한국현대미술사

한국현대미술사

The History of Korean Modern Art

1900년대 도입과 정착에서
오늘의 단면과 상황까지

오광수

열화당

회고와 전망
증보판 서문

1.

이 책의 초판은 1979년에 나왔기 때문에 시대적 하한선이 1960년대로 그어지고 있다. 1995년에 나온 개정판은 그 하한을 1980년대 후반까지로 늘리고 초판의 내용을 부분적으로 수정한 것이다. 개정판이 나온 지 벌써 십 수년이 흘렀다. 2000년대라는 새천년의 시대에 접어들었다. 다시 증보판을 내는 것은 개정판에 미처 담지 못했던 1990년대 미술을 첨가하여 2000년대 오늘의 상황을 이해하려는 의도와, 내용 중 일부를 보완하려는 목적에서다. 이렇게 두 차례에 걸친 증보판이 나오고 그 내용도 부분적으로 달라지고 있음은, 현대미술의 기술이 상당 부분 유동적일 수밖에 없는 상황적 인식에 기인한다.

세계적으로 우리 사회만큼 급변하는 곳도 없을 것이다. 일제강점기, 해방과 분단, 6. 25 전쟁, 4. 19 혁명, 5. 16 군사정변, 그리고 민주화사건으로 점철되는 우리의 현대사는 숨가쁜 격동과 질곡의 연속이었다 해도 과언이 아니다. 사회적 변화는 미술의 역사에도 심대한 영향을 미쳤다. 19세기 후반경부터 밀려온 서구 문명에 대한 무차별적 수용과 이에 따른 지배적 구조의 확대가 미술영역에서도 심각한 양상으로 떠올랐다. 전통양식과 외래양식의 길항은 오랫동안 우리 미술구조를 혼돈의 와중으로 몰아간 근원이 되었으며, 여기서 빚어진 전통양식의 폄하와 외래양식의 우월적 인식이 새로운 지배구조에 따른 신식민지 현상을 낳는 심각한 위기상황을 초래하고 있음은 부정할 수 없다. 동양화니 서양화니 구별하는 것은 시대착오적 인식일 뿐이며, 오히려 '회화면 그만이다'라는 주장이 상당한 설득력을 얻고 있다. 양식을 따지기 전에 회화가 되어야 한다는 것은, 그림이 먼저 있고 양식은 뒤따라오는 것이라는 원론적인 측면에서 공감되는 주장이다. 그런가 하면, '내 그림은 서양화가 아니라 한국화'라고 주장하는 미술가도 있다. 유화 매체로 그렸기 때문에 서양화이고, 그것을 그린 작가를 서양화가라고 지칭하는 통념을 정면에서 반박하고 나온 것

이다. 어떤 그림을 그리든 자신은 한국인이기에 자신의 그림도 한국화일 수밖에 없다는 주장은, 매체에 의해 양식을 구획하던 지금까지의 관념을 단번에 벗어나고 있음을 보인다. 이 두 주장은 우리 현대미술의 상황이 엄청나게 변모되었음을 시사하고 있다. 동서양을 떠나서 좋은 회화만 되면 그만이라는 주장은, 지나치게 양식에 얽매인 나머지 회화의 자율성이 그만큼 침해되고 있다는 저의를 내포하고 있다. 관념의 틀 속에 가둠으로써 회화예술 자체가 위축되고 있다는 사실에 대한 반성은 꽤 긍정적이다. 그러면서도 한편, 회화가 지닌 오랜 역사적 맥락 속에서의 자기위상을 벗어난다는 것은 회화로서의 일정한 귀속감, 회화가 서야 할 마지막 보루는 무엇인가 하는 또 다른 근본적 질문에 부딪히게 한다. '내가 그린 그림은 한국화다'라는 주장은 우리 미술이 비로소 자신의 정체성을 확보해 가는 목소리로 들린다. 한 세기에 걸친 우리 근현대미술의 역정을 되돌아보았을 때 이제야말로 우리 미술이 정당한 자기위상을 확보한 것이 아닌가 생각된다.

2.

일제강점기는 민족의 정기를 말살하려는 침략자의 강압적 수단이 지배했던 질곡의 시대였다. 당연히 미술문화도 이에 영향받았음은 말할 나위도 없다. 일제강점기는 단순히 일제에 의해 지배되었다는 사실 말고도 서세동점(西勢東漸)이란 거대한 파고(波高)에 휩쓸렸던 시대임을 간과할 수 없다. 전통양식과, 새롭게 밀려온 외래양식의 갈등이 한 시대의 문화적 특징으로 떠오르는 것은 말할 것도 없다. 그리고 보면 일제강점기는 서구 문물의 수용과 더불어 재빨리 서구화에 편승한 일본의 근대문화를 답습하는 이중적 고통을 감내하지 않으면 안 되었던 시기였다. 원산지인 유럽에 직접 진출하여 서구의 미술을 흡수하지 못하고 일본을 통해 수용되고 해석된 서양의 미술을 받아들여야만 했던 상황이 우리 근대미술의 비극적인 출발이었다. 원자재를 직접 수송해서 가공하는 것과 일본이라는 중간매개를 통해 가공된 물품을 받아들이는 것에는 엄청난 차이가 있다. 전자는 원산지의 체취가 고스란히 묻어나는 반면, 후자는 일본이란 매개를 통한 가공이기에 원산지의 체취는 그만큼 희석되고 오히려 매개자의 입김이 더욱 작용한다. 따라서 우리가 수용한 서양화는 불행히도 일본적 감각에 의해 재단되고 윤색된 것이란 한계를 벗어날 수 없게 되었다.

일견 정치적 구호를 닮은, 해방 직후 미술계에 불어닥친 '왜색 탈피와 민족

미술의 건설'이라는 자각현상은 구체적인 왜색 논의와 감염도에 대한 미학적 탐색이 결여된 채 흐지부지된 느낌이 없지 않다. 친일을 척결하지 못한 것이 불행의 씨앗이었다는 사회적 판단은 미술계에도 고스란히 적용된다. 일본적 방법으로 그려진 채색화가 배격되는 상황은 당연하다 해도, 채색의 방법적 기술적 취향이 지닌 일본적 감성의 배제가 완벽하게 이루어지지는 못했기 때문이다. 서양화에서의 일본적 감성의 침윤은 더욱 미묘한 문제여서, 이를 진단하고 극복하는 방법적 논구는 누구에 의해서도 이루어지지 못했다고 할 수 있다. 일본에 유학한 미술지망생 못지않은 서구 진출의 유학파들이 있었더라면 일본적 감성과 색채의 색출은 한결 원만하게 이루어지지 않았을까 생각된다.

3.

　1910년대를 기점으로 전개된 서양화의 도입과정에서 적어도 초기 십 년에서 이십 년간은 우리 미술 전체적인 맥락에서 보았을 때 습작기에 해당된다고 할 수 있다. 유화라는 이질적인 매체와 시방식(視方式)의 습득에 매달려야 하는 습작기에 개성적인 내용을 요구할 수는 없는 터이다. 기술적 단계를 거쳐야만 자신의 방법을 펼칠 수 있기 마련이다. 미술지망생이 처음부터 어떤 것을 그리겠노라고, 어느 특정한 경향이나 사조를 추구한다는 것은 불가능한 일이다. 기술적으로 재료를 능숙히 다룰 줄 아는 경지에 이르러야 비로소 자신만의 방법, 자신이 지향하는 조형적 모색이 가능하게 된다. 1910년대에서 1920년대의 우리 미술은 한 개인의 습작 과정에도 비유된다. 사오 년의 습작 과정을 거쳐 한 사람의 미술가로 발돋움하는 것과 같이, 우리의 근대미술도 약 이십 년의 습작 과정을 상정하지 않을 수 없다는 것이다. 1910년대나 1920년대의 많은 작품들이 기술적으로 어설프기 짝이 없는 초보적 단계를 보이고 있음도 습작기적 현상임은 말할 나위 없다. 물론, 때때로 예외는 있는 법이다. 김관호가 동경미술학교 졸업 시 최고상을 받고, 이어서 일본문전 특선에 오른 것이 이에 해당한다. 서양화를 배우기 위해 일본에 건너간 두번째 지망생이, 이미 상당한 서양화의 역사적 배경을 지니고 있는 일본 학생들 가운데서 뛰어날 수 있었다는 것은 확실히 의외가 아닐 수 없다. 그가 남긴 동경예대 소장의 〈해질녘〉이나 〈자화상〉은 기술적으로 완벽한 경지에 이른 작품이란 점에서 한 천재 화가의 출현을 잘 말해 준다 할 수 있을 것이다.

　우리의 서양화가 습작단계를 벗어나 자기 생각을 제대로 구현할 수 있는

작화의 단계, 창작의 영역에 도달한 것은 1930년대로 추정할 수 있다. 1930년대 작품들에선 초기 작품들에서 발견되는 기술적 미숙성, 습작기의 치졸성은 사라지고 안정된 매체의 운용과 이에 상응한 소재 선택의 결합을 보여주고 있다. 이 시기에 등장한 중심적 소재가 다름 아닌 향토적 토속적 정취의 것이었다는 데 주목하지 않을 수 없다. 서양적 소재나 내용에서 아카데믹한 범주를 벗어나고 있다는 점에서 방법적 단계의 발전을 확인할 수 있기 때문이다. 향토적 소재는 단순한 토속적 정서나 모티프의 선택이라는 차원을 넘어, 잃어버린 나라에 대한 연민의 감정과 잃어버린 땅에 대한 향수를 불러일으킴으로써 한 시대 계몽운동과도 연대된 의식의 변혁을 수반했다는 점에서 그 중요성을 간과할 수 없다. 이와 때를 같이하여 일어난 조선적인 것에 대한 미학적 탐색이나 논의, 이어서 전개된 동양주의에 관한 화두의 점고(漸高)는 전반적으로 우리 고유의 미의식의 천착을 유도했다. 그러나 불행히도 1940년대에 들어서면서 급변하는 일본 군국주의의 발호와 전쟁체제의 돌입은, 이제 막 꽃피우려는 우리 미술의 전개과정을 여지없이 꺾어 버렸다. 일본 전위화단에서 활동한 몇몇 한국인 모더니스트들의 활약이 중단된 것은 말할 나위도 없다.

4.

1910년대에서 1930년대에 걸친 이른바 일본의 '다이쇼 데모크라시'는 재야적 전위적 미술의 활동을 진작시켰으며, 당시 조선의 일부 미술가들에 의해 시도된 후기인상파 이후 추상미술에 이르는 과정 역시 이에 직접적 영향을 받았다. 그러나 새로운 경향이나 사조는 수용하는 쪽에선 언제나 결과만을 받아들일 뿐 발아와 전개과정은 간과되는 것이 일반적이다. 일본에서 받아들인 전위적 미술경향 역시 예외는 아니었다. 새로운 경향이 계기별로 받아들여지는 것이 아니라 종합적인 양상으로 수용된 점은 우리의 경우에도 고스란히 적용된다. 이른바 '신감각'으로 표기된 종합으로서의 새로운 경향은 후기인상파에서 추상과 초현실주의까지를 아우르는 것이다.

일부 동경 유학생들에 의해 수용된 신감각은 크게 두 가지 경향으로 압축된다. 야수·표현파적인 경향과 추상적 경향이 그것이다. 비교적 야수·표현파적 경향이 적지 않은 공감대를 형성한 반면, 입체파에서 추상에 이르는 분석적 이지적 경향은 극히 한정된 몇몇 미술가에 머물고 있어, 야수·표현적 경향이 일본에서처럼 동양적 감수성과 통용된 반면, 입체·추상적 경향은 동양

인의 감수성에 적절치 않다는 사실이 드러나고 있다. 감각적 표현적 요소가 우세한 반면 이지적 구성적 요소가 빈약함은 우리 미술의 체질적 허약함의 한 단면을 노출한 것이 아닌가 생각된다. 1980-1990년대로 이어지는 현대미술의 전개과정에서 직관적 즉흥적 표현의 강세에 비해 논리적 합리적 화면 형성의 빈약함도 이에 말미암았다 할 수 있다.

1909년은 우리나라 최초 서양화 지망생인 고희동이 일본 유학을 떠난 해이다. 2009년은 서양화 도입 한 세기에 도달한 지점이 되기도 한다. 일반적으로 한 세기는 삼대에 해당한다고 한다. 할아버지에서 손자에 이르는 삼대를 지칭한다. 삼대에 이르면 어떤 외래적인 문물도 이미 체질화의 단계를 거쳐 전통으로 편입된다고 본다면, 서양화가 단순히 서양의 양식이 아니라 이미 우리 것으로 체질화한 우리의 양식이란 논리가 세워진다. '내가 그리는 것은 모두 한국화다' 란 주장도 이에 근거한다. 1950년대에서 1990년대에 이르는 과정은 다양한 실험과 모색의 시대였다고 할 수 있다. 이같은 다양한 실험과 모색은 우리 미술을 더욱 풍요롭게 다지는 자양이었음은 말할 나위도 없다. 21세기의 한국미술은 실로 이 풍요로운 바탕에서 꽃피울 것임은 의심할 여지가 없다.

2009년 11월
오광수

한국현대미술사 · 차례

회고와 전망 증보판 서문 ────────────── 5

I부 도입과 정착기의 미술(1900-1945)

1. 근대의 기점 설정 ────────────── 15
2. 서양화법의 도입 ────────────── 17
3. 근대화 과정의 왜곡 ────────────── 20
4. 한일합방 전후의 동양화단 ────────────── 22
5. 최초의 서양화가 ────────────── 25
6. 초창기의 미술교육 ────────────── 32
7. 「서화협회전」 ────────────── 34
8. 신조어 '미술'과 '동양화' ────────────── 37
9. 「조선미술전람회」 ────────────── 41
10. 「선전」 초기의 서양화 ────────────── 44
11. 초창기의 조각 ────────────── 52
12. 「선전」 초기의 동양화 ────────────── 55
13. 1930년대의 서양화단 ────────────── 61
14. 1930년대의 동양화단 ────────────── 65
15. 향토적 소재주의 ────────────── 74
16. 「선전」과 아카데미즘의 정착 ────────────── 75
17. 인상주의의 토착화 ────────────── 81
18. 정착기와 지방 화단 ────────────── 83
19. 후소회와 연진회 ────────────── 86
20. 신감각의 수용과 전개 ────────────── 89
21. 추상미술의 수용 ────────────── 97
22. 전시체제하의 화단 ────────────── 100

II부 변혁기의 미술(1945-1970)

23. 해방 공간의 화단 ────────────── 107
24. 식민지 잔재의 문제 ────────────── 111
25. 「국전」의 창설 ────────────── 117
26. 6.25 동란과 피난지 화단 ────────────── 119
27. 還都와 미술계의 분쟁 ────────────── 121

28. 새로운 조형이념의 태동 ——————————————— 125
29. 反國展의 세력화 ——————————————————— 128
30. 1950년대의 서양화단 ———————————————— 130
31. 현대미술운동 ————————————————————— 138
32. 모더니즘의 계보 ———————————————————— 144
33. 「현대작가초대전」 ——————————————————— 149
34. 「국전」의 불신과 제도개혁 ———————————————— 150
35. 해외의 한국 미술가들 —————————————————— 154
36. 과도기의 동양화 ———————————————————— 162
37. 1950년대 조각의 상황 ————————————————— 173
38. 새로운 재료의 확대와 조각개념의 혁신 ———————— 181
39. 개성적인 작업 ————————————————————— 189
40. 1950·1960년대 판화의 상황 ——————————————— 192
41. 1960년대 조각의 계보 ————————————————— 197
42. 구상과 추상의 대립 —————————————————— 204
43. 변혁기의 그룹활동 —————————————————— 208

Ⅲ부 오늘의 미술의 단면과 상황(1970-2000)

44. 1970년대의 상황 ———————————————————— 223
45. 모노크롬 회화와 그 극복 ———————————————— 229
46. 1970년대 판화 ———————————————————— 235
47. 새로운 의식과 기법의 다양화 —————————————— 239
48. 사경산수의 새로운 인식 ———————————————— 242
49. 1980년대 미술 – 대립과 다원주의 ————————————— 244
50. 민중미술 또는 민족미술 ———————————————— 245
51. 포스트 모더니즘의 추세 ———————————————— 249
52. 1980년대 동양화단·수묵화운동과 그 이후 ——————— 257
53. 해외의 한국 미술가들 —————————————————— 260
54. 1990년대 미술의 상황 ————————————————— 263

Ⅳ부 북한의 미술

55. 북한 미술의 시대적 변천 ———————————————— 271
56. 북한 미술의 조직과 작가들 ——————————————— 273
57. 조선화의 양식화 ———————————————————— 276

왜 현대미술인가 1995년 개정판 서문 —————————————— 281
한국현대미술사 연표 ——————————————————— 287
참고문헌 —————————————————————————— 312
찾아보기 —————————————————————————— 313

도입과 정착기의 미술
1900-1945

1. 근대의 기점 설정

근대의 기점 설정에 대해선 역사학 분야에서나 미술사 분야에서 공히 어느 통일된 견해를 갖고 있지 못하다. 강만길(姜萬吉) 교수의 『한국근대사』에서도 이 점을 지적하면서 대체로 지금까지 논의되고 있는 여러 견해를 다음과 같이 피력해 주고 있다. 첫째, 자본주의적 생산양식의 싹이 나타나고 실학이 일어났던 18세기로 보자는 설. 둘째, 외국 자본주의 세력과 최초로 만나는 문호 개방 시기, 즉 병자수호조약 체결부터 잡자는 설. 셋째, 김옥균 등에 의해 일어난 부르주아적 정치개혁인 갑신정변으로 보자는 설. 넷째, 전면적인 농민전쟁인 갑오농민혁명과 그 결과 제도상의 전면적 개혁으로서 갑오개혁이 단행된 시점으로 보자는 설 등이다. 외국에 대한 문호 개방과 거기에 따르는 제도적 개혁 시기부터 근대로 설정할 것이냐 아니면 문호 개방 이전에 이미 여러 부면을 통해 나타난 일종의 근대적 자각 현상이 나타난 시기로부터 진정한 우리의 근대로 볼 것이냐는 관점이 대체로 지금까지의 근대 기점설의 양대 맥을 이루고 있음을 엿볼 수 있다. 일부 문학사 기술자들이 한국의 근대문학을 영정시대(英正時代)인 18세기로 소급시키고 있는 관점은 전적으로 후자에 속하는 것으로 민족의 주체성과도 연계된 관점이라고 할 수 있다. 미술사에서도 근대 기점을 영·정시대로 소급해서 보려는 태도는 대단히 조심스럽긴 하나 그 나름의 타당성을 지니고 있다. 진경산수와 풍속화(風俗畵)의 등장, 민간사회에서의 민화의 유행 등은 당연히 그 내용 면에서 근대적 자각 현상이라고 보아야 하기 때문이다. 근대적 자각이란 다름 아닌 시민의식의 고양이며 봉건체제에 대신된 참다운 민주화의 맹아(萌芽)에 다름 아니다. 그럼에도 불구하고 쉽게 근대의 기점을 영·정시대로 끌어올리지 못하는 것은 그러한 자각 현상이 하나의 뚜렷한 전개의 국면과 결실로서 나타나지 않았다는 굴절된 역사의 내면에 그 요인이 있다.

『한국근대미술연구』의 서문 격인 「한국근대미술사 서설」에서 이경성(李慶成) 교수 역시 근대의 기점 문제에 대해서 다음과 같이 여러 견해가 있음을 피력하고 있다. 첫째, 유럽 문화가 적극적으로 유입되기 이전에 이미 근대화가 시작되었다는 개항 이전설. 둘째, 개항 이전의 상황들은 아직 근대의 기점으로 삼기에는 너무 근거가 미약하기 때문에 개항 전후로 기점을 잡아야 한다는 설. 셋째, 8.15 전, 즉 일제하의 한국 사회는 주권이 상실된 시기이고, 또 봉건

적인 여러 잔재가 가시지 않은 때이므로 진정한 한국의 근대화는 제이차대전이 끝난 8.15 해방부터 잡자는 설 등이 그것이다. 그러면서, 그는 "한국의 전통미술과 근대미술을 외형적으로 구분 짓는 가장 뚜렷한 기준은 정신적으로나 기술적으로 서구화, 즉 작품 제작의 논리화를 들 수 있다"[1]고 기술함으로써 한국 근대미술의 기점을 은연중 서구화시기인 개화기로 설정하고 있다. 그의 근대미술의 연대 설정은 개화기를 기점으로 근대 1기(개화기-1910), 근대 2기(1910-1945), 현대 1기(1945-1960년대)로 나누어지고 있다.

대부분의 근대미술 기술자(記述者)들이 우리의 근대미술이 개화기로부터 진정한 출발을 하고 있다는 주장을 내세우면서 그 배경으로서 18세기 이후 일련의 근대적 자각 현상을 강조하고 있음을 엿볼 수 있다. 이러한 관점은 우리의 근대화가 전적으로 서구의 충격에 의해 이루어졌다는 단순논리를 극복하려는 의지로 이해된다. 즉 서구미술의 단순한 수용과 전개라는 외형적 형식에서 벗어나 보다 주체적인 입장에서 외래의 양식이 어떻게 수용되고 소화되고 있으며, 이에 대한 전통적인 미의식의 대응 태도는 무엇이었는가를 따지는 일이야말로 진정한 미술사 기술의 입장임을 시사해 준다.

한국 사회에 있어 서양 문물의 도입 시기는 일반적으로 개화기로 설정할 수 있으나, 미술에 나타나는 서양 미술의 영향은 이보다 앞선 17, 18세기로 상정해 볼 수 있지 않을까 한다. 이미 천주학 관계 서적이 1631년 정두원(鄭斗源)에 의해 이 땅에 들어왔다는 기록이 있는 점, 인조(仁祖) 때 청에 인질로 가 있던 소현세자(昭顯世子)가 1644년에 환국하고 있는데, 이때 천주학에 관한 많은 서적을 가져왔다는 사실로 미루어, 서구의 미술양식은 이미 17세기부터 이 땅에 알려지기 시작했다고 보아야 할 것이다. "천주학이 신앙의 종교로서보다 1세기 이상이나 문헌에 의한 이론적인 연구와 비판을 거쳤다"[2]는 특수한 사정을 감안한다면, 서양식 조형방법도 단순한 호기심의 차원을 넘어 새로운 조형방법으로서 전통적인 방법 속에 원용했을 것임을 미루어 짐작할 수 있다. 따라서, 초기의 서양식 조형방법은 단순한 서양화의 재료와 기법의 도입이라기보다는 간접적인 영향과 감화로서의 중요성으로 파악해야 할 것이다.

서양 미술의 직접적인 도입은 상당한 시간을 경과한 연후에야 나타나는데, 그것의 단계도 서양인 미술가들의 도래, 서양 미술을 습득한 일본인 미술가들의 조선 진출 등을 거친 후에야 비로소 한국인의 손에 의한 서양화 제작이 이루어지게 된다.

2. 서양화법의 도입

　조공(朝貢)을 위한 연례적인 부연사행원(赴燕使行員)들의 연경(燕京) 출입은 천주교를 받아들이고 있던 청조문화(淸朝文化)의 새로운 기운을 접하게 한 동기가 되었으며, 서세동점은 이들을 통해 국내에 파급되는 경로로 나타난다. 이들 사행원들은 대개 정식 보고 외에 여행기와 청조의 새로운 문물에 대한 견문을 책으로 남기고 있는데, 그 대표적인 것은 김창업(金昌業)의 『노가재연행록(老稼齋燕行錄)』, 박지원(朴趾源)의 『열하일기(熱河日記)』, 박제가(朴齊家)의 『북학의(北學議)』 등이다. 당시 청조는 서양 선교사들의 천주교 포교의 물결에 편승하여 서양의 발달한 과학문명을 받아들이고 있을 무렵으로, 이들 사행들이 남기고 있는 저서의 내용은 앞선 문화를 소개하고 우리도 그것을 수용하여 선진국이 되어야 한다는 신념이 피력되고 있다. 이들 실학파 학자들이 이른바 북학파(北學派)에 속하고 있는 사실로 미루어 서구 문물에 상당히 정통해 있었음을 짐작할 수 있다. 박지원의 『열하일기』 가운데는 천주당(天主堂)에 대한 사행원 나름대로의 지식이 단편적으로 기술되고 있는데, 김창업과 이기지(李器之)는 그 견식이 탁월한 편이나, 김창업은 건물과 그림에만 상세했고 이기지는 그림과 천문관측의 기계에만 자세했다는 대목이 있다.

　박지원이 천주당 안에서 접한 서양화에 대한 충격은 주로 분명한 명암법과 투시법(透視法)에 의한 생생한 현실감에서 일어나고 있음을 보여주고 있다.

　"내 눈으로 이것을 보려고 하는데 번개처럼 번쩍이면서 먼저 내 눈을 뽑는 듯한 그 무엇이 있었다. 나는 그들(화폭 속의 인물)이 내 가슴 속을 꿰뚫고 들여다보는 것이 싫었고, 또 내 귀로 무엇을 들으려고 하는데, 굽어보고 쳐다보고 돌아보는 그들이 먼저 내 귀에 무엇을 속삭였다. 나는 그것이 내가 숨긴 데를 꿰뚫고 맞출까 봐서 부끄러워했다. …터럭 끝만한 치수라도 바로잡았고, 꼭 숨을 쉬고 꿈틀거리는 듯 음양의 향배가 서로 어울려 저절로 밝고 어두운 데를 나타내고 있었다."[3]

　이와 같은 서양화의 명암과 원근 표현은 18세기 몇몇 화가들의 작품 속에 구체적으로 반영되고 있는데, 강희언(姜熙彦), 강세황(姜世晃) 등의 산수화(山水畵)와 궁중에서 성행하던 초상화에서 엿볼 수 있다. 색의 농담(濃淡)으로써 대상의 양감(量感)을 나타낼 때의 표현법이나, 근경·중경·원경의 분명한 거

1. 강세황 〈靈通洞口〉

2. 강희언 〈仁旺山圖〉

리감의 인식이나, 인물 표정에서 나타나는 치밀한 사실풍 등이 그것이다. 강희언이 남기고 있는 실경(實景) 〈인왕산도(仁旺山圖)〉(도판 2)는 산릉(山稜)은 희게 두고 계곡은 중묵(中墨)으로 반복해서 문질러 두드러지게 기복감을 나타내어 입체감을 살리고 있으며, 동양화에서는 무시해 왔던 하늘 부분을 엷은 청색으로 나타내어 더욱 현실감을 자아내게 하고 있다. 이는 분명히 서양 화법의 영향이다. 강세황 역시 암석의 표현을 준(皴)에 의하지 않고 색의 농담으로 처리하고 산의 표현에 있어서도 산릉과 계곡을 묵백(墨白)의 대비로써 두드러지게 표현한 점 등은 분명히 서양화 기법의 원용으로 보인다.

궁정에서 성행되고 있던 초상화 제작에서도, 얼굴에 초점을 맞추는 제반 수식이나 안면에 입체감을 주려는 노력에 비해 의복은 극히 간략한 선으로 요약하고 있는 점 등 서양 화법의 영향이 강하게 나타난다.

한때 단원(檀園) 작으로 알려져 왔던 국립박물관 소장의 〈맹견도(猛犬圖)〉는 그 소재나 기법이 서양화적인 것이어서 한국인에 의한 제작인지 아니면 도래품인지 많은 의문의 여지를 보이고 있기도 하다. 그러나 당시 화단 일각에 나타나고 있던 이른바 태서법(泰西法)의 구체적인 반영은, 서양식 조형방법이

3. 『聖經圖說』 중의 삽화.

이 땅에서 활발하게 전개되었음을 분명히 말해 준다.

이것으로 사행원들의 견문이나 개인적 지식 못지 않게 서양식 그림의 구체적인 예가 널리 퍼져 있었으며, 진취적 사상의 흐름을 받아들인 몇몇 화가들에 의해 그 기법이 활용되었을 것으로 유추해 볼 수 있다.

서양식 그림의 도입은 물론 서학(西學) 계통의 서적과 장식도구 등을 통해 활발히 이루어졌을 것으로 보인다. 특히 전도의 방편으로 교리의 해설을 위한 삽화(揷畵, 도판 3)가 주요한 몫을 하고 있음을 간과할 수 없다. 생활 감정과 역사적 조건이 다른 지역에서 종교 전파에는 민중에게 보다 설득력 있는 그림이 주로 활용되었으며, 천주교의 전파에서도 삽화가 주요한 기능을 했을 것임은 분명하다.

서학의 도입이 처음에 일반 민중들에 의한 신앙 형태보다는 지식사회에 일종의 진취적 사상과 지식욕의 형태로 나타나고 있는 것으로 보아, 지각있는 화가들에 의한 서양화 기법의 원용도 이러한 측면에서 이해될 수 있을 것 같다.

3. 근대화 과정의 왜곡

대원군(大院君) 하야와 더불어 문호가 개방되고 열강과의 수교조약이 체결되면서 이 땅에는 크고 작은 정치적·사회적 사건이 꼬리를 물면서 일어났다. 그리고 외국 기술에 의한 철도, 교육기관, 의료기관 등이 세워지기 시작했다. 이에 따라 많은 외국인 기술자들이 이 땅에 왔을 것이 예상되며, 그들에 의한 서양식 조형방법의 직접적 전래가 이루어졌음을 엿볼 수 있다. 1890년에는 고딕식의 천주교 약현성당(藥峴聖堂)이, 1892년에는 명동성당이 세워졌으며, 1900-1909년에는 덕수궁의 석조전(石造殿)이 역시 프랑스인 기술자에 의해 건조되었다. 이와 때를 같이하여 서구식 교육방법의 도입이 활발해졌다. 교육기관으로는 선교사들에 의해 1885년 배재학당(培材學堂)이, 1886년 이화학당(梨花學堂), 1895년 정신학교(貞信學校)가 각각 세워졌으며, 각 지방에서도 역시 이들의 손에 의해 교육기관이 문을 열기 시작했다. 새로운 학문의 도래와 더불어 서양화 기법의 도래는 보다 일반화하는 양상을 드러내 보이고 있다. 이 무렵 궁정에서는 몇몇 외국인 화가(보스, 레미옹 등)가 직접 어진(御眞)과 상류층 사회를 상대로 초상화 주문에 응했다는 기록이 전해지고 있음을 보아 외

국인 궁중 고용인과 선교사들의 직접 제작이 현저했음을 짐작할 수 있다.

이들의 작품은 국내에 거의 유존되고 있지 않아 그 질적 내용을 가늠할 길 없으나, 1981년 국립현대미술관에서 특별전시된 보스의 고종 어진을 포함한 당시 조선에서 제작된 작품을 통해 어느 정도 그 내용이 파악된 셈이다. 보스가 그린 고종 어진은 곤룡포를 입은 정장의 왕의 모습을 전신상으로 다룬 것으로, 뛰어난 초상화가로서의 그의 면모를 확인시켜 주었다. 고종 어진 외에 당시 고관을 역임한 민상호(閔商鎬) 초상과 정동 부근에서 경복궁을 바라본 풍경화 등 두 점이 같이 출품되었다. 고종 어진은 두 점을 제작, 한 점은 국내에, 한 점은 화가가 소장한 바 있는데, 궁전 내에 소장되어 있었던 초상은 덕수궁 화재로 소실되어 버리고, 화가가 소장했던 작품만이 남아난 것이었다.

1905년 일본에 의한 국권상실로 서구 사회와의 직접적인 문화 이입의 길은 막히고, 일본의 예속적인 문화 이입의 왜곡된 양상이 전개된다. 동시에 서양화 도입이 구체화된다. 일제에 의한 국권 상실은 단순한 정치적 예속의 의미를 넘어서서 한국의 근대화 과정의 좌절을 나타낸 것으로, 새로운 문화의 유입과 그것의 토착화 작업이란 변증법적 전개가 일시에 허물어지게 됨을 뜻한다. 앞으로 나타나는 서양화의 도입이 근대화 과정의 바람직한 논리 전개를 띠고 있지 못하다는 것도 전적으로 여기에 그 원인이 있다고 할 수 있다.

합방을 전후로 해서 이 땅에는 많은 일본인들이 진출하고 있는데, 이 가운데는 일본인 화가들의 정착과 왕래도 현저해 보인다. 이들은 서양화연구소를 여는 한편 재경(在京) 일본인 화가를 중심으로 한 조선미술협회(朝鮮美術協會)를 조직하고 있다. 히에(日吉守)의 회고(「朝鮮美術界의 回顧」)[4]에서 보면, 당시 한국에 최초로 건너온 일본인 화가는 동양화 계열의 아마쿠사(天草神來)이며, 이어서 시미즈(淸水東雲)란 화가가 정동 부근에 화실을 냈었다고 한다. 한국에 처음 온 양화가(洋畫家)는 야마모토(山本梅涯)이다. 그는 영국 헤머스미드 회화전문학교를 나온 본격적인 화가로, 경성 호텔의 방 하나를 빌어 화숙(畫塾)을 열었다. 이것이 한국에서의 최초의 양화연구소(洋畫研究所)가 된 셈이다. 그러나 그의 작품은 메이지(明治) 초기의 양화 수준을 벗어난 것은 아니었다고 얘기되고 있다.

조선미술협회는 다카키(高木背水), 고가(古賀祐雄), 이시다(石田富造) 등 서양화가들이 주축이 되어 결성되었고, 이들의 작품전도 열렸다. 이들 가운데에서도 다카키는 미국과 프랑스에 유학하고 돌아온 본격적인 화가로서 조선철

도국의 초빙으로 한국 내의 여러 명승지를 사생했다고 하는데, 당시 평양고보 재학중이었던 이종우(李鍾禹)는 그의 제작 광경을 여러 번 보았다고 회고하고 있다.

한국에 건너온 화가들의 수준이 그렇게 높은 것은 아니었다 하더라도, 그들의 수나 활동이 한국 서양화단 태동에 적지 않은 자극원이 되었을 것임은 의심할 여지가 없다. 이 무렵부터 십수 년이 경과한 후 열리는 「선전(鮮展)」 출품자의 태반이 일본인들인 것을 볼 때 일본인 화가들의 활동이 꽤 여러 해 계속됐음을 알 수 있다.

한편, 아직도 이 방면에는 아무런 구체적인 자료나 신빙성 있는 기록은 없지만, 백계(白系) 러시아인들에 의한 서양화 기법의 직접적 도입도 가정해 볼수 있지 않을까 한다. 이들의 상당수가 이 무렵 만주 지역과 북한 지역에 정주했으며, 몇 사람의 백계 러시아인 화가의 도래가 일본 화단에 준 영향 등을 미루어, 이들은 서양화 이식의 자극원으로서 앞으로 주요한 연구의 대상이 될 것 같다.

4. 한일합방 전후의 동양화단

중원(中原)과의 교류가 차단되었던 화단은, 영·정조를 통해 청조 화단과 새롭게 유대를 가지면서 청조 서화의 영향이 점차 뚜렷한 자리를 차지해 가기 시작했다. 『개자원화전(芥子園畵傳)』이니 『패문재서화보(佩文齋書畵譜)』 같은 화보(畵譜)가 흘러 들어온 것도 이 무렵이다. 연행사절단(燕行使節團)에 의해 주로 전달되었던 청조 문물은 대체로 두 방향으로의 전개를 보였다. 첫째는 앞서도 보아 온 대로 이미 천주교를 통해 서양 문화를 받아들이고 있던 청국의 서양 문물에 대한 관심과 그것의 간접적인 수용 방향이며, 둘째는 중국 고유의 서화전통에 대한 적극적인 수용 방향이다. 후자는 청국과의 관계가 정상화되면서 지금까지 단절되었던 영향관계의 회복이라고 할 수 있다.

이른바 태서법이라고 하는 서양의 조형방법의 도입이 전통적인 회화양식에 반영된 예는 앞서 고찰한 바대로다. 그러나 이와 동시에 청조 화단에의 깊은 경사는 서양의 조형방법을 통한 근대적 조형의식의 점진적 개안과는 또다른, 일종의 복고적 양식이 성행하게 되는 결과를 빚었다. 조선 후기 일세를 풍미

했던 추사(秋史) 김정희(金正喜)는 이 양식을 일으킨 대표적인 서화가이다.

추사가 이 경향의 대표적인 예가 될 수 있었던 것도 청조와의 개방된 문화교류에서 가능했던 일임은 두말할 나위도 없다. 그는 처음 생부(生父, 冬至兼謝恩使 副使 金魯敬)를 따라 연경(燕京)에 가서 그곳 문인재사들과 교류했고, 당대의 석학 옹방강(翁方綱)의 제자가 되었다. 그는 옹방강으로부터 금석학(金石學)과 경학(經學)을 전수받고 돌아와, 그림에 있어서 전통을 복귀시켰으며 엘리트 계급사회에 이른바 문인취미(文人趣味)를 진작시켰다. 그의 영향이 얼마나 컸던가는 이동주(李東洲)의 「완당(阮堂) 바람」에 아주 적절히 기술되어 있다.

"…고관대작과 더불어 문인(文人)·묵객(墨客)·역관(譯官)·석가(釋家)에까지 문인화의 새 바람을 집어넣고 심지어 직업화가에까지 문인풍을 흉내내게 하는 조류를 만들었다…"[5]

이 문인취미는 단순한 문인화라든가 남종화를 뜻하는 것이 아니라 그야말로 "만 권의 책을 품에 안고 만리길을 걸어 문득 흉중에 일어나는…" 경지의 고도한 교양이 아니면 안 되며, "난초 그리는 법은 또한 예서(隸書) 쓰는 법과 가까우니 반드시 문학의 향기와 서권(書卷)의 기미(氣味)가 있은 연후에 얻게 된다"는 차원의 고고(孤高)가 아니면 불가능하다. 이같은 고급한 문인취미는 추사 자신을 비롯하여 이하응(李昰應), 민영익(閔泳翊), 정학교(丁學敎) 등 일부 사대부 계급으로 대표된다. 후년 추사의 주변에 모였던 문제(門弟)들 가운데 전기(田琦), 조희룡(趙熙龍), 허유(許維) 등도 이 시대 문인취미를 대표하는 화가들이다. 이미 조선 중엽에서부터 남화(南畵)의 우위가 지속되어 왔으나 후기에 와서의 이같은 상황은 동기창(董其昌)의 상남폄북(尙南貶北)에 더욱 박차를 가한 것이 되었다.

그러나 당시 극히 일부 사대부 계층을 제외하고 과연 추사의 이상적 회화관을 따를 만한 이가 얼마나 되었을까는 다분히 의심해 볼 여지가 있다. 적어도 직업적인 화원계급이나 그 주변에 있던 하층계급의 화가들이 추사의 이상적 회화관을 실현하기에는 신분과 교양이 너무나 낮았다는 것을 감안하지 않으면 안 된다. 서양의 경우 중세 이후 이른바 공방(工房) 수업을 거쳐 한 사람의 마스터가 되는 길과는 다른 차원의, 고도의 정신적 귀족취미를 체득하지 않으면 안 된다는 데 문인화의 이상적 한계가 있었다. 대부분의 화가들이 이

이상적 세계를 지향했지만 결과는 전혀 달랐다. 즉 대부분의 화가들은 중국에서 흘러들어온 화보(畵譜)를 열심히 임모(臨摹)함으로써 중국풍의 남화(南畵)를 체득했고, 그래서 한갓 형식적인 정신 속의 이상향을 모방해냈을 뿐이다. 영·정조를 거치면서 형성되었던 사경산수(寫景山水)의 맥은 이 급속한 형식주의에 떠밀려 그 자취마저 없어지고, 화단은 온통 관념산수(觀念山水)가 휩쓸게 되었다. 대체로 이와 같은 정황은, 1894년 청일전쟁이 일어나고 급기야 청조 세력이 후퇴하는 시대적인 추세에도 늦추어지지 않았고 한일합병 이후까지도 계속되었다.

나라 잃은 설움을 달래기 위한 방편으로 그림을 그리게 되었던 고희동(高羲東)은 당시의 모방 풍조를 다음과 같이 회고해 주었다.

"그 당시에 그리는 그림들은 모두가 중국인의 고금화보(古今畵譜)를 펴 놓고 모방하여 가며, 어느 분수에 근사하면 제법 성가(成家)했다고 하는 것이며, 타인의 소청을 받아서 응수하는 것이다. …창작이라는 것은 명칭도 모르고 그저 중국 것만이 용하고 장하다는 것이며 그 범위 바깥을 나가 보려는 생각조차 없었다."[6]

고희동이 그림을 배우기 위해서 찾아간 곳이 한국 화단의 쌍벽을 이루고 있던 심전(心田) 안중식(安中植)과 소림(小琳) 조석진(趙錫晋)의 화실이었으니까, 당시 대부분의 도제교육(徒弟敎育)이 이같은 범주를 벗어나지 못하고 있었음을 헤아릴 수 있다.

추사를 중심으로 강하게 일어난 문인취미의 예술은 결과적으로 복고주의에의 경사를 가져왔고, 그에 따라 청조 회화에 대한 맹목적인 추종의 풍조를 낳았을 뿐이다. 급변하는 외세로부터 자기를 보호하려는 방편이 뿌리깊은 모화사상을 다시 만연시켜, 직업인이나 수요층이 중국 미술의 모방을 독려한 결과가 되었다고 할 수 있다.

시대적인 미의식이 바뀌고 있었음에도 불구하고 대부분의 서화가들은 거의 맹목적으로 복고적 취향에 사로잡혀 있었다. 국권이 일제의 손아귀에 넘어가는 정치적·사회적 불안기에도 그들이 여전히 추구했던 것은 꿈에 그리는 이상향이었다.

19세기 말엽의 화단을 대표하는 심전 안중식과 소림 조석진의 화면은, 이 무기력한 시대의 회화관을 대변해 주는 것이라 할 수 있다. 대체로 이들은 청

조의 직업화가들이 지향했던 기법 존중주의를 따르면서 때로 문인적 화취(畵趣)를 절충했다. 심전은 화원은 아니었으나 이미 궁내(宮內)에 드나들면서 일종의 궁정화가로서의 역할을 다하고 있었으며, 소림은 실제 조선 최후의 화원으로서 그 역시 궁정화가로서의 역할을 수행하고 있었다. 그러나 이들은 전환하는 시대에 상응하는 미의식을 지니지 못했을 뿐 아니라 전통에 대한 나름의 철저성과 비판정신도 갖지 못했었다. 조선 후기 화단의 무기력상은 이들을 통해 대표된다고 하는 이유도 여기에 있다.

5. 최초의 서양화가

한국인에 의한 본격적인 서양화 도입은 1910년 일본 동경미술학교에 유학한 고희동(高羲東)으로부터 시작된다. 궁내부 관리로 있던 그가 국치(國恥)로 인한 울적한 심회를 달래기 위해 문득 생각해낸 것이 그림 그리기였다고 회고하고 있다.

4. 고희동 〈자매〉 1915.

"내가 스물두 살 때였다. 그때는 일본이 우리 나라를 보호국으로 만든 지 이 년이 되었고, 필경 합병의 욕을 당하게 되기 삼 년 전이었다. 국가의 체모는 말할 수 없이 되었다. 무엇이고 하려고 하여도 할 수가 없게 되었다. 그리하여 이것저것 심중에 있는 것을 다 청산하여 버리고 그림의 세계와 주국(酒國)에로 갈 길을 정했다."[7]

그래서 처음엔 심전 안중식과 소림 조석진 문하에 들어가 얼마간 수업기를 가졌다. 그러던 가운데 "심경의 변화가 생겼는지, 나도 잘 알지 못하는 중에 서양화를 배워 보려는 생각이 일어나" 일본 유학을 결심했다고 하고 있다. 그는 당시 동양화단의 구제할 길 없는 매너리즘에서의 탈피를 일본 유학으로 이룩하려고 했다. 자신도 잘 알지 못하는 심경 변화라고 하지만, 이미 궁내부 관

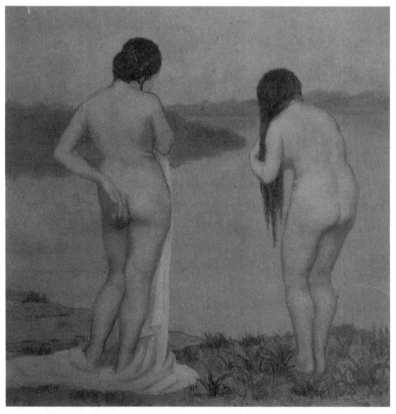

5. 김관호 〈해질녘〉 1916.

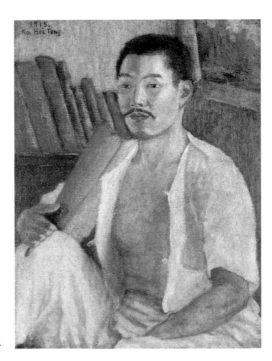

6. 고희동 〈자화상〉 1915.

리로 있을 당시 궁정에서 서양화에 대한 어느 정도의 안식(眼識)은 갖추고 있
었으며, 그러한 잠재적인 요인이 동양화의 매너리즘에서 벗어나게 하는 자극
제가 되지 않았나 본다. 그 자신은 미술학교를 다니는 동안도 서양화가 무언
지 알지 못하는 가운데 세월만 보냈다고 당시를 겸허하게 회고하고 있는데,
서양화를 하게 된 배경에는 일찍이 서양 문물에 접할 수 있었던 환경 때문이
었음을 짐작할 수 있다.

　1915년 고희동이 동경미술학교 양화과를 졸업하고 돌아오자 매스컴은 그의
졸업작품 〈자매〉(도판 4)를 사진까지 게재하면서 '서양화가의 효시'로 보도하
고 있다. 한국인 서양화가의 탄생과 이를 기점으로 한 서양화의 전개가 비로
소 그 막을 열게 된다. 그는 돌아오자 자신이 기거하는 삼간(三間) 사랑방에
예닐곱 명의 소년들을 모아 놓고 목탄화를 가르치게 된다. 그리고 중앙학교
(中央學校) 도화(圖畵) 선생이 되어 한국인으로서는 역시 최초로 서양화를 가
르치게 된다. 그는 중앙학교뿐 아니라, 휘문(徽文), 보성(普成) 등 유수한 사립
학교의 도화시간을 거의 맡고 있었다. 초창기 서양화가들 대부분이 그의 영향
을 받았다 해도 과언이 아니다. 또한, 그는 단순히 교육활동으로만 끝나지 않

고 미술단체의 설립, 즉 '서화협회(書畵協會)'라는 조직을 통해 화단의 리더로서의 뚜렷한 이미지도 남기고 있다.

고희동에 이어 1911년에 김관호(金觀鎬), 1912년에 김찬영(金瓚永), 1913년에 나혜석(羅蕙錫)이 각각 서양화를 수업하러 일본으로 건너갔다. 당시 일본에서는 정책적으로 한국인 유학생을 받아들이고 있었기 때문에 입학하기가 어렵지 않았다고 이종우는 초기 유학 사정을 회고하고 있다. 고희동, 김관호, 김찬영, 이종우, 장발(張勃), 이병규(李昞圭), 공진형(孔鎭衡), 도상봉(都相鳳) 등이 이 케이스에 속하고 있다.

고희동에 의해 전개된 한국의 서양화는 김관호란 천재적인 화가의 등장을 통해 일견 급진전을 보여주는 듯했다. 당시 『매일신보(每日申報)』는 동경미술학교를 최우등으로 졸업하게 된 김관호의 뉴스를 다음과 같이 대서특필하고 있다.

"평양의 김관호 군이 동경미술학교 졸업식에서 양화부 전과(全科) 졸업생 중 최우등의 영광을 차지했다. 졸업작품은 〈해질녘〉인데 아주 출중하여 전교의 상찬(賞讚)을 독차지하여 졸업식장에 진열되었다."[8]

이 작품은 그해 가을 「문전(文展)」에 출품되어 특선의 영예를 차지했을 뿐 아니라, 동경미술학교 개교 이래의 수작으로 해마다 전시되는 특별대우를 받기도 했다. 서양화 도입의 초기로서는 대단한 사건이 아닐 수 없었다. 특히 서양화가 일반화되지 못했던 이 땅에서 그와 같은 천재가 나왔다는 것은 서양화 전개에 새로운 디딤돌이 되었을 것임을 상상하기는 어렵지 않다.

김관호의 〈해질녘〉(도판 5)은 현재 동경예술대학에 소장되어 있는 작품으로 1984년 국립현대미술관에서 열린 「한국근대미술자료전」에 특별 전시된 바 있다. 이 무렵의 작품으로는 고희동의 유품 가운데서 발견된 두 점의 〈자화상〉(도판 6)과 〈해질녘〉 정도가 고작이다. 이처럼 미비한 자료로써 당시의 상황을 진단한다는 것은 여러 가지로 무리가 따르고 있으나, 당시 일본 화단의 상황에 비추어 도입기의 사정을 어느 정도 가늠할 수는 있을 것이다.

앞서 고희동의 졸업작품으로 『매일신보』에 게재된 바 있는 〈자매〉와 김관호의 〈해질녘〉을 통해서 엿볼 수 있는 공통성은 외광파(外光派)의 영향이라고 할 수 있을 것 같다. 흑백도판으로만 볼 수 있는 〈자매〉는, 그 크기나 색채효과는 파악할 수 없지만 그 모티프는 대상 파악의 정도를 가늠하게 해주고 있

다. 화면 가득히 두 처녀를 대향(對向)하게 하고 배경에는 대문의 기와지붕과 하늘이 엿보이게 했다. 인물을 실내에 두지 않고 외광에다 두었다는 점과 두 인물을 역광으로 처리하여 빛의 효과를 강조한 것 등은 인상파에서 받은 감화를 그대로 보여주는 것임이 분명하다.

이 작품에 비해 김관호의 〈해질녘〉에는 외광파의 감화가 더욱 뚜렷하게 반영되고 있다. 80호짜리 캔버스를 변형시킨 정사각형의 화면 위에 등을 보인 나체의 두 여인을 다룬 이 작품은, 인물을 야외에다 내세웠다는 점과 석양을 받은 저녁하늘과 강, 그리고 인물에 반영되는 미묘한 빛의 효과를 거두고 있는 등, 인상파 화가들이 즐겨 사용하던 모티프 해석과 빛에 대한 열망이 선명하게 부각되고 있다. 그러나 외광파라고는 해도 인상파의 색채분할기법을 의식하고 사용하고 있지는 않으며, 또한 인물과 배경을 따로따로 그려 하나로 결합한 듯한 어색함이 감돌고 있음을 감출 길 없다. 이는 당시 일본의 외광파의 수준이 아직도 완전하게 인상파를 이해하지 못하고 절충적인 범위에 머물고 있었던 사정을 반영하고 있다.

김관호의 동경미술학교 재학 당시는 이른바 일본에서 외광파의 도입이 활발하게 추진되고 있을 무렵이며, 그것이 일본 아카데미즘의 바탕이 되어 가고 있었음을 미루어 볼 때, 그의 작품이 이와 같은 범위에서 벗어나지 못하고 있음은 당연한 일이라 할 수 있다.

당시 일본의 이른바 메이지 화단은 구로다(黑田淸輝)가 프랑스에서 돌아온 것을 계기로 새로운 시대의 전개를 보게 되는데, 그것이 외광파의 도입이다. 이로써 일본 화단은 메이지 미술회의 양화(洋畵)와 전혀 대조적인 작풍과 테마가 서서히 화단의 중심 세력으로 자리를 잡아 가게 되었다. 그림자 부분까지도 광선을 고려하여 자색과 청색을 많이 사용했기 때문에 이를 '자파(紫派)'라고 불러 메이지 미술회 주류의 작품인 회색이 많은 지파(脂派)와 대조시키고 있다. 그러나 구로다의 외광파도 그의 스승인 라파엘 콜랑과 같이 철저한 인상주의가 아니라, '사실주의에 철저하지 못한 프랑스 아카데미즘의 상상적 화취(畵趣)가 외광파의 기법을 원용한 중간적인 외광파'에 지나지 않았다. 이와같이 구로다가 이식한 콜랑계의 외광파가 메이지 30년대의 일본 화단을 지배하게 되었고, 그것이 「문전(文展)」을 통해 일본 아카데미즘의 기반이 되었다. 이 계열에는 후지시마(藤島武二), 오카다(岡田三郎助), 와다(和田英作), 나가하라(長原孝太郎), 고바야시(小林万吾), 유아사(湯淺一郎), 시로다

키(白瀧幾之助), 나가사와(中澤弘光), 기다하스(北蓮藏), 우시나기(失崎千代二), 야마모도(山本森之助) 등이 있는데, 이들 대부분이 동경미술학교에서 가르치고 있었기 때문에 초기 한국의 서양화가들이 이들의 영향을 받고 있음은 극히 당연한 일로 보인다.

김관호는 귀국하여 한국인으로서는 최초의 서양화 개인전을 고향인 평양에서 열었다. 1916년의 일이었다. 이때의 출품 작품은 거개가 평양의 경치를 그린 것으로 전해지고 있는데, 그의 〈해질녘〉을 통한 명성의 반향은 이 개인전을 통해 다시 한번 확인된 셈이었다. 당시 이왕직(李王職)과 모교인 동경미술학교에서 특별 주문까지 받고 있는 일련의 사실들로 미루어 가히 선풍적인 각광을 받았던 것으로 짐작된다. 그것은 그가 서양화의 재료와 기법, 시각체험을 어느 정도 초보부터 익힘으로써 출발한 최초의 화가로서 '서구적인 감각과 충실한 리얼리티를 과시해 주었다'는 것을 뜻한다. 이 점에서 그는 서양화를 체질적으로 소화해낸 최초의 화가이자 전이나 후에도 좀처럼 만날 수 없는 극히 예외적인 존재로서 부각되고 있다. 그러나 그의 화필(畵筆) 생활은 오래 지속

7. 김관호 〈호수〉 1923.

되지 못하고 중단되었다. 1923년 2회 「선전」에 출품한 〈호수〉(도판 7)를 마지막으로 그 후의 공식적인 활동은 기록되지 않는 것으로 보아 미술학교 졸업 후 불과 십여 년 만에 붓을 꺾지 않았나 생각된다. 화필을 버리고 목재상을 경영하게 되는데, 왜 그의 천재적인 재능이 제대로 지속되지 못하고 중도에 꺾이게 되었는지에 대해서는 구체적으로 알 길이 없으나, 대체로 당시의 사회적 여건에 책임의 일단이 있지 않나 보인다. 이종우의 회고에 따르면 그의 예술이 정착하기에는 당시의 여건이 너무나도 갖추어지지 않았음을 확인할 수 있다.

"졸업하자 곧 평양에 내려가 있었기 때문에 의욕도 없고 자극도 받을 수 없었으리라. 고작해야 초상화, 시류가 유화로서의 풍경화는 적은 때이고, 수요도 별로 없기 때문에 인물을 주로 다룰 수밖에 없었다. 하지만 남의 초상화만을 그린다는 것은 그 자신 내키지 않았는지 모른다."[9]

비교적 누드 모델을 자유롭게 취급할 수 있었던 일본에 비해, 당시 한국에서는 누드화의 전시는 물론 모델 구하기가 상당히 어려웠다는 사실을 고희동이나 이종우 등 초기 서양화가들의 회고에서 접할 수 있다. 우리 나라에서 누드화가 전시되기 시작한 것이 「선전(鮮展)」 초기부터니까, 구로다(黑田淸輝)의 〈조장도(朝妝圖)〉에 의해 일어난 일본의 누드화 시비(1894)와는 약 삼십 년의 격차를 보여준다. 이로써 김관호의 예술이 제대로 정착될 수 없었던 사정을 알 수 있을 것 같다.

김관호에 이어 세번째로 동경미술학교를 나온 김찬영 역시 귀국 후 별다른 제작 활동을 보여주지 못한 채 김관호와 같이 중도에서 붓을 꺾었다. 오히려 그의 활동은 문학을 중심으로 예술 다방면에 걸친 관심으로 드러났다. 당시 동경과 서울에서 발행되던 잡지에 문예물과 평론을 기고하고 있으며, 나중엔 건축과 주택생활에 관한 글들도 발표하고 있다.

김찬영에 이은 서양화가 4호는 여류 나혜석이다. 1918년 동경여자미술전문학교를 나온 최초의 여류 서양화가인 나혜석은 문학에도 뛰어난 소양을 나타냈을 뿐 아니라, 서양화의 비교적 여러 경향을 피력한 개성적인 작업으로, 서양화 도입기에 있어서는 빼 놓을 수 없는 존재이기도 하다. 귀국 후 얼마 되지 않아 서울서 열린 그의 개인전(1921)은 평양에서의 김관호 개인전에 이은, 한국인으로선 두번째 서양화전이다. 이후 그의 활동은 「선전」을 통해 활발한

양상을 보인다.

고희동, 김관호, 김찬영에 이어 동경미술학교를 나온 이는 이종우, 이병규, 장발, 공진형, 김창섭(金昌燮), 도상봉 등이다. 이들의 활동에 의해 서양화의 도입은 한 고비를 넘기게 된다.

6. 초창기의 미술교육

한국 최초의 미술교육기관은 1911년에 세워진 경성서화미술원(京城書畵美術院)이라고 할 수 있다. 도화서(圖畵署)가 없어지면서 궁정에 속해 있던 직업적인 화가들은 일시에 그들의 근거를 잃게 되었다. 그러나 그들의 패트런은 여전히 상류사회였다. 시민혁명을 통해 이른바 자율적인 위치를 획득할 수 있었던 18세기 유럽의 화가들이 처했던 양상과는 달랐다. 우선 그러한 사회적 구조 변화가 수반되지 않았을 뿐 아니라 화가들 자신의 의식구조도 변혁된 것이 아니었기 때문이다. 여전히 그림의 수요는 상류사회에 의해 이루어졌고, 화가들은 상류사회층에 기식하고 있었다. 국권이 상실되고 일제에 넘어간 연후에도 이와 같은 상황은 여전히 지속되었다. 그러나 도화서와 같은 전문적인 기관이 없어짐으로써 화가 양성이 문제가 되었다. 물론 사랑방 수업을 통한 일종의 도제교육 형태가 있었긴 하나, 권위있고 공인된 종합적인 교육기관의 출현이 요구되었다. 그러나 서구적 문물의 도입과 더불어 퇴락해 가는 전통적 회화양식의 부흥이 시대적인 요구였다는 것이 무엇보다 주요한 배경이었다.

서화미술원 창립에 있어 구체적인 산파 역을 맡았던 이는 당시 문인화가로 명성이 있던 윤영기(尹永基)였다. 그는 상류사회층의 일부 서화애호가들을 자극하여 이들을 중심으로 운영되는 서화미술회를 조직하고, 이를 통해 신인을 양성하는 강습소를 발족시킨 것이다. 서화미술회 회장이 이완용(李完用)이었다는 사실도 일부 귀족층을 중심으로 한 운영체였음을 말해 주고 있다.

강습소는 서과(書科)와 화과(畵科)로 나누어 각각 삼 년간의 수업 과정을 두었으며, 교수진은 당대 대가급들로 구성되었다. 안중식, 조석진, 정대유(丁大有), 강진희(姜璡熙), 김응원(金應元), 강필주(姜弼周) 등이 교수로 초빙되었다. 서화미술원은 사설 연구소와 같은 성격이 다소 있긴 하나 시스템에 있어서 이미 아카데미의 면모를 갖춘 근대적인 교육기관의 효시가 되고 있다. 이 강습

소를 통해 배출된 신인들은 실지로 1920년대 이후 동양화단의 중심인물로서 각광을 받고 있을 뿐 아니라 전통회화의 맥을 그들 나름으로 각각 이어 가고 있어, 서화미술원의 명이 결코 길진 않았으나 중요한 시대적 사명을 다하고 있음을 평가할 수 있다. 이곳을 나온 화가들은 오일영(吳一英), 이용우(李用雨), 김은호(金殷鎬), 박승무(朴勝武), 이상범(李象範), 노수현(盧壽鉉), 최우석(崔禹錫) 등이었다. 몇 년 후 김규진(金圭鎭)이 서화미술원과 유사한 또 하나의 연구기관인 서화연구회(書畵研究會)를 발족시켰다. 이곳엔 주로 김규진이 서와 문인화를 가르쳤으며 수업 연한은 역시 삼 년이었다. 이병직(李秉直), 김진우(金振宇) 등 문인화가가 이곳에서 배출되었다. 서화미술원은 1919년 3.1 운동을 전후한 소요 속에 심전(心田), 소림(小琳)이 타계함으로써 자동적으로 해체되는 운명이었으나 서화연구회는 이후 상당기간 지속되었다.

최초로 서양화를 지도한 교육기관으로서 가장 명분이 뚜렷했던 것이 서울의 고려미술원(高麗美術院)과 평양의 소성회연구소(塑星會研究所)였다. 고려미술원은 1923년 서양화 그룹인 고려미술회에서 발족시킨 것이며, 1925년에 열린 소성회연구소 역시 서양화 그룹인 소성회의 부속연구기관으로서 개설된 것이다. 이보다 앞서 미술연구소의 성격을 띤 것으로 중앙학교(中央學校)의 도화교실(圖畵敎室)을 들 수 있다. 동경미술학교를 갓 나온 도화선생 이종우의 지도 아래에서, 중앙학교 학생들을 중심으로 장안의 각 학교에서 미술에 뜻을 둔 청소년들이 최초로 석고 데생, 인체 데생, 수채 등 서양화 기법을 습득했다. 김용준(金瑢俊), 길진섭(吉鎭燮), 구본웅(具本雄), 이마동(李馬銅), 김주경(金周經), 최창순(崔昌順) 등이 이 도화교실을 거친 이들이다.

고려미술원이 개설되던 같은 해 안석주(安碩柱), 김복진(金復鎭)에 의해 토월미술연구회(土月美術研究會)가 발족되었으며, YMCA에서도 미술과를 두어 서양 미술에 관심을 가진 학생들을 상대로 석고·인체 데생 등을 가르치고 있었다.

고려미술회는 서양 화가들이 중심이 되어 출발한 일종의 그룹으로 강진구(姜振九), 김석영(金奭永), 김명화(金明嬅), 정규익(丁奎益), 백남순(白南舜), 박영래(朴榮來), 나혜석, 이재순(李載淳), 이숙종(李淑鍾) 등 젊은 화가들이 중심을 이루었는데, 동인들의 발표전과 더불어 후진을 위한 연구소를 개설한 것이다. 동양화엔 김은호, 서양화엔 이종우, 조각에는 김복진이 실기지도 강사로 초빙되었다. 그러나 이 연구소도 결코 오래 지속되지는 못했던 것 같다. 이종

우가 다음 해에 프랑스 유학의 길에 올랐고, 김은호 역시 일본으로 떠나 자연 연구소는 활기를 잃고 흐지부지되었던 것 같다. "이 동인들 가운데 화가로서 대성한 사람은 없지만 그때 그들이 보인 의욕은 여간 대단치 않았다"는 이종우의 술회에 따르면, 이 연구소가 초창기 서양화 인식과 보급에 끼친 공적은 결코 적지 않았을 것으로 추측된다.

1925년 김관호에 의해 개설된 평양의 소성회연구소(塑星會硏究所)는 1928년까지 지속되었는데, 파리에서 갓 귀국한 이종우가 여기에 강사로 초빙되어 약 반 년간 서양화 지도를 담당한 적이 있다. 이종우의 회고에 따르면 당시 연구생은 약 스무 명이었으며, 김관호가 연구소에 자주 들러 서로 만날 수 있는 기회가 잦았다고 한다. 평양 출신의 서양화가 가운데 이 연구소를 거친 이들이 많음을 미루어, 일찍이 이 지방의 서양화단의 태동을 가늠해 볼 수 있을 것 같다.

이 연구소를 나온 미술 지망 청소년들이 다시 일본 유학의 길에 올라 본격적인 회화수업을 받고 돌아옴으로써 바야흐로 서양화가의 수는 급증했고, 서양화에 대한 사회적 인식도 서서히 호전되어 갔다.

7.「서화협회전」

일본 동경에서 새로운 방식의 미술 교육을 받고 돌아온 고희동은 여러 사립학교(중앙, 휘문, 보성)에서 도화(圖畵)를 지도하는 한편 화단 형성에 앞장섰다. 그로 인해 비로소 근대적인 의미의 미술 활동, 즉 대 사회적 활동이 그 막을 열게 되었다고 할 수 있다. 고희동이 이 역사적 임무를 맡게 된 것은, 역시 그가 일본 유학을 통해 새로운 시대사조를 체험했기 때문이라고 말할 수 있겠다. 고희동은 당시를 이렇게 회고하고 있다.

"지금부터 삼십팔 년 전이었다. 우리에게는 화단(畵壇)이니 미술단체니 하는 것은 이름조차 없었다. 그리하여 너무나도 딱하게 생각하고 쓸쓸하게 여겼었다. 그 당시에 서(書)와 화(畵)로써 명성이 높던 몇몇 분과 여러 번 말을 했었다. 우리도 당당한 단체가 있어서 우리의 나아가는 길을 정하고 후진을 양성해야 한다고 항상 말을 하고 지내 왔다. 나는 이러한 생각이 난 것은 일본

동경에서 미술학교를 졸업하고 돌아왔던 까닭이었다. 그러다가 한 번 여러 분 선배들을 초청했다. 동배로는 관재(貫齋) 이도영(李道榮) 씨 한 분뿐이었다. 그리하여 발기인회를 조직했다. 그분들을 추모하기 겸하여 성명을 열거하면 이러하다. 소림(小琳) 조석진(趙錫晋) 씨, 심전(心田) 안중식(安中植) 씨, 수산 (壽山) 정학수(丁學秀) 씨, 소호(小湖) 김응원(金應元) 씨, 위사(渭士) 강필주 (姜弼周) 씨, 소봉(小逢) 나수연(羅壽淵) 씨, 해강(海岡) 김규진(金圭鎭) 씨, 관재(貫齋) 이도영(李道榮) 씨와 나는 화가(畵家)였고, 우향(又香) 정대유(丁 大有) 씨, 위창(葦滄) 오세창(吳世昌) 씨, 청운(菁雲) 강진희(姜璡熙) 씨, 경당 (慴堂) 김돈희(金敦熙) 씨, 이는 서가(書家)이니 이 열세 명이 발기인이 되어 회(會)를 조직하는데, 우선 명칭을 의정할 때 '미술' 두 자는 채택을 하지 아 니한다. 그리고 '서화협회(書畵協會)'라고 결정했다."[10]

서화협회 창립 당시의 사정이 대개 어떠했는지를 이상의 회고는 이야기해 주고 있다. 미술가에 대한 사회의 인식이 전혀 되어 있지 않았을 뿐 아니라, 미술이라는 새로운 개념을 꺼려 명칭도 '서화협회'로 낙착되고 있음을 보면 이들 발기인의 대부분이 전근대적인 의식의 소유자였음을 알 수 있다. 가장 젊은 층에 속하는 고희동의 선각자적인 활동으로 인해 이 최초의 조선인들만 의 미술단체가 출범하게 되었다고 해도 결코 과장이 아니다. 회장에 안중식을 추대하고 고희동이 총무를 맡아, 실질적인 일은 고희동에 의해 추진되었다.

우선 이들은 서화협회 규칙을 만들고 명분을 내세운 사업을 경영하는 것을 목적으로 하는 등, 미술단체로서의 완벽한 체계를 갖추면서 출발하고 있다. 협 회의 목적을 '신구서화계(新舊書畵界)의 발전, 동서미술(東西美術)의 연구, 향 학후진(向學後進)의 교육 및 공중의 고취아상(高趣雅想)을 증강케 함(제2조)' 에다 두고, 이 목적을 달성하기 위한 사업으로 휘호회(揮毫會), 전람회(展覽 會), 의촉제작(依囑制作), 도서인행(圖書印行), 강습소(講習所) 등을 열거하고 있다. '전시를 통한 회원의 활동과 후진 및 대중을 위한 교육과 계몽을 위한 사업'이 그 골자를 형성하고 있다.

장교천(長橋川) 변의 어느 화가의 사랑방을 사무실로 정하고 서화협회가 출발한 것은 1918년, 3.1 독립운동이 일어나기 바로 전해였다. 그러나 회원전 은, 3.1 운동의 소용돌이와 이 일이 년 사이 심전, 소림의 잇따른 작고로 정지 상태에 놓여 있다가 창립한 지 삼 년 후인 1921년에야 비로소 계동(桂洞)의

중앙학교 강당에서 열리게 되었다.

이 회원전은 고희동, 이도영을 제외하고는 거의가 조선적인 교양을 몸에 지니고 있는, 전근대적인 사랑방 출신 서화가들로, 출품작 역시 그와 같은 범주에서 벗어나지 못했을 것으로 보인다. 회원들의 성격이나 작품의 내용으로 보아 서화협회는 전통적인 서화가 중심이었고 또 그와 같은 전통의 잔재를 이끌고 갔던 단체였으나, 여기에 일부 서양화가의 참여는, 이 단체를 과도기적인 성격으로 특징짓게 하는 요인이기도 하다.

1921년에 1회전을 연 이후 1936년까지 15회전을 이끌어 가는 동안 서양화가들의 참여도 현저해지고 있기는 하나 서양화의 중심 무대는 점차 「선전(鮮展)」으로 굳어지고 있었다. 「선전」을 외면하고 「협전(協展)」에만 출품한 몇몇 서양화가도 눈에 띄나, 민족미술가 단체로서의 뚜렷한 이념 설정이나 주제의식의 고양 같은 것이 없었기 때문에, 민족 미술가들만의 단체라는 명분은 그 인적 구성요인에서만 찾을 수 있을 뿐이었다. 「협전」은 의례적인 출품으로 그치고 「선전」에 본격적인 작품을 출품하는 경향이 농후해지고 있음을 다음의 심영섭(沈英燮)의 협전평(9회전)에서도 시사받는다.

"…작년에 모군이 「협전」에 대해 정치적이니, 부르주아적이니 하여 놓았음은 일종의 객설에 불과하다. 그리고 조선총독부의 ×××기관인 「총미전」(총독부 미전, 즉 「鮮展」을 가리킴)에 대해 조선 미술의 최고 지위인 것같이 말한 모군의 색맹적 태도는 과연 가탄할 만한 것이었다. 그러나 「협전」을 정치적이라고 하는 논객(論客)도 또한 가탄할 만하다. 물론 「협전」의 내부에 대해, 또는 「협전」에 모인 각 작가에 대해 어떠한 정신적 각성이 더욱 심각화되기도 바라지 않을 수 없다. 그러나 「협전」의 출생 동기에 있어서나 십여 년 간의 투쟁에 있어서나 또는 나아가려는 명일(明日)을 상상하여서 조금도 정치적이랄 수 없다. (중략) 우리는 「협전」의 미래를 보고 싶다. 반드시 애국주의적 견해는 아니지만, 우리 조선 민족으로서는 「협전」의 미래를 궁금하게 기다리게 될 것이라고 믿는다.…"[11]

「협전」의 서양화 출품을 보면 거의가 「선전」 출품자들이며 그 가운데서 겨우 몇몇만이 「선전」을 외면하고 「협전」에만 출품하고 있다. 장발, 공진형, 도상봉, 이병규, 길진섭 등이 그들이며, 한두 번 「선전」에 출품한 외에 줄곧 「협전」에만 참여한 일부 미술가들도 있다. 고희동을 비롯, 이승만(李承萬), 임용연(任

用璉), 김용준, 이종우(李鍾禹) 등이 그들이다. 「선전」을 의식적으로 외면하고 조선인 미술가들만의 참여인 「협전」에 적극적으로 참여함으로써 민족의식을 은연중 지니고 있었던 예가 전혀 없진 않았으나 대부분의 미술가들은 「선전」에 더욱 관심을 쏟았다. 심영섭의 9회 협전평 가운데 보이는 다음의 대목은 이같은 당시 상황을 신랄하게 비판하고 있다.

"…즉 전부는 아니라 하겠지만, 박람회나 「총미전(선전)」에는 돈을 처들여서라도 큰 폭의 그림을 죽을 애를 써서라도 출품을 하면서도 「협전」에 출품한 그림은 대개가 그 여기를 유희하였음에 불과한 것을 발견하였을 때는 실로 그 작가의 비열한 심리에는 '×××!' 하고 싶었다.…"[12]

「협전」 초기에는 동양화가들의 참여가 두드러지는 편인데, 1920년대의 미술가 분포가 단연 동양화가나 서가에 치중되어 있었음을 반영하는 것이다. 1930년대에 들어오면서 서양화가들의 숫자가 상대적으로 증가하고 있는 현상 역시 당시 화단 전체의 인구 비례를 반영해 주는 일면이다.

8. 신조어 '미술'과 '동양화'

'미술'이라는 신조어가 공식적으로 쓰인 것은 1911년에 발족한 '서화미술원(書畵美術院)'이라는 명칭에서였다. 이 미술원의 설립취지문에서도 이 신조어에 대한 개념적 풀이는 전혀 나타나지 않는다. 그러고 보면 미술이라는 말이 신조어이긴 하지만 다소 보편적으로 퍼져 있었고, 그 사용에도 별다른 불편을 느끼지 않았음을 짐작케 한다. 즉 일본의 메이지 직후에 와서 사용되기 시작한 것을 그대로 받아들였음이 분명하다.

일본에서도 '미술'이 조형(造形) 일반을 지칭하는 개념으로 사용된 것은 메이지 시대에 와서이며, 더욱이 'les beaux-arts'에 해당하는 순수미술의 의미로서 굳어진 것은 메이지 후반기 이후의 일이다. 같은 말을 중국에서는 육예(六藝), 사술(四術:詩, 樂, 畵, 彫像), 기예(技藝)를 포괄하는 의미로 번역했고, 이에 해당하는 예술(藝術)이라는 조어(造語)가 메이지 이전에 사용되고 있었다. 모리구치(森口多里)가 쓴 「미술이라는 말」에 보면 메이지 전후에 있어 일본에서 사용했던 예술·미술에 대한 개념이 설명되어 있다. 그것을 참고로 옮

겨 보면 아래와 같다.

"메이지 이전의 우리 나라에는 회화와 조각과 미적 건축을 총칭하는 미술이라는 말은 없고, 그것들은 의술(醫術)과 무술(武術)과 같이 예술이라는 말 가운데 잡거(雜居)하고 있었다. 그것으로도 사회는 부자유를 느끼지 않았던 것 같다. 그러나 구미와의 통상이 열리고 유럽의 만국박람회에 회화·조각·공예미술품 등을 점차로 출품하게 되자 그것을 총칭하는 특별한 언어가 필요했다. 또 양풍(洋風)의 회화와 조각을 가르치는 관립학교(官立學校)를 설립할 계획이 있어 이것이 동시에 새로운 총칭을 필요로 했다. 거기서 눈을 준 것은 영어의 'Fine art'라는 말로, 이 말을 메이지 초년에 '미술'로 번역해서 사용한 것이 이 새로운 용어의 시작으로 그것이 '미술관'이 되고 '미술학교'가 되어 점차적으로 보급, 회화 또는 조각에 종사하는 자를 특히 '미술가'로 부르게 되었다."[13]

그러니까 '미술'이란 용어는 전통적인 양식보다는 서구적인 양식을 지칭하기 위해서 사용되었고, 그것이 점차적으로 미술 일반을 통칭하는 개념으로 확대된 것임을 알 수 있다. 이런 견해에서 본다면 서화미술원에서 사용되었던 미술이라는 개념은 다소 석연치 않은 데가 있다. 이 명칭이 설립의 주동자인 윤영기(尹永基)의 발상인지, 아니면 여러 사람의 의견을 통합한 데서 나온 것인지에 대해서는 알 수 없으나, 서양 미술의 보급이 일반화되어 있지 않았던 사정으로 미루어 본다면 새로운 용어의 단순한 차용에 지나지 않다는 느낌을 주고 있기 때문이다. 왜냐하면 우리에겐 서구적인 양식을 특별히 지칭할 필요성을 느끼기에는 서구 미술이 너무나 소개되어 있지 않은 상황이었기 때문이다. 그럼에도 불구하고 미술이라고 하는 근대적인 개념이 사용되었다는 것은 일본 근대화의 영향을 직접 받고 있었음을 뜻한다.

미술이란 용어가 새로운 양식을 가리키는 개념으로 사용되지 않았다는 사실은 서화미술(書畵美術)이라고 하는 명칭에서 두드러지게 나타나고 있다. 물론 서화를 미술로서 보는 관점에선 무리가 없으나, 서화만으로도 의미가 뚜렷할 뿐 아니라 오히려 서화미술보다 더욱 선명하게 전달력을 가짐에도 굳이 '미술'이라는 용어를 첨가해야 했느냐에 흥미를 갖게 한다. 다소 시간은 흐르지만, 1918년 창립을 본 서화협회니, 또는 서화미술원이 발족된 후 생겨난 서화연구회니 서화회니 하는 연구기관의 명칭을 감안해 볼 때, 이 용어가 한갓

새로운 취향에 부합된 데 지나지 않는다고 보아야 할 것이다. 그것이 단지 취향적인 것이었다는 점은 서화미술원의 교육 내용이 새로운 양식의 미술을 전혀 포함하지 않고 있다는 데에서 더욱 두드러진다.

그럼에도 서화미술이란 명칭은 전환기적인 의욕과 색채라는 의미를 함축하고 있다. '서화'를 전통적인 양식의 미술로, 그리고 '미술'을 새롭게 받아들여져야 할 양식의 미술로 본다면, 이 두 개의 양식이 공존하고 있는 셈이 된다. 즉 전통적인 것과 새로운 것이 공존함으로써 일종의 전환하는 시대적 특징을 함축하고 있기 때문이다. 종내는 '서화'란 말이 자취를 감추고 대신 '미술'이 전체를 포용하는 의미로 확대 사용된 것도 불과 십수 년에 지나지 않는다.

서화미술원이 생기고부터 불과 칠 년 후인 1918년에 우리의 근대미술사상 최초의 근대적 개념의 그룹이 탄생되었다. 조선서화협회가 그것이다. 이 협회는 당시 서울에 와 있던 일본인 미술가들의 활동과 그룹을 통해 자극을 받았을 것으로 보이나, 일본 유학에서 돌아온 고희동이 활발한 일본 화단의 조직과 움직임을 소개하면서 그것이 구체적인 발단을 가져온 것으로 보인다. 실질적으로 서화협회의 창립이 고희동에 의해 이루어졌다는 것은 앞에서도 인용된 그의 회고를 통해 엿볼 수 있다.

새 시대에 걸맞는 미술단체의 창립임에도 불구하고, 그 명칭에 근대적인 개념의 '미술'이란 용어가 사용되고 있지 않음은 기이하게 보인다. 특히 이 단체 창립의 산파역을 맡았던 고희동이 서양화를 전공했기 때문에, 이 단체의 성격에는 전통적인 회화와 서구적 양식의 회화가 공존하고 있어 '서화미술'이란 용어가 타당한데도 '서화협회'란 명칭이 붙은 것은 대부분의 창립회원이 전근대적인 회화관념에서 벗어나지 못하고 있었기 때문이다. 고희동의 회고에도 "명칭을 의정(議定)할 때 미술 두 자는 채택을 하지 아니한다. 그리고 서화협회라고 결정했다. 이름이야 무엇이고 간에 일만 하면 된다는 뜻에서 그냥 하여 버렸다."는 구절이 나온다. 이 구절로 미루어 보아 신교육을 받은 고희동이 미술이란 용어를 상당히 고집했던 인상을 받는다. 그가 보기에 서양화라고 하는 새로운 양식의 회화를 전통적인 관념의 '서화'로 묶기에는 상당한 저항감을 느꼈을 것으로 생각된다.

원래 우리 나라엔 중국인이 부르는 국화(國畵)니, 일본인이 명명한 일본화(日本畵)니 하는 명칭에 대응되는 회화의 특별한 명칭을 갖고 있지 않았다. 일반적으로 내용에 따라 남화(南畵)와 북화(北畵)로, 소재에 따라 인물화, 산

수화, 화조화 따위로 명명했을 뿐이다. 특별히 우리 나름으로 부를 필요성을 갖지 못했다. '서화'만 하더라도 서화일치 사상에 연원을 둔 개념으로, 조선 후기의 이른바 문인취미를 그대로 계승하고 있는 느낌을 준다. 서와 화를 굳이 분리시키지 않는 문인취미가 시대가 바뀌고 새로운 양식의 회화가 수용되고 있는데도 불편없이 사용되었다는 것은, 당시 대부분의 직업적인 화가들의 의식구조가 전근대적인 데서 탈피하지 못했음을 보여주는 것이다.

미술이라는 용어와 같이 등장한 것이 '동양화'라는 말이다. 동양화란 말이 우리 나라에서 처음 사용된 것은 1920년 7월 7일자 『동아일보』에 기고한 시인 변영로(卞榮魯)의 「동양화론(東洋畵論)」에서이지만, 이 말은 이미 메이지 초년에 일본에서 사용되고 있었다. 서양화에 대응한 넓은 의미의 전통적인 회화 양식을 동양화라고 부르기 시작하면서, 서양화에 상대되는 화론(畵論)이 전개되고 이와 동시에 서화 분리가 이루어졌다. 말하자면 서화 분리와 동시에 전통적인 양식의 회화 장르를 이렇게 명명하기 시작한 것이다. 서양화에 대한 상대적인 장르의 개념이 동양화란 용어로 함축된 것이다. 변영로가 당시 일본에 체류하고 있었던 것을 감안할 때, 그는 새롭게 일기 시작한 동양화라는 개념에 따르는 화론들을 충분히 섭렵했으리라 보인다.

동양화란 용어가 공식적으로 사용되기 시작한 것은 1922년 제1회 「조선미술전람회」 때이다. 일제는 3.1 독립운동을 겪고 난 뒤 이른바 문화회유책을 쓰기 시작했는데, 그 정책의 하나가 「선전」 창설이었다. 「선전」은 저들의 관전(官展)인 「문전(文展, 文部省展覽會)」을 모델로 하여 당시 조선 미술의 정황을 참작해서 조직된 기구였다. 이 기구는 3부로 나뉘는데, 1부가 동양화, 2부가 서양화·조각, 3부가 서(書)이다. 회화를 두 개의 부로 나누고 서양화에 상대되는 전통적인 회화양식을 이렇게 명명함으로써, 동양화라는 용어가 더욱 일반화하기에 이르렀다.

국화(國畵)니, 일본화니 하는 용어와 구별되는 주체적인 내용의 조선화(朝鮮畵)니, 한화(韓畵)니 하는 용어가 사용되지 않았기 때문에 일제의 간교한 주체성 말살의 여지를 보인다고 해서 해방 이후에 와선 이 용어를 의식적으로 기피하려는 경향이 있다. 그러나 선전 1부의 출품 작가들 상당수가 당시 한국에 거주하고 있던 일본인들이었다는 점을 고려하면, 한화니 조선화니 하는 명칭 자체도 어색했을 것이다. 더구나 태반의 조선인 화가들의 작품이 일본 화풍이거나 일본화의 영향을 강하게 받고 있었던 추세를 감안한다면 오히려 한

화나 조선화라는 명칭은 더욱 혼란을 일으켰을 것으로 생각된다.

물론 한국적인 독특한 양식을 가질 때 당연히 한국화니 한화니 하는 새로운 용어를 사용할 수 있을 것이다. 「선전」이 창립될 무렵에 동양화란 용어가 무리 없이 사용될 수 있었던 것도 이와 같은 사정이 있었기 때문이었다.

그러나 동양화부가 설치됨으로 해서 지금까지의 서화란 개념에서 탈피할 수 있었다는 것은 주목할 만한 사실이다. '서화'라 해서 서와 화를 뚜렷한 장르로 의식하지 못했던, 이른바 전근대적 문인취미를 극복하고, 전통적인 회화 양식이 서양화에 상대되는 개념으로 확립되었기 때문이다. 서부(書部)를 따로 설치하고 사군자를 서부로 돌렸다는 사실도 회화의식을 강조한 태도로 볼 수 있다.

서부(書部)는 창립 당시부터 미술인가 아닌가에 많은 논란이 있었던 것 같다. 그러나 당시의 상황으로 보아 서(書)를 빼놓을 수 없었던 것이 분명하다. 제1회 『선전 도록』엔 "우리들은 서(書)를 미술로 보는 데 하등 구애를 받지 않는다"고 밝히고 있다. 그러나 14회전부터 서부가 없어지고 대신 공예부(工藝部)가 들어서면서, 서와 문인화(사군자)를 완전히 미술에서 제거시키고 있다. 말하자면 서와 문인화는 취미와 교양으로 치부하여 전문적인 장르에서 제거시켜 버린 것이다. 회화가 문인취미에서 벗어나 당당한 예술형식으로서 자리를 잡아 가는 과정을 「선전」의 동양화부 설정과 서부와의 독립에서 뚜렷이 찾아볼 수 있으며, 또한 이를 통해 1920년대에서 1930년대 초반에 걸친 전환기적인 특성을 발견할 수 있다.

9. 「조선미술전람회」

1922년에 창립된 총독부 주최 「조선미술전람회(朝鮮美術展覽會, 약칭 鮮展)」는 1944년 23회까지 지속되었다. 이른바 국내에선 유일한 관전(官展)으로 출발하여 신인 등용문으로서 권위를 확보해 갔다. 초기에는 의식적으로 이를 외면해 버린 미술가들도 없지 않았으나, 해가 거듭되어 갈수록 많은 조선 미술가들의 경연장으로 굳어져 갔다. 「선전」은 그 출품작가의 과반수가 일본인들이었고, 초기의 동양화부를 제외하고는 심사위원 전부가 일본인이었다는 점에서 조선인을 위한 전시기구라기보다는 그들의 식민정책의 일환으로서 구실

을 다했을 뿐이었다. 문화정책을 통해 동화의식을 고취시키고 종내는 조선의 정신을 말살시키려는 정치적인 도구에 지나지 않았다. 그럼에도 불구하고 여기를 통해 많은 미술가들이 성장했고, 이들이 한 시대의 미술을 이어 나갔다는 점은 수긍하지 않을 수 없다. 「선전」을 통해 활동한 많은 미술가들이 이른 바 일본적 색채에 감염되어 결과적으로 조선 정신의 말살이란 정책에 따르게 된 경우도 있으나, 이 무대를 빌어 잃어져 가는 우리의 고유한 정신과 시대의식을 고취시킨 일군의 미술가들도 없지 않았다.

「선전」이 처음 열리던 1922년은 조선인들만의 모임인 서화협회가 그 첫 전시를 가진 바로 다음해이다. 「선전」이 「협전」에 자극받아 창설되었다는 사실도 이 시기적인 간격에서 짐작해 볼 수 있다. 거의 같은 무렵에 출발하고 있으면서도 「협전」이 한갓 연례적인 행사로 그친 데 비하면 「선전」은 해를 거듭할수록 성황을 거두고 있다. 이에 대해 몇몇 뜻있는 인사들에 의한 비판의 소리도 높았다. 「협전」이 외면당하고 「선전」이 성황을 이룬 것은 기구의 성격과 정책 면에서 그 이유를 찾을 수 있다. 「협전」은 어디까지나 그룹전으로서의 성격을 띠었음에 비해, 「선전」은 공모 형식을 채택하여 입선·입상 제도를 두었기 때문에, 자연 신인 등용에 자극제가 되었을 뿐 아니라 기성 미술가들에게도 일종의 경쟁심리를 조장시킬 수 있었다. 다음으로 「협전」은 자율적인 운영체이기 때문에 처음부터 강력한 지원부서나 후원자를 가질 수 없었음에 비해, 「선전」은 총독부라는 배경과 그들의 정책적인 지원이 있었던 것이다. 신인은 신인대로 각광을 받으면서 등장할 수 있었고, 기성은 기성대로 일종의 위계가 이루어짐으로써 권위의식을 가질 수 있게 되었던 것이다.

초기의 「선전」은 동양화부, 서양화부, 서부(書部)의 3부로 나누어지고 있으며, 출품자는 "조선에 본적 또는 주소를 갖고 있는 자의 제작품에 한한다"고 규정하고 있다. 본적은 물론 조선인을, 주소는 조선에 거주하는 일본인들을 포함한다는 내용이다. 3부로 나눈 점과 조선에 거주하는 자로 못을 박은 점에 대해서는 다소의 논란이 없지 않았던 것 같다. 그들이 밝힌 이유를 보면 다음과 같다.

"일부 논란이 없지 않았다. 첫째 조선의 공예품을 왜 참가시키지 않았는가. 둘째 넓게 조선 외에 있는 미술가의 출품을 허락하지 않는 이유는 무엇인가. 셋째 서(書)는 미술품이라고 하기에는 문제가 있지 않은가… 첫째 문제는 침

체한 조선미술계에 있어 공예품이 오늘날 비교적 그 특색을 갖고 있음을 알고 있으나 1회전으로서는 설비 기타 관계로 부득이 후년으로 미루지 않으면 안 되었다. 둘째 출품 자격을 한정한 것은 조선 미술의 보육조장(保育助長)에 그 뜻을 두고 있으므로, 셋째 서(書)가 미술인가 아닌가에 많은 논란이 있으나 우리들은 서를 미술로 보는 데 하등 구애를 받지 않는다."[14]

초기의 심사제도는 1, 2, 3, 4등의 입상권과 입선권을 두고 있으며, 전회의 1등 수상자와 심사위원장이 심사가 필요치 않다고 인정하는 자에 한해 무감사 대상이 되게 하고 있다.

해를 거듭할수록 부분적인 기구개혁이 이루어지는데, 대체로 기구개혁의 내용을 통해 시대적인 미의식의 변혁을 읽을 수 있다. 3회부터 사군자(四君子)가 서부(書部)에 포함되고, 4회부터는 조각이 서양화부로 포함되었다. 5회전부터 등급제의 입상이 폐지되고 특선으로 통일되었으며, 11회전에선 3부의 서부(書部)가 완전히 폐지되고 대신 공예부(工藝部)가 생겼다. 이와 동시에 서부에 포함되었던 사군자는 동양화부로 포함되었다. 11회부터 13회까지는 조각출품이 없다가 14회부터 조각이 공예부에 포함되었다.

이와 같은 제도개혁은 미술계의 현실을 반영하는 것으로, 이 사이의 부분적인 개혁을 통해 엿볼 수 있는 것은 근대적인 조형의식이 확대되었다는 사실이다. 특히 12회전부터 「선전」엔 새로운 경향의 대두가 현저해지면서 체질적인 변혁을 수반하고 있음을 발견할 수 있다.

14회전에서 추천제를 신설하고 특선 가운데 두 개의 최고상—昌德宮賜賞, 朝鮮總督賞—을 설정하고 있다. 선전을 통해 활동하는 미술가의 수가 늘어남에 따라 위계가 필요했고 권위가 보장되지 않을 수 없었다. 이에 추천작가제를 신설, 심사위원 아래에다 두었다. 15회전에선 출품자격에 대해 일부 수정이 있었는데, 지금까지 6개월 이상 조선에 거주한 자에게 자격을 주었으나, 이 회부터는 3년 이상 거주자로 자격을 제한하고 있다. 이 사실은 그만큼 출품자가 증가되었음을 뜻한다.

16회전에선 다시 추천작가 가운데서 심사참여(審査參與)를 두어 또 하나의 위계를 만들고 있다. 심사참여란 '심사위원회 위원장의 지휘를 받아 출품의 감사(鑑査) 및 심사(審査)의 사무를 보조하는' 자격이다. 말하자면 일종의 보조심사위원이라고도 할 수 있으며, 발언권이 주어지지 않은 심사위원이라고도

할 수 있을 것 같다. 해마다 일본에서 초빙되어 오는 심사위원에게 여러 가지 참고와 충고를 곁들일 수 있었던 것으로 보아, 심사참여는 단순한 원로원 격이라기보다는 다소 영향력을 행사할 수 있었던 자리인 것 같다.

초기 동양화부와 서부(書部)에 김규진, 이도영 등이 심사위원으로 위촉되었을 뿐, 전 기간을 통해 심사위원은 거의 일본에서 초빙되어 온 일본인 화가들이었다. 그 당시 우리 화단에 만연되었던 일본적 감성과 정감적 이국취향 등은 심사위원들이 거의 일본인들이었다는 점에서 먼저 그 요인을 발견할 수 있다. 심사위원의 대부분이 동경미술학교 교수급이나 「문전(文展)」의 중심작가들이었다는 점에서 선전이 그 제도에 있어서나 내용에 있어 「문전」의 그것을 크게 벗어날 수 없었던 요인도 동시에 발견된다. 와다(和田英作), 오카다(岡田三郎助), 후지시마(藤島武二), 나가하카(長原孝太郎), 시루나가(汁永), 고바야시(小林方吾), 야스이(安井曾太郎), 다데하라(伊原宇三郎), 우시나와(失澤弘月), 마에다(前田廉造), 미나미(南薰造), 아리시마(有島生馬), 다베(田邊孝次), 다가무라(高村豊周) 등이 심사위원으로 초빙되어 왔던 미술가들이다.

10. 「선전」 초기의 서양화

「선전(鮮展)」은 앞에서도 말했듯이 일본의 「문전(文展)」을 모델로 한 기구로, 제도에 있어서나 경향에 있어 아류의 영역을 벗어나지 못하고 있었기 때문에, 대체로 이 땅의 서양화의 아카데미즘도 이와 같은 바탕 위에 성립되었음을 엿볼 수 있다. 특히 초기 서양화가들이 거의 동경미술학교(東京美術學校) 출신인 데다가 「문전」이 이 미술학교 교수들을 중심으로 출발하고 있어, 그들의 영향을 벗어날 수 없었음은 너무나 자명한 일이다. 따라서 구로다(黑田淸輝)를 정점으로 하는 감미로운 주제와 평면적인 외광묘사(外光描寫)를 주류로 하는 일본 양화(洋畵)의 아카데미즘이 대체로 이 땅 양화의 아카데미즘 형성에 그대로 적용되었다고 해도 과언이 아니다.

후기로 오면서 이와 같은 주류에 다소 새로운 경향이 첨가되기도 하는데, 이러한 변화 역시 「문전」의 평면적 외광묘사에 대한 비판이 몇몇 서구 유학파 화가들에 의해 추진되면서 그 여파가 이 땅에까지도 파급된 것으로 분석할 수 있다. 이른바 백화파(白樺派)에 의한 반자연주의적 양식의 도입과 전개, 야스

이(安井曾太郎), 우메하라(梅原龍三郎) 같은 작가들에 의해 적극적으로 추진된 후기인상파풍의 도입은 일본 양화의 새로운 전환기를 만들고 있는데, 그와 같은 전환기적인 색채가 선전을 통해서도 점차적으로 뚜렷하게 나타나고 있음을 발견할 수 있다. 「선전」 심사위원 가운데는 이과회(二科會) 멤버(南薰造, 田邊至, 有島生馬)의 초빙도 보인다. 이와 같은 사례는 당시의 「문전」 계열에 대한 불만을 말해 주는 것으로 해석되나, 이후에 전개된 여러 대담한 표현운동은 끝내 수용되지 않았다. 따라서, 새로운 조형에 관심을 가진 화가들은 선전보다는 일본의 여러 그룹을 통해 그들 자신의 발판을 마련해 가지 않을 수 없었다.

여기서 「선전」 초기의 경향을 구체적인 작품을 통해 분석·검토한다는 것은 불가능하다. 그것은 여러 이유들로 인해 「선전」 초기의 작품들이 거의 유존되어 있지 않기 때문이다. 두 번에 걸친 전쟁과 남북분단, 그리고 서양화에 대한 일반의 이해 부족으로 인해 작품 보존이 부실했던 것도 주요한 원인이었다. 다행히 『선전 도록』에 의해 흑백도판으로나마 이들 작품들을 대할 수 있을 뿐이다. 따라서 「선전」 초기의 작품들에 대해서는 대부분 흑백도판에 의지하여 언급할 수밖에 없는 한계를 지닌다. 구체적인 작품이 없을 뿐 아니라, 그것도 전혀 색채를 살필 수 없는 흑백도판만으로, 그 내역을 짐작한다는 것은 상당한 무리와 오해를 자아낼 수 있다. 많은 유보상태를 남겨 둔 채 구도나 필촉 등을 통해 그 전체적인 경향을 유추해 나갈 수밖에 없다.

1회 「선전」에 출품된 고희동의 〈정원〉, 나혜석의 〈봄은 오다〉, 〈농가(農家)〉, 정규익의 〈서재(書齋)의 여인〉 등 네 점 가운데서 정규익의 〈서재의 여인〉을 제외하고는 전부가 외광묘사라는 점과 2회의 나혜석의 〈봉황성(鳳凰城)의 남문(南門)〉, 〈봉황산(鳳凰山)〉, 정규익의 〈폐허의 봄〉, 전봉래(田鳳來)의 〈뜰〉, 김창섭의 〈성당〉, 김석영의 〈오렌지색의 토담〉, 〈정물〉, 김관호의 〈호수〉 등 여덟 점의 작품 가운데서 김석영의 〈정물〉을 제외하고는 역시 전부가 외광묘사라는 점이 우선 초기 「선전」의 일반적 경향을 대변해 주고 있다. 이와 같은 경향은, 후기로 가면서 인물, 정물 등의 소재가 눈에 띄게 증가함에도 불구하고 여전히 「선전」의 전 기간을 통해 지속되고 있다.

고희동의 〈정원〉(도판 8)은 아기 업은 시골 처녀가 뜰에 서 있는 모습을 담고 있다. 그의 동미(東美) 졸업작품인 〈자매〉와 유사한 외광묘사인데, 어딘가 모르게 형과 데생의 어색함이 나타나 있다. 정규익의 〈폐허의 봄〉, 김석영의 〈오

8. 고희동 〈정원〉 1922.

렌지색 토담〉, 전봉래의 〈뜰〉에도, 고희동의 작품과 같이 치밀한 사실성보다는 정취 묘사에 주력하고 있음을 엿볼 수 있다.

여기에 비해 김관호는 구도에 있어서나 대상의 접근방법에 있어 고전주의적 엄격성을 나타내고 있다. 그의 동미(東美) 졸업작품인 〈해질녘〉에서도 이와 같은 고전주의적 경향을 엿볼 수 있다. 인물과 배경이 되는 자연이 따로따로 그려진 듯한 부자연스러움은 인상파의 철저한 외광묘사와는 거리가 있는 일면이기도 하다.

오히려 인상파적인 감각은 나혜석의 작품들에서 잘 볼 수 있는데, 특히 그녀가 부군의 임지인 만주 안동(安東)의 외국 풍물을 그린 그림들은 그 소재 해석이나 필세(筆勢)에 있어 인상파에 가장 접근하고 있는 인상을 준다. 2회의 〈봉황성의 남문〉, 〈봉황산〉, 3회의 〈초하(初夏)의 오전〉, 〈가을의 뜰〉, 4회의 〈낭랑묘(娘娘廟)〉, 5회의 〈천후궁(天后宮)〉, 〈중국인촌〉(도판 9) 등의 작품에서 보이는 단속적(斷續的)인 필촉의 중첩과 이를 통해 파악되는 공간에 대한 폭

9. 나혜석 〈중국인촌〉 1926.

넓은 시각체험, 소재 선택에 있어 도시적 감각 등은 그녀의 인상파에 대한 이해를 보여주고 있다.

　3회전에서 3등상으로 입상한 이종우(李鍾禹)의 〈추억〉(도판 10)은 실내에서 책을 들고 있는 한복 여인을 소재로 다루고 있는데, 상당히 잘 짜인 구도와 아카데믹한 필의(筆意)를 엿볼 수 있다. 그러나 이후「선전」에서는 그의 작품을 대할 수 없다. 프랑스에서 돌아온 후에는「협전(協展)」이나「목일회전(牧日會展)」에만 출품하고 있을 뿐이다. 파리 체재시의 작품과 귀국 후의 작품 일부가 남아 있어 당시의 경향을 살필 수 있다. 이들 작품을 통해 이미「선전」을 중심으로 한 평면적 외광파풍에서 벗어나고 있음을 엿볼 수 있다. 그에 대한 구체적인 언급은 장을 바꾸어서 서술할 예정이지만, 어쨌든「선전」의 주류에선 벗어나고 있다는 사실은 초기 서양화 정착을 얘기할 때 자주 언급되어야 할 부분이다.

　3회전부터 출품하고 있는 손일봉(孫一峰)은 이후 꾸준한 입선과 입상을 통해「선전」에서 가장 주목받는 화가 중의 한 사람으로 성장하는데, 대체로 그

10. 이종우 〈추억〉 1924.

는 유화보다 수채화에서 자신의 기량을 발휘하고 있다. 그의 「선전」 입선작 가운데 수채화가 적지 않은 수를 차지하고 있음도 퍽 흥미있는 점이 아닐 수 없다. 수채화는 수채화대로 표현하는 데 있어서 그 나름의 특징을 가지고 있기는 하지만 유화에 비해서는 구축적인 대상 파악에 여러 가지로 미흡한 점이 있다. 수채화가 「선전」 입선작 가운데 상당수를 차지하고 있다는 것은, 아직도 유화가 지니고 있는 재질과 기술을 극복하지 못한 초기 단계의 한 현상으로 파악할 수 있다. 고희동이 불과 십 년 만에 서양화에서 동양화로 전향하는 사례나 김관호, 김찬영 등이 얼마 있지 않아 붓을 놓고 마는 사례는, 서양화에 대한 사회의 인식 부족이라는 외형적 요인도 있긴 하지만, 서구적인 조형체험과 재질의 극복이라는 화가 나름의 정신적 훈련이 미흡했다는 사실로 분석될 수도 있다. 수채화의 표현방법이 동양화와 많은 유사성을 갖고 있기 때문에, 비교적 동양적 조형성과 유사한 수채의 방법을 통한 서구 조형세계로의 접근이 초기 「선전」에서의 수채화 붐을 유도한 것이 아닌가 생각된다. 그러나 손일봉의 수채화는 그 나름으로 「문전」의 평면적 인상파에서 벗어나 보다 짜여진 구도와 대비적인 명암 등 후기인상파의 조형체험으로 나아가고 있음을 보

11. 손일봉 〈풍경〉 1925.

12. 강신호 〈정물〉 1925.

여준다. 그의 수채화의 영향은 향지(鄕地)인 대구 지방을 통해 현저하게 나타나고 있다.

「선전」 초기에 두각을 나타낸 작가로는 강신호(姜信鎬), 이승만 등을 먼저 들 수 있다. 3회 때부터 출품한 강신호는 4회전에는 〈미수(微睡)의 상(像)〉, 〈정물〉 두 점 중에서 〈정물〉(도판 12)이 4등상, 5회의 〈악기〉, 〈자백(自白)의 어느 촌〉, 〈의자〉 세 점 중에서 〈의자〉가 특선, 6회전의 〈작품 제9〉, 〈광주리를 가진 남자〉, 〈꽃〉 세 점 중에서 〈작품 제9〉가 특선을 차지하는, 연속적인 특선을 통해 가장 각광받는 작가로 등장하고 있다. 이들 특선권의 작품들이 모두 정물이라는 소재의 공통성에서도 그의 경향의 일면을 살필 수 있는데, 굵은 붓의 대담한 터치의 활달성과 명암대비의 효과 등에 후기인상파의 영향과 표현파적인 관심이 농후하게 나타나고 있다. 정물은 세잔느 등 후기인상파에서 입체파로 넘어가는 과정에서 가장 많이 대할 수 있는 소재로, 강신호의 일련의 정물화에서도 대상의 즉물적인 묘사에서 벗어나 대상을 재배치함으로써 일어나는 긴밀한 화면 구성을 의도하고 있음을 볼 수 있다. 후기인상파에서 입체파로 넘어가는 조형적 체험이 일부 「선전」 작품 가운데에 나타나고 있음은 주목할 일이다.

그러나 선전 초기의 기재(奇才) 강신호는 1927년 고향 진주(晋州) 남강에서 수영을 하다 익사하여 그의 천재성은 발휘되지 못하고 중도에서 꺾이고 말았다. 당시 그는 동경미술학교 재학생이었다. 7회 선전에서는 〈진주 풍경〉, 〈작품 제7〉 등 두 점의 유작이 출품되고 있다.

4회 선전에 4등상을 수상하고 있는 이승만은 이후 11회까지 출품, 비교적 활발한 활동을 보이고 있다. 4회의 4등상에 입선된 〈라일락꽃〉(도판 13)은 수채화로서 최초의 입상이란 점에서도 주목을 받았다. 5회에는 〈경성(京城) 풍경〉, 〈정물〉, 〈이른 봄의 나의 보금자리〉 등 세 점이, 6회전에는 〈4월 풍경〉, 〈정물〉 등 두 점이, 7회전에는 〈풍경〉, 〈꽃〉, 〈삼괴(三槐) 풍경〉 등 세 점이, 8회전에는 〈S씨의 초상〉, 〈8월의 풍경〉, 〈꽃〉, 〈신학교 입구〉 등 네 점이, 10회전에는 〈풍경〉 한 점이, 11회전에는 〈풍경〉 한 점이 각각 출품되고 있는데, 이 중 〈정물〉, 〈4월 풍경〉 등이 특선권에 들고 있다. 그러나 그는 11회를 끝으로 선전에 의식적으로 출품하지 않고 있는데, 그 저간의 사정을 이종우의 「양화초기(洋畵初期)」 회고에서 발췌해 보면 다음과 같다.

13. 이승만 〈라일락꽃〉 1925.

"…한국에 와 있는 일인(日人) 화가들 중심으로 '선전불출품동맹(鮮展不出品同盟)', 즉 「선전」 보이코트 운동이 벌어졌다. 여기에 가담한 한국인 화가는 행인(杏仁) 이승만 씨뿐이었다고 생각되는데, 그 보이코트 이유는 심사위원을 모두 일본에서 모셔올 게 아니라 재야작가도 참여시키라는 요구를 내걸었다. 바꿔 말하면 「선전」에서 자라난 특선 및 무감사급의 작가에게도 심사의 자격을 부여하라는 주장이다. 그래서 주무관서인 총독부 학무국에서는 개인접촉을 하는 한편 회의를 소집해 설득하는 등 그 수습에 법석을 떨었다. 그 결과 동양화가인 송전(松田), 견산(堅山), 가등(加藤) 등 대다수는 번의, 자신이 심사위원이 되려는 저의만을 드러내고 다시 출품했고, 『경성일보(京城日報)』 미술기자 다전(多田), 제2고보(高普) 교사 좌등(佐藤), 『매일신보(每日申報)』 소속 삽화가 행인(杏仁) 씨 등은 끝내 출품을 거부하고 말았다."[15]

그 후 그는 「협전」에 몇 번 출품한 것을 제외하고는 신문 삽화가로 전향하여, 이 방면에 주목할 만한 업적을 남기고 있다.

11. 초창기의 조각

한국의 조각사를 개관해 보면 삼국시대와 통일신라시대에 융성을 보이다가 고려시대와 조선시대로 내려오면서 쇠퇴일로를 걷고 있다. 시대가 내려올수록 기술적인 조잡과 정신적인 타락이 더욱 가속화되어 가는 인상을 받게 된다. 왜 우수한 조각의 전통이 그 맥을 이어 가지 못하고 퇴조되어 갔을까. 여기엔 대체로 다음과 같은 두 가지 요인을 들 수 있을 것 같다.

첫째 조각예술을 부흥시켰던 정신적 배경으로서의 불교가 쇠퇴해 갔다는 점, 둘째는 회화에 비해 조각이 예술품으로서 순수한 감상의 대상이 되지 못했다는 점, 즉 순수한 감상층을 갖지 못했다는 점이다. 특히 조선시대는 정책적으로 불교를 탄압했기 때문에 불사(佛寺)의 조영(造營)과 불상(佛像)의 제작은 극도로 위축되어 있었다. 더욱이 유교는 종교라기보다는 사상 내지 철학이므로 불교에서와 같은 종교적인 건축물이나 성상(聖像)을 필요로 하지 않았

14. 김복진 〈삼 년 전〉 1925.

다. 여기다 조선 후기로 오면서 급속한 추세로 주류를 형
성하게 된 남화(南畵)와 고답적인 문인취미의 고취는
구체적인 대상으로 구현될 수밖에 없는 조각의 사실주
의(寫實主義)와는 극도의 대비현상을 빚어내고
있어, 시대적인 미의식이 이미 물체적인 상
(像)의 구현에서 멀어져 있었던 것이다.
　한국의 근대회화가 전통적인 양식과 외
래적인 양식의 공존을 통해 전개될 수 있
었던 점에 비해 조각은 전적으로 외래적
인 양식의 도입에 의해 비로소 근대적인 과
정이 마련되고 있는 이유도 여기서 찾을 수 있다.
근대조각의 출발은, 서양화가 처음 누구에 배워
졌는가에 의해 그 도입의 기점이 설정되는 경우
와 같다.
　처음으로 서구적인 방법의 조각을 배운 이는
1919년 일본 동경미술학교 조각과에 입학한 김복
진(金復鎭)이었다. 고희동이 1910년 같은 미술학교
양화과(洋畵科)에 입학한 해로부터 십 년 후이다. 그
러나 서양화가 고희동에 이어 김관호, 김찬영, 나혜
석, 이종우로 점차 그 수가 증가하는 추세에 비해, 조
각은 1945년까지 극히 한정된 몇 사람의 조각가가 나
왔을 뿐이다. 유일한 무대였던 「선전」 조각부(彫刻部)
의 출품 현황도 빈약하기 짝이 없었다. 전문적인 조각
가의 수도 불과 열 명 내외에 그쳤다.
　최초로 서양 조각을 수업한 김복진은 자신의
창작 면에서나 초기의 서양 조각에 대한 교육
적 활동 면에서나 근대조각의 출발에 많은 영향
을 주었다. 그는 미술학교를 나오자 서울에 돌아

15. 윤승욱 〈피리부는 소녀〉 1938.

와 토월미술연구회(土月美術研究會), 고려미술원(高麗美術院), YMCA 미술
과 등에서 근대적 방법의 조각을 교수하는 한편, 「선전」과 일본 「문전」을 통해
작품을 발표했다.

16. 김경승 〈목동〉 1940.

처음 「선전」엔 조각부가 없다가 4회부터 서양화부에 신설되었으며, 14회부터는 다시 공예부에 편입되었다. 4회에 한국인으로는 두 사람의 조각가가 출품하고 있다. 전봉래의 〈발(髮)〉과 김복진의 〈삼 년 전〉(도판 14), 〈나체습작〉이 출품되어, 그 중 김복진의 〈삼 년 전〉이 3등에 입상하고 있다. 5회엔 김복진, 양희문(梁熙文), 장기남(張基男), 안규응(安奎應) 등 네 명이 출품, 김복진의 〈여(女)〉가 특선되고 있다. 그러나 초기 「선전」에서 꾸준히 활동한 조각가는 불과 네댓 명으로 손꼽을 정도다. 9회까지 2회 이상 입선한 조각가는 김복진, 양희문, 안규응, 장기남, 문석오(文錫五), 임순무(林淳茂) 등이다. 이 중 김복진만이 후기까지 비교적 지속적인 활동을 보이고, 여타의 조각가의 이름은 어쩐 일인지 점차적으로 「선전」에서 탈락해 갔다. 따라서 후기의 「선전」에는 새로운 조각가들이 등장하여, 일반적으로 회화에서도 그렇듯 1930년대라는 하나의 시대적인 분수령을 형성하고 있다. 1931년 10회전에서부터 1944년 23회전에 이르는 사이에 등장하여 활동한 조각가는 홍순경(洪淳慶), 이병삼(李炳三), 김두일(金斗一), 이국전(李國銓), 조규봉(曺圭奉), 김경승(金景承), 윤승욱(尹承旭), 윤효중(尹孝重), 박광조(朴光祚), 염태진(廉泰鎭) 등을 들 수 있으며, 이 가운데 김경승, 이국전, 윤효중, 조규봉 등이 수차에 걸쳐 특선하고 있다.

1910년대에서 1940년대에 이르기까지 조각의 주요 테마는 두상(頭像)이며 때때로 전신의 누드가 등장한 정도다. 사용된 재료는 몇 점의 목재와 석재를 제외하면 거의가 소조(塑造)이다. 따라서 이 시기의 조각은 소조에 의한 두상

이 태반을 이룬다고 말할 수 있다. 이 지배적인 소재와 재료는 조각예술에 있어서 가장 초보적인 단계의 것으로, 아직도 우리의 조각 수준이 본격적인 영역에 이르지 못했다는 점을 보여준다.

점토로 빚어서 석고로 완성시키는 소조가 단연 많았다는 것은 '새로운 방법이 주는 재미'에 빠져 있었다는 도입기의 일반적 현상을 반영하는 것이며, 그것은 또한 일본의 양풍조각(洋風彫刻)의 도입 과정과 그대로 상응하는 것이기도 하다. 전통적인 재료의 석재에 의한 본격적인 조각의 전개를 기대할 수 없었던 것도, 서양 조각의 방법을 뛰어넘어 조각예술의 본질과의 만남이 이루어질 수 없었기 때문이다. 그러나 후기로 오면서 몇 점의 전신상이 등장하고 아카데믹한 방법의 정착이 서둘러지고 있음을 발견할 수 있다.

소조 외에 꾸준히 목재에 의한 목각이 등장하고 있는 것은, 일본의 전통적인 목조의 영향이나 이미 일상생활의 비근한 소공예로 침투되어 버린 목조의 기술을 답습하는 범주를 크게 벗어나지 못하고 있는 인상을 주고 있다.

12. 「선전」 초기의 동양화

「선전」 초기의 동양화부는 서양화부의 경우와는 달리 참여작가의 양이나 질에 있어서 일본인 화가들과 대등한 위치를 차지하고 있다. 사군자를 포함 「선전」 1회 동양화부에는 삼십 명의 화가와 두 고인(故人)의 작품이 출품되고 있으며 두 사람의 심사위원이 나오고 있어 일본인 화가들의 참여를 앞지르고 있다. 허백련(許百鍊), 이한복(李漢福), 심인섭(沈寅燮), 이용우, 김은호, 김용진(金容鎭)이 입상하고, 이도영(李道榮), 김규진(金圭鎭)이 심사위원으로 참여하고 있다. 연전에 작고한 안중식, 조석진의 작품이 출품되고 있는 것도 특기할 만하다.

그러나 7회부터 심사위원은 일본에서 초빙되어 오는 일본인 화가로 일관되었으며 작품 경향에 있어서도 일본화의 영향이 강하게 불어닥치고 있다. 참여작가를 보아도 후기로 오면서 일본인 참여가 늘어나면서 한국인의 참여는 그 양에 있어서도 열세에 몰리고 있다. 대체로 「선전」 초기에는 서화협회 회원들이 중심이 되어 전통적인 수법과 관념적 시각이 농후한 경향을 보인 반면, 후기로 오면서 일본화의 새로운 감각을 적극적으로 수용하는 새 세대의 등장이

17. 박승무 〈幽谷의 가을〉 1926. 18. 허백련 〈暮秋〉 1927.

현저한 추세를 보이고 있다. 그러면서 대체로 뚜렷한 몇 개의 흐름이 지속되어 가는 것을 볼 수 있다. 그것은 전통적인 관념산수(觀念山水)의 맥과, 전통적 관념산수에서 출발하면서도 점차 시각을 현실에로 옮겨 온 사경산수(寫景山水)의 맥과, 일본화의 새로운 감각을 어떤 형태로든 수용·전개시키고 있는 채색화의 맥이 그것이다. 대체로 이와 같은 맥의 형성은 「선전」 3회전(1924) 때부터 선명해지고 있다. 1919, 1920년에 이은 안중식, 조석진의 타계는 시대적인 추세로 보아 상당히 상징적인 의미를 갖고 있다. 이들에 의해 대표되었던 조선조 후기의 장이 그 막을 내리고 다음 세대에 의한 새 시대의 막이 열리고 있기 때문이다. 이같은 현상이 앞에서 본 세 개의 커다란 맥의 전개라고 할 수 있다. 특히 안중식, 조석진에게서 직접 사사받은 서화미술원(書畵美術

院) 출신들이 그들 스승의 방법을 극복, 모색과 전환을 서두르고 있는 인상이
다.

이 세 개의 흐름 중 전통적인 관념산수가 겨우 그 맥을 유지하고 있는 것은
이미 시대적인 미의식의 변혁을 말해 주며, 현실로 눈을 돌림으로써 근대적인
시각상(視覺像)을 확립했음을 말해 주는 것이다. 이같은 추이는 곧 서양 미술
에 있어서 근대에로의 이동과 상응하는 것이다. 즉 '살아 있는 예술을 만들

19. 노수현 〈高山流水〉 1922.

기'(쿠르베) 위해 현실로 눈을 돌린 회화는, 르네상스 이후 지속되어 왔던 형식상의 통일성의 결여를 초래했고 거기서 비로소 주관성과 내면성의 표현이 강조되게 된 것이다. 마찬가지로 전통적 관념산수의 퇴조는 곧 형식상의 통일성의 결여를 나타낸 것이며, 거기서 각각의 개성적인 모색이라는 길이 열릴 가능성을 보인 것이다. 전통적인 기법을 원용하면서도 현실에의 모티프를 찾으려는 일군의 개성적인 산수화가들이나, 일본화의 감각적인 기법을 사용하면

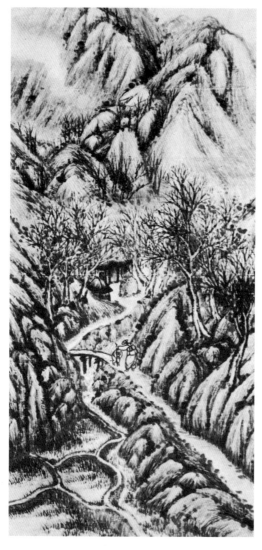

20. 변관식 〈秋〉 1924.

서 역시 현실에다 그들의 모티프를 고착시키고 있는 일군의 채색화가들은 바로 이런 주관적인 모색을 통해 전근대적 회화의 관념을 벗어나고 있다.

전통적 수법의 관념산수를 꾸준히 밀고 나갔던 대표적인 화가는 정학수(丁學秀), 허백련, 허행면(許行冕), 정운면(鄭雲勉) 등이다. 박승무(朴勝武)도 초기에는 관념산수를 그려 나갔다. 정학수, 허백련은 문기(文氣) 짙은 남화산수(南畵山水)를 지향했으며, 허백련의 이와 같은 정신은 호남 지방을 중심으로 하여 하나의 맥을 형성하기에 이르렀다.

사경산수의 등장은 「선전」 3회전에서부터 뚜렷해지고 있다. 지금까지 전통적인 수법의 관념산수를 발표해 오던 서화미술원 출신의 신진들이 현실에 바탕을 둔 사경(寫景)을 시도함으로써 방법의 혁신을 도모했기 때문이다. 1회와 2회전까지만 하더라도 거의 심전(心田)을 방불케 한 관념산수를 출품했던 이상범(李象範)과 노수현(盧壽鉉)이 사경산수를 들고 나왔으며, 그 주변에 있던 변관식(卞寬植)도 종전의 관념에서 대담하게 벗어나고 있다. 이들의 방법의 혁신은 한 시대적인 미의식에 호응하면서 각자의 독자적인 세계를 열어 보여 준 것이 되었다.

언제나 쓸쓸히 비어 있는 야산과 들녘을 모티프로 다루면서 미점(米點)의 중적(重積)과 찰필(擦筆)로 주제의 통일성을 기도했던 이상범의 세계는 4회의

21. 이용우 〈작품 제7〉 1928.

〈소슬(蕭瑟)〉(3등상)에서 이미 뚜렷이 나타나고 있다. 같은 4회전의 변관식의 〈추산모연(秋山暮煙)〉에서도 갈필(渴筆)과 부분적인 농묵(濃墨)을 곁들이면서 대비와 입체감이 강한, 그의 전 시기를 통한 독특한 개성이 엿보이기 시작했다. 노수현은 비교적 전통적인 기법의 발전 속에 현실적 시각을 끌어들이고 있는 경우로, 그가 후년에 그러한 기법의 관념산수로의 회귀가 불가피했던 사정이 이미 암시되고 있다.

〈실제(失題)〉(2회), 〈하산(夏山)〉(3회), 〈흙의 훈기〉(4회), 〈작품 제7〉(6회, 도판 21)에서 보여주는 이용우의 방법은 사경에 바탕을 둔 것이지만 전통적인 용필에서 벗어난 몰골(沒骨)의 평면적 기법 해석에 도달하고 있다. 그는 단순히 현실세계에 시각을 고정시키는 데 그치지 않고 화면 자체에서 일어나는 자율적인 조형세계를 추구해 보였다.

일본화의 영향을 받은 신경향주의 채색화가로는 김은호, 이한복, 이영일(李英一), 최우석(崔禹錫), 조봉진(趙鳳珍), 김경원(金景源), 김권수(金權洙) 등이며, 이들의 시각 역시 현실에 깊이 밀착된 비근한 일상생활을 중심으로 다루

었다. 이 중 김은호, 최우석은 서화미술원 출신으로 백묘화(白描畵)를 묘사형
식의 기본으로 하는 전통적인 원체풍(院體風)[16]의 북화(北畵)를 습득하고 있
었으며, 이와 같은 기본적 바탕에 주로 안료의 미에서 오는 일본화의 근대적
감각주의를 소화해 갔다. 이한복과 이영일은 일본에 유학, 일본화를 습득한 대
표적인 화가로, 사생(寫生)에 철저하면서도 일본화의 독특한 정취를 묘화(描
畵)의 기본으로 했다.

13. 1930년대의 서양화단

1930년대에 접어들면서 서양화단은 도입기의 작가들의 뒤를 이은 제2세대
의 등장으로 새로운 전환점을 맞이하고 있다. 해외에 나갔던 서양화가들의 귀
국과 새로운 미술단체의 등장, 동경 유학생들의 급증 등과 같은 여러 현상은,
이미 우리 화단이 서양화 도입의 단계를 지나 서서히 정착의 발판을 구축해

우 〈某婦人像〉 1927. 24. 이종우 〈인형 있는 정물〉 1927.

가고 있음을 반영해 주는 것이다. 「선전」에도 새로운 경향을 구사하는 개성적 인 작가들이 등장하게 된 것은 당시의 서양화가 단순히 외래 양식을 평면적으 로 도입하는 단계를 넘어 서구적 조형체험을 한층 심화해 가고 있음을 시사해 준다.

제2기를 대표해 주는 작가들로는, 대개 고희동, 이종우 등을 통해 양화의 기 법을 익혀 일본으로 건너간 이들이 중심을 이루고 있다. 어느 정도 조형적 기 초를 닦아 일본으로 건너갔기 때문에 도입기의 작가들보다는 단단한 발판 위 에서 시작할 수 있었다.

해외에 유학하고 돌아온 작가로, 동경미술학교에 다니다가 미국으로 건너가 콜롬비아 대학 미학과를 마치고 1925년 돌아온 장발(張勃)과, 1922년 독일로 건너간 배운성, 1925년 최초로 파리로 건너가 삼 년 만에 귀국한 이종우, 부군 을 따라 파리를 다녀온 여류 나혜석, 1919년 미국에 건너가 예일대학에서 미 술을 전공하고 파리를 거쳐 1930년 귀국한 임용연(任用璉), 1928년 도불, 파리 에서 임용연과 결혼한 백남순(白南舜)의 귀국 등 해외유학생들의 잇따른 귀국 으로 인해 서양화단은 자못 활기를 띠는 인상이다. 이종우는 삼 년간의 체불 을 끝내고 1928년 귀국, 그해 동아일보사 강당에서 체불 기간에 제작한 53점 의 작품으로 귀국전을 가졌다. 1930년 귀국한 임용연, 백남순 부부도 그해에 부부전을 가졌으며, 나혜석은 1929년 수원에서 귀국전을 열었다.

미술의 본고장으로 건너가서 서양의 조형방법을 직접적으로 체험하고 돌아 온 이들의 활동은 지금까지 일본을 통해 수용되었던 서양화의 절충적 방법을 극복해 줄 수 있는 가능성으로 기대되었다. 그러나 실제 이들의 활동이 그러 한 가능성을 유도해냈는지는 적이 회의적이 아닐 수 없다. 그것은 수적으로 영향력을 발휘하기에는 빈약했다는 데에만 그 원인이 있다기보다는, 그들의 조형적 체험이 한갓 관광적 취미 이상을 넘어서지 못하고 있었다는 데서 찾을 수 있지 않을까 생각된다.

이 가운데 비교적 고전적 묘사 수업을 받은 이종우의 작품은, 지금까지 일 본을 통해 수용되었던 정취적 묘사와는 대조적인 해부학적인 사실성에 바탕 을 둔 것이었다. 그는 파리로 건너가자 백계 러시아인 슈하이에프 연구소에 나가 철저한 데생수업을 받았으며, 여기서 제작한 작품 〈모부인상(某婦人像)〉 (도판 23), 〈인형 있는 정물〉(도판 24) 등을 「살롱 도톤느」에 내어 한국인으로 서는 최초로 국제적인 미술전에 입선했다. 이종우의 체불 시기 작품들은 이상

25. 장발 〈김콜롬비아와
아그네 형제〉 1930.

의 두 점 이외에 열 점 이상이 다행히 유존되고 있다. 체불 기간 중의 작품들
은 거의가 누드와 인물 초상 작품이고 〈인형 있는 정물〉이 유일한 예외이다.
체불 기간에 인체를 중점적으로 다루었음을 말해 준다. 인체를 합리적인 구조
물로서 해석한 치밀한 골격의 표현은, 인체가 지니는 본질에까지 육박해 들어
가려는 박진감을 풍겨 주고 있다. 그의 3회 「선전」 출품작과 비교해 보면 고전
주의적 엄격성이 더욱 실감있게 전달되는 것을 알 수 있다. 그러나 그는 귀국
후 거의 붓을 놓다시피하고, 그 자신의 회고대로 낭인생활(浪人生活)을 계속
하여 모처럼의 새로운 조형체험이 더욱 발전되지도, 또 별다른 영향력을 남기
지도 못했다.

　장발은 귀국하여 「협전」 등에 출품하고 있으나, 이 시기의 작품을 전혀 대
할 수 없어 구체적으로 그의 경향을 언급할 길이 없다. 다만 카톨릭 관계의

성화(聖畵, 도판 25)를 남기고 있는 정도이며, 그 후의 활동으로 미루어 보아도 본격적인 제작보다는 이론적인 면에 치중하여 미술교육자로서의 이미지를 남기고 있을 뿐이다.

파리에서 돌아온 부부화가 임용연, 백남순은 「협전」과 「목일회전(牧日會展)」 등에 출품하는 등 활동을 보여주고 있으나, 초기 「선전」에 출품했던 백남순의 몇 작품만 사진도판으로 대할 수 있을 뿐, 이들의 서구적 조형체험의 깊이를 역시 헤아릴 길이 없다.

1920년대 후반에서 1930년대에 걸쳐 현저한 또 하나의 현상은 그룹 활동이다. 1927년 김창섭, 안석주, 김복진, 임학선(林學善), 신용우(申用雨), 이승만, 유경목(兪京穆) 등이 동인이 된 창광회(蒼光會)의 발족, 1928년 심영섭(沈英燮), 장석표(張錫豹), 박광진(朴廣鎭) 등이 동인이 된 녹향회(綠鄕會)의 발족, 1930년 동경미술학교 출신들의 동문전인 동미회(東美會) 창립, 1930년 대구 출신의 서동진(徐東辰), 최화수(崔華秀), 박명조(朴命祚), 이인성(李仁星) 등이 동인이 된 향토회(鄕土會) 창립, 1930년 구본웅(具本雄), 이마동(李馬銅), 김응진(金應璡) 등 동인에 의한 백만회(白蠻會)의 창립, 1932년 재동경미술학우회(在東京美術學友會)인 백우회(白牛會)의 창립, 1934년 이종우, 이병규(李昞圭), 공진형, 구본웅, 길진섭, 홍득순(洪得順), 임용연, 백남순, 신홍휴(申鴻休), 송병돈(宋秉敦), 황술조(黃述祚), 이마동, 장발, 김용준(金瑢俊) 등이 동인이 된 목일회의 창립 등이 이 무렵의 그룹을 중심으로 한 화단 활동의 일면이다. 그룹 활동이 어떤 이념에 의해 추진되는 일종의 조형운동이라고 한다면, 1920년대 후반에서 1930년대초에 걸쳐 잇따른 그룹의 창립과 그 전시 활동도 다양한 이념의 분파작용으로 보아야 할 것이다. 그러나 이 역시 당시 일본 화단의 영향이 아닌가 생각되는데, 왜냐하면 일본의 서양화단이 그룹을 중심으로 형성되고 있었기 때문이다. 그러나 이 시기에 등장하고 있는 그룹들이 같은 학교 출신들끼리의 동문전 성격이나 같은 지방 출신의 모임들이었고, 또 그렇지 않다 하더라도 어떤 뚜렷한 이념 제시가 없는 것을 보면, 조형이념 면에서의 결속이라기보다는 인간적인 관계에서 서로 유대를 가지려고 했던 것이 아닌가 생각된다.

이 중에 비교적 많은 회원을 가지면서 화단 파워를 형성했던 것이 목일회와 백우회이다. 1934년 당시 화단의 중심적인 작가들로 구성된 목일회는, 1937년에는 일제의 강요에 의해 목시회(牧時會)라고 그 명칭이 변경되기도

하다가, 1938년에 일제의 탄압에 의해 자동적으로 해산되었다.

백우회는 동경에 유학중인 미술학도들의 모임으로 1932년에 공식적으로 발족했는데, 목일회와 마찬가지로 일제의 강요로 1935년부터 재동경미술협회(在東京美術協會)로 개칭되었다. 이들은 1938년부터 서울서 해마다 전시를 개최하는 등 의욕적인 활동을 보여주고 있다. 백우회는 주경(朱慶), 김학준(金學俊), 구경서(具京書), 김원진(金源珍, 金源), 심형구(沈亨求), 조병덕(趙炳悳), 이쾌대(李快大), 한홍택(韓弘澤), 박영선(朴泳善), 김종하(金鍾夏), 송혜수(宋惠秀), 임완규(林完圭), 최재덕(崔載德), 윤승욱(尹承旭), 홍일표(洪逸杓), 김만형(金晩炯), 윤자선(尹子善) 등 제국미술학교(帝國美術學校) 재학생들이 중심이되었다.

1930년대 후반부터 1945년 해방될 때까지 나온 그룹으로는 송정훈(宋政勳), 최규만(崔奎晩), 한홍택, 엄도만(嚴道晩), 임수용(林水龍) 등에 의한 녹과회(綠果會)와 동경유학생들이 주축이 된 신미술가협회(陳○, 金宗燦, 洪逸杓, 尹子善, 李快大, 崔載德, 李仲燮, 金學俊, 文學洙)가 있으며, 조선인과 일본인 화가들이 참여한 모임 창룡사전(蒼龍社展), 구신회(九晨會), 단광회(丹光會) 등의 단체도 이 시기에 발족하고 있다.

14. 1930년대의 동양화단

대체로 1930년대의 동양화단은, 1920년대의 「선전」을 통해 부상되었던 세 개의 흐름이 그대로 지속되는 듯 보이면서도 점차 전통적 관념산수가 퇴조하고 사경산수(寫景山水)와 일본화의 신감각주의가 대립하는 양상을 드러내기 시작했다. 이와 같은 대립 양상은 다음 세대에 의해 이어지고 있으며, 그 기운은 1940년대 초반, 「선전」이 그 막을 내릴 때까지 지속되고 있다. 이 시기의 작가들을 보면, 사경산수 계열로 이상범, 노수현, 변관식, 박승무, 배렴(裵濂), 이현옥(李賢玉), 정용희(鄭用姬), 정운면, 허건(許楗), 색채화의 신감각주의 계열로 이영일, 김은호, 정찬영(鄭粲英), 최우석, 한유동(韓維東), 김경원, 김기창(金基昶), 백윤문(白潤文), 허민(許珉), 장우성(張遇聖), 조중현(趙重顯), 김중현(金重鉉), 이유태(李惟台) 등을 들 수 있다.

모티프에 있어서는 사경산수 계열이 글자 그대로 사경을 기본으로 하고 있

26. 허건 〈薄暮〉 1940.

27. 배렴 〈遼遠〉 1936.

다면 신감각주의 계열은 주로 인물과 화조(花鳥)를 중심 모티프로 했다. 사경
산수 계열이 현실로 눈을 돌리면서도 그들 화면에 두드러지게 흐른 정신은 관
념산수와는 또다른 의미의 현실도피였다는 아이러니를 나타내고 있다면, 신감
각주의 계열은 전통적인 인물과 화조의 소재에도 불구하고 원체풍(院體風)의
궁정취미(宮廷趣味)와는 전연 별개의 비근한 일상에서 모티프를 취하고 있다.

1930년대 후반기로 접어들면서 이 두 개의 흐름에도 다소의 변화가 일어나
기 시작했다. 사경산수를 추구해 오던 일부 작가들이 관념적 취향을 사경산수
에다 끌어들이는 일종의 종합적 해석을 나타내 보이고 있으며, 일부 신진작가
들은 일본 남화(南畵)의 신감각을 도입하여 수묵(水墨) 위주에서 벗어나 장식
적인 설채(設彩)의 화면을 추구했다. 일본화의 신감각주의를 채택하고 있으면
서도 강렬한 토속적인 체취의 모티프로 단순한 일본화적 정취를 극복하려는
경향도 이 무렵에 등장했다. 이상범, 노수현, 변관식은 이미 「선전」 3회전 무렵
부터 수묵 위주의 사경산수를 지향해 왔으며, 이들의 경향에 감화를 받은 배
렴, 이현옥, 정용희, 정운면, 허건 등이 1930년대에 등단하여 한 시대 산수화의
커다란 물결을 형성했다. 정운면과 허건은 1930년대 후반에 와서 일본화의 신

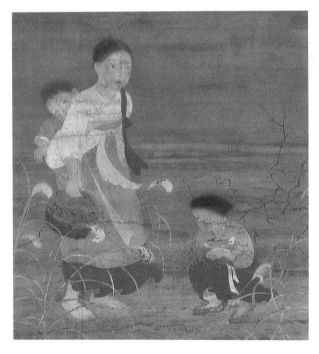

28. 이영일 〈농촌의
소녀들〉 1929.

감각풍을 원용함으로써 사경산수의 흐름에 변화를 초래하고 있다. 노수현, 변관식, 박승무 등이 점차 「선전」을 외면하고 독자적인 활동을 전개해 간 반면, 이상범만은 「선전」을 무대로 사경산수의 맥을 꾸준히 지켜 가고 있었으며, 그의 영향을 받은 배렴, 이현옥, 이건영(李建英) 등이 1940년대 초반 「선전」이 그 막을 내릴 때까지 맥을 이었다.

채색화의 신감각주의 계열로 이 시기에 가장 뛰어난 활동을 보여주었던 작가는 이영일이었다. 그는 이미 「선전」 4회에 〈백매(白梅)에 주수괘구(珠數掛鳩)〉로 3등에 입상했으며, 이후 6회에 〈화단일우(花壇一隅)〉, 7회에 〈응추치도(鷹追雉圖)〉, 8회에 〈농촌의 소녀들〉, 9회에 〈포유(哺乳)의 휴식〉, 10회에 〈추응(秋鷹)〉 등 잇따른 특선으로 각광을 받았다. 1935년 14회전엔 신설된 추천의 위계에 이상범과 같이 오르고 있다. 이영일은 일본화풍의 화조화에 뛰어난 감각을 보여주었으나, 향토적인 모티프를 추구한 채색화로 한 시대적인 독특한 분위기를 반영시킨 리얼리스트로서의 면모도 보이고 있다. 특히 이 경향은 8회 〈농촌의 소녀들〉과 9회의 〈포유의 휴식〉으로 대변된다. 다행히도 그의 대표작의 하나인 〈농촌의 소녀들〉이 유존되어 현재 국립현대미술관에 소장되어 있다.

〈농촌의 소녀들〉(도판 28)에는 세 인물이 등장한다. 화면을 가운데서 좌우로 이등분한다면, 왼편에 서 있는 소녀는 아기를 업고 오른손에 바구니를 들었다. 오른편에는 서 있는 소녀의 동생으로 보이는 단발머리의 소녀가 쪼그리고 앉아 있으며, 세운 무릎 위에 얹은 손에는 이삭이 한 움큼 쥐어져 있다. 이 소녀들 주변엔 갈대풀과 몇 개 잎을 달고 있는 앙상한 나무가 바람을 타고 있으며, 황량한 배경 저 너머로 칼날 같은 초생달이 떠올라 있다. 맨발에 아기를 업은 해맑은 얼굴의 소녀와 소곳이 쪼그리고 앉은 단발의 소녀와 등에 업혀 잠든 아기의 모습이 천진하고 순박한 만큼 들녘의 바람은 차고 시리다. 추수가 끝난 계절임에도 이삭을 주어 연명해야 하는 저 각박한 시대의 어둠이 화면을 지배하고 있다. 그것은 벌써, 보이는 현실을 그대로 묘출한 것이 아니라 보이지 않는 현실을 보이게끔 묘출한 것이다. 현실의 재현이 아니라 현실의 진실을 추구해낸 점에서, 그야말로 이 시대를 대표해 주는 리얼리스트라고 말할 수 있다. 그가 다루고 있는 재료가 일본화의 안료(顔料)일 뿐 아니라 그러한 안료의 특징에서 유발되는 독특한 장식미를 바탕으로 하고 있으면서도, 일본화의 독특한 감각적인 정취로 빠지지 않고 있음도 현실의 진실이라는 강한 주제의식 때문이다.

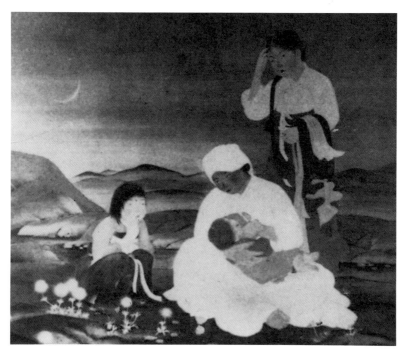

29. 이영일 〈포유의 휴식〉 1930.

　다음해 「선전」에 출품된 〈포유의 휴식〉(도판 29)도 같은 주제의 작품이다. 황량한 늦가을 들녘을 배경으로 아기에게 젖을 먹이는 젊은 어머니와 그 둘레에 서 있는 두 소녀의 설정은, 〈농촌의 소녀들〉의 속편과 같은 인상을 줄 만큼 유사성이 있다.

　김은호는 1920년대까지 「선전」에 꾸준히 출품하다가 1930년대에 들어오면서 자신은 출품하지 않고, 대신 그의 문하를 나온 백윤문, 김기창, 장우성, 한유동 등을 적극적으로 출품시키고 있다. 그는 1925년에 일본으로 건너가 약 삼 년간 그곳에 머물면서 동경미술학교의 유우기(結城素明)에게 주로 사사를 받았다.

　그러나 그는 이미 뛰어난 재질로서 각광을 받고 있었으며 당대에 가장 영향력있는 작가로 인정되고 있었다. 「선전」 1회에 〈미인승무도(美人僧舞圖)〉로 4등상에, 2회에 〈아가야 저리 가자〉, 〈수습계(愁濕鷄)〉로 입선에, 3회에 〈부활후〉로 3등상에, 4회에 〈궐어(鱖魚)〉로 입선, 6회에 〈부감(俯瞰)〉(도판 30)으로 특선에, 7회에 〈북경소견(北京所見)〉(도판 31)으로 특선에, 8회에 〈걸음마〉,

30. 김은호 〈俯瞰〉 1927.

〈부엉이〉, 〈연못〉으로 입선에 들고 있으며, 이후 「선전」을 외면하다가 1937년 16회전에 추천 겸 심사참여의 자격으로 다시 출품하기 시작하고 있다. 그보다 는 먼저 추천에 오른 이영일과 이상범보다 앞서 심사참여에 올랐다는 것은, 당시 동양화단에서의 그의 영향력을 나타낸 것이라 할 수 있다. 1930년대 후 반에서부터 「선전」 마지막 해까지 많은 그의 문하생들이 등장한 것도 그의 영 향력의 일면을 나타낸 것이다.

김은호는 여러 방면의 소재에 뛰어난 기량을 가진 화가로 인물, 화조, 산수 등 폭넓은 영역을 다루었다. 그러나 그의 중심적인 영역은 무엇보다 인물에 있었다. 이미 20대에 어진(御眞)을 봉사(奉寫)한 경력을 지닌 그는 만년에 이 르기까지 수많은 인물을 소재로 다루었다. 「선전」 초기에 출품하고 있는 태반 의 작품 역시 인물화였다. 인물화 가운데 비교적 그 기법에 있어 독특한 영역 을 보이고 있는 것이 3회 선전에 출품한 〈부활 후〉이다. 이 그림은 예수를 가 운데 두고 좌우로 각각 사도와 여인을 그린 삼부작으로, 종전의 스타일과는 다른 특징을 갖고 있다. 우선 그 소재에서 오는 이국적 취향은 차치하고서도 선묘(線描)를 억제하고 서양화법의 명암과 원근을 적용시키고 있음이 발견된

다. 그는 단순한 전통적 화법의 계승에 만족하지 않고 일본화를 통해 사생주의를 흡수하고 있었을 뿐 아니라, 양화풍(洋畵風)의 화법에도 감화를 받고 있었다고 할 수 있다. 1925년 일본에 유학하여, 당시 문학계의 자연주의 운동에 감화를 받고 일어난 새로운 회화운동의 주체였던 우성회(尤聲會)의 중심작가 유우기와의 만남도 그의 주요한 조형체험이라고 할 수 있다. 귀국해서 발표한 〈간성(看星)〉(도판 32)에 나타나는 화사한 색채감과 정취는 일본화의 영향을 강하게 받아들이고 있음을 엿볼 수 있다.

 김은호와 같은 세대의 작가인 최우석에게서도 역시 치밀한 기교 위주와 감각적인 색채처리 등에서 이른바 몽롱체(朦朧體)의 일본화적 영향이 보이고 있다. 그러나 그는 1929년 「선전」 8회에서부터 줄곧 일련의 역사인물화의 일관된 묘사를 통한 강한 주제의식을 보임으로써 가장 특이한 작가의 한 사람으로 클로즈업되고 있다. 그가 「선전」을 통해 발표한 역사인물화는 〈포은공(圃隱公)〉(6회 특선), 〈이충무공상(李忠武公像)〉(8회, 도판 33), 〈고운선생(孤雲先

31. 김은호 〈北京所見〉 1928.

32. 김은호 〈看星〉 1927.

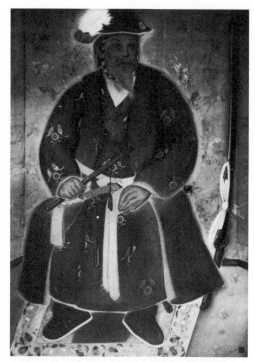

33. 최우석 〈이충무공상〉 1929.

34. 백윤문 〈가두소견〉 1940.

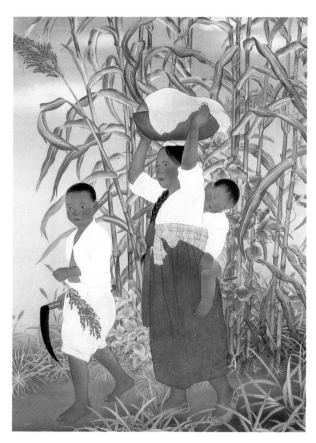

35. 김기창 〈가을〉
1934.

生)〉(9회 특선), 〈을지문덕(乙支文德)〉(11회) 등이다.

　신감각주의 계열로 등단한 새세대의 대표적인 작가는 정찬영, 백윤문, 김기창 등이다. 정찬영은 화조에서 뛰어난 기량을 과시했으며, 백윤문, 김기창은 풍속적인 일화를 모티프로 한 인물 계통에 우수한 작품을 남기고 있다. 풍속적인 일화, 특히 시정(市井)의 풍정(風情)을 삽화로 그린 김중현은 동양화뿐 아니라 서양화에서도 두각을 나타낸, 이 시대 「선전」을 통해 가장 활발한 활동을 한 작가의 한 사람이다.

　1930년대 후반에 오면서 「선전」 동양화부는 어느덧 이상범의 영향을 받거나 그 문하를 거친 사경산수의 일파와, 김은호의 문하를 거친 신감각주의의 일파라는 두 개의 커다란 맥에 의해 굳어져 가고 있음을 보여준다.

15. 향토적 소재주의

향토적 소재의 진작은 1928년 출범한 '녹향회'로부터 시작된다고 할 수 있는데, 한 시대의 미의식과도 일정한 맥락을 이루고 있음을 간과할 수 없다. 1920년대 후반부터 등장한 일본 미술의 국수화 현상에서 받은 자극과, 1930년대를 통한 조선 내 일련의 계몽운동과도 정서적으로 연대되고 있다고 할 수 있다. 1930년대에 시작된 동아일보사의 '브나로드 운동'과 조선일보사의 '생활개조운동'을 통한 전국에 걸친 문맹퇴치와 생활의 근대화를 지향한 계몽운동은 더욱 심화된 식민지 현실과 피폐된 농촌 상황에 대한 자각현상을 불러일으켰는데, 그것은 문학에서 귀농소설, 농민문학의 전개로 이어졌으며, 미술에서는 조선적 향토적 소재주의로 나타났다. 「선전」을 무대로 한 미술 분야에서의 향토적 소재의 진작이 1930년대 미술의 가장 두드러진 현상으로 기록되고 있다.

향토적 소재주의의 만연은 긍정적 시각과 더불어 부정적 시각 역시 만만치 않다. 향토적 소재의 취재와 천착이 본질적인 향토의식을 고취시킴과 동시에, 한국적 정서의 발견과 심화라는 한 시대 대표적인 미의식의 구현으로 보는 시각이 있는가 하면, 한갓 외방인사(外方人士)의 관광적 취향에 부응하는 패배주의에 지나지 않는다고 보는 시각이 그것이다. 1928년 녹향회 출범에 기해 심영섭이 「녹양회를 조직하고」에서 밝힌 "평화로운 세계를 통하여 있는 고향의 초록동산을 창조하여 녹향—초록고향—의 본질을 발휘할 것"이란 취지와, 이후 1930년에 발족한 「동미전」을 개최하면서 밝힌 김용준의 변 "오인이 취할 조선의 예술은 서구의 그것을 모방하는 데 그침이 아니요, 또는 정치적으로 구분하는 민족주의적 입장을 설명하는 것도 아니요, 진실로 향토적인 정서를 노래하고 그 율조를 찾는 데 있을 것이다"라는 내용에는 우리 고유의 정서를 추구하자는 의도가 반영되어 있다. 그런가 하면 조각가이자 논객인 김복진은 「조선미전평」 가운데서 향토적 소재주의의 허구성을 다음과 같이 질타하고 있다.

"지나가는 외방인사의 촉각에 부딪치는 '신기' '괴기'에 그칠 따름이고 결코 '조선적'이나 '반도적'인 것은 아닐 것이다. …그러므로 동미술전람회의 수당(數當)한 공예품과, 또는 조선적 미각을 가졌다는 우수한 회화는 통틀어 외방인사의 향토산물적 내지 '수출품적' 가치 이상의 것이 아니라고 나는 늘 생각

하고 있다."[17]

윤희순 역시 「조선미전평」을 통해 김복진과 같은 논조를 펼쳐 보였다.

"…이들 풍경화의 화면에서 나오는 정서는 지극히 안도, 쇠약, 침체, 무활동한, 희망이 없는 절망에 가까운 회색, 몽롱, 도피, 퇴폐 혹은 영탄 등등 퇴영적 긍정과 굴종이 있을 뿐이니, 이것은 관념적 미학 형태에서 출발한 오인된 로컬컬러요 예술의 타락이다."[18]

향토적 소재에 대한 우리 정서의 자각이란 주장과는 달리 감상적 내용의 만연이란 비판이 엇갈리는 가운데, 당시 「선전」에 출품했던 상당수의 일본인 미술가들 역시 '조선적' '반도적' 소재에 탐닉되고 있었던 일면도 발견된다. 정취적이면서 한편으론 연민의 감정을 자아내는 내용에서 무기력한 상황, 자포자기의 암울한 민족의 정서가 반영된 것이라고 할 수 있다. 〈폐허의 봄〉, 〈바람부는 날〉, 〈나무그늘〉, 〈뒷길〉, 〈황혼녘〉, 〈석양풍경〉, 〈늦은 봄〉, 〈거리의 황혼〉, 〈그늘〉, 〈오수〉, 〈휴식〉, 〈빈촌의 봄〉, 〈해질녘〉, 〈석양의 뒷거리〉 등 한결같이 퇴영적이고 자조적인 내용이 이를 반영하고 있다.

16. 「선전」과 아카데미즘의 정착

「선전」을 발판으로 가장 확고한 서양 화가로 성장한 대표적인 작가는 이인성(李仁星), 김인승(金仁承), 심형구(沈亨求)이다. 이 외에도 초기의 나혜석과 강신호, 그리고 시기가 조금 뒤이기는 하나 잇따른 입선 · 특선을 통해 각광을 받았던 김종태(金鍾泰)가 있다. 그러나 나혜석은 프랑스에서 귀국한 이후 점차 화단과는 멀어져 갔으며, 강신호와 김종태는 각각 젊은 나이로 요절, 그들의 천재성을 한껏 발휘하지 못하고 혜성과 같이 사라져 갔다. 이들에 비하면 앞서의 이인성, 김인승, 심형구는 「선전」의 중심작가로서 그들의 명성을 지속시켜 나갔다. 세 사람은 다같이 수차에 걸친 특선의 경력과 또 한 차례씩 최고상의 수상, 그로 인해 추천작가가 되고, 끝내는 조선인으로서는 최고의 위계인 심사참여의 자격을 획득하고 있다는 점 등에서 공통성을 보이고 있다.

1940년에는 이들 세 사람의 전시회가 마련되고 있다. 「선전」을 무대로 명성

36. 김인승 〈나부〉 1936.

을 얻은 이들은 어느 의미에서 본다면 「선전」의 주경향을 대변해 주고 있다고
도 볼 수 있다.

이들이 서양화단에 미친 영향이 결코 적지 않았다는 사실도 간과될 수 없
을 것 같다. 그런데 「선전」이 일본 「문전(文展)」의 아카데믹한 경향을 그대로
답습하고 있다고 볼 때, 이들의 경향 역시 「문전」의 주류적인 그것에서 과히
벗어나지 못하고 있다는 논리가 가능할 것 같다.

김인승의 〈나부(裸婦)〉(16회, 도판 36)에서나 〈문학소녀〉(18회)에서 엿볼
수 있는 치밀한 대상파악과 중후한 구도처리는, 정태적(情態的)이면서도 결코
평면적 묘사에 빠지지 않은 고전주의적 엄격성을 반영해 주고 있다. 현재 한
국은행에 수장되어 있는 〈독서〉에서도 이와 같은 특징이 두드러지게 나타나고
있다. 대상을 긴밀한 구성과 중후한 마티에르 감각으로 파악해 들어가는 점에
서 그의 뛰어난 조형능력을 십분 과시하고 있다. 이 시기의 몇몇 유존되고 있
는 그의 풍경작들도 대체로 정취적 묘사에 빠지지 않고 중후한 마티에르와 긴
밀한 구도를 의식한 고전주의적 태도를 보여주고 있다. 그러나 이와 같은 표
현능력에도 불구하고 소재 해석에 스며 있는 다분히 이국적인 취향이 그의 회
화를 부단히 현실에서부터 괴리시키고 있다. 어떤 평자는 다음과 같이 그 요
인을 분석하고 있다.

"…그가 생동하는 현실에서 소재를 택하지 않고 고정된 정적인 포즈에만
주력했기 때문이다. 이러한 현상은 작가 자신이 생활의 현실성보다는 도시취
미적인 센티멘탈리즘으로 경사하여 인물이나 대상을 외부와 단절된 상황, 즉
실내나 화실 속으로 가져다 놓은 데서 불가피하게 빚어진 결과인 것이다."[19]

그의 인물들은 한결같이 조선인이라기보다는 서구인의 골격과 분위기를 갖
추었는데, 표현양식의 철저한 서구적 체험이 빚어낸 서구식 생활양식에의 경
도가 결과적으로 현실에서 유리된 소재를 선택하게 된 것이었다고 할 수 있다.

이같은 소재는 심형구나 이인성의 일부 작품에서도 나타나고 있다. 심형구
의 〈물가〉(17회, 도판 37)는 물동이를 안고 물가로 나가는 댕기 딴 시골처녀
를 소재로 한 것인데도 불구하고, 현장감이 없는, 다분히 도회적 취향으로 해
석되고 있다. 외광에서 직사(直寫)한 것이 아니라 실내에서 모델을 사용하여
제작한 작품이라는 느낌을 받는다. 인물과 배경의 유기적인 구성 전개에 어색
함을 감추지 못하고 있다. 그러나 무엇보다 현실적 소재로서의 애착이 없고

37. 심형구 〈물가〉 1938.

관광적 취향으로 빠지고 있다는 점에서 그의 조형의 한계를 만나게 된다.

　김인승과 심형구에 비해 이인성은 고전주의적 대상 파악에서보다는 인상파적인 감각주의에서 그의 이국취향과 토속적 소재를 발전시켰다. 이 복합적인 요소는 서구적 조형체험을 토속적 소재의 심화로써 극복해 보이고 있는 전환기적인 색채를 말해 주는 것이기도 하다. 이 점이야말로 이인성이 다른 아카데미션들과는 그 궤를 달리하고 있음을 보여주는 일면이다.

　「선전」이 평면적인 인상파를 주류로 한 「문전」의 경향에서 크게 벗어나지 못했다 함은 앞서도 지적되었지만, 대체로 인상파의 조형정신과 기법을 제대로 소화하고 발전시켜 간 작가는 드물다. 초기의 나혜석이 비교적 인상파의 기법을 꾸준하게 구사해 보이고 있으나 파리를 거쳐 온 이후로는 여러 조형적 체험이 가미되어 인상파적인 조형의 일관성은 무너지고 있다. 진정한 인상파는 1930년대에 들어오면서 이인성의 등장에 의해 비로소 뚜렷한 양상으로 전개된다고 할 수 있다. 왜냐하면 그는 문전계(文展系)의 일본적 감성에 의해 해석된 절충적 인상파의 경향에서 벗어나 그 방법에 있어서나 모티프의 해석

38. 이인성 〈가을 어느 날〉 1934.(위)
39. 이인성 〈경주의 계곡에서〉 1935.(아래)

에 있어서 인상파의 본질에 더욱 접근해 가고 있기 때문이다.

혜성과 같이 등장하여 일세를 풍미한 이인성의 존재는 서양화의 정착기에 있어 여러 가지 의미를 던져 주었다고 할 수 있다. 외광묘사란 인상파의 태도에서 출발하여 점차적으로 조형적 요구에 의해 모티프를 종속시켜 가는 조형성의 우위가 그의 조형의 발전에 의미있게 연결됨으로써 인상파의 방법적 극복을 열어 주었다. 수채화가로 등장하여 점차 수채화의 방법을 유채로 발전시켜 간 기법적 해석을 볼 수 있는데, 수채화가 지니는 반복적인 필세(筆勢)와 경쾌한 터치가 바로 인상파의 기법에 그대로 맥락되고 있는 것은 곧 인상파 기법의 극히 체질적인 소화를 말해 주는 것이기도 하다.

이같은 방법적 발전이 두드러지기 시작한 것은 1933년 「선전」 특선작 〈초하(初夏)의 빛〉과 〈곡진(谷津) 유원지 일우〉에서라고 할 수 있다. 1934년의 〈가을 어느 날〉(특선, 도판 38)과 1935년의 〈경주의 산곡에서〉(창덕궁상, 도판 39)와 〈실내〉에 오면서는 그것이 더욱 심화되어 이인성 독자의 화풍을 확립시키고 있다.

빛에로 향한 끝없는 열망, 세련된 도회적 감각미에 있어 이들 작품들이 보여주는 완숙함은, 인상파의 방법을 그 나름으로 잘 소화시키고 있음을 보여준다고 할 수 있다. 아마도 이인성 예술의 정점은 1935년을 전후로 한 시기가 아닌가 생각된다. 왜냐하면 그 이후의 작품들이 거의 이같은 방법의 단조로운 반복이 아니면, 평면적인 묘사의 수법이 끼여들어 매너리즘에 빠져들고 있기 때문이다. 1935년을 정점으로 한 그의 예술적 완성도가 차지하는 그 폭과 깊이에도 불구하고 이와 같은 연유로 인해, 한 평자는 "그림 하나하나가 능숙한 솜씨로써 완성되었다고 할지라도 그 그림들에서 느끼는 우리의 감명은 통일된 노력이라기보다는 산발된 재능이었다"[20]고 비판하고 있다. 말하자면 그는 재주있는 화가는 될 수 있을지 모르나 하나의 방법을 꾸준하게 밀고 나가 그것을 그 나름으로 극복해 보인 창조가로서의 능력은 없었다는 것이 대체로 이인성 예술에 대한 과소평가의 내역이다. 이것이 심하게는 "아무리 인상주의적인 화법을 잘 응용했다고는 하더라도 그의 그림은 어디까지나 일본의 제전적(帝展的)인 화격(畵格)을 넘는 것이 아니었다"고 표현되며, 결국 "우리 나라의 인상주의 화가의 한 사람이라기보다는 일본의 제전류(帝展流) 또는 조선미술전(이것도 일본의 전람회지만)의 특선급의 화가를 대표한" 것에 지나지 않는다고 매도된다.

그러나 그가 종국적으로 인상파 화가로서 남지 않는다 하더라도 그의 1930년대의 작품을 통해 인상파의 조형적 발전상을 뚜렷하게 살펴볼 수 있음은 부정할 수 없을 듯하다. 특히 그의 인상파 방법의 발전적 극복이 향토적인 소재의 심화를 통해 이루어지고 있다는 점은, 서양화의 수용이 단순한 기술적 과정을 넘어서 예술적 차원에 도달하고 있었음을 뜻한다. 외래 양식의 토착화 과정의 계기를 이인성의 예술에서 처음 만나게 된다는 것은, 그의 굴곡이 심한 조형편력에도 불구하고 그를 단연 서양화 수용과 정착기에 있어 가장 주요한 작가로 손꼽게 하고 있다.

1930년대의 그의 명성은 당시 서양화단에 폭넓은 영향력을 남기고 있는데, 이경성은 다음과 같이 지적하고 있다.

"…이봉상은 그의 색감의 세계에서 인성을 계승했고, 박상옥은 그의 주제와 색감 그리고 형태에서 거의 이인성의 것을 그대로 답습했고, 김흥수는 도불전(渡佛展)의 그의 작품 속에서 색감과 형태를 계승하여 비구상으로 변신하고 나서도 역시 이인성적인 한국의 독특한 회화정서를 주축으로 삼고 있다."[21]

이와 같은 영향의 계보에서 인상파의 조형적인 발전과 서양화 토착화의 구체적인 맥락을 확인할 수 있을 것 같으며, 그런 점에서 이인성의 표현예술은 누구보다도 가장 뚜렷한 방법정신으로 오늘에까지 이어지고 있는 셈이다.

17. 인상주의의 토착화

일본에 유학한 조선인 미술지망생들이 접한 서양화는 인상주의 작품이라고 할 수 있다. 서양 미술의 오랜 역사적 맥락에서 본다면 인상주의는 19세기 후반에 등장한, 서양 미술의 꼬리 부분에 해당된다. 20세기 초반부터 서구에 유학한 일본의 서양화 지망생들이 만난 것이 당시 보편적으로 유통되고 있었던 인상주의였다. 일본의 근대미술을 연 구로다 세이키(黑田淸輝), 구메 게이치로(久米桂一郎)가 프랑스에 유학하면서 배운 것 역시 인상주의였음은 말할 나위도 없다. 이들이 일본에 돌아오면서 이전의 어두운 바탕의 고전적 스타일을 지양하고, 화사한 색채로 일상생활 주변을 다룬 인상주의를 서양화의 중심에 놓음으로써 일본 미술의 아카데미즘이 형성되었다. 조선인 미술지망생들이 일

40. 오지호 〈사과밭〉 1937.

본에 가서 접한 것도 동경미술학교, 일본문전을 중심으로 한 아카데미즘 형성이 이미 완료된 직후의 인상주의였다.

인상주의는 이전의 신고전주의, 낭만주의, 사실주의와는 그 맥락을 달리하는 변혁의 방법이라고 부를 수 있다. 이전의 양식이 내용을 중요시한 테마 위주의 것이라 한다면, 인상주의는 그러한 내용성을 탈각하고 구체적인 자연현장을 앞세운 사생 위주의 그림을 지향한 것이다. 따라서 인상주의의 화면에는 구체적인 일상생활이 내용을 대신하고 있으며, 인상주의 화가들이 선택한 것은 주제가 아니라 모티프였다고 할 수 있다. 그림을 그리기 위한 계기로서의 모티프는 극히 범속한 생활주변에서 취재된 것이었다. 이들이 선택할 수 있는 범주는 자연히 인물, 풍경, 정물일 수밖에 없다. 우리가 배운 서양화가 신화적 종교적 역사적 내용을 담은 테마 위주의 것이 아니라, 인물, 풍경, 정물로 대변되는 모티프 위주였다는 것은, 이미지의 종합으로서 구상화(構想畵)의 전통이 없다고 토로한 한 일본 근대미술사가의 지적처럼 우리에게도 고스란히 적용되고 있다.

인상주의는 흔히 시대의 증인이라고 표명될 정도로, 19세기 후반의 변모하는 사회의 단면을 화폭에 고스란히 담았다. 현실적 삶의 양태로서 도시의 삶의 풍속—카페, 극장, 레스토랑의 풍경과 그 속에 있는 도시인의 모습—과, 산업화와 기계문명에 의한 급속한 변화의 양상—철도산업과 교통수단, 대형 건축물 등—을 즐겨 모티프로 삼았다. 그런 반면, 도시의 삶이 주는 즐거움과 도시 근교의 쾌적함이 인상주의의 주요한 모티프로 등장하기도 했다. 인상주의는 자연과학에 크게 힘입은 분석적 방법을 원용함으로써 신인상주의, 후기인상주의란 회화적 발전 양상을 이끌어낼 수 있었다. 색채분할(분할묘법), 보색 사용, 외광 묘사 등 과학적 수단의 적극적인 활용은 인상주의가 단순한 즉흥적 감성적 예술양식이 아님을 드러낸다. 그럼에도 불구하고 이를 수용한 일본의 경우, 동양인 특유의 직관적 비합리적 정서에 의한 안일한 해석의 결과 단순한 외광에서의 작업과 신변잡기적 모티프의 진작으로 전개될 수밖에 없었다. 조선인 서양화 지망생들이 이같이 왜곡된 일본적 인상주의의 정착을 무리 없이 수용함으로써 우리 서양화 도입의 역사도 심한 굴절을 감내하지 않을 수 없었다.

한결같이 야외무대에 인물을 설정한 「선전」 초기의 조선 화가들의 작품들—고희동(高羲東)의 〈자매〉, 〈정원에서〉, 김관호(金觀鎬)의 〈해질녘〉, 〈호수〉 등—은 인상주의 양식의 초기 도입과정을 잘 반영하고 있다. 1910년대에서 1940년대에 이르는 일제강점기의 서양화와 해방 후 1950년대로 이어지는 시기에 제작된 서양화가 대부분 인물, 풍경, 정물 등 모티프 위주의 그림이란 사실도 인상주의의 도입이 우리 나라 서양화의 발판이었음을 반영해 주고 있다. 신화적 종교적 또는 역사적 내용을 다룬 작품이 거의 없다는 사실도 이에 근거함은 말할 나위도 없다.

인상주의의 발전적 양상도, 우리 미술이 전반적 습작단계를 벗어나는 1930년대에 들어서면서 뚜렷함을 보인다. 오지호(吳之湖), 김주경(金周經)의 등장과 이들에 의해 주장된 우리 자연과 인상주의의 일체화는 단순한 관성으로서의 방법이 아니라 해석의 단계로서의 그것임을 보여주고 있다. 1938년 김주경, 오지호의 공동화집 『이인화집(二人畵集)』은 인상주의 화가로서 김주경과 오지호의 진면목을 보여주는 자료이기도 하다. 화집에는 김주경의 〈가을의 자화상〉, 오지호의 〈교외의 잔설〉, 〈사과밭〉을 비롯한 이들의 대표적인 작품들이 망라되어 있다. 이들 작품들에 일관되고 있는 것은, 인상주의의 방법이 우리의 자

연에 가장 걸맞다는 사실을 주장하고 실현함이었다. 일찍이 정규(鄭圭)는 오지호의 예술을 두고 유일한 인상주의라고 평가한 바 있는데, 그것은 다른 화가들의 단순한 취재 범주의 안이한 작화태도에서 벗어나 '비로소 우리 나라의 자연을 조형의 대상으로 삼은' 화가이기 때문이라고 했다. 오지호의 초기 작품들에서 두드러지게 발견되는 분할묘법은 후기로 오면서 색감 상호간의 운동감과 화상적 효과에 의해 한층 가라앉은 톤을 형성해 주고 있다. 그것은 색채에 대한 보다 깊은 조형적 체험을 말해 주는 것이다. 색은 곧 빛이요, 회화는 다름 아닌 빛의 예술이라고 본 인상주의의 방법정신은 다음의 주장에서도 명확히 파악된다.

"태양에의 환희의 표현이 회화다. 회화는 인류가 태양에게 보내는 찬가다. 색은 광(光)의 변화다. 물상에 의해 변용된 광이요, 광에 의해 명시된 생명의 자태다. 그것은 생명의 특질에 의해 규정된 광이요, 광에 의해 발현된 생명의 특질이다. 젊은 생명일수록 광휘가 넘치는 색을 말한다. 그러므로 광휘가 넘치는 색일수록 미인 것이다. 형(形)은 동시에 색(色)이요, 색은 동시에 형이다. 회화는 광의 예술이요, 색의 예술이다. 광의 환희요, 색의 환희다. 그러므로 회화의 색은 광휘있는 색이라야 한다" [22]

위의 내용은 그가 한 사람의 인상주의 화가로서의 체질화를 극명하게 보여주는 대목이기도 하다. 무엇보다도 습기가 많은 일본의 풍토에 비해 건조한 한반도의 기후조건이 인상주의에 걸맞다는 주장은 인상주의의 토착화에 더욱 다가간 것임을 알게 한다.

오지호, 김주경 등이 인상주의를 체질적으로 소화하고 구현한 반면, 기법적인 측면에서 인상주의를 가장 충실히 반영한 이는 이인성이었다. 그의 단속적인 필법이 주는 리드미컬한 표현은 인상주의의 분할묘법에 가장 걸맞은 것으로 파악된다. 이인성의 작품은 초기의 수채화를 거쳐 점차 본격적인 유화로 진행되는데, 수채화에서 두드러진 단속적 필법은 그대로 유화로 전이되면서 화사하면서도 경쾌한 화면을 펼쳐 보인다. 이인성은 묘법에 있어 인상주의에 밀착되면서도 한편으론 목가적 서정적 소재의 작풍을 진작시킴으로써 향토적인 소재의 또 하나의 맥락을 형성해 주고 있다.

18. 정착기와 지방 화단

1930년대는 서구 조형방법의 도입이 활발한 정착기로 들어갈 무렵에 해당된다. 도입기의 제1세대가 주로 계몽의 역할을 다해 주었다면, 이 시기에 등장한 제2세대는 주로 새로운 매재(媒材)의 소화와 극복을 통해 조형 본질에의 문제로 한발짝 접근해 갔다고 할 수 있다. 그것은 벌써 도입의 초기단계를 벗어나 본격적인 정착의 단계로 접어들었음을 의미한다.

「선전」 출품작을 통해서 나타나는 경향과 주의의 뚜렷한 분파 현상도 본격적인 정착단계의 한 증후로 볼 수 있다. 동양화단에선 이미 분명한 세 개의 커다란 맥이 형성되고 있을 뿐 아니라 서양화단에서도 인상파와 후기인상파 등 새로운 사조를 받아들여 한결 다양한 내용을 갖추기 시작했다. 특히 1930년대 이후 급증하는 신인의 등장은 정착기 세대 형성에 박차를 가해 주는 현상이었다고 할 수 있다. 「선전」을 통해 등단했던 대부분의 신진작가들은 당시 일본에서 유학하고 돌아왔거나 아니면 아직도 미술학교에 적을 두고 있었던 화학도(畵學徒)였다. 예외적으로 독학으로 등단한 신인들도 없지는 않았다.

「선전」 출품작가들의 지방별 출신 내역을 보면 서울의 거주자가 단연 많고 다음이 평양, 대구 등의 순서가 되고 있다. 비교적 각 지방별로 출품자들이 분산되어 있긴 하나, 서울 다음으로 평양과 대구에 많은 작가들이 거주하고 있었다는 것은 서울과는 또다른 지역적 문화권이 형성되고 있었다는 사실을 반영하고 있다. 평양 지방에 특히 서양화가들의 배출이 두드러지고 있음은 이 지역의 활발한 개화(開化) 분위기와도 무관하지 않은 듯하다. 서양화 도입기의 김관호, 김찬영이 고희동에 이어 동경미술학교에서 서양화를 전공했다는 사실은 이 지역의 서양화단 형성의 내역을 대변해 주는 것이 되고 있다. 이들에 의해 1925년에 개설된 미술연구소인 소성회연구소(塑星會研究所)는 불과 삼사 년밖에 지속되지 못했으나 이 지방의 미술 지망생들의 주요한 발판이 될 수 있었다. 해외에서 갓 돌아온 이종우가 교사로 초빙되어 갔을 때 연구생이 스무 명에 이르렀다는 회고는 이 지방의 미술열을 반영하는 것이다. 이종우도 동경미술학교에 들어가기 전에 평양고보를 다녔으며, 그 역시 이 지방에 온 일본인 화가 다카키(高木背水)의 작품에 자극을 받은 적이 있다. 그러니까 고희동을 빼고 세 사람의 도입기 작가들은 이 지방 출신인 셈이다. 비록 김관호, 김찬영이 중도에서 붓을 꺾긴 했으나, 김관호에 의한 최초의 개인전 및 그의

당시의 인기 등은 이 지방 젊은 미술 지망생들에게 강한 감화를 주었을 것으로 짐작된다. 1930년대에 들어오면서 급증하는 이 지방 신진작가들의 등장은 벌써 이때부터 그 발판이 형성되었다고 해도 과언이 아니다.

평양에 이은 또 다른 지방 대구에서는 일찍부터 수채화에 대한 열이 높았으며, 그것이 이 지방 특유의 분위기를 조성하고 있었다. 서양화에서는 수채화를 비교적 초보적 매재로 다루고 있기 때문에 당시의 보통학교 상급반 정도면 접할 수 있었다. 그만큼 유화의 보급률보다는 일반적이라고 할 수 있었다.

「선전」자료를 통해서 확인할 수 있는 것은 이 지방에 다수의 일본인 화가들이 거주하고 활동했다는 사실이다. 이들에 의해 대구미술협회가 결성되고 있었던 것도 주목되는 일이다. 1928년에 창립된 영과회(0科會)는 바로 이 일본인 화가 단체에 맞선 한국인 화가들의 동인체로서, 그 중심인물은 서동진(徐東辰), 배명학(裵命鶴), 박명조(朴命祚) 등이었다. 이들은 1928년 영과회가 창립되던 무렵부터 「선전」을 통해 작품들을 발표했는데, 그 대부분이 수채작품이었다. 이들에 의해 발견된 이인성은 혜성과 같이 나타난 존재로, 그 역시 수채화가로서 각광을 받기 시작했다.

이인성은 13회 「선전」에서 〈가을 어느 날〉이란 유화작품으로 특선하기까지 줄곧 수채로서 자신의 재능을 발휘했다. 1932년 일본에 건너가 「전일본수채화회전(全日本水彩畵會展)」에서 〈풍경 A〉로 수상했으며, 같은 해 일본 「제전(帝展)」에서 역시 수채화 〈여름의 오후〉가 입선함으로써 수채화가로서의 확고한 기반을 닦았다. 그는 생의 마지막까지 수채화의 영역에 꾸준한 관심을 보여주었다. 그는 대구 지방의 일군의 선배화가들에게 자극받은 바 컸으나, 대구 지방을 중심으로 한 화가 지망생들에게 준 영향도 대단했다. 이 지방의 수채화 붐은 잇따른 이인성의 입상에 자극받은 바 적지 않았다.

19. 후소회와 연진회

김은호는 1920년대 후반부터 화실을 개방하여 그에게 몰려들었던 화가 지망생들을 지도하기 시작했다. 누구보다 단연 많은 문하생을 배출했던 사실로 미루어 당시 그의 화단에서의 위치와 영향력을 가늠할 수 있다. 서울 권농동(勸農洞)에 있었던 김은호의 화실 '낙청헌(絡靑軒)'에는 처음 각계의 인사와

교양인들이 모여들었으나, 차츰 본격적인 회화수업을 위한 젊은 화가 지망생들이 늘어나게 되면서, 그의 영향력은 더욱 커졌다.

이 젊은 화가 지망생 가운데는 이미 1920년대 후반부터 두각을 나타내기 시작하여 1930년대에 와선 확고한 작가적 위치를 다진 이들도 적지 않다. 백윤문, 김기창, 장우성, 한유동, 조중현, 이석호(李碩鎬), 조용승(曺龍承), 장덕(張德), 이유태, 김화경(金華慶), 배정례(裵貞禮), 정완섭(鄭完燮), 허민, 안동숙(安東淑), 김한영(金漢永), 김학수(金學洙) 등이 1920년대 후반부터 1940년대 초반까지 김은호의 화실에 모여들었던 젊은 작가들이었다. 1936년에는 이들 문하생들에 의한 동문회가 구성되었으니 그것이 곧 후소회(後素會)이다. 이미 1923년도에 이용우, 이상범, 노수현, 변관식에 의해 결성된 동양화의 최초의 그룹 동연사(同研社)가 구체적인 전시 활동을 실현시키지 못한 채 좌절되었다면, 후소회는 해방 전까지 6회의 전시기록을 쌓은 최초의 본격적인 동양화 그룹이었다. 이들의 전시 성격은 어디까지나 '김은호 화백의 문제(門弟) 중 이미 일성(一成)을 이룬 신진'들의 모임으로 '이당(以堂) 화백의 후진계발에 진췌(盡悴)하신 공적을 경하하는 감격에 못 이겨' 실현된, 말하자면 스승의 후진양성의 보답을 그 목적으로 한 친목전에 불과했다. 그러나 2회전을 계기로 발표된 장우성의 글 속엔 "…대저 회화예술로서의 동양화가 그 동양적인 역사와 전통이 이미 스스로 빛나고 있음은 물론, 요즈음 신문화의 발달이 날로 나아감에 따라 다시 오늘의 동양화로서의 새로운 감각과 형태를 갖추고, 순수회화예술로서의 특수한 의의와 사명이 바야흐로 선진화단에 고조되고 있음은 극히 자연스럽고도 유쾌한 현상이라 하겠다…"는 구절이 있다. 여기서 주목할 것은 '오늘의 동양화로서의 새로운 감각과 형태', '순수회화예술로서의' 란 대목이다.

후소회 1회전은 1936년 가을 서울 태평로의 조선실업구락부(朝鮮實業俱樂部)에서 열렸는데, 출품 동인은 백윤문, 김기창, 장우성, 한유동, 조중현, 이석호, 노진식(盧辰植), 조용승, 장운봉, 이유태, 정도화(鄭道和) 등 열한 명이었다. 2회전은 1회전으로부터 삼 년 후인 1939년에 열렸고, 이때 출품은 1회의 정도화, 노진식 등이 빠지고 새로 정홍거(鄭弘巨), 김한영, 정완섭, 김화경, 배정례 등이 참가하고 있다. 그러니까 이 사이 이당의 문하생이 된 새 회원이다.

이후 1943년 6회전까지 새 회원으로 참여한 작가는 허민, 윤수용(尹壽容), 이규옥(李圭鈺), 안동숙, 이남호(李南鎬), 김학수, 김재배(金裁培), 이창호(李昌浩) 등이다. 이들 후소회 회원들은 1930년대 후반에서 1940년대 초반에 걸쳐,

특히 「선전」을 무대로 두드러진 활동을 전개하고 있다. 1942년 21회 「선전」 동양화부 입선작 60점 가운데 후소회 회원 작품이 무려 스물한 점이나 되어 전체 입선의 삼분의 일을 점하고 있는 사실은 당시 활동의 단면을 실감케 하는 사례다.

이 가운데서도 특히 김기창, 장우성, 이유태, 조중현의 잇따른 최고상(昌德宮賞, 總督賞)의 수상은 1930년대 후반 「선전」 동양화부가 이들 후소회 회원들에 의해 완전히 독점되다시피한 인상을 강하게 준다.

후소회 2회전이 열렸던 1939년, 전라도 광주에서는 허백련을 중심으로 한 미술단체가 형성되었다. 연진회(鍊眞會)가 그것이다. 그러나 이 단체는 후소회와 같은 철저한 문하생들의 모임도 아니었을 뿐 아니라 후소회에서 발견되는 조형의식의 유대에 의한 것도 물론 아니었다. 어디까지나 서화를 통한 인간도야에 그 목적을 둔 동호인들의 모임이란 성격을 벗어나지 못했다. 그러한 성격은 연진회의 발기문에 명기되어 있다.

"…예술을 배움은 진경(眞境)에 드는 일이요, 양생(養生)을 진원(眞元)에 이르도록 하는 일이다. 우리가 예락(藝樂)으로써 모아 놓고 여생을 값지게 보내기 위해 연진회를 세운 것이다. 이 세상에 태어나서 서로 부명(賦命)이 같지 않아 혹은 벼슬을 해서 치민치정(治民治政)하고, 산림(山林)에 숨어 목식(木食) 간음으로 즐거움을 누리는 일도 있으리라. 그러나 우리의 바탕은 부귀를 구하지 않는 바탕이라, 좋아하는 것을 그저 좋아하고 또 시(詩)·서(書)·화(畵) 삼절(三絶)은 고금인(古今人)이 다 좋아하는 것이라 이를 즐기기 위해 모였다."[23]

그러나 연진회의 실질적인 지주는 허백련이었으며, 여기 모여든 동호인의 태반도 그의 직접적인 지도나 감화를 받고 있다. 허백련의 지도이념은 이미 그의 「선전」 출품작들에서도 일관되듯이 남화(南畵)의 부흥이었다. 「선전」을 무대로 활발히 전개되고 있었던 사경산수와, 일본화의 영향을 받았던 신감각주의의 대세는 전통적인 남화의 퇴조를 부채질했으며, 선전에서도 전통남화는 뚜렷한 열세를 보였다. 허백련이 1928년경부터 「선전」을 외면하고 독자적인 활동을 전개하는 것도 남화의 부흥을 전제로 한 그룹의 창설과 결코 무관하지 않다. 그는 남화의 부흥만이 전통적인 회화의 현대적 전승이라고 믿었으며, 개인적 활동보다 단체활동을 통해 확대해 나가야겠다는 사명의식을 지녔다. 이와 같은 의도는 보다 많은 인사의 호응을 필요로 했다. 연진회 발기인에 서울

의 김은호와 변관식이 서명하고 있는 것도 그러한 의도하에서 이루어진 것이라 할 수 있다. 연진회 정회원으로는 허백련, 구철우(具哲祐), 정상호(鄭相浩), 정운면, 김동곤(金東坤), 최한영, 허행면, 이범재(李範載), 정소산(丁小山), 허정두(許正斗) 등 서화가들이 속해 있었으며, 서화가 외에 지방유지 및 고급관리들도 회원으로 참여하고 있었다.

이 가운데 정운면은 1940년대에 들어오면서 일본 「문전(文展)」에 잇따른 입선으로 일본 남화의 감각적 정취를 받아들인 새로운 화풍을 전개시켰다. 이 일본 남화의 신감각은 1930년대 후반부터 선전을 통해서도 두드러지게 나타나기 시작했는데, 정운면의 영향은 같은 지방 출신의 허림(許林)과 허건에게도 미치는 바 되었다.

허건과 허림은 소치(小癡), 미산(米山)의 대를 이은 형제로서 초기엔 전통적인 남화산수를 지속하다 1940년대에 와선 일본 남화의 감각적 정취를 흡수한 새로운 화풍을 보였다. 허림은 스물다섯의 젊은 나이로 요절했으나, 그의 두 번에 걸친 「문전」의 입선은 이 지방에 전통적 산수의 고식에서 벗어나려는 새바람을 몰아왔다.

20. 신감각의 수용과 전개

1930년대 후반에 들어오면서 조선의 서양화단은, 인상파를 극복하려는 작가들과 인상파를 자신의 체질로써 육화(肉化)하려는 작가들로 인해 그 어느 때보다도 다양하고 풍부한 양상이 전개되었다. 이는 서양화가 단순한 기술만의 수용단계를 넘어서 개성적인 표현으로 전개되기 시작했다는 것을 의미한다. 대체로 이 개성화의 작업은 두 개의 방향으로 집약되고 있다. 인상파의 기법을 향토적인 소재 속에서 육화시켜 가려는 경향과, 인상파 이후의 여러 조형방법을 수용하여 개성적인 표현으로 추진시켜 가려는 경향이 그것이다. 전자의 경향은 이미 이인성, 오지호, 김주경 등에서 뚜렷하게 나타나고 있음을 보아 온 대로이나, 후자의 경향은 주로 1930년대 후반에서 1940년대에 걸쳐 화단의 표면에 드러나게 되었다. 물론 이 새로운 경향은 당시 일본 화단의 반관학적(反官學的)인 풍조의, 이른바 재야세력의 확대와 대응되는 것임은 두말할 나위도 없다.

인상파적인 방법은 아니더라도 이미 서양화의 기법을 향토적인 주제로써 극복해 보인 개성적인 작가군도 이 시기를 전후하여 나타나고 있다. 양달석(梁達錫), 박수근(朴壽根), 박상옥(朴商玉), 이봉상(李鳳商) 등이 그들이다. 양달석, 김중현은 향토적인 풍물에서 취한 소재에 애착을 보이고 있으며, 박수근, 박상옥, 이봉상은 향토적인 풍경에 시각을 고정시키면서 거기에 풍부한 시정(詩情)을 가미했다.

양달석은 〈전원의 사랑〉(「선전」 11회), 〈거리의 예술가들〉(17회), 〈풍년제〉(18회) 등에서 보이듯이, 일관된 민속적인 소재로써 이미 평면적인 인상파를 극복하고, 형태를 구성적으로 선택하려는 의도를 나타내고 있다. 즉물적 사실에서 벗어나 주관적인 표현을 지향한 점에서 양달석과 공통성을 보이면서도 오히려 지나칠 정도로 소재에의 탐닉을 보여주는 작가가 김중현이다. 그의 이와 같은 탐닉이 어떤 면에서는 가장 토착적인 아름다움, 한국적인 리얼리즘에의 집착을 가져왔던 요인이 아닌가 생각되기도 한다. 그는 거의 선술집, 무당, 농악 등 일관된 소재를 다루고 있는데, 점차 이와 같은 소재에 상응되는 특유의 고졸(古拙)한 표현성을 유출시키고 있다. 박수근, 박상옥, 이봉상 역시 소재의 범주에서는 양달석과 김중현과 일치되나, 주로 생활의 리얼리티보다는 표현의 시정에로 경도되어 그들 특유의 향토적 소재의 심화를 보여주고 있다.

인상파 이후의 경향은 후기인상파, 야수파, 표현파 등 갖가지 사조를 수용한 것이다. 이들 유파가 하나의 뚜렷한 이념 전개에 의한 운동으로서가 아니라 개인의 기법으로 머물고 말았다는 데서 한국적인 미술 풍토의 한계성을 만나게 되기는 하지만, 이 경향은 관전에 대한 뚜렷한 재야의식을 고취시켰다는 점에서 화단을 하나의 전환기적인 분위기로 이끌고 간 계기가 되었다.

유파가 뚜렷한 이념의 수용으로써 전개된 것이 아니라 화가 개인의 기호적인 영역에서 받아들여졌기 때문에, 그것이 한 시대의 사조로서 받아들여지기에는 처음부터 한계가 있었다. 야수파나 표현파가 서구에서는 1910년대에 생성되어 이미 활발하게 이념 전개가 끝나 가고 있었던 데 반해, 이 땅에서는 그것을 1930년대에 와서야 받아들이게 되었다는 것은, 처음부터 시대적인 사조로서 수용되지 못했음을 말해 준다. 따라서 새로운 유파가 단계적으로 수용되어 전개된 것이 아니라, 거의 동시에 여러 경향이 복합적으로 수용되어 양식적 혼란을 초래하게 됐으며, 또한 이 현상은 문화계 전반의 상황이기도 했다.

이 점은 어떻게 보면 서양화가 이 땅에 수용되면서부터 이미 벗어날 수 없

41. 김중현 〈무녀도〉 1941.

었던 운명적 조건이라 할 수 있을 것 같다. 서양화 수용이 정착의 단계에 접어들고 있던 1930년대 후반에서 1940년대 초반은, 이제 막 기술습득의 과정을 벗어나 개성 표현으로 나아가고 있을 무렵으로, 당시 서구에서 일어나고 있었던 다양한 조형적 체험을 습득하기에는 너무나 무리한 일이었기 때문이다. 따라서 야수파나 표현파, 입체파나 미래파와 같은 1910년대 이후의 조형운동은 극히 몇 사람의 선각자들에 의해 어느 정도 터득되었을 뿐 구체적인 운동으로서 전개될 수는 없었다. 또 그것의 수용 단계에 있는 기본 입장은 특정한 이즘에 대한 이해나 그것의 올바른 접근이라기보다는, 하나의 새로운 양식이라는 보편적인 관념으로 받아들이는 경우가 대부분이었다. 일본의 신미술(新美術)에서도 이러한 현상을 볼 수 있지만, 우리의 경우는 더욱 심하게 나타나고 있다. 즉 한 작가가 어느 특정의 이즘을 자신의 조형방법으로 발전시키고 있다기보다는 서구의 새로운 조형사조를 복합적으로 받아들이고 있어 특정 유파의 작가로서 평가하기에는 무리가 따른다는 것이다. 1920년대 후반에 등장하여 1930년대 후반까지 작가활동을 전개한 김종태(金鍾泰)의 경우도 여기에

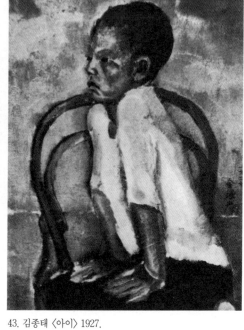

42. 김종태 〈오수〉 1927. 43. 김종태 〈아이〉 1927.

해당된다고 할 수 있다. 김종태의 작품은 최초의 표현파적인 수법을 보여주고 있지만, 그가 표현파란 특정 이념을 자신의 조형사고로 발전시킨 것은 결코 아니다. 이 점은 그가 받아들인 것이 어디까지나 새로운 기법으로서의 수용이 지 새로운 이념을 소화한 것은 아니라는 것을 말한다. 새로운 것이면 그것이 야수파이든 표현파이든 입체파이든 상관하지 않고 받아들였다. 새로운 표현기 법이 중요한 것이지 그 표현기법을 생성발전시킨 이념은 별반 문제가 되지 않 았다는 이야기다. 김종태의 작품이 표현파의 그것에 가장 밀착된 것임에도 불 구하고 엄격히 그를 한 사람의 표현파 작가로서는 볼 수 없는 요인이 여기에 있다. 이 사실은 김종태에게만 국한된 것이 아니라 같은 계열의 구본웅이나, 다소 거리는 있지만 이중섭의 경우까지 포함된다. 오히려 이즘의 정신은 추상 파 경향의 작가들에서 다소 명확하게 나타나고 있다.

　김종태는 1937년 서른두 살의 젊은 나이로 세상을 떠난 작가로, 「선전」에서 의 그의 활동은 괄목할 만한 것이었다. 1927년 6회 「선전」에 출품, 특선을 차 지한 〈아이〉(도판 43)는 그 구도에 있어서나 필획에 있어 당시의 관념적인 묘

사에서 벗어난, 다분히 표현주의적 특징을 반영하고 있다. 의자에 반듯하게 앉히는 일반적인 포즈를 뒤엎고 의자 등이 보이고 옆으로 앉아 앞을 응시하고 있는 깡마른 소년의 프로필은 지금까지 볼 수 없었던 대담한 구도이다. 같은 해 입선에 들고 있는 〈흰 항아리와 튤립〉은 수묵(水墨)과 같은 즉흥적인 필선으로 역시 표현파적인 감흥을 밑바탕에 짙게 깔고 있다.

8회 특선작인 〈오수(午睡)〉(도판 42)는 자고 있는 아이를 발 쪽에서 비스듬히 잡은 특이한 구도로, 공간에 대한 새로운 인식, 즉 평면적인 구도를 벗어나 대상을 공간 속에서 의식하려는 입체파적인 공간 해석까지 보여주고 있다. 화면 가운데 오롯이 앉아 있는 〈포즈〉(도판 44)나 역시 반듯이 앉아 있는 〈노란 저고리〉, 비스듬히 기대어 자고 있는 조끼 입은 소년을 다룬 〈잠자는 소년〉 등 유존되고 있는 작품들에서 공통되는 수묵과 같은 담백한 색채효과와 배경을 극도로 제약처리해서 인물을 한결 돋보이게 하는 수법 등은, 그가 표현파적인 기법을 자기 나름으로 소화하고 있으면서도 그와 함께 야수파, 표현파, 입체파 등 여러 새로운 조형감각을 다양하게 체험하고 있음을 보여주는 단면들이다.

이같은 조형감각의 복합적인 체험은 구본웅의 경우에서도 그대로 적용되고 있다. 구본웅은 1930년대 일본 「이과전(二科展)」과 국내의 목일회(牧日會) 등 그룹에 참여하고 있으며, 관전에서보다는 재야에서 주로 활동한 작가이다. 이 점은 그를 가장 야수파적인 체질의 작가로 평가하게 하는 원인이기도 하다. 정규(鄭圭)도 "야수파적인 작화(作畵) 경향을 가졌던 화가는 구본웅뿐이었으며, 그는 평생 이 경향을 고수한 유일한 화가였다"고 지적하고 있다. 그러나 구본웅의 작품들을 일별할 때 과연 그가 야수파적인 경향을 철저히 추진해 갔는가에 대해서는 적지 않은 의문점들이 있다. 이것은 당시 수용의 상황으로 보아 야수파와 표현파의 경향이 거의 분화되지 않은 상태로 받아들여졌음을 보여주는 것이다. 야수파나 표현파의 지역적인 형성 조건이 비록 그것의 결과가 유사점을 나타내 주고 있기는 하지만, 현격한 차이를 지니고 있음을 간과할 수 없을 것이다. 그러나 이를 수용하고 있는 입장에서는 그것이 분화되지 못하고 있으며, 그것도 다분히 개인적인 기호에 의해 변형·해석될 수 있는 요인을 내포하고 있다. 구본웅이 굳이 야수파와 표현파의 차이를 의식하지 못했다는 것이 아니라, 그의 작품 속엔 이러한 요소 외에 입체파적인 요소도 적지 않게 발견케 함으로써 그 역시 복합적인 조형체험의 범주에서 벗어나지 못하고 있다는 점을 지적할 수 있다.

44. 김종태 〈포즈〉
1928.

 그의 화면에서 볼 수 있는 어둡고 우수에 찬 기조(基調)는 1910년대 독일 표현파에서 볼 수 있는 정신적인 위기의식과 밀착된 것이며, 이는 또한 1930년대 후반 이 땅의 정신적 불안과도 연결된 것이다. 그런 반면 〈비파와 포도〉, 〈정물〉 등에서 보이는 공간감각은 상당히 지적인 화면 해석으로, 다분히 입체파적인 조형체험의 일단을 엿보게 한다. 이 점에서 그를 1930년대 후반 가장 지적인 작업을 보여주었던 화가의 한 사람으로 평가해도 좋을 것 같다.
 1930년대 후반에 오면서 서양화단의 인적 구성은 1920년대까지의 동경미술학교 출신들에서 벗어나 점차 다양한 색채를 띠어 가는데, 가령 제국미술학교, 문화학원, 일본미술학교, 일본대학 예술과, 태평양미술학교, 여기에다가 각종 미술연구소 출신들까지 합쳐 수적인 급증을 보여주었다. 이와 같은 구성인원의 변화는 자연히 지금까지의 아카데믹한 동경미술학교 중심의 화단에서 벗어나게 했으며, 또한 다양한 표현방법의 혁신을 수반케 하는 배경이 되었다. 1930년대 후반에 들어오면서 「선전」을 중심으로 한 관전을 외면하고 주로 일본의 재야적인 단체에 가담하고 있는 작가들 수가 늘어나는 현상이 나타났다.

45. 구본웅 〈인형 있는 정물〉 1937.

이 역시 일본 서양화단의 새로운 기류 형성과 역학관계가 있음은 두말할 나위
도 없다. 국내에서보다는 일본 화단에서 조선의 재야작가들의 활동이 전개되
었다는 것은 당시 상황으로서는 어쩔 수 없는 일이기도 했다.

　구본웅과 같이 표현파적인 경향을 띠고 등장했던 이중섭 역시 한국에서보
다 주로 일본의 재야전인 「독립전」과 「자유전」을 통해 활동한 작가이다. 그와
같은 무렵에 일본서 활동했던 김환기(金煥基), 유영국(劉永國), 송혜수(宋惠
秀), 김병기(金秉騏), 문학수 등도 우리 나라 최초의 재야작가라고 할 수 있다.
　이중섭은 문화학원을 다녔다. 당시 문화학원에는 유영국, 문학수, 김병기 등
이 선후배로 있었으며, 문화학원의 교수진이 모던 아트 계열의 작가들에 의해
구성되었다는 점을 생각하면 이들의 활동이 재야전으로 집약될 수 있었다는
것은 자연스런 귀결로 보인다. 이중섭은 「자유전」에 〈소〉(1940, 4회전)를 출품
하여 협회상을 받음으로써 다음해부터 회우(會友)로 참가하게 되며, 1943년 7
회전에서는 〈망월(望月)〉(도판 46)로 태양상(太陽賞, 재일교포가 희사한 특별
상)을 수상하는 등 각광을 받았다. 이 무렵 그의 작품에서 다루고 있는 소재

46. 이중섭 〈망월〉 1943.

는 대개 소, 물고기, 달, 여인, 소년 등이었다고 하는데, 이 소재들은 1950년대 후반에까지 지속되고 있다. 「자유전」 출품작들은 남아 있지 않다. 흑백사진으로 볼 수 있는 〈망월〉은 향토적인 모티프와 환상적인 화면 구성이 두드러진 작품으로, 모티프 선택과 화면의 전개에 나타나는 본질적인 구성의 요인은 짙은 저항의식으로 대변된다. 이 의식은 아마도 같은 향토적인 모티프를 선택하고 있는 다른 작가들에 비해 이중섭이 단연 돋보이는 단면이기도 하다.

이중섭이 표현파적인 조형체험을 받아들인 대표적인 작가의 한 사람으로 손꼽히면서도, 단순히 외래양식의 도입에서 끝나지 않고 그것을 정신적인 추체험(追體驗)으로 이끌어갔다는 점이 그를 단연 뛰어난 의식의 작가로 평가하게 하고 있다. 바로 이 표현파적인 경향을 그가 고구려 벽화라는 역사적 양식 속에서 발견했다는 사실을 정규는 다음과 같이 피력하고 있다.

"…이중섭의 작품 의욕은 어디서 기인한 것이었을까. 다만 막연한 감동에서 시작되었느냐 하면 그런 것은 아니었다. 그는 고구려 벽화의 시원하고 대담한 현실적인 선의 힘과 중후한 색채의 전통적인 설화성을 체득하고 있었던 것이다. 다만 이러한 역사적인 양식을 전통적인 식량으로 삼을 수 있었던 그의 회

화적인 소양을 그의 선천적인 재질로 돌려도 좋고 후천적인 노력으로 미루어도 무관하지만, 고구려 벽화를 한갓 역사적인 유물로만 보지 않고 현실 조형으로 느낄 수 있었던 이중섭의 감성은 오늘날에 있어서는 보다 더 커다란 우리의 전통적인 공감으로 평가될 수 있지는 않을까."[24]

문학수 역시 유영국, 이중섭과 같이 「자유전」에 출품, 2회전부터 회우가 되었다. 당시 자유미술협회는 일본의 전위적인 단체의 하나로서 추상미술가들의 집결지로 알려져 있으나, 출품자 가운데는 야수파, 표현파적인 경향의 미술가들도 다수 포함되어 있었다. 이중섭, 문학수 역시 야수파, 표현파적인 경향을 띤 대표적인 미술가들이었다. 문학수는 야수파풍에 초현실적인 색채를 가미한 격렬하고도 환상적인 세계를 구사해 보였다. 그러면서도 주제상에서 뚜렷한 향토적·민족적인 의식을 나타냈다. 김환기의 향토적인 모티프의 구성과, 문학수, 이중섭, 송혜수 등의 야수파 계열의 작품에서 발견되는 설화적인 향토색은 신감각에서 두드러진 하나의 특성으로 검증된다.

이외 신감각의 영향을 짙게 받고 있는 경우로, 길진섭, 최재덕 등을 들 수 있으며, 일본의 「문전」이나 「선전」 등에 출품하고 있으면서도 아카데믹한 화풍에서 벗어나 신선한 감각을 지향한 작가들도 적지 않았으니, 김만형, 남관(南寬), 이봉상, 홍일표 등이 그 대표적인 경우이다.

21. 추상미술의 수용

이중섭 외에 「자유전」을 통해 활약한 작가로서 김환기, 유영국, 이규상(李揆祥)은 비교적 특정 이즘을 소화하고 자신의 방법으로 전개시켜 나간 대표적인 작가이다. 일본에 있어서 최초의 분명한 추상미술운동은 「자유전」을 통해서 전개되었으며, 따라서 추상적 경향으로 기울어 있던 김환기와 유영국, 이규상은 일본의 초기 추상운동의 한 부분으로 먼저 이해되지 않을 수 없다. 비록 이들의 이념 전개가 당시 국내 미술계에 아무런 영향을 주지 못했다고 하더라도, 미술의 최초의 사조적(思潮的)인 이식이 이들을 통해 이루어지고 있다는 사실은 한국 서양화 전개 과정에 주요한 의미를 갖고 있다.

1937년 자유미협(自由美協)이 창립되면서 회우(會友)로 참여하고 있던 김

47. 김환기 〈론도〉 1938.

환기는, 이미 일본대학 예술과 재학 시절부터 진취적 조형운동에 적극적으로 참여하기 시작했다. 1934년 아방가르드 미술연구회의 조직과, 1936년 백만회(白蠻會, 吉鎭燮과 鶴見武長, 管能由爲子 등의 일본인이 참여) 그룹 창립 등을 거쳐 1937년에 「자유전」에 참여함으로써 조형의식의 점진적인 발전을 기하고 있다. 1937년 1회전에 〈항공표식(航空標識)〉, 1938년 2회전에 〈론도〉(도판 47), 1939년 3회전에 〈향(響)〉, 〈여(麗)〉, 1940년 4회전에 〈창(窓)〉, 〈섬의 이야기〉 등을 출품하고 있는데, 이 중 〈론도〉와 〈향〉이 1975년 회고전에 출품된 바 있다. 이 무렵의 대표적인 작품으로 간주되는 〈론도〉는 인간이라는 구체적인 모티프를 선택하고 있으면서도 화면질서의 내재율에 전적으로 의지하고 있는 색면구성의 추상이다. 〈향〉은 〈론도〉에 비해 다이내믹한 구성을 볼 수 있으며, 동시적인 표현이나 다이내믹한 화면을 구성하고 있는 요인들은 다분이 미래파적인 체험까지를 유추케 하고 있다.

「자유전」 참여 외에 1935년, 1936년 두 번에 걸친 「이과전(二科展)」 입선과,

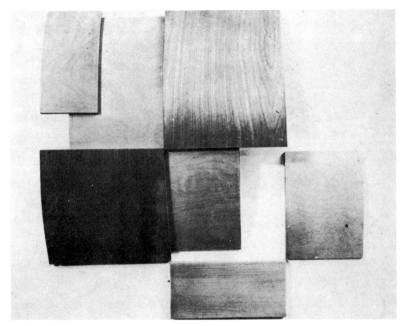

48. 유영국 〈작품 4〉 1939.

1936년 도쿄 아마기(天城) 화랑에서의 개인전, 그리고 1940년 서울 정자옥(丁子屋) 화랑에서의 개인전 등은 그의 활발한 작가활동을 말해 준다. 그러나 1940년 이후 해방까지의 활동은 기록되지 않는데, 군국주의에 의한 자유주의적 미술활동의 억제와 전시체제로의 화단활동의 탈바꿈 등 일제 말기의 단말마적인 정책이 김환기를 비롯한 진취적 의식의 작가들을 지하로 잠적케 한 요인이 되었던 것이다.

김환기와 더불어 「자유전」을 통해 추상미술을 전개한 유영국은 1937년 1회전부터 1941년 5회전까지 출품하고 있으며, 그의 활동도 일본에서의 것으로 한정되고 있다. 유영국의 당시 작품은 거의 상실되고 사진으로만 남아 있을 뿐이다. 최근에 확인된 것으로, 같은 「자유전」 멤버였던 무라이(村井正誠)가 소장하고 있던 〈역정(歷程) 2〉가 유일한 오리지널로 발견되었다. 사진으로 확인되는 당시의 작품은 재현이 가능할 정도로 단순·명확한 구성을 보여주는데, 그것은 인습적인 재료를 사용하지 않고 나무판으로 기하학적 구성의 릴리프를 시도하고 있기 때문이다. 관념적인 매재(媒材)로부터의 탈피와 극도의 색채 절제에서 나타나는 감정의 절대적 순수화는, 그대로 구성주의나 순수주의

또는 절대주의와 같은 일련의 기하학적 추상과 그대로 밀착되는 것이다. 1940년경에 보여준 흑백사진에 의한 구성 역시 색채의 배제를 극도로 의식한 구성의 논리라고 할 수 있다.

그는 해방 이후로 오면서 자연주의적 이미지를 굴절시켜 점차 종합적인 추상의 전개를 시도해 나가는데, 1930년대 후반에서 1970년대까지의 과정은 추상회화의 변증법적인 토착화의 일면을 보여준 시기라고 할 수 있다.

김환기, 유영국과 더불어 1940년대 초반 추상미술의 대표적인 작가로 활동했던 이규상도 「자유전」을 무대로 발표했다. 이규상의 작품은 기하학적인 구성의 추상을 시도해 보인 것인데, 그의 세계는 비교적 일관되게 1950년대까지 지속되고 있다. 그러나 불행히도 그의 초기작은 거의 전하지 않고 있으며, 모던 아트 협회전과 개인전(1965)에 나왔던 몇몇 작품만이 유존될 뿐이다.

「자유전」에 출품했던 한국인 화가들로 구성된 「창작미술가협회전(創作美術家協會展)」이 1942년 서울에서 개최되는데, 단순한 친목전 성격을 벗어나지 못한 것으로 전해지고 있다. 이들의 진지한 노력에도 불구하고 이를 받아들일 만한 소지가 아직도 이 땅에는 마련되지 못하고 있었다는 것을 말해 준다.

이중섭, 유영국, 문학수와 더불어 문화학원을 나온 김병기 역시 초기 추상화가의 한 사람으로 지목되나, 그의 추상작품은 1950년대에 와서 볼 수 있고 당시는 주로 이론적인 면에서 신사조의 소개에 주력하고 있을 뿐이다. 국내의 문인들과의 교우와 문학동인지를 통해 미술사조를 소개했다는 사실은 미술평론가로서의 일면을 보여준 것이었다.

22. 전시체제하의 화단

1940년대에 접어들면서 일제의 광분하는 전시체제는 미술계에도 그대로 적용되어 모든 미술활동이 이른바 보국(報國)이라는 명분에 사로잡히게 되었다. 군국주의적인 색채가 강요되어 「선전」에서도 이러한 경향의 작품이 등장하고 있음을 엿볼 수 있다. 이 무렵 「선전」 심사에 참여했던 미나미(南薰造)의 아래와 같은 신문 인터뷰는 당시 사정을 실감나게 전해 준다.

"…대작이 많다. 시국하 국민정신을 반영하여 화제 내용으로 유목적(遊牧

的)인 것은 자취를 감추고 자숙 긴장하여 실제적인 것이 많다. 또 군사적인 것과 총후(銃後) 국민생활에 관한 것 등 시국에 직접 관계되는 것이 많이 출품되었다."[25]

일본 군국주의의 등장은 침략전쟁을 미화하기 위한 주제의 강화를 미술가들에 강요하면서 전체 미술인들을 미술보국의 미명 아래 끌어들이기 시작했다. 「선전」과 같은 대규모의 전시에서는 물론이고 개인 창작활동에도 일체의 안일한 작화태도나 자유, 전위적인 사상의 미술은 억제되고 배척되었다. 1941년 태평양 전쟁이 일어났던 해 급조된 것이 조선미술가협회였으며, 이듬해인 1942년엔 총독부 정보과와 국민총력 조선연맹이 주최하고 조선미술가협회가 후원한 「총후미술전(銃後美術展)」이 개최되었다. 자의든 타의든 많은 미술가들이 여기에 연루되었는데, 특히 조선미술가협회 간부급이었거나 「총후전」의 초대작가급(심형구, 김은호, 이상범, 이영일, 이한복, 김인승, 배운성, 이종우, 장발, 김경승, 김기창 등)은 해방 후 한동안 친일작가로 매도되기도 했다.

전시체제에 준한 미술활동이란 이른바 저들의 전쟁완수를 위한 수단에 지나지 않았던바, 그 내용 역시 전쟁기록이나 후방의 전시체제를 반영하는 것들이었다. '전선', '동아를 지키다', '방공훈련', '일하는 여성', '총후의 백성' 따위의 소재들이 그 내용을 시사해 주고 있다.

이같은 전시체제하에선 특히 자유주의적 미술사조는 기교, 퇴폐, 불건강한 것으로 낙인되었으며 또 국제주의에로 통한다는 이유로 매도되었다. 마치 독일 나치가 기획했던 「퇴폐예술전」과 같은 구체적인 탄압 형태는 없었으나 대부분의 전위적 미술가들이 한동안 붓을 놓지 않으면 안 되었던 상황은 심한 정신적 위축을 반영해 주고 있음에 다름 아니다.

한편 순수한 전시활동으로 주목할 만한 것은 조선미술관이 기획한 「십명가산수풍경화전(十名家山水風景畵展)」이었다. 1940년 5월에 열린 이 전시에는 당대 동양화 대표작가 열 명이 초대되었다. 작가 선정의 기준은 소림(小琳), 심전(心田) 두 선생에게 직접 수업한 화가, 화단생활 30년된 화가, 선전에서 입상 또는 특선한 화가로 되어 있다. 여기에 초대된 화가는 고희동, 허백련, 김은호, 이용우, 이한복, 박승무, 이상범, 최우석, 노수현, 변관식이었다. 소림, 심전 이후 대표적인 동양화가들을 한자리에 모은 이 기획은, 애초의 연례전으로서의 계획을 지속시키지 못하고 일제의 탄압에 의해 중단되고 말았다. 이 기획

전의 작가 선정 기준은 가장 객관적인 방법에 의하자는 것이었는데, 그것이 그릇된 관념을 조성시키는 결과가 되어 이후 오랫동안 이들에게 6대가라는 대명사가 따라다니게 되었다. 최근에까지도 공공연히 6대가(김은호, 이상범, 허백련, 노수현, 변관식, 박승무)란 말이 사용되는 것도 전적으로 이 시기에 만들어진 관념의 유물이라고 할 수 있다.

1940년대 그룹활동으로는, 일본인들과의 모임인 창룡사전(蒼龍社展, 李鳳商 외 일본인들 모임), 단광회(丹光會, 金仁承 외 일본인들 모임) 등이 있었으며, 친목적인 성격을 띤 것으로 「선전」 특선작가들의 모임인 구신회(九晨會)와 동경유학생들의 모임인 재동경조선미술협회 등의 몇 차례 전시가 있었다. 「선전」 특선작가의 신작 발표전은 이인성, 김인승, 심형구의 삼인전에서도 보이듯이, 「선전」의 권위를 뒤에 업은 일종의 화단 엘리트 의식의 발로라고 할 수 있다.

재동경조선미술협회는 처음 백우회(白牛會)라는 명칭으로 출발했다가 너무 민족적 색채가 농후하다는 이유로 개칭한 것인데, 당시 일본에 유학하고 있던 한국인 화가들을 망라한 가장 규모가 큰 그룹으로 기록되고 있다. 이 무렵 동경에 체류하고 있던 미술학교 재학생 및 연구생 수는 거의 쉰 명에 가까웠다고 하며, 이들이 해마다 서울에서 모국전을 가졌던 셈이다. 재동경조선미술협회는 제국미술학교 출신들이 중심을 이루었다. 김학준, 김원, 주경, 박상옥(朴商玉) 등이 간부직을 맡고 있었는데, 이들이 전부 제국미술학교 출신이었다. 1930, 40년대에 오면서 한국의 화학도(畵學徒)들이 관학(官學)의 동경미술학교보다 사학인 제국미술학교에 많이 재적했음을 나타내고 있다. 이 단체는 1943년 6회까지 경복궁미술관에서 전시를 가진 것으로 기록되는데, 화단에 준 신선한 반향은 결코 간과될 수 없을 것 같다. 그러나 전쟁 말기의 학도병과 징집소동으로 자연 해산되고, 일체의 창작활동은 정체기로 돌입했다.

註

1. 李慶成『韓國近代美術研究』同和出版公社, 1974, p.37.
2. 朴鍾鴻『實學思想의 探究』玄岩社.
3. 朴趾源「洋畵」편, 『熱河日記』大洋書籍.
4. 1945년 近澤書店에서 출판한『朝鮮의 回顧』가운데 있는 글. 日吉守는 東京美術學校 도안 과 출신으로 한국에 건너와 경성중학에서 교편을 잡은 적이 있으며,「조선미술전람회」推 薦參與를 거친 바 있다. 그의 회고에 따르면 일본인으로서 처음 한국에 건너온 화가는 동 경미술학교 출신이자 동교 조교수를 지냈으며, 橫山大觀, 菱田春草 등과 같이 화려한 경 력을 가진 天草神來였다고 한다. 放縱不羈한 성품으로 세인의 비난도 받았으나 한편 다감 한 예술가의 타입이었다고 회고하고 있다. 덕수궁 내 謁見의 벽면에 그려진 송학(松鶴)이 그의 역작의 하나로 꼽히고 있다. 그 다음은 四條派風의 화가인 淸水東雲으로 日韓印刷會 社에도 관계를 가졌다고 한다. 양화가로는 山本梅涯가 최초로 양화연구소를 개설하여 지 도했다고 한다. 그 외 和田一海, 山下釣, 鶴田吾郎, 前川千帆 등이 기록되고 있다. 가장 본 격적인 양화가는 高木背水로 왕십리에 화실을 열고 후진을 지도했다고 한다.
5. 李東洲「완당 바람」『우리나라의 옛그림』1975.
6. 高羲東「나와 書畵協會時代」『新天地』2월호, 1954.
7. 위의 글.
8. 『每日申報』1916. 3. 31.
9. 李鍾禹「洋畵初期」『한국의 近代美術』3월호, 1976.
10. 高羲東, 앞의 글.
11. 『東亞日報』1929. 10. 30. - 11. 5.
12. 위의 신문.
13. 森口多里『美術槪論』1952.
14. 朝鮮總督府『朝鮮美術展覽會 圖錄』1922.
15. 이종우, 앞의 글.
16. 국가의 관리기관인 畵院을 중심으로 한 엄격한 격식의 아카데미즘 경향을 통상 이렇게 부르고 있다. 따라서 자유분방한 南畵나 형식을 배제하려는 문인화에 상대적인 기술적·
장인적 예술을 통칭하는 개념이다.
17. 金復鎭「丁丑朝鮮美術界大觀」『朝光』1937. 12.
18. 尹喜淳「第十一回 朝鮮美展의 諸現狀」『每日新報』1932. 6. 8.
19. 강명희「西洋畵의 受容과 定着」『創作과 批評』봄호, 1971.
20. 鄭圭「韓國 洋畵의 선구자들」『新太陽』1957. 4. - 12.『韓國의 近代美術』1호에 재수록.
21. 李慶成『李仁星作品集』서울 화랑, 1972.
22. 吳之湖『現代繪畵의 根本問題』1968.
23. 文淳泰「毅齋 許百鍊」1977.
24. 鄭圭, 앞의 글.
25. 『每日申報』1941. 4. - 12.

변혁기의 미술
1945-1970

23. 해방 공간의 화단

1945년 8월 15일, 민족의 해방은 일제의 질곡으로부터 벗어나 새로운 시대로의 장이 열리는 순간이었다. 정치적·사회적인 독립뿐만 아니라 문화·예술에서도 독립을 되찾아야 할 계기를 맞이한 것이다. 그러나 이 감격스런 해방은 우리 스스로 쟁취한 것이 아니라 외부의 힘에 의해 이루어진 것으로, 해방 이후 전개될 새 시대를 위한 준비가 전혀 마련돼 있지 못했다. 정치적·사회적 혼란의 근원은 여기서 비롯되었다. 문화·예술 분야에도 파급된 이 혼란은 해방 직후의 시대상을 그대로 반영하는 것이었다.

정치적 레지스탕스와 조국 독립을 위한 해외에서의 투쟁 같은 활동은 미술 분야에서는 전혀 찾아볼 수 없었다. 총독부 주최의 「선전」에 의식적으로 참여하지 않거나 스스로 활동을 정지한 미술가도 없지는 않았다. 그러나 그것을 일제에 대한 저항이라고 하기에는 너무나 소극적이었으며, 오히려 패배주의적인 색채를 드러내 주는 것이었다. 독일군 점령하의 프랑스 청년작가들이 전개했던 미술의 레지스탕스에 비한다면, 일제하에 보여주었던 일부 미술가들의 「선전」 기피현상을 참다운 저항정신이라고 보는 것은 너무나 무리한 일이라 하지 않을 수 없다. 프랑스 레지스탕스 미술가들에 의해 전후 화단이 자연스럽게 주도되었던 현상에 비추어 볼 때, 8.15 광복 후 한국 미술계가 직면해야 했던 혼란은 오히려 당연한 것이었다 해도 과언이 아니다. 미술계를 이끌어 나갈 정신적인 뿌리를 갖지 못했다는 것이 스스로 혼란을 자초한 근본적인 요인이었기 때문이다.

여기에다 준동하는 좌익세력에 의한 정치적·사회적인 분파와 대립의식은 미술계 내부에도 파급되어, 조형이념을 떠난 정치적 이데올로기 분쟁으로 격심한 혼란을 초래했다. 해방 후 한 시기의 미술계는 문자 그대로 전국시대를 방불케 하는 이합집산의 소용돌이 속에서 갈피를 잡지 못하고 있었다. 얽히고 설킨 난맥상은 바로 이데올로기의 분쟁에 희생된 해방 직후 미술계의 현실이었다.

해방이 되고 사흘 후인 1945년 8월 18일에는 전국 문화인들의 모임인 조선문화건설중앙협의회가 생기고, 그 산하에 조선미술건설본부가 발족을 보았다. 이 협의회는 동양화, 서양화, 조각·공예, 아동미술, 선전미술(宣傳美術) 분야로 나뉘었고, 회원 186명이 포함되었다. 그러나 미술계에 침투한 좌익세력으

로 그해 9월 조선 프롤레타리아 미술동맹이 발족했고 미술계의 분열이 격심해지기 시작했다. 조선미술건설본부가 10월 20일부터 29일까지 덕수궁 석조전에서 「해방기념미술전람회」를 개최하곤 곧 해산하게 되는데, 좌우대립이 노골화되기 시작했음을 보여주는 현상이다. 건설본부가 해산되고 다시 건설본부의 미술가들이 중심이 된 조선미술협회가 발족된 것은 그해말이었다. 여기서 제외된 일부 미술가들이 1946년 1월 독립미술협회를 결성하고 그해 9월에 협회전을 열었다. 그러나 이 모임들은 미술 본연의 이념에 따른 발족이라기보다는, 정치적 좌우대립, 친일로 낙인받은 작가와 자칭 민족작가의 대립 등 복합적인 이해관계로 이루어진 이합집산의 현상으로 보인다. 1946년 2월에는 프롤레타리아 미술동맹의 일부 미술가들과 조선미술협회에서 탈퇴한 작가들이 합류하여 다시 조선미술가동맹이라는 새로운 그룹을 출범시켰다. 그런가 하면 같은 달에 일부 미협 탈락작가와 무소속 미술인 등이 합류하여 민족미술 정립이란 기치 아래 전국 미술인대회를 열고는 조선조형예술동맹을 결성했다. 11월에 가서 이 두 좌익세력의 단체는 합동전시를 가지고는 통합을 보게 되는데, 그것이 조선미술동맹이었다. 이로써 조선미술협회와 조선미술동맹의 대립이 미술계를 양분하는 양상을 드러냈다.

아무런 조형적 이념도 실현시키지 못한 간판뿐인 단체의 출범과 이들 단체에 의한 간헐적인 전시가 대체로 해방 직후 미술계의 주된 양상이었다. 조선미술건설본부에 의해 마련된 「해방기념미전」(1945. 10.), 1946년에 들어와 「미술가동맹 소품전」(6월), 「독립미협전」(7월), 「조선미술협회 회원전」(11월), 「미술가동맹과 조형예술동맹의 합동전」(11월) 등이 해방 직후 혼란기에 기록되고 있는 전시회들이다.

1947년경부터 난립상을 보였던 해방공간의 무분별한 그룹의 이합집산이 서서히 정리되어 가면서 순수한 창작이념을 표방한 단체들이 등장하고 있다. 1947년 미술문화협회, 1948년 신사실파, 1950년의 1950년미술가협회 등이 정치색을 벗어난 순수한 조형이념을 표방한 단체들이었다. 1947년 8월에 발족된 미술문화협회는, 이미 해방 전 작가로서의 뚜렷한 위치를 지닌 중견들의 모임으로 순수한 창작의 집단으로서 의욕적인 출발을 보였다. 대부분은 좌우 이데올로기의 대립에 의한 미술협회와 미술동맹에 속해 있었던 작가들로 미술에서의 정치색을 벗어나자는 열망에 부응된 작가들의 집결이었다는 데서 그 명분을 찾을 수 있다. 이인성, 이쾌대(李快大), 박영선(朴泳善), 손응성(孫應星),

남관(南寬), 김인승(金仁承), 이봉상(李鳳商), 임완규(林完圭), 엄도만(嚴道晚), 신홍휴(申鴻休), 임군홍(林群鴻), 한홍택(韓弘澤) 등이 그 멤버였다. 그럼에도 이들이 표방한 이념의 중심은 해방공간에서 상투적으로 외쳐지고 있던 '민족미술의 건설'로, 열띤 시대적 상황을 벗어나지 못한 한계를 드러내고 있다. 단 1회의 전시를 끝으로 해산되고 만 것도 처음부터 강인한 이념설정에 의한 결속이 아니라 막연한 창조적 열망에만 불타올랐던 데서 이유를 찾을 수 있다.

미술문화협회에 비해 1948년에 창립된 신사실파는 소그룹일 뿐 아니라 전전(戰前)부터 추상미술을 추구하던 작가들의 모임이었다는 점에서 비교적 선명한 그룹의 이미지와 지속성을 보여줄 수 있었다. 창립회원인 김환기, 유영국(劉永國), 이규상(李揆祥)이 1930년대 후반 다같이 일본의 「자유전」에 참여했던 작가들이었다. 이들은 비교적 정치색이 농후한 미술단체에 가담하지 않은 채 전전의 순수한 조형의식을 간직하고 있었다. 1949년 2회전에는 새로 장욱진(張旭鎭)이 가담했고, 1953년 부산 피난지 임시 국립박물관에서 열린 3회전엔 이중섭, 백영수(白榮洙)가 역시 회원으로 가담했다.

1950년미술가협회는 의욕적인 창립을 보기는 했으나 전시를 불과 이틀 앞두고 6.25 동란이 발발하여 전시는 물론 협회 자체가 자동적으로 해체되고 말았다.

1948년 남한 지역만의 총선거가 실시되고 그해 8월 대한민국 정부가 수립되었다. 일체의 좌익활동이 불법화됨으로서 해방공간의 미술계에 강한 이니셔티브를 행사하고 있었던 좌익 계열의 미술가들은 혹은 월북 혹은 전향 아니면 지하로 잠적하고 표면상 미술계는 평온을 되찾아가고 있었다. 조선미술협회는 정부수립과 동시에 대한미술협회로 개명되고 대부분의 미술가들이 대미(大美)의 산하에 집결했다. 이같은 체제는 1955년 한국미술가협회의 창립으로 화단이 크게 이분화되는 시기까지 지속되었다.

1948년 이후 미술계의 동향은 정부행사의 기념전 성격의 전시 외에 몇몇 그룹전과 개인전으로서 그 면모를 살필 수 있다. 이 시기 주요한 개인발표로는 전해인 1947년의 「남관전」을 위시하여, 1947년의 박영선, 1948년의 김두환(金斗煥), 백영수, 배운성(裵雲成), 이인성, 1949년의 심형구(沈亨求), 이세득(李世得)의 전시회를 들 수 있다. 이 중 배운성, 남관에 대한 반응이 뛰어났던 것으로 기록되고 있다. 배운성은 해방 전해인 1944년에 독일에서 돌아왔으며, 남관 역시 일본에서 활동하다 해방과 더불어 귀국했다. 배운성은 일본 양화의

영향권에서 벗어나지 못했던 당시 한국 서양화의 수준에서 보아 정통한 서구적 양화의 기법을 익힌 작가로서 이채를 띠었다. 당시 배운성의 개인전을 평한 박고석(朴古石)의 "유화구(油畵具)를 유화답게 자연의 고유색을 내면서 색깔 자체의 양과 광채의 위력을 마음대로 밀착시킬 수 있다는"[1] 지적 역시 정통적인 유화방법에 대한 언급이라고 할 수 있다.

남관은 태평양미술학교를 나와 일본의 「문전」, 「동광회전(東光會展)」을 통해 활약하던 작가로, 자연주의적 회화의 문맥에 놓여 있으면서도 형태와 색채의 해석 면에서 후기인상파의 감각적인 일면을 드러내 보여주었다. 1947년 개인전에 대한 배운성의 전평에서도 세련된 감각의 작가로서의 이미지를 부각시키고 있다. "남씨의 작품은 물체를 보는 데 솔직하고 색채를 쓰는 데 명랑하고 감각적이며, 구성이 풍부한 좋은 의미의 유화이다.…"[2]

1948년 이인성의 개인전 역시 좋은 반응을 보였던 것으로 기록되고 있다. 전전의 활발했던 작가활동의 자연스러운 연장으로 볼 수 있을 것 같다. 「선전」을 통해 각광을 받았던 일부 작가들의 개인전이 잦았던 것은 해방 직후 화단의 분위기가 「선전」 중심의 작가들을 친일작가로 몰아가는 소외감에 대한 반동적 현상으로도 파악된다. 국내 화단과는 관계없이 주로 해외에서 활약했던 일부 작가들이 귀국하면서 어수선하나마 해방공간에서의 신선한 바람을 일으키는 촉매 역할을 다했다. 이인성, 심형구가 전자를 대표한다면, 남관, 배운성은 후자의 대표적인 예라고 할 수 있다.

해방공간에서 주목할 현상 가운데 하나로 미술교육기관의 출범을 들 수 있다. 해방 전 미술교육은 전적으로 일본 유학이라는 방법을 통해 이루어질 수밖에 없었으며, 그 외 국내에서의 미술교육이란 개인 화숙(畵塾)을 통한 사사의 방법밖에 없었다. 동양화의 중견작가들에 의해 명맥된 몇몇 화숙을 제외하면, 본격적인 미술수업은 일본으로의 유학의 길이 유일한 것으로 인식되었다. 따라서 자연 일본 유학에 의한 작가군과 국내에서 독학한 작가군이 형성될 수밖에 없었는데, 동양화를 제외한 서양화, 조각 분야에서의 독학은 그나마 극소수에 지나지 않았다.

해방은 민족미술의 건설이란 구호 아래 전면적인 구조 개혁이 소리높이 구가된 시대로, 미술교육기관의 출범은 극히 자연스런 현상으로 보인다. 서울대학 예술학부가 1946년에 문을 열고 회화, 조각, 응용미술 영역에 걸쳐 학생들

을 모집했다. 동양화는 김용준(金瑢俊), 장우성(張遇聖)이, 서양화는 장발(張勃), 김환기가, 조소는 윤승욱(尹承旭), 김종영(金鍾瑛)이 교수직을 맡았다. 이어 이화여대에도 미술과가 신설되어 학생들을 받아들였는데, 심형구, 김인승, 김영기가 교수로 초빙되었다. 사학(私學)의 대표격이랄 수 있는 홍익대 미술과가 신설된 것은 1949년, 6.25 동란이 나던 전해였다. 서양화는 월북한 배운성, 6.25 동란 때 작고한 진환(陳瓛)이 맡고 동양화는 이상범, 이응로(李應魯)가, 조소는 윤효중(尹孝重)이 맡았다. 곧이어 서울대에서 나온 김환기와 조각의 김경승(金景承)이 가담했다.

대체로 초기의 미술교육 시스템은 일본의 미술학교 체제에서 가히 벗어나지 않은 것으로, 18세기 프랑스 아카데미에 그 모범을 둔 실기 위주의 커리큘럼을 그대로 적용했다. 서양화는 석고 데생, 인물(코스튭, 누드) 데생, 정물, 풍경의 묘사와 이론과목으로 미술사, 색채학, 해부학 등이 강의되었다. 동양화는 전래의 화보식 임묘의 방법을 탈피, 현실적 풍경과 인물을 다루는가 하면, 한편에선 도안풍의 채색화 방법이 답습되기도 했다. 초기의 조소는 거의 석고를 재료로 한 두상, 토르소, 입상 등에 국한되었다. 다양한 소재의 응용은 1950년대 중반경에 와서야 나타나기 시작했다.

응용미술 분야는 산업디자인이 중심이 되면서 점차 섬유, 목공예, 석공예 등의 분야로 확대되어 갔다. 금속공예, 도자공예 등의 분야가 본격적으로 다루어진 것은 1960년대에 들어와서의 일이다.

정식 미술대학 외에 미술교육기관으로는 1947년 조선미술협회가 그 부설기관으로 발족시킨 조선미술원(朝鮮美術院)이 있다. 그러나 정식 미술대학으로는 발전되지 못하고 대부분의 수강생들도 새로 문을 연 미술학교로 자리를 옮겼다. 성북동에서 이쾌대가 연 사설미술연구소도 조선미술원과 유사한 교육기관의 하나였다.

24. 식민지 잔재의 문제

해방 화단이 직면한 가장 커다란 이슈는 뭐니뭐니 해도 일제 식민지 잔재의 불식과 민족미술의 건립이라는 문제였다. 식민지 시대를 통해 의식·무의식으로 침윤된 일본적 감성의 조형성은 해방이 되면서 심판의 도마 위에 올려

졌다. 식민지 시대에도 이와 같은 일본화 경향에 대한 비판이 전혀 없었던 것은 아니었으나, 몇몇 지각있는 인사들의 비분강개로 끝났을 뿐 화단에 강력한 호소력은 갖지 못했었다. 물론 그것이 강한 호소력을 가졌다손 치더라도 그것을 구체적으로 실현하기는 시대적 추세로 보아 불가능했을 것은 물론이다.

따라서 그동안 잠재되어 왔던 이 문제가 해방과 더불어 당면 이슈로서 등장하게 된 것은 조금도 이상할 것이 없다. 당연한 문제요, 극복해 나가지 않으면 안 되는 고통스런 문제였다.

해방 직후 활발한 평필(評筆)을 구사했던 논객들 대부분이 다소의 차이는 있으나 이 문제를 언급하고 있음을 볼 수 있다. 그러나 이들이 제기하고 있는 '일제 잔재의 불식'이라는 명제는 빈약한 관념의 유희에 떨어지거나 구호뿐인 민족미술의 재건이라는 상투적인 결론에 떨어져 버리곤 했다. 이 가운데 비교적 정곡을 찌른 이가 윤희순(尹喜淳)이었다. 그는 『조선미술연구(朝鮮美術研究)』(1946) 속에서 일본적 감성의 침윤과 일본적 해석의 향토색이란 것을 퍽 간명하게 피력해 주고 있다.

"일제하의 삼십육 년간은 구주(歐洲)의 조형예술 섭취, 동양화 기타에 있어 기술상의 약간의 소득이 있으나 조형미로서 시정, 숙청해야 할 것이 많다. 첫째로 일본 정서의 침윤인데, 양화(洋畵)에 있어서 일본 여자의 의상을 연상케 하는 색감이라든지, 동양화 도안풍의 화법과 도국적(島國的) 필치라든지, 이조자기(李朝磁器)에 대한 다도식(茶道式) 미학이라든지에서 용이하게 발견할 수 있다. 그리고 그들은 조선 정조를 고취했는데, 그것은 이국정서에서 배태된 것으로서 감상적이고 또 봉건사회의 회고취미에도 맞을 수 있는 것이며, 일종의 향수로서도 영합되기 쉬운 명제였던 것이다. 그 결과는 일본식 조선 향토색이라는 기형아를 만들어내게까지 되었다. …정치·경제의 해방이 없이는 조형예술의 해방이 있을 수 없다는 것을 작가들이 통절히 느꼈던 것이다. 그러므로 반면에 있어서는 제국주의 특권계급의 옹호 밑에서만 출세를 할 수 있다는 것을 보여주었고, 그러기 위해서는 그들을 위한 예술이어야 하고 따라서 그들의 기호가 반영될 수밖에는 없었던 것이다."[3]

오지호(吳之湖)는 해방 후 화단에 지속되는 혼돈과 저회(低回)는 일제적 독소를 청산하지 못한 데 그 요인이 있다고 진단하고, 한국인의 생리적 감각과 감정적 요구에 상응되는 예술의 창안이야말로 민족미술의 수립이라는 결론을

유도해냈다.

"…야만 왜적의 철제하(鐵蹄下)에서 산출된 미술작품뿐만 아니라 일제 40년이 뼛속까지 좀먹음으로 해서 결과된 병적 예술정신과, 민족적 특질을 거세당한 기형적 창작방법과 유럽 자본주의 말기의 퇴폐예술 사조에 영향된 자유주의, 이조 이래의 뿌리깊은 사대주의, 왜적의 강압하에서 습성화한 도피주의, 무기력과 비굴과―이 모든 것을 그 중 어느 것 한가지도 청산하지 못하고 다소곳이 그대로 계승했다. 뿐만 아니라 오늘에 이르기까지 정신적·물질적인 일제 유산은 오히려 그대로 보유되고, 이 독소는 모든 부면, 모든 기회에 작용하고 잡다한 모양으로 나타나고 있다.

자주적 운동을 전개할 수 있는 태세가 어느 정도 형성된 후반기에 있어서도 오히려 질적으로는 주목할 만한 발전이 없었을 뿐만 아니라, 앞으로도 조속한 발전은 희망하기 곤란한 상태에 있는 것은 일제적 제독소(諸毒素)가 무반성과 몰지각으로 소탕되지 못하고 있는 데에 그 중대한 내적 원인이 있는 것이다."[4]

"…그러면 대체로 민족미술의 수립에 있어 먼저 제기되는 문제는 무엇이며, 또 과거 일 년이 넘는 동안의 작품활동은 이들 문제의 해결에 얼마만큼 접근했는가.

첫째는 나의 소신으로는, 어떤 미술이 한 민족미술이 될 수 있는 제일 요건은, 만일 미술이 감각적 예술이라고 하면 그 민족 전체에 공통되는 감성에 쾌적한 것이라야 할 것이다. 이것을 구체적으로 말하자면 조선 사람은 예로부터 명랑하고 선명한 색채를 좋아하고 요구한다. 이것은 태양의 은총을 가장 많이 받는 조선의 자연이 조선 사람에게 준 조선인의 특질이요, 또 가장 건강하고 가장 고급한 감각인 것이다. 그러므로 새로운 미술은 이와 같은 조선인의 생리적 감각과 감정적 요구에 적응할 것을 제일 요건으로 해야 할 것이다. 그러나 지금까지의 전람회 작품으로 미루어 볼 때 일반적으로 미술인이 이 근본문제에 대한 의식이 박약하고 혹은 결여된 것같이 보인다. 내가 믿는 바는 현대조선미술사에 침윤된 암흑(暗黑)·애매(曖昧)한 색채는 일본적 잔재의 혹심한 것의 하나라는 것이다."[5]

전편의 글에서는 일본적 감정의 잔재를 매도하는 다소 공소한 관념적인 면

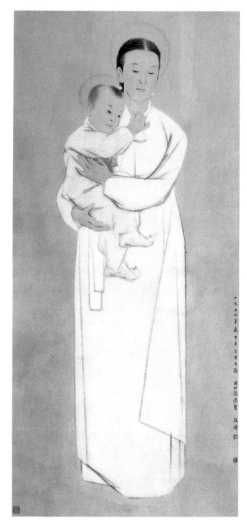

49. 장우성 〈聖母子〉 1954.

이 보이나, 후편의 글에서는 인상파 화가다운 색채감각에 굴절시킨 자기 나름의 민족미술관을 피력하고 있다. 윤희순이 '일본적 취미의 조선 향토색'이라는 내용 면에서의 도피주의를 지적해 주었다면, 오지호는 어둡고 불투명한 색채감각에서 일제적 잔재를 발견하고 있다. 이들의 논조는 일제 잔재의 불식을 주제로 내세우고 있으면서도 끝내는 사대주의적·봉건적 잔재의 일소와 유럽미술의 퇴폐적 자유주의의 배격으로 확대 발전되어 나가고 말았다.

한편 일제 잔재의 불식과 더불어 상대적으로 제기된 민족미술의 건설은 여

러 가지 방법론의 제기를 가능하게 했다. 가장 한국적인 색채가 무엇이냐고 할 때, 그것은 우선 가장 전통적인 것의 재발견에서 가능하다고 본 견해와, 과거에 집착하는 대신 현실을 대담하게 응시하는 새로운 리얼리즘 속에서 참다운 민족미술이 탄생될 수 있다는 견해가 대립되었다.

이와 같은 견해는 다소의 정치적 이념에 상응되면서 더욱 복합적인 내용을 띠었다. 그러나 일제 잔재의 문제나 친일적 작가에 대한 배격도 좌우익의 충돌이 예각화되면서 다시 잠잠해졌고, 정치적 분쟁은 지금까지의 모든 이념들을 떠나 크게 화단을 양분했다.

동양화에서의 일본적 잔재의 극복은 다른 분야에 비해 가장 시급하고도 구

50. 김영기 〈鄕家逸趣〉 1946.

체적인 현안이 아닐 수 없었다. 일제 강점기를 통해 동양화의 수업은 대체로 전래적인 도제식 방법을 제외하면 거의가 일본에 유학한 것으로 나타나는데, 당시 일본의 각급 미술학교의 동양화 전공이 일본화과로 명명되어 있었을 뿐 아니라 수업과정 자체도 일본화를 습득하는 것이었다. 일본화는 일본 고유의 장식적 채색체계와 서구의 사실주의적 방법을 가미한 것으로 진채(填彩)가 그 본령이었다. 남화의 방법도 물론 없진 않았으나 역시 일본적 감성에 의한 일본 남화로서 한국인 동양화 지망생들이 거의 일본화의 영향에서 벗어날 수 없었음은 자명한 일이다. 진채의 일본화나 일본 남화의 기법적 본령은 도안풍과 선염에 의한 몽롱체라고 할 수 있다. 순수하게 일본화의 방법을 전수한 이들은 말할 나위도 없지만 전통적인 방법을 구사한 많은 미술가들도 알게 모르게 일본화의 감각적인 수법을 원용하거나 영향을 받았다. 해방이 되면서 모든 부면에 걸친 식민지 잔재의 극복이, 따라서 동양화 부문에서 가장 심각하고도 절실한 것이지 않을 수 없었던 이유가 여기에 있다.

일본화의 감염의 극복은 먼저 몰선채화(沒線彩畵)의 도안풍에서 벗어나는 것으로 인식되었다. 기교적인 진채의 방법에서 벗어나는 길은 상대적으로 수묵 중심의 선묘주의를 지향하게 했다. 선묘의 가치가 자각되면서, 청말(清末) 신문인화에서 엿볼 수 있는 선조의 분방한 구성에서 감화를 받은 일군의 동양화가들—김용준, 장우성—에 의해 선조 중심의 수묵담채가 적극적으로 모색되기에 이르렀다. 이들은 해방 후 새롭게 출범한 서울대 예술학부에 자리를 잡으면서 자연히 여기를 중심으로 새로운 동양화의 방법을 적극적으로 추진하기에 이르렀다.

김용준은 원래 동경미술학교 서양화과를 나왔으나 귀국하면서 동양화로 전향했으며, 1930년대부터 동양화의 근대적 모색에 대한 꾸준한 관심을 피력한 바 있다. 장우성은 김은호의 문하로 「선전」을 통해 채색화로 입선·특선을 했으나 해방이 되면서 자신의 면모를 일신했다. 이들이 추구했던 작품은 선조를 중심으로 수묵담채를 구사했으며, 소재는 시대의 요청에 걸맞는 현실적 내용을 담으려고 했다. 이같은 장우성의 작품으로는 〈군상도〉, 〈성모자〉(도판 49) 등이 남아 있는데, 선조 중심의 형태 파악에 담채를 곁들인 간결하고 담백한 표현을 구사하여 문인화의 현대적 해석의 모범을 보이고 있다. 1949년 제1회 「국전」에서 수상한 서세옥(徐世鈺)의 〈꽃장수〉나, 같은 서울대 출신의 권영우(權寧禹), 장운상(張雲祥), 박노수(朴魯壽) 등의 화풍도 선조 중심의 수묵담채

로 일관되었다.

　이미 1930년대에 등장, 1940년대에 활발한 활동을 보였던 몇몇 동양화가들도 당면한 일본적 잔재의 극복과 새로운 동양화의 모색에 적극성을 보였다. 김영기(金永基), 이응로, 이건영(李建英), 천경자(千鏡子) 등과 「선전」을 통해 채색화로 수상한 김기창(金基昶)·박래현(朴崍賢) 부부도 새로운 모색의 대열에 참여했다. 이들 대부분은 1957년 백양회(白陽會) 결성에 참여하면서 집단적인 의식의 결속을 보여주고 있다.

25. 「국전」의 창설

　정부가 수립된 다음해인 1949년에 문교부고시 제1호로 「대한민국미술전람회」가 창설되었다. 「국전」은 해방 이후 전체 미술가들의 공동발표장을 마련해 준, 「선전(鮮展)」 이후 전국적 규모의 전시 체제로, 정치적 안정과 미술계 본연에의 자각을 독려해 주었다. 전체 미술인들에게 새로운 정부에 대한 정치적 신념을 심어 주자는 데서도 「국전」의 창설은 그 나름의 의의를 지니고 있었다. 즉 당시 우익계 미술인들은 행동 면에서나 이념적 논진(論陣)에 있어서나 항시 좌익계 미술인들에게 뒤지고 있었으며, 어느 면으로는 그들에게 이용당하는 실정이었다. 「국전」은 바로 이러한 우익 미술인들의 이념적 결속을 촉진하는 공동참여장이라는, 일종의 국가적인 차원의 배려에서 출발되었다고 할 수 있다.

　「국전」은 고희동, 이종우, 도상봉, 이병규, 장발 등 중진미술인들이 중심이 되어 출발했다. 좌익계 중심작가는 물론이고 「선전」에 적극 협력한 작가들도 중용을 피했다. 좌우 대립의 치열한 와중에서 잠시 고개를 숙이고 있던 '친일작가 운운'은 「국전」 창설을 기화로 다시 고개 들어, 이른바 「선전」을 통해 각광받았던 많은 작가들이 소외되는 현상을 보였다. 그러나 동양화에 비해 서양화 쪽은 그렇게 심한 상황은 아니었던 것 같다. 가령 「선전」 심사참여를 지냈던 이인성이 「국전」 제1회의 심사위원으로 위촉되고 있는 예를 보아도 알 수 있다. 동양화의 이상범, 김은호가 오랫동안 친일작가로 따돌림받았던 것과는 대조적 현상이었다.

　「국전」의 구성은 서양화 제1세대에 속하는 작가들이 중심이 되어 출발했을

51. 류경채 〈폐림지 근방〉 1949.

뿐만 아니라, 그 체제 운영의 모델을 「선전」으로 삼았기 때문에 마치 「선전」의 연장 같은 인상을 지울 수 없었다. 심사 및 수상제도 등도 「선전」을 그대로 답습하고 있었다. 무엇보다도 '우리 나라 미술의 발전·향상을 도모'하는 전체 미술인의 공동참여장으로 출발하고 있으면서도 「문전(文展)」이나 「선전」과 같은 관전(官展)으로서의 성격을 답습하려는 데서 일제의 잔재가 아직도 미술계의 바닥에서 완전히 제거되지 않고 있음을 엿볼 수 있다. 분명한 성격이나 이념을 제시하지 않으면서도 관전 특유의 아카데미즘의 아성으로 고착되려는 성향을 보이고 있는 것은 바로 이러한 잔재의 일단으로 볼 수 있다. 바로 여기에 「국전」 분쟁의 원인이 잠재되어 있었다.

그럼에도 1회 「국전」에는 새로운 출발의 의욕으로 많은 미술가들이 참여했다. 당시 서양화부의 입선 경쟁률이 6대 1이었던 것으로 보아 높은 참여도를 짐작할 수 있다.

우익계 미술가뿐만 아니라 사태를 관망하던 일부 좌익계 미술가들의 참여

도 눈에 띄었다. 최고상인 대통령상은 이십대의 신진작가(당시 京畿師範 교사) 류경채(柳景埰)의 〈폐림지(廢林地) 근방(近傍)〉(도판 51)이 차지했다.

이 작품은 특정한 자연풍경을 모티프로 한 취향적인 내용으로, 밝고 건강한 색채구사를 보여주고 있다. 당시 심사에 임했던 이인성도 "…새로운 양화(洋畵)의 앞날과 우리 현실에서 요구하는 감정을 표현한 소박한 작품인 동시에 색조의 건강성을 보이고 있는 좋은 작품…"이라고 평하고 있다.

그렇지만 이 작품을 통해 당시 「국전」의 전체적 기류를 관견(管見)해 본다면, '현실을 대담하게 응시하는 새로운 리얼리즘'에 미치지 못한, 아직도 「선전」류의 자연주의 내지 사적 세계에의 안주가 지배적이었음을 발견할 수 있다. 현실적 리얼리즘에서 새로운 미술의 방향을 모색하려고 했던 일군의 논객들과, 미술의 순수자율성을 옹호하려는 대부분 작가들과의 상반된 견해는 좌우 충돌에 의해 왜곡된 상황으로 굴곡되었는데, 현실에의 깊은 참여의식을 일종의 계급의식으로 간주해 버리려는 경향과, 한편 순수자율성의 예술만을 자유주의 형식으로 확대 해석하려는 두 가지 경향이 그것이었다.

26. 6.25 동란과 피난지 화단

정치적 안정과 사회질서의 회복은 문화계에도 영향을 주어 「국전」의 창설 등 화단 정립운동이 전개되었다. 그러나 1950년 6.25의 거센 물결은 모처럼의 질서회복과 공들여 놓은 안정 무드를 여지없이 흔들어 놓았다. 그간의 노력은 다시 백지로 돌아간 셈이 되었다.

6.25와 함께 정부가 피난지 부산으로 옮겨가고 공산치하를 피해 많은 피난민들이 부산으로 몰려들었다. 서울의 화단도 피난지 대구와 부산으로 옮겨졌다. 그러나 미처 피난하지 못한 일부 미술가들은 월북하거나 실종되는 등 인적 손실도 적지 않았다.

김용준, 배운성, 김주경(金周經), 김만형(金晩炯), 최재덕(崔載德), 이팔찬(李八燦), 길진섭(吉鎭燮), 이쾌대, 정종녀(鄭鍾汝), 정현웅(鄭玄雄), 엄도만, 임군홍, 윤자선(尹子善), 임용연(任用璉), 이건영, 이석호(李碩鎬), 정온녀(鄭溫女), 이국전(李國銓), 조규봉(曺圭奉) 등이 월북 또는 납북된 대표적인 미술가들이다. 이 가운데는 이미 1947, 1948년경부터 자진 월북한 이들도 적지 않다. 북

한의 미술은 이들에 의해 그 기반이 다져졌다 해도 과언이 아니다.

그러나 유엔군의 참전과 북한 수복, 그리고 중공군 참전에 의한 1.4 후퇴의 소용돌이 속에서 그 동안 38선으로 인해 발이 묶였던 많은 북한 거주 미술가들이 유엔군을 따라 남하했다. 이로써 화단은 월남작가의 증가와 이 사이 해방 후 미술학교를 나온 '해방 후 제1세대' 작가들의 배출에 의해 더욱 다양한 구조를 띠어 갔다. 이 무렵 월남한 미술인들은 대부분이 서양화가들로 이중섭, 윤중식(尹仲植), 장이석(張利錫), 한묵(韓默), 최영림(崔榮林), 홍종명(洪鍾鳴), 황염수(黃廉秀), 황유엽(黃瑜燁), 박항섭(朴恒燮), 박성환(朴成煥), 박창돈(朴昌敦) 등이었으며, 평양미술학교 등 북한 지역에서 미술학교를 다니던 젊은 미술학도들의 수도 적지 않았다.

피난지에 모인 미술가들은 대한미협을 통해 구국이란 이념 아래 대열을 정비했으며, 국난 극복을 위한 높은 참여의식을 나타내 주었다. 1951년 7월 국방부 휘하의 종군화가단이 발족을 보았다. 종군화가단에 의한 「전쟁기록화전」과 대한미협의 「전시미술전(戰時美術展)」, 「현대미술가초대전」(1953)은 당시 화가들의 높은 참여의식을 보여주었다.

1952년에는 다방 등을 무대로 소그룹의 활동도 눈에 띄기 시작했다. 「신제작파전(新制作派展)」, 「후반기동인전(後半期同人展)」(金煥基, 李俊, 韓默, 文信), 「토벽동인전(土壁同人展)」(徐成贊, 金昤敎, 金耕, 金潤玟, 林湖), 「기조전(其潮展)」(孫應星, 韓默, 朴古石, 李仲燮, 李鳳商) 등 그룹전과 6인전(金仁承, 朴泳善, 朴得錞, 徐成贊, 林湖, 白榮洙), 「월남미술인전(越南美術人展)」 등이 기록되고 있다. 이들은 대개가 1회로서 끝난 단명한 그룹전이었으며, 뚜렷한 조형이념에 의해 결속된 것도 아니었다. 그러면서도 스스로 작가로서의 임무와 자각을 나타내려고 한 데에서 한 시기의 미술가들의 양식을 대변하고 있다고 할 수 있다. 「기조전」과 「토벽동인전」 프로그램의 머리말에서도 그러한 임무와 자각이 강조되고 있다.

"회화 행동에의 길이 지극히 준엄한 것이며 무한히 요원한 길이라는 것을 잘 안다. 만일 아직도 우리들의 생존이 조금이라도 의의가 있다 친다면 그것은 우리들의 일에 대한 자각성이어야 할 것이다. 진지하고도 유효한 훈련과 동시에 우리들은 먼저 한 장이라도 더 그릴 수 있는 환경을 조성하는 데 유의하고 싶다."(「기조전」 서문)

"제작은 우리들에게 부과된 지상의 명령이다. 붓이 분질러지면 손가락으로 문대기도 하며, 판자조각을 주워서는 화포를 대용해 가면서도 우리들은 제작의 의의를 느낀다.

그것은 회화라는 것이 한 개 손끝으로 나타난 기교의 장난이 아니요, 엄숙하고도 진지한 행동의 반영이기 때문일 것이다. 새로운 예술이라는 것이 부박(浮薄)한 유행성을 띤 것만 가지고 말하는 것이 아닐진대, 그것은 필경 새로운 자기인식밖에 아무 것도 아닐 것이다.

여기에 우리들은 우리 민족의 생리적 체취에서 우러나오는 허식없고 진실한 민족미술의 원형(原型)을 생각한다.

가난하고 초라한 채 우리들의 작품을 대중 앞에 감히 펴 놓는 소이(所以)는 전혀 여기에 있다."(「토벽동인전」 머리말)

27. 還都와 미술계의 분쟁

1953년 휴전협정과 더불어 정부가 서울로 환도하고, 이에 따라 미술의 무대도 서울로 옮겨지게 되었다. 그 동안 피난지 부산, 대구, 마산 등지에서 활동하던 미술가들은 1953년 환도와 더불어 속속 서울로 올라오기 시작했다. 그러나 전쟁의 상흔은 쉽게 지워지지 않았다. 서울의 폐허는 정신적인 방황과 갈등을 낳았으며, 이 시기를 전후하여 실존주의가 젊은 세대간에 풍미하게 된 것도 우연이 아니었다. 이러한 상황 속에서 미술활동의 정상화를 촉진했던 것은 전쟁으로 중단했던 국전의 재개였으며, 「대한미협전」의 활기찬 전시활동이었다.

미술계의 질서가 정상을 회복해 가면서 새로운 분쟁의 씨앗이 싹트기 시작했다는 것은 역설적인 현상이 아닐 수 없다. 대체로 1950년대 중반, 즉 환도 이후 이삼 년 사이에 분쟁은 표면화되었다.

1950년 사변 직전까지의 좌우대립 현상과 이해를 달리하는 복합적인 인간관계는 전쟁을 치르는 동안 반공과 구국이라는 이념 아래서 잠재될 수 있었다. 미술계가 대동단결할 수 있었던 것도 바로 이 외부적 요인 때문이었다고 할 수 있다. 이와 같은 결속이 휴전협정과 환도를 더불어 서서히 와해되기 시작한 것이다. 다시 말하면 반공과 구국은 국가나 민족이라는 명분에서 정신적 단결을 가능케 했으나, 이미 현실적인 단계에 접어들면서 그것은 추상적인 관

념으로 떨어져 간 것이었다. 그 틈에 한동안 내부로 잦아들었던 복합적인 이해관계가 표면화하기 시작한 것이다.

미술계의 구조가 다양해져 감에 따라 미술계의 단일화는 더욱 어렵게 되었다. 동란을 통해 북한 지역에서 월남해 온 작가군과, 해방 후 각 미술대학에서 배출해낸 신진들의 수가 증가되면서 조형이념의 다극화가 추진되기 시작한 것이다.

해방에서부터 동란까지의 오 년간은 여러 의미에서 폐쇄적인 상황이었다고 말할 수 있다. 식민지시대의 미술의 공급원은 일본이었으며, 일본을 통해 국제적인 미술과 간접적이나마 접할 수 있었다. 그러나 해방이 되면서 일본과의 교통두절로 미술계는 일시에 그 공급원을 잃고 고립되게 되었다. 미술의 새로운 정보 전달이 전혀 이루어지지 않은 고도와 같은 상황을 면치 못했다. 흔히 이 기간을 미술의 공백기라고 일컫는 이유는, 좌우충돌이라는 이데올로기 분쟁에 미술계가 휘말려 정상적인 조형활동이 이루어지지 않았다는 사실에서도 찾을 수 있겠으나, 국제미술과의 아무런 연대를 갖지 못했다는 데에서도 찾을 수 있다. 다시 말하면 이 오 년 동안 미술계는 조형이념적인 면에서 어떤 진전도 보이지 못한 채 식민지시대의 연장이라는 상황으로 지탱될 수밖에 없었던 것이다.

이같은 상황은 쉽게 미술계의 단일화를 가능하게 할 수 있었으며, 더구나 국가적 공동목표 아래서는 그 단일화가 무난히 이루어질 수 있었던 것이다.

미술계의 질서가 정상을 되찾으면서 조형이념에 의한 활동이 막을 올리게 되었고, 전쟁을 통해 밖을 향해 문이 열림으로써 국제적인 교류가 가능해졌다. 즉 국제적인 미술 정보가 일본이라는 간접적인 채널을 통하지 않고 직접 들어오게 되었다. 새로운 조형이념의 수용이 가능하게 되었으며, 이를 받아들이고 전개시켜 나갈 수 있는 새세대의 작가군이 형성되었다. 미술계의 인적 구성이나 조형이념상의 전개가 다양해짐으로써 지금까지 '미술계의 단일화'라는 주제는 그 명분을 상실해 간 것이다. 1955년에 비롯되는 국전의 분쟁과 새세대에 의한 기성미학에의 도전 등은 어떤 점에선 필연적인 현상들이었다고 하지 않을 수 없다.

1955년 장발을 리더로 하는 서울 미대 교수진과 미대 출신 작가들에 의한 한국미술가협회가 발족을 보면서 화단은 급기야 둘로 나뉘게 되었다. 한국미협의 발족의 계기를 좀더 구체적으로 따져 보면, 1952년에 있었던 예술원 회

원 구성과 문화인 등록으로 거슬러 올라간다. 이 무렵 서예는 미술이 아니라는 이유로 대한미협에서 물러나왔는데, 손재형(孫在馨)을 중심으로 하는 서예가들의 불만이 또 하나의 단체를 요구하고 있었다는 것, 역시 대한미협에서 미대 학장 장발을 미술인이 아니라고 배척함으로써 장발과 그를 따르는 미대 중심의 작가들이 또 하나의 단체의 필요성을 가지게 되었다는 것이 새로운 단체 형성의 구체적인 단서였다고 할 수 있다.

이들은 대한미협에서 다같이 미술가가 아니라고 배격을 받고 있었으면서도 각각 예술원 회원으로 뽑혔던 것이다. 1954년 대한미협 정기총회에서는 장발이 위원장으로 선출되는 이변이 속출했는데, 이에 지금까지 대한미협을 주도해 오던 도상봉, 윤효중(尹孝重) 등이 들고 일어나 재투표를 실시하여 다시 도상봉을 위원장으로 재추대했다. 사태가 이렇게 되자 장발을 중심으로 하는 세력과 이미 대한미협에서 소외되었던 서예가 뭉쳐 새로 한국미협을 출발시키게 된 것이다.

이 두 세력은 이후 「국전」을 무대로 반목과 갈등을 한층 노골화하여 화단은 날로 피폐해 갔다. 1956년 세상을 놀라게 했던 이른바 「국전」 보이코트 사건은 이 분쟁의 절정을 장식했다. 1956년 10월 5일자 『동아일보』 지상 전 4단으로 게재된 「제5회 국전 보이코트에 관한 해명서」는 대한미협이 「국전」 주최측인 문교부의 그릇된 미술행정의 시정을 요구하며 아울러 한국미협을 규탄한 것이었다. 그 첫머리는 이렇게 시작되고 있다.

"…대한미협은 제5회 「국전」 개최를 앞두고 문교부 미술행정의 맹점의 시정을 요구하여 건전한 「국전」 개최의 방안을 제안했었다. 그런데 문교부장관은 대한미협의 진의(眞義)를 받아들이지 않고 오히려 「국전」 분규의 책임 전가를 꾀했기 때문에 대한미협은 부득이 제5회 「국전」을 보이코트하지 않으면 안 되었다. 일부 미술인이 대한미협을 파괴할 목적으로 소위 한국미협을 결성했다. 그렇듯 미술계를 분열시키고 미술문화 향상을 방해한 한국미협 회원이 뜻깊은 「국전」에 참가하고 심지어는 심사원까지 된다는 것은 도저히 용납할 수가 없는 일이다."

이 해명서의 내용을 통해 짐작할 수 있는 것은, 미술계에서 다수의 인원을 보유하고 있는 대한미협이 한국미협 측의 심사원 천거에 불만을 품고 일종의 실력행사를 했다는 것이다. 이에 대해 문교부 측은 개최일자에 「국전」을 강행

하겠다고 버텼다. 그러나 원로급 미술인과 화단의 다수 인원을 보유하고 있는 대한미협의 참가 없이 「국전」을 연다는 것은 곤란한 일이었다. 문교부 측은 애초의 방침을 완화하여 '미술계의 대동단결을 바라며 제5회 「국전」을 무기연기함'이라는 장관의 담화문을 발표했다. 두 단체의 알력을 완화해서 「국전」을 물의없이 속행시키자는 의도에서였던 것이다.

당시 국회 문교분과위에서는 「국전」 분규 수습을 위해 세 명의 의원으로 소위원회를 구성하고 양파의 리더들을 불러 중재에 나섰다. 대한미협은 대한미협 측에서 세 명의 심사위원을 추가하도록 하는 조건으로 그해 11월 10일부터 이십 일 동안 국전을 개최할 것에 합의를 보았다. 막상 결과가 대한미협 측에 유리하게 되자 이번엔 한국미협의 일부 작가들이 대한미협의 우대에 불만을 품고 이미 출품했던 작품들을 철거해 가는 소동을 빚었다. 결국 이 분규는 다수의 회원을 지니고 있는 대한미협 쪽의 판정승으로 끝난 셈이었다. 그러나 이 분규 이후에도 거의 해마다 심사위원 구성과 심사결과에 있어 대한미협과 한국미협의 반목갈등은 농도를 더해 갔을 뿐 조금도 누그러질 기세를 보이지 않았다.

대한미협은 위원장 도상봉, 부위원장 윤효중, 김인승, 그리고 이마동, 이종우, 손응성, 이봉상, 김환기 등이 핵심을 이루고, 고희동, 김은호, 이상범 등이 고문격으로 추대되고 있었다. 산하에는 동양화, 서양화, 조각, 공예, 도안, 건축 등 여섯 개 분과를 두고 약 백오십 명의 회원을 두었다. 한국미협은 장발을 리더로 장우성, 김병기(金秉騏), 이순석(李順石), 손재형, 장욱진, 임응식(林應植) 등이 핵심을 이루고 산하엔 동양화, 서양화, 조각, 공예, 사진, 서예, 건축 등 일곱 개 분야에 약 여든 명의 회원을 두었다. 1956년에는 8회 「대한미협전」이 이백육십 점(회원 및 공모작품), 제1회 「한국미협전」이 백팔십육 점(회원 및 공모작품)으로, 「대한미협전」은 경복궁에서 「한국미협전」은 휘문고등학교 강당에서 각각 열렸다.

장발을 리더로 하는 한국미협은 서울 미대를 중심으로 구성되었으며 대한미협의 주동자들은 홍대 교수를 중심으로 이루어졌기 때문에, 화단의 양분 현상은 서울 미대와 홍대의 대립으로 발전되기도 했다. 장발을 학장으로 한 서울 미대와 윤효중을 학부장으로 한 홍대의 지도 방향도 각각 이들의 개인적 영향력에 힘입은 바 커서, 이른바 서울 미대가 관학적 아카데미즘의 온상이라는, 그리고 홍대가 재야적 아방가르드의 거점이라는 관념을 낳기에 이르렀다.

1956년 휘문고등학교에서 제1회전을 가진 「한국미협전」은 지금까지의 「대한미협전」과 같은 단체의 연례적인 행사였으며, 서예와 사진이 참여하고 있다는 것 외에는 「대한미협전」과 다를 것이 없는 행사였다. 단체로서 행동이념을 내세우지 못했기 때문에 결과적으로 화단 헤게모니 쟁취에 급급한 세력권 형성에 지나지 않았다는 규탄의 소리도 적지 않았다. 김영주(金永周)는 『신미술』(1956) 지상에 「미술인의 양식에 호소함」이란 글에서 화단 분규의 일차적인 책임을 한국미협에 묻는 글을 발표했다.

"만약에 한국미협의 회원의 질에 색다른 이념의 표준화가 없이 이몽동상격(異夢同床格)의 집단 세력을 표방하는 것이라면 미술계의 분열의 책임은 한국미협에 있다고 단정해야겠다. 그것은 평지에 동요를 가져온 것은 고사하고 미술계를 혼란과 부조리에 빠뜨려 넣었기 때문이다. 뿐만 아니라 주의주장이 다르지 않고 가치평가에의 기준이 다르지 않은 집단행동은 아무리 예술의 자유를 내건들 미술문화 건설을 위해서는 무익한 일이기 때문이다. 하물며 작품 경향에 있어서 범주의 차위를 발견할 수도 없다면 하나의 세력권으로 단정받아도 변명의 여지는 없을 것이다."

1961년 단체의 일원화에 따라 한국미술협회라는 새로운 단체로 통합되기까지 오륙 년간의 이른바 1950년대 후반기는 대한미협·한국미협의 반목 대립의 시대로 특징지어지고 있다. 해마다 「대한미협전」과 「한국미협전」이 연례적으로 열렸고, 서로의 세력권을 과시하기 위해 대대적인 규모의 확장을 꾀하기도 했다. 「대한미협전」은 그 내용에 있어서는 「국전」을 능가할 정도였으며, 국전수상제도와 같이 대통령상, 문교부장관상을 두기도 했다.

28. 새로운 조형이념의 태동

대한미협과 한국미협으로 양분되는 세력권 형성에 초연하려는 일부 중견작가들과 해방 후 성장한 신진작가군에 의해 하나의 전기가 마련되기 시작한 것은 1950년대 후반의 일이다. 1950년대 후반은 표면적으로는 과거 어느 때보다도 활기에 찬 격동으로 점철되었으며, 새시대의 장을 여는 진통을 겪고 있었다.

중견작가들에 의한 순수한 조형이념의 결속과 신진작가들에 의한 기성미학에의 도전의식이 무엇보다도 1950년대 후반에 가장 현저하게 열기를 띠었다. 일부 중견작가들과 신진작가들의 해외유학도 현상(現狀)을 극복하는 구체적인 계기가 되었다. 해방 후 1947년에 결성된 신사실파전만이 그나마 조형이념을 내세운 단체였으며, 1950년에 들어와 결성된 1950년미협도 아카데미즘의 기성미학에 대한 뚜렷한 의식을 내세웠지만, 동란으로 인해 한번의 전시도 가지지 못한 채 해산되고 말았다. 피난지 부산에서 열렸던 몇몇 동인전과 수복후 몇 개의 전시들은 뚜렷한 조형이념을 내세운 것이 못 되었으며, 대개가 그때그때 방편에 따라 모이고 해체되는 동인체의 성격을 벗어나지 못했다. 대한미협과 한국미협은 종합적인 구성원으로 이루어진 단체로서 애초 통일된 조형이념은 기대할 수 없었다. 중견작가들에 의해 그룹운동이 활발히 의식되기 시작한 것도 어쩌면 이념의 침체상태에 대한 반동으로 이해될 수 있다. 또한 화단이 그만큼 조형 본연의 이념을 전개할 만큼 성숙한 단계에 이르렀다고 해도 무방할 것이다. 당시 한 신문은 이와 같은 상황을 다음과 같이 보도하고 있다.

"특히 주목되는바 이들은 대부분 미협에 소속되어 있으면서도 독립적인 동인전과 독자적인 제작활동을 주장하고 있는 것이 흥미롭다. 이 밖에도 몇 개의 그룹이 태동하고 있다고 전해지고 있는데, 이러한 경향은 종래 미협(大韓美協), 한국미협(韓國美協) 양 단체가 불필요한 분파 대립을 이루고, 또한 이 단체들 간부들의 중앙집권적 또는 독선적 태도에 불만을 품은 중견 및 신인들이 순수한 화단 자체의 자세를 요구하는 비판적인 태도에서 나온 것이라고 관계인들은 말하고 있다."[6]

김영주도 1957년 『서울신문』 지상의 「그룹 운동의 의의」라는 글 속에서 화단 형성에 있어 새롭게 대두하기 시작한 그룹의 의의가 얼마나 절실하고 중요한 것인가를 피력하고 있다.

"사실 오늘날 미술인이 얽매여 있는 생활권이란 작품활동을 발판으로 이루어진 것은 아니다. 게다가 50대, 40대, 30대의 이른바 대가와 중견층과 그리고 20대의 신인층의 사이에는 제너레이션의 차위에서 감도는 작가의식의 대립이 있고, 한편에서는 생활의 이해조건에 따르는 분열과 감정의 노출이 심한, 이

모든 부조리가 한국 미술의 속성인 것이다.

오늘날 미술계 화단이 직접 미술인의 위치와 입장을 결정하는 생활권이 못되고 일종의 기구로서 행세하는 원인도 따져 보면 안티테제가 제대로 제시 못되는 데 있는 것이다. 이것은 미술인의 지적 뒷받침과 이념구상이 빈약한 탓도 있겠으나, 이보다도 이왕의 '인위적인 분위기와 방법'을 '낡은 감정의 주변'으로 규정하고 이에 대결하는 저항의식이 미흡한 데 더 큰 원인이 있는 것이다.

이제 작년도의 「국전」 분규는 사적인 에포크 메이킹을 미술인에 가져온 것만은 사실이다. 각성한 일부 미술인은 작가로서의 위치와 입장을 분명히 잡기위해 작가의식에 의한 '분위기와 방법'을 선택하기 시작했기 때문이다.(중략)

그러기에 앞으로 그룹은 서로서로 그 행동이념에 책임을 져야 하며 작가의식의 교류를 중심으로 미술계-화단의 올바른 형성의 계기가 될 수 있는 역량을 갖추어 주기 바란다. 결국 그룹운동의 의의는 '새로운 미적 현실을 구축'하는 데 있기 때문이다."

1950년대 후반에 들어와 분명한 조형이념 아래 결속된 단체는 1956년의 한국수채화협회, 1957년의 모던 아트 협회, 현대미술가협회, 창작미술가협회, 신조형파 등이었으며, 이 밖에 동창회 성격을 띤 백우회(1955), 신인회(新人會, 1956)와, 미술교육자들의 친목을 내세운 신기회(新紀會, 1958), 그리고 사실(寫實) 계열의 중진작가들에 의한 목우회(木友會, 1958) 창립 등이 잇따랐다. 박서보(朴栖甫)는 이 시기의 정황을 다음과 같이 말하고 있다.

"1956년을 역사가 새로운 회화운동을 잉태한 해라고 한다면, 1957년은 새로운 회화운동을 분만한 해이다. 그러니까 엄격한 의미에서 한국의 전위회화운동은 그 계기를 1956년에 두고 1957년부터 폭발적인 움직임을 보이기 시작했던 것이다."[7]

수채화협회는 판화가협회와 같이 특정 장르의 작가들 모임으로, 이념에 의한 결속이라기보다는 오히려 같은 매체를 사용하고 있는 작가들끼리의 친목적 성격이 앞서고 있다. 여기에 비한다면 모던 아트 협회, 창작미협, 현대미협, 신조형파는 분명한 이념에 의한 같은 세대의 작가들 모임이라는 점에서 주목되었다.

1957년 1월에 창립되어 그해 5월에 창립전을 가진 창작미술가협회는 「국전」을 중심으로 활약하면서도 새로운 감각의 리얼리즘을 지향하고 있는 작가들의 모임이었다. 같은 무렵에 등장한 모던아트나 현대미협이 기성의 울타리 밖으로 뛰쳐나와 전위적인 방법을 선택하고 있는 데 반해, 창작미협은 '기성의 울타리 속에서 내부 혁신을 꾀하는 입장'을 취하고 있었다.

1957년 4월에 창립전을 가진 모던 아트 협회는 자연을 완전히 벗어나지 않은 구성적 경향도 있으나, 합리적인 화면 구성과 지적인 대상의 분해작업, 그리고 구상과 추상의 종합을 꾀하는 모더니스트들의 모임이었다. 모던 아트가 기성세대에 의한 모더니즘을 표방한 그룹이라고 하면, 5월에 창립된 현대미협은 20대의 젊은 신인군에 의한 모더니즘을 표방한 그룹이었다. 모던 아트가 온건하게 모더니즘을 전개했다면 현대미협은 과격한 태도를 보여주었다. 이는 세대차이라고도 볼 수 있지만, 두 그룹이 지향하는 이념에서도 그 격차를 찾을 수 있다. 모던 아트 협회는 기성작가들로 구성되어 온건한 태도로 모더니즘을 추구한 데 반하여, 현대미협은 기성화단에 아직 깊게 발을 들여놓지 않은 젊은 작가들을 중심으로 이루어졌기 때문이 이들이 기성 화단에 취하는 입장은 더욱 강렬한 것이 될 수 있었다. 반국전이라는 기치를 대담하게 내세울 수 있었던 것도 이들 젊은 작가들이 화단에 깊이 관여하지 않음으로 해서 가능했던 일이었다.

창작미협을 제외한 모던아트협회나 신조형파 역시 「국전」에는 다같이 초연한 태도를 보이는 작가들이 중심을 이루고 있었음으로 보아, 1950년대 후반의 화단은 반국전과 반아카데미즘이 서서히 표면화되고 있었던 시대라고 특징지을 수 있을 것 같다.

29. 反國展의 세력화

반국전의 세력 형성에 촉진제 역할을 했던 것은 역시 젊은 세대의 작가들이었다. 이들은 비교적 화단과의 이해관계에 깊이 발을 들여놓지 않았으며, 객관성과 기성 관념에 대한 도전이라는 젊은이 특유의 의식을 소유하고 있었다. 이들에 의해 촉발된 반국전 내지 낡은 미학에 대한 도전은, 당시 집단을 형성하지 못하고 있던 사려깊은 기성의 반국전 세력과 영합하여 급기야 커다란 파

도를 형성하기에 이른 것이다. 이경성은 「한국현대회화전」(1968, 日本東京國立近代美術館) 카탈로그 서문에서 이같은 한국 현대미술의 태동을 다음과 같이 서술하고 있다.

"한국의 현대회화가 본격적으로 움직이기 시작한 것은 1957년 전후의 일이다.(중략) 1957년을 현대미술의 기점으로 생각하는 것은 화단의 진행이 전체적으로 방향 전환을 이룩하여 구체적으로는 현대적인 조형탐구를 주의로서 내세운 집단 및 작가들이 등장했기 때문이다. 한국에 있어서의 현대미술 추진의 중핵은 전통에 항거하는 2, 30대의 젊은 작가들이었다. 그들은 미술대학을 갓 나온 작가들이기는 하나, 전통이라는 망령에 사로잡히지 않은 용기와 모험심을 가지고 있었다. 그들은 그룹을 형성하고 집단적으로 행동했다. 이들 젊은 화가와 함께 현대미술의 키잡이 구실을 한 것은 이제까지 모던 아트의 주변에서 작품생활을 해 온 모더니스트들이다. 그들은 체질적으로 전진적(前進的)인 자세를 갖추고 있었기 때문에 시대의 흐름에 호응하는 올바른 방향감각을 잃지 않는 지각을 지니고 있었다. 따라서 무엇을 해야 할 것인가 또는 어떤 방향으로 나아가야 할 것인가를 알고 있었다. 결국 2, 30대의 돌진적인 화가를 전위(前衛)로 하고, 사려깊은 40대의 작가들을 후위(後衛)로 하여 한국 현대미술은 추진되어 온 것이다."

반국전의 경향은 1957년 현대미협 결성에 의해 더욱 짙어졌지만, 이보다 앞서 현대미협 결성과 반국전 세력의 결집에 촉진제 구실을 했던 그룹으로 「사인전(四人展)」을 빼놓을 수 없다. 1956년 김충선(金忠善), 문우식(文友植), 김영환(金永煥), 박서보에 의한 「사인전」이 처음으로 반국전을 의식한 선언을 내걺으로써 농축되어 있던 반국전의 열기가 터뜨려지게 되었다. 이 전시에 참여하고 있는 박서보는 이때의 상황을 다음과 같이 말하고 있다.

"이들은 선언을 통해 뭇 봉건의 아성인 「국전」에 반기를 들었다고 하면서 새로운 시대에 대응하는 새로운 조형시각 개발과 아울러 가장 자유로운 창조활동이 보장되는 명예롭고 혁신된 새 사회를 향해 창조적으로 참여할 것을 다짐했던 것이다.
물론 이 시기의 이들의 회화가 비록 상징적인 구상성(具象性)을 띤 것이었다손 치더라도, 혹은 이들이 전의 신사실파의 운동이 벌어졌었다는 선례가 있

다손 치더라도, 문제는 그 엄청난 위력을 지닌 「국전」에 정공법을 사용하면서 도전한 데 있으며, 이 「사인전」의 선언은 툭하면 빨갱이로 몰아치는 사회 분위기 속에서 감히 반국전 집단을 형성하지 못하고 있던 분산된 재야세력에게 그들의 행동을 표면화하도록 직접·간접으로 요청한 결과를 가져왔던 것이다."[8]

비록, 이들 젊은 작가들에 의해 하나의 계기가 마련되었다고 하더라도 그 시대적 분위기를 성숙시킨 데는 기성 모더니스트들의 자극이 잠재되어 왔었다. 현대미협의 출범과 거의 같은 시기에 생겨난 창작미협이나 모던 아트, 그리고 이 밖에 개별적인 활동을 보이던 몇 사람의 모더니스트들이 젊은 작가들에게 준 영향력은 결코 간과될 수 없다. 이들의 지속되어 온 진취적 의식이야말로 젊은 세대를 유도하는 잠재적인 자극원이 될 수 있었던 것이기 때문이다.

이 진취적 의식이 기성 모더니스트들의 해외에로의 발돋움이라는 또하나의 구체적인 면모로 나타난 것도 대체로 1950년대 후반기의 특징적인 현상의 하나였다.

30. 1950년대의 서양화단

1950년대의 서양화단은 미술단체의 분열로 인해 이른바 화단정치라는 물결이 어느 때보다도 거세게 일고 있었다. 원하든 원치 않든 많은 미술가들이 이 소용돌이에 휘말렸으며 창작활동에도 적지 않은 영향을 주었다. 반목의 대결장이었다고 할 수 있는 「국전」은 수차에 걸쳐 사회적 물의를 자아내기도 했다. 「대한미협전」과 「한국미협전」이 독자적으로 열리고 있었으나, 그 최후의 대결은 「국전」에서 이루어졌으므로 격돌을 피할 수가 없었다.

대체로 1950년대 후반 잇따른 그룹의 발족이 있기까지는 「국전」이 화단의 주요한 위치에 있었고, 그 권위의 신장도 가속되어 갔다. 종내는 「국전」 속에 한국 미술계가 존립하는 것 같은 착각을 자아낼 정도로 「국전」이 가지는 행사 내용은 거국적이었다. 「국전」은 유파와 경향을 초월한 전체 미술가들의 공동 참여장이라고 한 창설 목적에도 불구하고, 「문전」이나 「선전」에 대한 인식이

52. 윤중식 〈소년과 정물〉
1954.

그대로 잠재되어 있어, 관전(官展)은 아카데미즘의 본거라는 등식관념이 강하게 심어져 있었다. 초창기의 심사위원과 추천작가 구성에서부터 그러한 관념이 통용되었다. 이미 재야의식에 훈련되고 있었던 일부 작가들과 「국전」에서 대접을 받지 못했던 일부 작가들이 「국전」에 대한 재야로서의 입장을 지키려고 한 것도 어떤 의미에선 관전과 아카데미즘의 등식관념에 젖어 있었기 때문이라고 할 수 있다. 따라서 화단은 「국전」 참여파와 자의든 타의든 비참여파로 갈라지고 있었다.

1957년 조형단체의 잇따른 발족으로 인해 비참여파의 활동이 한층 강화되는 반면, 「국전」은 내용상 빈약을 면치 못하는 상태가 되었다. 1950년대 「국전」을 거친 서양화가들 가운데는 이미 「선전」 말기에 등단했던 이들이 적지 않았다. 해방 전에 미술학교를 나온 세대이기 때문에 어느 점에서나 기성작가들이었다. 1950년대 초반의 「국전」은 이들이 중심이 되며, 많은 수상작가들이 이 가운데서 나왔다.

1949년 1회 「국전」에서 대통령상을 수상한 류경채는 이후 4회까지 잇따라

53. 장이석 〈그늘의 노인〉 1958. 54. 김창락 〈사양〉 1962.

특선을 차지함으로써 추천작가가 되었으며, 그 외 1959년 8회에 이르기까지 수차의 특선으로 추천작가가 되고 있는 서양화가로는 이준(李俊), 윤중식, 임직순(任直淳), 김흥수(金興洙), 박상옥(朴商玉), 변종하(卞鍾夏), 권옥연(權玉淵) 등이 있다. 이 무렵 특선권에 들고 있는 작가로서 해방 후 미술학교를 나온 이로는 문학진(文學晋), 정창섭(丁昌燮), 김숙진(金叔鎭), 박광진(朴洸眞), 이수재(李壽在), 김정자(金靜子), 오승우(吳承雨) 등이 있다. 그러니까 1959년까지 「국전」은 해방 전 세대에 의해 이끌려 온 셈이며, 여기에 해방 후 제1세대 일부가 끼여들고 있는 셈이다.

환도 이후 재개된 2회 국전에서의 대통령상은 이준이 수상했다. 1회와 마찬가지로 소재는 풍경이었다. 4회까지의 특선권에 든 작품들에 비교적 풍경들이 많았다는 사실이 발견되고 있다. 그러나 5회에 접어들면서 점차적으로 인물 소재가 많아질 뿐 아니라, 인물 가운데서도 정적인 좌상(坐像)이 급증하고 있다. 임직순의 〈좌상〉(6회 대통령상), 장이석의 〈그늘의 노인〉(7회 대통령상, 도판 53), 이의주(李義柱)의 〈온실의 여인〉(9회 대통령상), 김창락(金昌洛)의 〈사양(斜陽)〉(11회 대통령상, 도판 54) 등 서양화의 최고상을 거의 좌상이 차지

55. 박상옥 〈市場所見〉 1957.

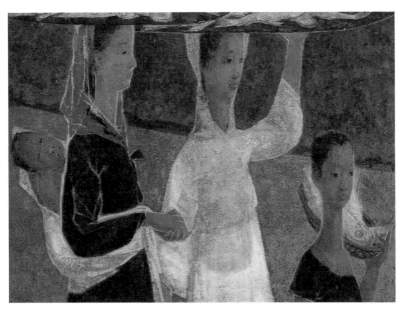

56. 이달주 〈歸路〉 1959.

57. 손응성
〈婦女寶鑑〉 1959.

하고 있는 셈이다. 수상작뿐 아니라 입선작 가운데서도 좌상이 급증하는 현상을 빚고 있다. 1950년대의 좌상 붐은 1960년대 초반까지도 누그러지지 않은 채「국전」의 주요 모티프로서 지속되었다. 모티프의 고착은 발상의 빈곤과 표현적인 경화현상을 대변해 준 것으로, 1950년대를 넘으면서「국전」은 체질 변모를 단행하지 않을 수 없는 한계에 도달했다. 그러면서도「국전」을 무대로 자연주의적 바탕의 조형세계를 꾸준히 발전시켜 간 일군의 작가들도 없지 않았다. 임직순, 장이석, 윤중식, 박상옥, 손응성, 이달주(李達周) 등은 그 대표적인 예이다. 임직순은 인물좌상으로 수차에 걸쳐 수상하고 있지만, 밀도있는 구성과 표현으로 수준높은 감성의 세계를 확립해 갔다. 장이석은 〈그늘의 노인〉, 〈복덕방 주인〉 등 일련의 시정의 단면을 모티프로 한 작품에서 출발, 이후 서민의 애환을 그려낸 표현적인 세계를 지속했다.

잃어져 가는 풍속적 소재에 탐닉한 박상옥과 이달주의 세계도 1950년대 「국전」의 한 경향을 대변해 주고 있다. 손응성은 1954년「대한미술전」에서 〈소금항아리〉로 대통령상을 수상했다. 이 작품을 계기로 그는 지금까지의 방법을 벗어나 극명한 대상 파악의 사실주의(寫實主義)를 지향했다. 1958년 전후의 '고서(古書) 시리즈'와 1960년대초의 '비원(秘苑) 시리즈'는 그의 방법을 가장 잘 드러내 주고 있다.

그 외「국전」을 중심무대로 자연주의의 세계관을 꾸준히 전개시켜 간 작가들

로 최덕휴(崔德休), 이종무(李鍾武), 김숙진, 김원(金源), 박득순(朴得錞), 이마동, 유영필(柳榮泌) 등을 들 수 있다.

국전 심사위원급의 원로작가들을 중심으로 한 목우회가 창립된 것은 재야단체가 속출하던 1957년의 다음해인 1958년이었다. 다분히 재야그룹의 등장에 대한 자체의 정비와 같은 인상을 주고 있다. 이종우, 도상봉, 이병규, 박득순, 이마동, 박상옥, 손응성, 이동훈(李東勳), 최덕휴, 심형구, 김종하(金鍾夏), 김형구(金亨球), 김인승, 박광진, 박희만(朴喜滿), 나희균(羅喜均) 등 자연주의에 바탕을 둔 작가들을 망라하고 있다. 해를 거듭하면서 회원의 신입과 탈퇴 등 변동을 겪으면서 오늘에 이르고 있다. 초기에 참여했던 회원의 대부분은 여기서 떠나고 있다.

어떤 특정한 그룹에도 소속되지 않은 채 「국전」을 통해서만 꾸준히 작품을

58. 박수근
〈절구질하는 여인〉
1954.

59. 이중섭 〈황소〉 1950년대.

발표해 왔던 박수근의 존재는 이채로웠다. 그는 이미 「선전」을 통해 작가로서
의 위치를 다졌을 뿐 아니라, 서민생활에 대한 독특한 애정을 보여주는 모티
프에 지속적인 관심을 나타내 준 바 있다. 1950년대엔 이같은 모티프에 대한
관심이 짙어졌으며, 기름기 없는 특이한 마티에르 감각의 화면을 보여주기 시
작했다. 나목(裸木), 판잣집, 귀로(歸路) 등 일련의 시정 풍경 속에 담긴 서민
생활의 애틋한 감정을 조형화했다. 마치 화강암을 연상케 하는 그의 투박한
마티에르 기법은 서양식 매재의 조형감각을 극복하고 자신의 방법으로 토착
화한 시도로 높이 평가되었다.

주로 일본 재야전을 통해 두각을 나타낸 이중섭 역시 박수근과 같은 이채
로운 작가로서 돋보였다. 그는 유엔군을 따라 월남하여 여러 곳을 전전하다
서울에 정착, 1956년 작고하기까지 불과 오륙 년의 짧은 기간에 자전적인 내
용의 많은 작품들을 남겼다. 동란, 피난, 가족과의 별리, 빈곤 등 급변하는 시대
의 와중에서도 외계와 단절된 내면의 세계에서 독자적인 설화를 심화시켰다.

자연주의에서 출발하면서도 구조적인 풍경화의 경향을 보여준 장욱진 역시
자전적 요소를 가미함으로써 외계와 단절된 내면세계를 심화시켰다. 1950년대

초에 발표된 〈자상(自像)〉(도판 60), 〈가족도〉, 〈모기장〉과 이후의 '마을 시리즈'에서는 더욱 프리미티브한 공간으로 진전되었다. 1970년대 이후의 그의 작품은 수묵화를 연상시키는 직접적인 표현방법과 관조적인 자연에의 귀의로 심화되었다.

1950년대 후반의 서양화단은 점차 개인전이 늘어나는 추세를 보이면서, 또 한편으로는 해외로의 진출이 현저한 양상으로 떠오르고 있다. 도불전이니 귀국전이니 하는 전시명제가 빈번한 해외진출의 한 단면을 반영해 주고 있다. 이 무렵의 주요 개인전으로는 「박영선 도불전」(1955), 「정점식전」(1955), 「조병현전」(1955), 「이봉상전」(1956), 「윤중식전」(1956), 「김환기 도불전」(1956), 「김종하 도불전」(1956), 「장두건전」(1956), 「함대정 도불전」(1957), 「한봉덕전」

60. 장욱진 〈自像〉
1951.

61. 이세득 〈녹음〉 1958.

(1957), 「정점식전」(1958), 「이종학전」(1958), 「김창억전」(1958), 「이세득 도불전」(1958), 「안영일전」(1958), 「이수재전」(1958), 「김상대전」(1958), 「박영선 체불작품전」(1958), 「김영주전」(1958), 「홍종명전」(1958), 「김훈 도미전」(1959), 「정건모전」(1959), 「김환기 귀국전」(1959), 「손동진 체불작품전」(1959), 「이수재전」(1959), 「김창억전」(1959), 「변종하전」(1959) 등이다.

31. 현대미술운동

1957년 한 해 동안 잇따른 그룹의 발족과 그들에 의해 세력화된 반국전의 움직임은 이른바 현대미술운동으로서 확대·심화되어 갔다. 창작미협, 모던 아트, 신조형파, 현대미협의 출발과 함께 1957년 연말에 개최된 조선일보사의 「현대작가초대전」은 개별적인 그룹활동과 개인활동을 하나의 공동의식으로 묶어 주는 역할을 하면서 차츰 현대미술운동의 주축을 형성하기에 이르렀다. 이 초대전은 초기에는 개별적인 작가 단위로 초청하고 있어(나중에는 그룹 단위로 초청하는 제도도 나왔다) 기성 모더니스트들과 젊은 세대의 작가군들이

62. 장성순 〈0의 지대〉 1960.

혼성되면서 회화를 하나의 시대정신으로 심화시키는 작업을 보여주었다. 3회 전부터 젊은 작가의 대거 참여로, 「현대작가초대전」은 이들을 중심으로 한 시대정신과 밀착된 조형운동으로서 뚜렷한 의식을 심을 수 있었다. 여기에는 젊은 세대의 집단인 현대미협의 활동이 두드러졌다. 1957년에 발족하여 1961년 60년미협[9]과의 연립전을 마지막으로 해체되기까지 일 년에 두 번씩의 그룹전을 통해 현대미협이 펼쳤던 조형운동은 전후의 추상미술의 수용과 정착이라는 시대적 사명을 띤 것이었다. 이들의 표현에 대한 열망은 「현대작가초대전」을 통해 확산되었고, 모더니즘의 방향을 시대정신의 미학이라는 커다란 명분으로 묶을 수 있게 했다.

1957년 5월에 창립전을 가지고 해를 거듭함에 따라 멤버의 이합집산을 겪으면서 7회를 마지막으로 발전적 해산을 보게 되기까지, 현대미협이 과격한 안티테제의 기수 노릇을 한 것은 누구도 부정하지 못할 것 같다. 비록 이들의 조형적 성과가 아직도 미숙한 단계를 벗어나지는 못했지만 행동의 윤리를 앞세우는 시대적 미의식의 고취는 평가되지 않을 수 없다.

현대미협 창립전에는 김영환, 이철(李哲), 김종휘(金鍾輝), 장성순(張成旬), 김청관(金靑鱹), 문우식(文友植), 김창열(金昌烈), 하인두(河麟斗)가 참여했으며, 그해 12월에 가진 2회전에는 일부가 빠져나가고 새로 김서봉(金瑞鳳), 조동훈(趙東薰), 김충선(金忠善), 나병재(羅丙宰), 조용면(趙鏞眠), 이수헌(李樹軒), 이양로(李亮魯), 전상수(田相秀), 정건모(鄭健謨), 박서보가 참여하고 있으며, 2회전 이후에는 일부(金忠善, 金永煥, 李哲, 鄭健謨)가 신조형파로 옮기고, 다시 회를 거듭하면서 이명의(李明儀), 정상화(鄭相和), 조용익(趙容翊), 안재후(安載厚), 김용선(金鎔善), 이용환(李容煥), 이상우(李商雨) 등이 새로 가입했다.

현대미협이 뜨거운 추상표현주의(앵포르멜)로 뚜렷한 조형이념을 내비치기 시작한 것은 대체로 1958년 4회전에서부터이다. 그 멤버의 한 사람이었던 박서보는 당시를 이렇게 회고하고 있다.

"이 폭발적인 움직임은 비록 1907년(피카소의 〈아비뇽의 처녀들〉)이라든지 1924년(쉬르리얼리즘 선언)이라든지 하는 것과 비길 만한 것이 될 수는 없지만, 우리 기성 화단의 분포로 보아 기념비적인 사실인 것이며, 사실에 있어 이 그룹은 새로운 모험에의 치솟는 의욕은 있었으나, 한 사람의 마리네티도 아폴리네르도 또한 브르통도 존재하지 않은 채 일체의 이론에 선행하여 존재하는 자유로서 자발적인 창조적 에너지의 해방을 맞았던 것이다. 다만 '그린다'는 행위 속에, 말하자면 진행형의 현재 속에서 확충을 구하는 작업이었으며, 어떠한 의미로는 돌연 자기발견이었다고 할까, 분명히 말해 이것은 해방의 회화였던 것이다. 1958년 11월 28일-12월 8일 덕수궁미술관에서 개최된 제4회 현대전은 한마디로 말하여 우리 나라 미술사상 일찍이 없었던 새로운 회화의 개척시대가 집단적으로 전개된 것이며, 이 4회전에서 비로소 현대미협의 성격을 확정지었던 것이다. 타의 반국전 집단이념의 통일된 주장을 가지지 못한 채 넓은 의미의 현대회화를 모색하는 것이었다고 한다면, 이와는 반대로 하나의 전위운동으로서 앵포르멜 미학의 집단화였으며 이것은 미술사에 있어 봉화가 아닐 수 없다."[10]

몇 차례에 걸친 선언문을 통해서도 이들의 뜨거운 행동윤리와 이념에 의한 결속을 엿볼 수 있다. 제1회전의 서문은 집단 결성의 의의를 보여주며, 5회전에 발표된 제1선언에서는 통일된 이념을 제시하고 있다.

63. 이봉상 〈아침〉 1962.

"우리는 작화(作畫)와 이에 따르는 회화운동에 있어서 작화정신의 과거와 변혁된 오늘의 조형이 어떻게 달라야 하느냐는 문제를 숙고함과 동시에 문화의 발전을 저지하는 뭇 봉건적 요소에 대한 '안티테제'를 '모럴'로 삼음으로써 우리의 협회기구를 가지게 된 것이다. 비록 우리의 출발이 두 가지의 절박한 과제의 자각 밑에서 이루어졌다고 하더라도 우리의 작품의 개개가 모두 이 이념을 구현하고 현대조형을 지향하는 저 '하이브로'의 제정신(諸精神)과의 교섭이 성립되었느냐에 대한 해명은 오로지 시간과 노력과 현실의 편달에 의거하리라고 믿는다."(「제1회전 서문」)

"우리는 이 지금의 혼돈 속에서 생(生)에의 의욕을 직접적으로 밝혀야 할 미래에의 확신에 건 어휘를 더듬고 있다. 바로 어제까지 수립되었던 빈틈없는 지성 체계의 모든 합리주의적 도화극(道化劇)을 박차고 우리는 생의 욕망을 다시 없는 '나'에 의해서 '나'로부터 온 세계의 출발을 다짐한다. 세계는 밝혀진 부분보다 아직 발들여 놓지 못한 보다 광대한 기여(其餘)의 전체가 있음을 우리는 시인한다. 이 시인은 곧 자유를 확대할 의무를 우리에게 주고 있는 것이다. 창조에의 불가피한 충동에서 포착된 빛나는 발굴을 위해서 오늘 우리는 무한히 풍부한 광맥을 집는다. 영원히 생성하는 가능에의 유일한 순간에 즉각 참가하기 위한 최초이자 최후의 대결에서 모험을 실증하는 우연에 미지의 예

고를 품은 영감에 충일한 '나'의 개척으로 세계의 제패를 본다. 이 제패를 우리는 내일에 건 행동을 통해 지금 확신한다."(「5회전 제1선언」)

이 젊은 세대의 당돌하고 기습적인 행동에 「국전」 중심의 아카데미션들의 재정비가 서둘러져 1958년에는 목우회(木友會)의 창립을 보기에 이르렀다. 한편 중립지대에 서식하고 있던 일부 작가들은 '마침내 열풍에 휘말려 현대작가로 타락'하는 현상을 빚기도 했다. 즉 시대와 현실을 살아가고 체험해 가는 삶의 방법으로서 그것이 심화되지 못할 때 그것은 한갓 형식적 미학의 도말(塗抹)에서 벗어나지 못하고 있다는 사실을 보여주었다. 이일(李逸)은 추상표현주의 운동이 한고비를 넘기면서 맞고 있는 상황을 이렇게 적고 있다.

"그러나 그러한 표명이 그 표명 자체로서 지나치게 의식화되고, 그것을 극복할 수 있는 그들 나름의 주체적 미학이념이, 탐구와 방법론의 정립이 결여되었을 때, 어느새 '삶의 육성'은 공허한 메아리로밖에는 들리지 않는다."[11]

이 공허한 메아리가 다름 아닌 1960년대에 접어들면서 나타난 추상표현주의의 포화상태이다. 추상표현주의 계열의 작품활동은 1960년대에도 그대로 지속되고 있지만, 이미 1950년대 후반의 뜨거운 분위기는 형식적인 방법론으로 대체되어 갔으며 경화현상에서 좀처럼 벗어날 길이 없었다.

창작미협, 모던 아트, 신조형파 역시 1960년대에 접어들면서 멤버가 바뀌거나 중단 상태에 들어가는데, 이 역시 형식적인 방법론에서 자신을 극복할 수 없었기 때문이었다. 창작미협은 1960년대에 접어들면서 창립 멤버의 대거 탈퇴와 새로운 멤버의 참여로 애초의 색채가 많이 변질되었으며, 모던 아트 역시 「현대작가초대전」 참여를 둘러싼 진통 끝에 일부 작가의 탈퇴와 새 멤버의 참여가 교차하다 1960년에 들어서면서 중단 상태에 빠졌다.

창작미협 창립전에 참여했으며 1960년대초까지 창작미협에 속해 있었던 최영림은 구성적인 화면에 흑백대비의 강한 색채를 구사하여 일종의 상징적인 세계를 확립해 나갔다. 1960년대 후반엔 이른바 설화시대(說話時代)를 예고하는 상징적인 공간탐구의 시기가 지속되었다. 고화흠(高和欽), 박항섭, 박창돈은 자연주의적인 모티프를 선택하고 있으나, 대상을 부단히 감각적으로 해석하려고 하는 일종의 서정적 구성주의를 지향해 보였다. 이준 역시 자연을 구성적인 해석으로만 받아들이려는 경향에 있어서 박항섭, 고화흠과 연대되어

64. 홍종명 〈낙랑으로 가는 길〉 1957.

있었다. 「국전」을 통해 뚜렷한 작가적 성장을 보인 류경채는 한층 서정적 모
티프의 탐닉을 보여줌으로써 자연질서의 투시적인 표현의 추상화(抽象化)에
로 나아갔다. 이봉상은 「선전」 시대부터 보여 온 향토성에 대한 지속적인 관
심을 유지하면서 감성의 세계 인식에서 인상적인 조형 공간을 설정했다. 그의
풍부한 색감과 중후한 마티에르의 구성은 창작미협의 감각적 조형이념의 세
계를 대변해 주었다.

황유엽, 홍종명, 박성환 역시 표현적인 색채구사로 향토성 짙은 소재를 다루
었다. 이들 창작미협의 초기 회원들이 보여주었던 표현이념은 이후 부단한 변
혁을 겪으면서도 자연질서의 투시적인 추상화 방법의 바탕을 이루었다.

모던 아트, 현대미협과 같은 해에 창립된 신조형파(新造形派)는 변희천(邊
熙天), 조병현(趙炳賢), 김관현(金寬鉉), 이상순(李商淳), 손계풍(孫啓豊), 변영
원(邊永園), 이철이(李哲伊), 황규백(黃圭伯) 등으로 출발하여 2회전에는 김관
현이 빠지고 현대미협에서 탈퇴한 김영환(金永煥), 김충선, 정건모, 이철과 무
소속이었던 이상욱(李相昱) 등이 대거 참여했으나, 1959년 3회전을 끝으로 단
명했다. 신조형파는 다른 그룹과는 달리 비교적 뚜렷한 성격을 그 명칭에까지
제시했으며, 화가와 건축가(李商淳) 및 디자이너(孫啓豊, 金寬鉉)들의 구성체

가 보여주듯이 종합적인 조형운동을 지향했다. 바우하우스 정신을 이 땅에 구현하자는 이른바 종합적인 조형의 구현이 이 그룹의 이념으로 내세워졌다.

뜨거운 추상표현주의가 화단을 풍미해 가던 1950년대 후반, 비교적 이 열풍에 휘말리지 않고 입체파 이론의 발전을 통해 이지적·구축적 추상을 지향했던 일군의 작가들도 없지 않았다. 신조형파의 대부분 작가들을 이 경향이라 볼 수 있으며, 1959년 창립을 본 제작동인전(制作同人展)이 이같은 이지적이면서 구축적인 추상 경향을 내세우면서 출발한 그룹이었다. 김영덕(金永悳), 이철, 성백주(成百冑), 정문규(鄭文圭) 등이 그 동인이었다.

32. 모더니즘의 계보

1957년에 결성된 모던 아트 협회는 신사실파에서 활동했던 일부 작가(유영국, 이규상)와, 「국전」 창설 이후 재야에서 활동해 온 한묵, 황염수, 정규(鄭圭), 박고석, 그리고 지방에서 활동했던 문신, 정점식(鄭点植), 김경 등으로 구성되었다. 이들은 이미 전전부터 일본의 신감각운동 대열에 참여했거나 또는 후기인상파 이후의 변혁적인 미의식을 지니고 있었던 작가군으로 우리 나라 모더니즘의 제1세대로 꼽을 수 있다. 그러니까 1948년에 결성되었다가 1953년을 끝으로 유야무야된 신사실파에서 시작되는 모더니즘의 계보가 선명하게 틀잡히고 있음을 엿볼 수 있다. 모던 아트가 결성될 무렵 파리에 가 있었던 김환기를 비롯, 모던 아트 협회 멤버 이외의 모더니즘 계열에 속하는 작가군으로는 장욱진, 김영주, 김병기, 함대정(咸大正), 이세득 등을 들 수 있다.

김환기는 자연에서 출발하면서 대상을 점진적으로 요약해 들어가는 구성적 추상의 방법을 보여 왔는데, 해방 이후로 오면서 다시 자연주의적 내용이 짙은 조형세계를 펼쳐 보였다. 산, 달, 매화, 사슴, 항아리 등과 같은 한국 고유의 정서의 이미지들을 주로 소재화하면서 고도의 시적 절제와 평면구성에 도달했다. 유영국의 경우는 기하학적 구성 패턴에다 자연적 이미지를 굴절시킴으로써 해방 전 그가 보여주었던 절대적 구성에서 벗어나고 있다. 처음부터 자연에서 출발하여 점진적인 추상의 관념에 도달하는 길과는 달리, 견고한 구성의 틀 속에 자연적 이미지를 끌어들인 것이었다. 그는 마치 모든 대상은 사각과 삼각이란 기본적인 형태에서 출발한다는 이념에 의해 자연을 해석하고 있

65. 유영국 〈산〉 1962.

66. 이규상 〈콤포지션〉 1963.

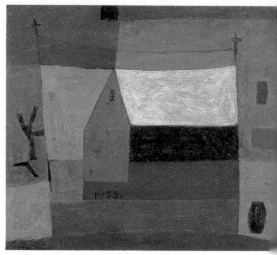

67. 한묵 〈작품〉 1965. 68. 정규 〈교회〉 1955.

는 인상을 주고 있다. 그러면서도 밀도높은 구성과 광물질을 연상케 하는 마티에르의 점착성은 회화 자체의 강한 존재성을 드러나게 한 것이었다. 같은 자유전에 출품했던 이규상은 전전부터 시도해 오던 기호에 가까운 기본 형태들로 구성해 나간 작품들을 지속해 보였다. 어떤 의미에서 보면 그야말로 가장 지속적으로 추상작업을 해 온 작가라고 할 수 있을 정도로 일관된 추상세계를 유지해 보이고 있다. 「신사실파전」, 「모던 아트 협회전」에 출품한 외에 1965년 유일하게 개인전을 가지고 있으나, 거의 대부분의 작품들이 유실된 상태에 있다. 이미 추상표현주의의 거센 물결이 보편화되어 가고 있었던 시기에 열린 그의 개인전은, 당시 뜨거운 추상의 방법과는 대조적인, 차갑고 관념적인 추상의 세계를 펼쳐 보인 것이었다. 더욱 요약된 형태, 원, 십자형, 별 모양 등의 기호적인 기본형으로 구성된 작품 계열이었다.

　1950년대 모더니즘 계열에서 작품 면에서나 이론적인 면에서 가장 두드러진 활약을 보였던 대표적인 경우로 한묵을 들 수 있다. 극히 평범한 일상적 소재 범주를 추구하고 있으면서도 논리적인 구성 패턴과 다감한 색채의 세계를 펼쳐 보였다. 그는 1960년대초 파리로 떠나 정착했는데, 파리시대는 헤이타 판화공방에서 판화수업을 받아 더욱 풍부한 시각적 일루전의 구성세계를 지향하면서, 서울시대의 작품과는 대조적인 변신을 시도했다. 판화의 방법에서 체득된 기하학적 구성논리가 그대로 타블로 작품으로 확대되었다. 비슷한 시

정점식 〈부덕을 위한 비〉 1968.　　　　　　70. 김경 〈정립〉 1960.

기에 파리로 간 문신 역시 한묵과 유사한 풍부한 색채와 구성적인 패턴을 추구했다. 그는 파리로 진출하면서 회화보다 조각으로 자신의 본령을 바꾸고 있다. 그의 조각작품이 갖는 시머트리한 구성기조는 이미 회화세계에서 엿보여 주었던 견고한 대상의 재구성 작업에서 그대로 발전된 것이라 할 수 있다.

　대체로 모던 아트 협회 멤버들이 추구해 보였던 조형의 기조는 후기인상파에서 입체파에 이르는 조형적 체험에 연계되어 있다고 할 수 있다. 유영국, 이규상 같은 추상적 경향을 추구했던 일부 작가를 제외하곤 대체로 후기인상파에서 입체파에 이르는 조형적 문맥에 포괄되는 작가들이라 할 수 있다. 정규, 정점식, 김경도 단순하면서도 견고한 구성적인 형태 해석을 기조로 하면서 향토적 소재의 취향을 드러내 놓았다. 정규는 타블로 못지 않게 판화에 많은 작품을 남기고 있으며 1960년대 이후는 도예로 전향하고 있다. 정점식은 형태를 단순화해 가는 일련의 작업을 거쳐 나중엔 추상적인 세계로 진입하고 있다. 김경 역시 초기엔 구체적인 자연 대상을 모티프로 하면서 조각적인 형태를 추

71. 박고석 〈여수〉 1963.

구하다가 1960년대 이후엔 심상적인 추상세계에 도달했다.

　모던 아트 협회 멤버 가운데서도 황염수, 박고석은 조형적 문맥으로 본다면 후기인상파에서 야수파에 이르는 조형적 구조를 지니고 있는 작가들로 형태를 요약하고 단순화시켜 가는 과정에 있어선 앞선 작가들과 대체로 동궤에 놓인다고 할 수 있다.

　모던 아트 회원은 아니지만, 초기 모더니즘 계열에 포괄되는 김영주, 김병기, 함대정, 이세득 등도 대체로 후기인상에서 야수, 입체파에 이르는 조형적 과정을 체험한 이들이라고 할 수 있다. 김영주, 김병기는 해방 이후, 창작에서뿐 아니라 비평쪽에서도 왕성한 활동을 보였던 이론가들이었다. 김영주는 1960년대 중반 한동안 시스테믹한 구조의 시각적 추상을 시도한 것을 제외하곤 서체적(書體的)인 분방한 필선의 작품을 지속해 보였다. 김병기는 후기 큐비즘의 분석적인 기조에서 추상으로 이행해 가는 경향을 띠었다. 이세득은 앵포르멜의 영향을 받은, 격렬한 필의에다 고유한 색채감정을 혼합시킨 작품을, 함대정은 후기 큐비즘의 화풍을 보여주었다.

해방 후 세대로서 후기 큐비즘에서 추상으로 이행하는 조형적 과정을 추구
한 이들로 문학진, 정창섭을 들 수 있다. 문학진은 후기 큐비즘의 구조를 그대
로 심화시키는 방법을 지속해 온 반면, 정창섭은 앵포르멜의 뜨거운 추상으로,
다시 내밀한 구성의 추상으로 이행해 왔다. 이외 해방 후 세대로서 뜨거운 추
상으로 경사되지 않고 모더니즘의 제1세대와 공감을 유지해 온 작가들로는 김
영환, 김충선 등을 꼽을 수 있다.

33. 「현대작가초대전」

1957년 조선일보사에 의해 발족된 「현대작가초대전」은 이제 막 싹트기 시
작한 재야의 의식을 한층 고취하면서 점차 기성 보수적인 미술세계에 대한 반
보수적·진취적 미술의 거점으로 그 자리를 굳혀 갔다. 이들이 내건 성격 규
명은 "전위화가들의 활동무대를 마련하여 언제나 새로움을 창조하는 예술을
도와 세계미술에 이르는 길을 닦고자" 한 것으로 나와 있으며, 그래서 "한국
미술로 하여금 세계 미술의 가장 첨단적인 사조의 전위적 대열에 서도록" 목
표를 세우고 있다.

「현대작가초대전」이 반보수적 성향을 띠긴 했으나 순수한 재야작가, 즉 「국
전」에 출품하지 않고 있는 작가들을 대상으로 한 것은 아니었다. 초대작가 가
운데는 이미 「국전」에 참여하고 있었던 작가들도 일부 포함되어 있었으며, 2
회전부터 초대된 조각부의 경우는 대부분이 「국전」에 출품하고 있었던 작가들
이 포함되었다. 그럼에도 불구하고 새로운 조형의식을 지닌 작가 중심이란 성
격은, 여러 군소 현대미술가 그룹들의 적극적인 집단참여를 유도하게 했다.

1회전에는 김경, 김병기, 김영주, 김훈(金薰), 김흥수, 나병재, 문우식, 변영원,
변희천, 이세득, 정규, 이양로, 정준용(鄭駿溶), 정창섭, 조병현, 천병근(千昞槿),
최영림, 한봉덕(韓奉德), 황규백, 이응로, 권영우, 박생광(朴生光), 서세옥(徐世
鈺) 등이 출품하고 있는데, 이 중엔 현대미술가협회, 모던 아트 협회, 신조형파
등의 그룹에 속한 작가들도 다수 눈에 띈다. 2회전 이후부터는 지방에서 활동
하고 있는 작가들도 초대되고 있을 뿐 아니라 작가 수도 대폭 증대되고 있다.
2회전 이후 새로 초대된 작가는 강영재(姜永財, 姜鹿史), 강용운(姜龍雲), 김상
대(金相大), 양수아(梁秀雅), 유영국, 이명의, 이일영(李逸寧), 이종학(李鍾學),

장석수(張石水), 황용엽, 김영언(金暎彦), 김종휘, 차주환(車珠煥), 정점식, 안영목(安泳穆), 하인두, 장성순, 정상화, 김창열, 박서보, 김일청(金一淸), 신석필(申錫弼), 박수근, 조태하(趙泰河), 금동원(琴東媛), 박인경(朴仁景), 박봉수(朴奉洙), 성재휴(成在烋), 윤영(尹暎), 이희세(李喜世) 등이다.

3회를 맞는 동안 이 초대전은 한국 현대미술의 성격을 어느 정도 밝혀 주는 구심체로서의 역할을 떠맡고 있는 것으로 보인다. 당시 한국에 나와 있던 주한미대사관 문정관 헨더슨의 부인 마리아 헨더슨이 3회전을 보고 나서 기고한 비평 가운데서도 그러한 기운을 접할 수 있게 한다.

"이번의 전시회는 또한 많은 질문에 대한 대답도 제시하여 주고 있다. 먼저 한국의 젊은 미술가들은 현대의 서방세계와 보조를 맞추려고 노력하고 있으며, 오늘날 서방세계에서 논의되고 있는 여러 문제들은 곧 한국 작가들의 문제이기도 하다는 것이 드러나 있다."[12]

「현대작가초대전」도 회가 거듭됨에 따라 제도적인 변혁을 수차례 시도하고 있는데, 그만큼 규모가 커졌을 뿐 아니라 이 전시에 거는 기대가 한층 커짐에 따른 대처의 방안이었다고 본다. 그만큼 미술계의 기대가 커졌음을 반영해 준 것이기도 하다. 1960년대에 들어가면서 초대전과 공모전을 병행하여 신진작가의 발굴에도 일익을 했다. 그러나 5회 이후 무분별한 작가 초대로 애초의 현대적 · 전위적인 이념은 점차 퇴색하면서 연례행사로 전락해 갔다. 그러나 이 초대전이 1957년의 변혁의 시대에 조응하면서 재야미술의 구심체 역할을 다했을 뿐 아니라 1960년대 이후 활발해지는 현대미술운동의 기틀을 잡는 데 크게 기여했음은 부정할 수 없다.

34. 「국전」의 불신과 제도 개혁

「국전」은 1956년 분규를 치르는 동안 보수세력의 아성으로서 더욱 경화된 아카데미즘으로 내닫는 추세를 보였다. 「국전」이 아카데믹한 보수 일변도로 치우치는 요인은 이른바 원로급이 작품심사를 독점함으로써 새시대의 미의식을 수용할 여지가 전혀 없었다는 데서도 찾을 수 있다.

1950년대 후반으로 접어들면서 진취적 미술의 급격한 등장에 의한 미술계

72. 박상옥 〈閑日〉 1954.

의 구조적 변혁이 절실히 요청되고 있었음에도 「국전」을 중심으로 한 원로·중진작가들은 여전히 전시대적인 미의식을 고집하는 한편 권위주의를 더욱 신장시켜 갔다. 「국전」은 구조적으로 더욱 경직화로 내닫게 되고 이에 대한 신진 세대의 불신이 신·구의 갈등으로 심화되는 양상을 드러내게 되었다. 그나마 1950년대 초기의 「국전」은 다소 신선한 인상을 주었으나, 「국전」 분규를 고비로 안이한 미의식이 지배하면서 고질적인 헤게모니 쟁투의 마당으로 전락해 가고 말았다.

　「국전」 초기에 해당되는 1954년까지의 수상 내역을 보면, 많은 기성의 중견 작가들이 출품, 수상하고 있어 이른바 전체 미술인의 참여의 무대임을 실감시킨다. 1949년에 열렸던 1회전의 최고상은 류경채가 〈폐림지 근방〉으로 수상한 이후, 1953년 재개된 2회전엔 이준의 〈만추〉가, 3회전엔 박상옥의 〈한일(閑日)〉(도판 72)이 각각 수상했다. 1930년대 후반부터 형성되기 시작한 이른바 향토적 소재주의가 크게 각광을 받고 있음을 엿볼 수 있다. 이같은 향토적 소재주의는 모티프 중심의 묘사적 리얼리즘과 대치되는 서정적 리얼리즘을 형성하면서, 1950년대 전반의 한국 미술의 한 양상을 반영해 주고 있다. 류경채

의 〈뒷산〉, 〈산길〉, 권옥연의 〈푸른 언덕〉, 〈양지〉, 〈고향〉, 김흥수의 〈군동〉, 박
항섭의 〈포도원의 하루〉, 박창돈의 〈성지〉(도판 73) 등은 이 무렵 서정적 리얼
리즘을 대변해 주는 작품들이다.

그러나 1950년대 후반에서 1960년대에 걸쳐 이들 서정적 리얼리즘 계열은
대부분 추상적 경향이나 새로운 구상으로 변모해 가면서 「국전」은 묘사 중심
의 리얼리즘이 지배하는 양상을 드러내 놓았다. 1956년경부터 부쩍 증대하는
일련의 좌상 계열은 묘사 중심의 리얼리즘이 「국전」 아카데미즘을 대신해 가
는 모습을 시사해 주고 있다.

아카데미즘이란, 18세기 후반부터 등장된 신고전주의의 이상적 고전에 그
모범을 두려는 이념으로, 언제나 진취적·혁신적 경향에 대응된 정통적 미의
식으로 인식되어 왔다. 이같은 아카데미즘의 이념은 일본에 이식되면서 변질
된 양상으로 굴절되었고, 그것이 다시 한국에 그대로 전해지면서 아카데미즘
이 단순한 묘사적 리얼리즘으로 인식되기에 이른 것이다. 고전적 모범에 대한

인식의 부족과 체험의 미숙은 단순한 외형적인 묘사 위주로 치우치게 한 결과를 낳은 것이다. 1950년대 후반 이후 급증하는 묘사 중심의 인물화―좌상―는 바로 이같은 아카데미즘의 이해의 부족에서 연유된 형식주의의 잔재에 지나지 않는 것이라 할 수 있다.

「국전」은 1956년 분규를 치르면서 이후 해를 거듭할수록 많은 잡음이 이어졌는데, 잡음의 진원은 말할 나위도 없이 심사와 심사위원 구성에 있었다. 이러한 잡음을 없애기 위한 당국의 수차에 걸친 제도 개혁이 단행되었지만, 제도의 개선이 미술계 현실을 제대로 반영한 이상적 단안이 되지 못해 잡음은 끊이질 않았다. 적어도 1950년대까지 「국전」은 한국 미술계의 유일한 종합공모전일 뿐 아니라 관전(官展)이란 권위를 업은 것이어서 「국전」에 거는 기대가 그만큼 과대했다는 데서 그 요인을 점검할 수 있을 것 같다. 「국전」의 입·수상자가 발표될 때는 각 일간지상의 사회·문화면 전면이 할애되는가 하면, 신문 호외가 뿌려지는 등 미술계뿐 아닌 사회 전반의 관심의 초점이 되었다.

「국전」 심사제도에 대한 불만은 이미 1950년대 일부 초대작가급에서 나왔는데, 「국전」 창설에서 소외되었던 김은호, 변관식, 최우석 등의 심사부정에 대한 폭로와 질타는 그 대표적인 것으로 꼽을 수 있다. 또 일부 평론가들에 의해서도 「국전」의 제도적 개선이 꾸준히 건의되었다.

심사에 대한 작가들의 불만은 1954년 동양화부의 일부 낙선작가들에 의한 「낙선전」과, 1966년 역시 같은 동양화부의 「낙선작품전」으로 나타났다. 심사위원에 따라 특정한 경향이 소외되는 사태는 비단 이해의 일만은 아니었다. 「국전」 제도 개혁 가운데 구상과 비구상의 분리 심사는 이같은 경향에 따른 편파성을 불식하려는 방편에서 시도된 것이라 하겠다. 그러나 미술 경향을 구상과 비구상으로 이분하는 경직된 분류 인식이 「국전」뿐 아니라 미술계 전체에 만연되는 부정적 영향을 준 것은 간과되어서는 안 될 것이다. 편파성과 획일화 현상이란 고질적 단면이 또다른 양상으로 심화되기에 이르렀기 때문이다.

1970년대의 대개혁은 「국전」 분야 가운데 사진과 건축을 분리 실시한다는 것이었다. 「대한민국사진전」과 「대한민국건축전」은 분리 실시 이후의 명칭이다. 1974년엔 이를 다시 종래의 「국전」 속에 포괄시켜 1, 2, 3, 4부로 나누어 실시하게 되었다. 1, 2부가 가을에 열리고 3, 4부가 봄에 열림으로써 이후 봄국전, 가을국전이란 말이 생겨나게 되었다. 1970년대 후반에 가서는 새로운 심사제도로 평론가를 심사위원으로 위촉한 사례도 있었다. 그러나 이미 1970년

대 후반에 가면서 「국전」폐지론이 줄기차게 대두되었다. 국가가 주관이 되어 미술행사를 치르기엔 이미 그 시효가 지났다는 것이다. 「국전」이 창설된 1949년과 1970년대의 미술계 구조와 상황은 엄청난 변모를 보이고 있음에도 「국전」을 내세운 미술정책의 답보 상태는 결과적으로 미술문화의 발전에 암적 요인이 되고 있다는 것이다. 「국전」을 폐지해야 한다는 비판적 시각과는 상대적으로, 「국전」을 발판으로 성장한 기득권은 대부분 「국전」의 존속을 강력히 주창하고 나왔다. 「국전」 존폐를 두고 한동안 치열한 공방전이 있은 후 「국전」의 발전적 해체란 단안이 내려졌다. 종래의 「국전」 체제는 1981년 30회로 그 대단원의 막을 내리고, 1982년부터는 공모제와 초대작가제로 이분하되 공모전은 문예진흥원의 재정적 지원 아래 한국미술협회가 주관이 되어 실시하는 「대한민국미술대전」으로, 종전의 추천·초대작가에 해당되는 기성작가들의 초대는 국립현대미술관이 주관하는 「현대작가초대전」으로 분리 실시하게 되었다.

35. 해외의 한국 미술가들

1950년대에 가장 두드러진 현상의 하나로, 밖으로 향해 열린 통로를 지적할 수 있다. 휴전이 성립되고 사회질서가 회복됨에 따른 일부 중진작가들의 도불(渡佛)은 한국 미술의 국제적인 진출을 가능하게 한 하나의 구체적인 계기를 만들어 주었다.

1954년에서 1962년 사이 파리로 건너간 작가로는 남관(1954), 김흥수(1954), 박영선(1955), 김환기(1956), 김종하(1956), 장두건(張斗建, 1956), 권옥연(1956), 함대정(1957), 이세득(1958), 손동진(孫東鎭, 1957), 변종하(1959), 문신(1960), 박서보(1961) 등이 있다. 파리로 가서 미술수업을 시작한 이성자(李聖子, 1951)와 국내 미술대학을 갓 나와 도불한 나희균은 당시 알려지지 않은 작가들이었으며, 국내서는 거의 알려지지 않은 채 일본에서 수업하다 바로 도불한 손동진 역시 귀국 후에야 그 작품이 소개되었다.

파리에 건너가 처음 작품전을 가진 작가는 김환기였다. 그는 1959년 귀국시까지 삼 년간 몇 차례에 걸쳐 개인전을 가졌는데, 1957년 첫 개인전에는 각각 두 장소(브레발하우스만의 베네지트와 세느 가의 베네지트)에서 30점(〈A〉, 〈三角山〉, 〈山月〉, 〈山〉, 〈항아리〉, 〈새〉, 〈구름과 항아리의 구도〉, 〈항아리를 든

74. 김환기 〈영원의 노래〉 1957.

여인〉, 〈여섯 개의 흰 항아리의 구도〉, 〈영원의 노래〉(도판 74) 등)의 작품을
내놓았다. 김환기의 작품 경향에는 대부분의 다른 체불(滯佛) 작가들에 비해
어떤 변화도 보이지 않았다. 그 자신의 말에 따르면 파리에 살면서 의식적으
로 파리 화단의 시류를 외면했던 것이 작품에 그대로 반영되었다. 당시 개인
전 서문(1957)을 쓴 라샤벨르는 김환기를 이렇게 소개하고 있다.

"한국 미술가 김환기 씨는 이제는 벌써 프랑스 관중에게 미지인이 아니다.

75. 남관 〈푸른 구성〉
1967.

그는 여기에 그의 최근 작품들을 내놓았다. 우리는 언제나 우리가 그에게서 사랑하던 좋은 점을 다시금 발견할 것이다. 멋지게 고심한 제재(題材)를 통해서 시적(詩的) 감각이, 번번이 향기로운 채색과 극단한 습성화의 암시된 것보다는 덜 묘사된 타원형의 모양으로 표현된다. 복숭아나무의 꽃, 월경(月景), 선향(仙鄕)의 동물군(動物群)의 불가사의하고 일시적인 그림자들, 신비로운 영양(羚羊), 바람에 불려 올려진 새들, 대상들, 반쯤 고백된 상징들, 이것들이 화폭 주위에 떠돌고 있고 몽상으로 가득 찬 침묵으로 둘러싸이고 있는 것 같다. 고요한 아침의 나라 기좌도(箕佐島)에서 1913년에 태어난 환거 씨는 우리에게 극동으로부터 매우 오래된 문명의 본질들이 젖어 있는 얼을 가져다 주었다. 여기에는 시가 커다란 역할을 하고 있으나 표현은 현대 서양화의 수법으로 이루어지고 있다. 그리하여 전체가 하나의 기묘한 결합에 의해 근래에 와서 외국인들에 의해 항상 젊고 활기있는 에콜 드 파리에서 이루어진 가장 매력적이고 가장 독창적인 출자(出資)의 하나를 이루고 있는 것이다."

76. 김홍수 〈구성 A〉 1958.

77. 박영선 〈파리의 곡예사〉 1957.

78. 권옥연 〈절규〉 1958.

　김환기에 비해 일찍이 파리에 도착한 남관은 1956년「국제현대조형예술전」
출품 무렵부터 구체적인 형상을 지우고 자동적인 기술방법에 의한 강렬한 운
필(運筆)과 유기적 색의 구성을 나타내기 시작했다. 1950년대 파리를 중심으
로 전개된 추상표현운동을 소화해 가고 있음을 보여주었다. "추상운동은 그
방향과 양식이 변해 가면서 세계 화단의 주름을 잡고 있었다. 그 전성시대를
나는 그 운동의 중심지인 파리에서 지냈다."고 하는 그의 말은 자신의 표현방
법의 변혁을 암시하고 있다. 1958, 1959, 1961년으로 이어지는「살롱 드 메」에
의 초대는 그가 파리 화단에서 자기의 위치를 확인해 갔다는 구체적인 증거이
기도 하다.
　남관의 프랑스에서의 활동은 1965년 남불 망통에서 열린 비엔날레에서 회

79. 함대정 〈소〉 1956.
80. 이세득 〈寓話〉 1967.

81. 변종하 〈동 키호테〉 1969.

화 1등상을 수상하는 것으로 그 절정을 장식해 주고 있다. 그는 곧이어 귀국
하여 서울과 파리를 한동안 왕래하면서 왕성한 작품 제작을 지속해 보였다.
암울하고도 상징적이었던 화면은 귀국 이후 더욱 투명한 색채의, 뉘앙스가 풍
부한 톤으로 발전되면서, 앵포르멜에서 출발하면서 독자적인 세계로의 심화에
도달하고 있음을 엿볼 수 있다.

남관과 비슷한 시기에 도불한 김흥수는 향토적인 모티프와 관능적인 누드
의 소재를 구축적인 마티에르와 다채로운 색채로써 구사한 새로운 감각의 구
상화(具象畵)를 시도하여, 그 독자의 방향을 모색했다. 1955년 도불하여 1958
년 귀국전을 가진 박영선은 종전의 자연주의적 화풍에 새로 입체파적인 조형
체험을 융화시킨 작품을 보여주었다. 권옥연은 고갱풍의 설화적 자연주의를

청산하고 초현실적인 상징 공간에 도달했다. 그러면서도 공간 분할이나 장식적인 색채 해석은 그의 기본적인 조형감각을 벗어난 것은 아니었다. 그는 1957년 「살롱 도톤느」와 1958년 「레알리테 누벨전」 등에 출품한 후 1960년 귀국했다. 1957년에 도불했다가 1959년에 귀국한 함대정은 대상에서 출발하면서도 양식적 추이를 시도한 이지적인 공간 작업을 보여주었다. 이세득 역시 주지적인 화면 구성을 바탕으로 하면서 풍부한 색감을 구사하는 경향을 지속했다. 1951년에 도불하여 1955년에 수업기를 끝낸 이성자는 1965년의 국내전이 이루어지기까지는 미지의 작가였다. 그러나 그의 독자적인 세계는 이미 1950년대 후반에 와서 뚜렷한 면모를 띠었으며 객관적인 인정을 받고 있었음이 확인되고 있다.

　김종하와 장두건은 에콜 드 파리풍의 온화한 구상세계를 지향했으며, 손동진은 후기입체파적 추상에 전후의 앵포르멜의 방법을 융화한 작품 세계를 선보였다. 변종하는 앵포르멜의 열기가 가신 1960년대 초반에 파리에서 수학하고 돌아왔으며 시대적 추세인 설화적(說話的) 구상에 감화를 받았다.

　1961년 파리 청년작가회의에 참석하고 돌아온 박서보는 발생적 형상화의

서보 〈원형질 1 – 62〉 1962.

83. 전성우 〈회전만다라 #1〉 1966.

충동적인 방법에 상징적 형태를 가미한 일련의 '원형질(原形質) 시리즈'(도판 82)로 젊은 세대에 강한 영향을 주었다. 1965년에 귀국한 전성우(全晟雨)는 미국 서북 지방의 환상적인 추상표현주의를 체험, 그 독자의 '만다라'(도판 83)의 세계를 펼쳐보였다.

36. 과도기의 동양화

1950년대 후반 동양화단의 주요한 움직임으로 단구미술원(檀丘美術院) 이후의 단체인 백양회(白陽會)의 발족을 먼저 손꼽을 수 있다. 1957년에 발족을 본 백양회는 단구미술원에 참여했던 작가들과 그 이외 중견 작가들이 태동하여 구성한 단체로, 김기창(金基昶), 이유태(李惟台), 이남호(李南鎬), 장덕(張德) 등 후소회(後素會) 계열과 박래현, 허건(許楗), 김영기, 김정현(金正炫), 천경자 등이 창립멤버로 참여했다. 1950년대 초반까지만 하더라도 이당(以堂) 계열의 후소회 멤버들이 「국전」을 거의 의식적으로 기피하고 재야작가로서 활동했는데, 그것은 이당이 「국전」에서 냉대를 받음으로써 자연 그 문하생들이 그 스승의 처지에 동조했기 때문이다. 후소회 멤버가 아닌 작가 가운데서도 「국전」에서 소외당하고 있는 작가들이 태반이었던 점으로 보아 백양회는 출발에서부터 다분히 재야적 색채를 드러내고 있었다. 「국전」 체제에 대한 반동은 1950년대 중반에 오면서 두드러지기 시작하는데, 이 시기에 백양회가 등장했다는 것은 상당히 시의적(時宜的)인 의미를 띠고 있기도 하다.

백양회의 초기 활동은 가히 눈부실 정도로 의욕적이었다. 1957년 12월에 첫 전시를 가지면서부터 연례적으로 지속된 이 동인전은, 서울전과 아울러 지방에서의 순회전과 1960년대에 와서는 자유중국 및 일본 등지에서의 전시를 기획함으로써 국제교류의 문을 열어 놓았다. 이와 동시에 한국 동양화의 독자성에 대한 자각이 일어난 것은 또 하나의 수확이었다. 이 해외전시를 통해 얻은 체험은 한국의 동양화가 지니고 있는 조형으로서의 가능성이었으며, 급기야 동양화란 국적불명의 명칭에 대해 한국화[13]라는, 보다 분명한 명칭을 사용할 것이 거론되기도 했다. 이후 몇몇 작가들에 의해 한국화란 새 명칭이 산발적으로나마 꾸준하게 사용되었다.

'한국 동양화단의 유일한 전위적 청년작가들의 집결체'를 표방하고 나온

84. 장운상 〈설화〉 1961.

묵림회(墨林會)는 그 구성 멤버의 대부분이 서울 미대 출신의 신예들이었다. 1957년 무렵부터 구성의 태동이 있었으나 막상 창립전이 열린 것은 1960년이었다. 서세옥, 박세원(朴世元), 장운상, 장선백(張善栢), 민경갑(閔庚甲), 전영화(全榮華), 이영찬(李永燦), 남궁훈(南宮勳), 최종걸(崔鍾傑), 권순일(權純一), 정탁영(鄭晫永) 등이 창립에 가담했으며, 뒤에 송영방(宋榮邦), 안동숙(安東淑), 신영상(辛永常) 등이 새로 가입했다.

　1960년에서 1964년까지 지속된 이 단체는 그 출발에서부터 기성 세대의 가치관에 도전하는 반전통(反傳統), 반조형(反造形)의 기치를 높이 들었다. 재래의 매재(媒材)와 방법을 탈피했을 뿐 아니라, 동양화란 전통적 관념을 타파하는 여러 기법을 구사했다. 이 실험적 추세는 서양화에서 일어나고 있던 앵포르멜의 표현주의적 추상과 밀접한 정신적 유대를 지니고 있어, 장르를 초월한 시대정신의 열기가 한 시기를 풍미했던 사실을 말해 주고 있다. 수묵재질(水墨材質)에 여러 현대적 안료가 곁들인 것도 이 여파였으며, 그로 인해 기성세대로부터 무의미한 작업이라고 매도되기도 했다.

85. 김기창 〈복덕방〉 1953.

　이보다 앞서 1955년, 1956년경 김기창, 박래현이 시도해 보였던 분석적 방법도 이 시대 주요한 실험의 하나였다. 김기창의 〈복덕방〉(도판 85), 〈구멍가게〉 등 시정 풍경을 모티프로 한 일련의 작품들에서 보여주듯이 직관적인 대상 파악과 활달한 운필은 환원적인 추상화의 과정을 지향한 것이었다. 그의 실험은 1960년대에 들어오면서 형태의 환원 작업에서 벗어나 순수한 색조의 구조화에 이르렀다. 이 시기 그의 작품은 때로 일관되지 못한 느낌을 주는데, 그것은 그의 의욕이 왕성함을 보여주는 것이며, 분석적인 방법과 종합적인 구조화의 자유로운 왕래를 드러내는 것이었다.

　박래현은 1956년 「국전」에서는 〈노점(露店)〉(도판 86)으로, 「대한미협전」에서는 〈이른 아침〉으로 동시에 대통령상을 받아 작가로서의 확고한 위치를 굳혔다. 그는 1943년 22회 「선전」에서 〈화장〉으로 특선을 차지함으로써 여류화가로서 각광을 받았는데, 이때의 작품은 다분히 일본화의 영역을 벗어나지 못한 것이었다. 이는 일본여자미술전문에서 일본화를 습득하고 돌아왔기 때문이

86. 박래현 〈노점〉 1956.

었다.

　해방 후 1950년대에 오면서 그는 남편인 김기창과 보조를 맞추어 실험을
전개해 보이기 시작했으며, 그것은 1956년에 가장 성숙한 시기를 맞았다. 김기
창의 활달한 운필과 호방한 스케일에 비해, 여성 특유의 감성을 발판으로 한
섬세한 설채(設彩)와 형태 해석이 두드러졌다. 형태의 분할과 설채의 장식적

87. 천경자 〈生態〉 1951.

톤은 종합적 입체파가 도달한 조형의 방법론에 상응된 것이었다. 그 역시 1950년대는 극히 일상적인 시정풍경에서 구체적인 모티프를 찾았으나, 1960년대로 접어들면서는 대상을 극복한 순수추상의 세계로 나아갔다. 설채의 장식적 구성체험을 바탕으로 한 순수추상으로 서정적인 공간의 폭을 확대해 준 것이었다.

박래현과 같은 시기에 주목을 받으면서 등장한 또 한 사람의 여류화가는 천경자였다. 그는 1943, 1944년의 마지막 「선전」에 입선함으로써 등단했으나, 작가로서의 확고한 위치를 다진 것은 1950년대에 와서였다. 특히 1951년 피난 시절 부산 개인전 때 보여준 '생태(生態) 시리즈'는 그를 단연 이색적인 존재로 돋보이게 한, 그의 작가적 역정에 있어 주요한 모멘트를 만들어 주었다. 〈생태〉(도판 87)에서 보여주었던 강인한 현실에의 시각은 그의 개인적 비운을 뛰어넘는, 한 시대적인 비극의 극복을 상징하는 것이 되었다. 이후 그는 강렬한 원색적 풍경을 환상적인 톤으로 이끌어 나갔으며, 독특한 색채의 방법론을 전개해 주었다. 그는 처음부터 자신의 주변에서 모티프를 찾았는데, 그것은 단순한 일상에의 시각이 아니라 자신의 삶 자체를 영상화하는, 자전적 설화를 작품화한 것이었다.

1950년대 「국전」을 통해 활동한 작가 가운데 심사위원급의 장우성(張遇聖),

88. 장우성 〈驟雨〉
1961.

배렴(裵濂)은 이미 선전 시대에 확고한 작가적 위치를 다졌으나, 그들의 경향
에도 다소의 변모가 추진되었다. 장우성은 해방 이후로 오면서 새로이 문인화
의 세계를 지향, 세련된 감각과 격조를 나타냈다. 해방 이후 서울대 미대 교수
로 있으면서 문인화의 조형성을 강조했던 김용준의 감화로, 선전 시대의 채색
위주의 인물화에서 동양적 정신세계를 지향한 문인화에로의 길이 열렸다. 그
의 담백한 격조의 수묵담채는 서울대 미대 출신의 신진세대로 이어져, 이른바
일본적 감성의 세계에서 벗어나는 중추적 역할을 했다.

청전(靑田) 계열의 배렴 역시 청전의 사경산수(寫景山水)에 조형적 발판을
두었으나, 1950년대에 들어와선 수묵 위주의 온화한 산수화의 세계를 확립했
다. 그 역시 청전과 같이 변화없는 구도의 특징을 나타냈으나, 대상의 형사(形
似)에 치중하지 않고 수묵 자체의 구성적 실험을 시도해 나갔다.

같은 청전 계열이면서 서울대 미대에서 장우성에게 다시 감화를 받은 박노
수(朴魯壽)는 1955년 4회 「국전」에서 〈선소운(仙簫韻)〉(도판 89)으로 대통령

89. 박노수 〈仙蕭韻〉
1955.

상을 수상했는데, 간결하면서도 고답적인 문인화적 공간 구성의 세계를 확립
해 갔다. 1950년대 그의 주요 모티프는 인물상이었으나, 1960년대 이후엔 몰
골(沒骨)의 선염채색(渲染彩色)과 암시적인 운필의 독자적인 산수를 시도해
보였다.

　박노수와 거의 같은 시기에 서울 미대를 나온, 이른바 해방 후 제1세대의
동양화가로 묵림회의 서세옥과 장운상, 권영우, 안상철(安相喆) 등이 1950년대
에 그들의 작가적 기반을 확고히 다졌다.

　서세옥은 1회 「국전」에서 〈꽃장수〉로 국무총리상을 수상하면서 등단했다.
장우성의 영향을 받은 선묘(線描)와 채색(彩色)을 보여준 작품이었다. 그러나
2회 「국전」 무렵부터는 수묵 위주의 간결한 공간 구성의 화면을 시도했다. 문
인화의 고답적인 정신과 현대적 공간의 융화에 그는 지속적인 관심을 보였다.
「국전」 1회에서 국무총리상을, 3회에서 〈운월(暈月)의 장(章)〉(도판 90)으로
문교부장관상을 수상한 이후, 그는 한동안 「국전」에 불참하면서 1960년에 창
립된 묵림회의 실질적인 리더로서 실험의 앞장을 섰다.

90. 서세옥 〈暈月의 章〉 1953.

　묵림회 창립에 가담했다가 곧 탈퇴한 장운상은 요약된 선획(線劃)과 담채
(淡彩)의 여인상을 중점적으로 다루어 미인도의 전형을 추구했으며, 6회의
〈정(靜)〉, 7회의 〈잔설(殘雪)〉, 8회의 〈청일(晴日)〉(도판 91)로 「국전」에서 잇
따라 수상한 안상철은 수묵을 위주로 하면서 공간 구성에 치중하는 경향을 나
타냈다. 소조(蕭條)하고 간담(簡淡)한 분위기는 선전 시대의 이상범과 배렴의
화면과 밀착되어 있으나, 공간 구성을 위한 시각변주(視覺變奏)의 적극적 의
지는 이후 그의 구성주의적 실험을 암시하는 것이었다.
　〈화실별견(畵室瞥見)〉, 〈폭격이 있은 후〉(5회), 〈동이 틀 때〉(6회), 〈바닷가
의 환상〉(도판 92, 7회), 〈섬으로 가는 길〉(8회) 등 일련의 작품을 통해 보여주
고 있는 권영우의 세계 역시 안상철의 공간 구성 중심에 연계되고 있으나, 형

91. 안상철 〈晴日〉
1959.

태분석적인 공상의 풍경을 전개하는 독자적인 세계를 구축해 갔다. 그 역시
1960년대로 들어오면서 구성주의적 공간해석을 바탕으로 한 실험기를 맞고
있다.

「선전」말기에 등단했다가 실질적인 작가활동을 1950년대에 와서야 재개하
고 있는 안동숙은 묵림회에 참여함으로써 재래의 방법을 탈피하여 대담한 실
험을 전개했다. 수묵의 재래적 재료관념을 극복하고 현대적 안료를 자유로이
도입함으로써 조형으로서의 실험의 폭을 한층 확대해 나갔다.

수묵 재질이 갖는 발생적인 표현은 발묵(潑墨)과 파묵(破墨)에 의해서 두드
러진다. 동양화의 추상화 경향이 어느 면에서 발묵과 파묵의 자연스런 공간적
확대에 의해 가능했던 것도 이 일련의 실험을 통해서였다. 서세옥에 이은 민

92. 권영우 〈바닷가의 환상〉 1958.

경갑, 전영화, 신영상, 송영방, 정탁영 등이 추구해 나간 실험의 폭도 대체로 이 범주에 속했다. 묵림회에 속하지 않았던 송수남(宋秀南)의 실험도 이들과 연계되어 있었다.

묵림회에서 탈퇴한 일부 작가와 무소속의 일부 작가들이 결속하여 청토회 (靑土會)가 발족된 것은 1963년, 화단에 정치적인 열풍이 일고 있을 무렵이었다. 조형이념에 의한 모임이 아니더라도 미술가의 집결이 절실했던 시기가 있었다면, 바로 이때가 될 것 같다. 그러나 역시 그러한 현상은 일시적인 데 지나지 않았고 점차적으로 같은 색채를 띤 화가들의 집결체로 재편성되어 갔다. 묵림회 창립에서 의견 차이로 물러났던 박노수, 안상철과 묵림회에서 탈퇴한 박세원, 장선백, 전영화, 이영찬, 여기다 무소속으로 있던 천경자, 이건걸(李建

93. 안동숙 〈환상 I〉 1969.　　　　　　　94. 송수남 〈한국 풍경〉 1969.

傑), 나부영(羅富榮), 김옥진(金玉振), 이재호(李在鎬), 이현옥(李賢玉), 이열모 (李烈模), 이상재(李常宰), 송수남 등이 청토회 창립전에 가담했다. 연령에 있어서나 경향에 있어 다양하기 그지없었다. 그러나 불과 일이 년 사이에 남화 계열의 작가들로 정비되어져 오늘에까지 지속되고 있다.

김동수(金東洙), 오태학(吳泰鶴), 하태진(河泰瑨), 조평휘(趙平彙), 최재종 (崔在宗), 이용휘(李容徽) 등에 의해 발족된 신수회(新樹會)는 홍대 출신의 신 진들로 출발된 단체로, 나부영, 박원서(朴元緖), 유지원(柳智元), 홍석창(洪石 蒼), 문은희(文銀姬), 이경수(李炅洙), 홍용선(洪勇善), 정하경(鄭夏景), 이영수 (李寧秀), 김철성(金徹性), 이석구(李錫九) 등이 나중에 가담했다.

1965년 묵림회가 와해되자 여기에 소속되었던 젊은 회원 일부가 중심이 되어 묵림회의 정신을 이어받은 또하나의 그룹을 탄생시켰다. 1967년 송영방, 신 영상, 이규선(李奎鮮), 임송희(林頌羲), 정탁영, 김원세(金元世) 등이 중심이 되어 창립된 한국화회(韓國畵會)가 그것이었다. 그러나 해를 거듭할수록 애초의 이념적 색채는 흐려지고 서울대 미대 출신의 집결체 같은 동문전으로 탈바꿈

되어 갔다. 그룹에 속해 있지 않았던 금동원은 여류 특유의 감성적 세계로 이채를 띠었다. 허백련, 허건의 영향을 받은 호남 출신 작가들의 진출도 「국전」을 통해 점차 두드러졌다. 대체로 1960년 전후로 확고한 위치를 다진 나상목(羅相沐), 조방원(趙邦元), 신영복(辛永卜), 김명제(金明濟), 김옥진 등이 이 지방 출신이었다.

37. 1950년대 조각의 상황

해방 이후 조각계의 현황은 대체로 「선전」을 통해 등단했던 조각가들의 활동의 연장이라고 할 수 있다. 종합적인 미술단체 속에 조각부(彫刻部)가 첨가되었으며, 조각가들만의 조선조각가협회가 조직되기도 했다. 이 종합적인 단체나 조각가협회의 구성인들은 물론 「선전」을 무대로 활동했거나 일본 동경에서 조각을 수학하고 돌아온 조각가들이 그 전부였다.

해방 직후 조직된 조선미술건설본부의 조각부는 이들을 포괄하고 있었으며, 해방되던 해 10월 덕수궁미술관에서 개최된 해방기념전엔 김경승, 김종영, 김정수(金丁秀), 윤승욱, 윤효중, 이국전, 조규봉 등이 참여하고 있다. 1946년에 조직된 조선조각가협회는 최초의 조각가만의 단체로 김경승, 김남진(金南杓), 김두일(金斗一), 김종영, 김정수, 문석오(文錫五), 윤승욱, 윤효중, 이국전, 조규봉 등이 가입하고 있다.

이 시기 조각계에 있어 특기할 사실은, 1946년에 서울대 예술학부에 조소과(彫塑科)가 신설되어 해방 후 세대의 조각가들을 양성하는 발판이 되었으며, 조선미술협회가 주관한 조선미술원에도 조각부를 두어 조각 교육의 기틀을 다지게 되었다는 것이다. 1949년에는 홍익대학 미술학부가 창설되고 윤효중이 조각과 지도교수가 됨으로써, 서울대 미대와 나란히 조각 교육의 두 맥을 형성하기에 이르렀다.

1940년대 후반의 주요활동은 1949년에 창설된 「국전」과 1948년부터 시작된 「서울미대학생전」, 그리고 정부 수립과 동시에 조선미술협회에서 대한미술협회로 개칭한 우익계 단체가 경복궁미술관에서 개최한 「정부수립기념전람회」 등을 꼽을 수 있다. 제1회 「국전」 조각부엔 이국전, 김경승이 심사에 참여했으며, 김종영, 윤효중이 추천자격으로 출품하고 있다. 조각부 출품작가의 태반은

당시 미대 재학생들이었다.

1950년대 조각을 여는 획기적인 사건은 1951년 윤효중의 유럽여행과, 1953년 김종영의 국제전 참여였다. 유네스코회의 한국 대표로 유럽에 간 윤효중은 이탈리아의 현대조각가 마리노 마리니, 그레코, 파치니 등과의 만남을 통해 조각의 세계적인 조류를 체험하고 돌아왔으며, 김종영은 영국 런던에서 개최된 '정치인을 위한 모뉴멘트' 국제전에 〈나상(裸像)〉을 출품, 입상하는 등, 한국 조각이 최초로 국제적인 접촉을 이루게 되었다. 윤효중이 홍익대에서, 김종영이 서울대 미대에서 각각 조각을 지도하고 있었기 때문에 이들의 국제적인 조형체험은 곧 젊은 세대 작가들에게 커다란 감명으로 전달되었다. 아직도 「선전」의 연장에서 벗어나지 못했던 당시 조각의 상황에서 이 해외와의 접촉은 고식적 굴레를 벗어나게 하는 원동력이 되기에 충분했다.

윤효중은 1940년대초에 등장하여 「선전」을 통해 두각을 나타냈으나, 그 당시 그의 작품 〈조(朝)〉, 〈현명(弦鳴)〉(도판 95) 등에서 확인되듯이 일본 조각의 기술적 감화를 벗어나지 못한 목각 작품에 머물러 있었다. 1951년 유럽여행에서 돌아온 이후 그는 왕성한 의욕으로 제작을 계속했는데, 대체로 귀국 이후 한때의 작품은 이탈리아 조각가 마리니와 그레코의 영향이 농후한 것이었다. 〈구혼(救魂)〉, 〈갑오(甲午)〉, 〈희망(希望)〉 등은 내면적인 격정을 표출

95. 윤효중 〈弦鳴〉 1942.

하는 강력한 생명주의를 지향한 작품들로, 〈갑오〉와 같은 작품 형태는 마리니의 〈기마(騎馬)〉 시리즈의 작품에 깊이 심취했음을 보여주고 있다. 이 시기 일련의 그의 작품들은 우선 그 뜨거운 표현력을 바탕으로 한 대담한 데포르마시옹과 포름 자체의 생성법칙을 보여준다는 점에서 인체의 정태적(靜態的) 모티프 해석이라는 고식적인 경향을 벗어나는 최초의 계기를 마련해 주었다. 윤효중은 마리니 등 이탈리아 조각에 나타난 강한 생명주의에 감화를 받으면서도 동양적인 신비성을 추구하려는 의욕을 잃지 않았다. 그러나 1950년대초에 시도되었던 포름 자체의 생성에 의한 표현을 유기적으로 발전시키지 못하고 단순한 형태 해석에 치중한 나머지 또 하나의 복고적 취향을 낳았을 뿐이었다. 1954년의 〈십자가〉(도판 97)는 장승을 그대로 십자가의 형태로 끌어 온 작품이며, 1956년의 〈피리〉(도판 96)는 한국 범종(梵鐘)에 양각된 주악비천상(奏樂飛天像)을 그대로 따 온 것이었다.

그의 이같은 복고적 취향은 1959년 「국전」에 출품되었던 도자조각 〈합창〉에 와서 더욱 농후하게 나타났다. 1950년대 초반의 강인한 생명주의는 완전히 그 자취를 감추어 버렸다.

장승을 모티프로 한 〈십자가〉는 종교의 상징에 대한 문제로 논쟁의 바람을 몰고 와, 이른바 성상(聖像)과 우상(偶像)이라는 종교와 예술에 대한 본질적인 문제가 거론되기도 했다. 윤효중의 〈십자가〉에 대한 카톨릭 신부 윤형중(尹亨重)의 비판 내용은, 장승이라는 민속적인 우상과 십자가라는 우상을 결부시킴으로써 종교를 모독했다는 것이었다. 윤효중은 우상론을 제기, 이 비판에 반론을 폄으로써, 종교에 있어 형상의 본질적인 문제를 언급했다. 그의 반론의 요지는 다음의 구절에서 포착되고 있다.

"십자가는 십자가입니다. 그 이상도 그 이하도 아닙니다. …만일 그 외에 다른 의미를 내포한 십자가가 있다면 인간의 관념으로 다른 무엇을 상징하여 재현한 것으로서 제이의적(第二義的)이며 해설적 십자가는 될지언정 십자가 그것의 본면목은 이미 상실한 이후일 것입니다."[14]

이 논쟁은 예술가끼리가 아니라 예술가와 종교가와의 논쟁이란 점에서 흥미를 자아냈으며, 작품 자체를 두고 이루어진 논쟁으로는 해방 이후 최초의 본격적인 미술논쟁이기도 했다.

김종영의 작품세계는 1959년 동양화가 장우성과 더불어 가진 「이인전(二人

96. 윤효중 〈피리〉 1956.
97. 윤효중 〈십자가〉 1954.

展)」을 통해 선명히 부각되었다. 벌써 그는 1950년대 후반경부터 종래의 인체상에서 벗어나 재료의 법칙과 구조에 따르는 순수조형적 공간을 추구하기 시작했음을 보여주었다. 윤효중의 생명주의와는 대조적으로 구성주의에 바탕을 둔 공간 해석을 시도해 나갔다. 그러나 새로운 재료는 새로운 포름을 유도한다는 방법론에 사로잡혀, 일관된 자기의 조형언어의 구축에 많은 허점을 드러내 놓았다. 「이인전」에 출품된 작품은 〈청년〉, 〈모자〉, 〈모뉴망 습작〉, 〈여인 입상〉, 〈얼굴〉, 〈생성〉, 〈전설〉(도판 98), 〈꿈〉 등 여덟 점이었다. 이경성은 이 전시에 대한 단평 속에서 재료의 탐닉을 통한 조형적 시도를 지적하고 있다.

"극도로 모티프를 아끼면서 높은 조형감각으로 작품의 구석구석까지 섬세한 마음씨를 미치게 했는데, 목재, 석재, 금속, 석고 등 온갖 재료를 구사, 극복하면서 그의 조형시도를 감행했다. 몹시나 온건하기에 정열을 내향시키고 있는 이 조각가는 조형공간의 무리한 설정이거나 필요 이상의 과장을 피하고 어디까지나 충실과 밀도를 잃지 않으려고 노력하고 있다."[15]

윤효중과 같이 일찍이 현대적 조형을 체험한 그의 영향은 서울대 미대를 중심으로 한 새 세대의 형성에 밑거름이 되었다.

1950년대 조각계는 순수창작 외에 모뉴망 조각으로 점차 활기를 띠었다. 부산 피난시절 김경승의 〈이충무공상〉(부산, 1951)과 윤효중의 〈이충무공상〉(진해, 1951)의 건립 제작은 이후 모뉴망 조각 붐의 발단이 되었다. 특히 1950년대 모뉴망 조각은 거의 이들 두 조각가에 의해 제작되었다. 윤효중의 〈이대통령송수탑(李大統領頌壽塔)〉(남한산성, 1955), 〈민충정공상(閔忠正公像)〉(서울, 1956), 〈이승만박사상(李承晚博士像)〉(서울 남산, 1957), 〈우장춘박사상(禹長春博士像)〉(부산, 1959), 김경승의 〈더글라스 맥아더 장군상〉(인천, 1957), 〈김활란박사상(金活蘭博士像)〉(서울 梨大, 1958), 〈인촌(仁村) 김성수선생상(金性洙先生像)〉(서울 高大, 1959), 〈안중근의사상(安重根義士像)〉(서울 남산, 1959) 등은 그 대표적인 것들이며, 이와 같은 모뉴망 조각은 윤효중에 의해 서울 남산에 제작 건립된 거대한 〈이승만박사상〉을 고비로 한층 더 성행하는 듯했다. 1950년대말에는 윤효중, 김경승에 이어 김세중(金世中), 김찬식(金燦植), 김영중(金泳仲) 등이 등장함으로써 많은 모뉴망 조각이 세워졌다.

대체로 모뉴망 조각은 적지 않은 조형상의 문제점을 드러내 놓으면서도 그 추세는 1960년대에 들어와 더욱 두드러졌으며, 실제 많은 조각가들이 이에 관계하여 순수창작조각과 더불어 두 개의 커다란 흐름을 형성했다.

1950년대 조각의 주요 무대는 「국전」, 「대한미협전」, 「한국미협전」이었으며, 1950년대말에 시작된 「현대작가초대전」의 조각부는 조각계에 진취적 바람을 불어넣었다. 1950년대에 등단한 조각가로는 김세중, 백문기(白文基), 송영수(宋榮洙), 김정숙(金貞淑), 배형식(裵亨植), 김영중, 유한원(劉漢元), 강태성(姜泰成), 전뢰진(田磊鎭), 김찬식, 오종욱(吳宗旭), 최기원(崔起源), 최만린(崔滿麟), 김영학(金永學), 박철준(朴哲俊), 전상범(田相範), 차근호(車根鎬), 민복진(閔福鎭), 최종태(崔鍾泰), 정정희(鄭晶姬) 등을 들 수 있다.

98. 김종영 〈전설〉 1958.

1950년대에 등단한 신진 조각가들은 서울대 미대와 홍익대를 나온 이들로, 환도와 더불어 노골화되었던 화단의 대립 현상은 조각계에도 그대로 반영되었다. 서울대 미대학장으로 있었던 장발이 지향한 교육이념과 홍대 미술학부장으로 있었던 윤효중의 교육방법의 대립이 어느덧 서울 미대파와 홍대파란 관념을 낳기에 이르렀고, 그것이 더욱 확대되어 화단의 양분화 현상이라는 파벌 조성에 더욱 박차를 가했다. 유근준은 이 대립상을 다음과 같이 기술하고 있다.

"이때부터 우리 조각계는 교육에 있어 소위 미대(서울대학교 미술대학 조소과)와 홍대(홍익대학교 미술대학 조각과)의 두 성격이, 작품활동에 있어 미대파(서울대 미대 조소과 교수 및 졸업생)와 홍대파(홍익대 조각과 교수 및

졸업생)의 대립이, 작품 경향에 있어 미대파의 '아카데미즘'(이 용어는 우리 조각계에서 정통파, 정규파, 寫實派, 구상파, 관학파, 관료파, 국립파, 보수파, 전통파, 비진보적, 비전위적, 비실험적, 비현실적, 비현대적, 비행동적, 비추상적, 반비구상적 등 온갖 입장, 경향의 대명사로 이해되어 왔다)과 홍대파의 '아방가르드'(이 용어 역시 우리 조각계에서는 전위적, 진보적, 실험적, 현실적, 현대적, 행동적, 추상적, 비구상적, 비정통파, 비정규파, 비사실파, 비구상파, 비관학파, 비관료파, 사립파, 재야파, 혁신파 등의 대명사로 이해되어 왔다)의 대립이 싹트기 시작했고, 이런 두 성격이 분립·대립을 주축으로 한 우리 조각계의 역학적 공존관계 여하에 따라 한국 현대조각의 한 해는 조용하기도 시끄럽기도 했다."[16]

1950년대 화단에서는 의식적·무의식적으로 이러한 관념이 통용되었으나, 반드시 그것이 작품 이념상의 대립만은 아니었다. 1950년대말에서 1960년대 초 사이에 걸친 이 대립상은 점차적으로 세대교체로 인한 기성과 신진의 대립상으로 발전되어 갔으며, 전통적인 조각 개념에 대한 새로운 방법의 혁신이 세력화하기에 이르렀다. 이러한 현상은 조각에만 국한된 것이 아니라 미술계 전반에 해당된 것으로, 이른바 구상과 추상의 대립이 그것이었다.

현대조각의 발표장으로 등장한 「현대작가초대전」의 조각부가 신설된 것은 1958년 2회전 때이다. 이때 초청된 조각가는 강태성, 김교홍(金敎洪), 김영학, 박철준, 배형식, 백문기, 유한원, 이정구(李桯九), 전뢰진, 전상범, 최기원 등 열한 명이었다. 당시 국내 지상에 주로 현대미술에 대한 글을 기고하고 있던 마리아 M. 헨더슨 여사는 회화에 비해 조각이 아직도 저급한 상태에 놓여 있다는 내용의 글을 『조선일보』에 기고하고 있다.

"「현대작가초대미술전」에 조각이 출품된 것은 이번이 처음이라고 한다. 처음으로 조각이 전시되었다는 데서 의의가 있는 것이지만, 유감스럽게도 조각가들은 화가들의 수준을 따라가지 못하고 있다. 이러한 경향은 현재 각국의 미술계 전체에서 볼 수 있는 통례적인 현상인 것인데, 한국에서도 천박한 장식품에 불과한 조각들이 진열되어 있는 것이다. 대개의 작품들은 추상주의를 완전히 이해하지 못하는 작가거나 순수한 아이디어를 꾸준히 추구하지 못한 작가들의 것이었다."[17]

같은 지상에 발표된 이경성의 논평도 대체로 불안한 추상주의의 이해에 그 초점을 두고 있다.

조각의 방법적 혁신은 재료의 확대에서 이루어졌으며, 그것은 곧 새로운 재료의 법칙과 구조는 새로운 포름을 형성한다는 현대조각의 본질적인 방법론에 상응되는 것이기도 했다.

1959년 두번째로 열린 「현대작가초대전」의 조각은 우선 새로운 재료의 도입이 현저해짐으로써 방법적 혁신에 접근해 갔다. 그러나 재료에 대한 이해와 그것의 기술을 습득하는 데 있어서는 미숙한 상태였다. 이경성은 『사상계』의 지상에다 「현대작가초대전」 조각 부문을 다음과 같이 비평하고 있다.

"더구나 눈에 띄는 것은 조각가들이 나무면 나무, 돌이면 돌, 금속이면 금속 등 재료를 다루는 솜씨마저도 없다는 것이다. 재료 하나 극복 못 한 그들이 그 재료를 써서 미의식이나 사상을 표현하다니 애당초 무리한 요구가 아니었던가… 여기서는 의당 조각에서 기대했던 조형의 논리나 구성력이 자아내는 역학적 힘이라고는 도무지 찾아볼 길이 없었다."[18]

그러나 1950년대 후반기에는 각 미술대학에서 다양한 재료를 다루기 시작했으며, 기성 조각가들도 점차적으로 다양한 재료를 사용하는 등 전통적인 조각의 개념을 벗어나는 발판을 마련해 갔다.

「현대작가초대전」과 더불어 조각의 주요 발표장이었던 「국전」에도 이같은 양상이 표면화되었다. 회화부에서는 비교적 자연주의적 양식이 「국전」의 중심 세력을 이루면서 새로 등장한 재야적인 운동체와 날카로운 대립상을 보여준데 반해, 조각부에서는 이러한 대립양상이 뚜렷하지 않았던 것이 특징이었다. 「국전」에서의 조각 부문은 회화 부문보다 훨씬 포용력이 컸으며, 따라서 이 무렵의 조각가라면 특별히 「국전」과 재야전을 의식하지 않고 자유롭게 참여할 수 있었다. 이러한 상황은 오늘날까지도 자연스럽게 이어지고 있는 편이다.

1950년대에 와서는 몇몇 조각가의 개인전도 주목을 받았다. 회화의 개인 발표에 비한다면 여러 가지 제한이 많기 때문에 조각 개인전은 1960년대 이전에는 그렇게 활발하게 이루어지지는 못했다. 대체로 1950년대에 이루어졌던 조각 개인전은 1954년의 「김찬식전」, 1957년의 「김만술전」, 1958년의 「김영학전」, 1959년의 「김종영전」 등이 고작이었다.

38. 새로운 재료의 확대와 조각개념의 혁신

1950년대 후반부터 조성되기 시작한 현대미술운동은 1960년대 초반 조각부문에 가장 뜨거운 양상으로 반영되었다. 이미 1950년대 후반부터 사용되기 시작한 다양한 재료는 조각작품에 결정적인 가치를 부여하는 계기가 되었다. 허버트 리드는 현대조각에 '신철기시대(新鐵器時代)'란 특징적인 개념을 부여하고 있는데, 그것은 현대조각작품 중 5분의 4가 금속재라는 사실에 근거를 두고 있다. 금속재의 등장은 현대문명의 특징으로서 물질문명을 반영하는 것이기도 한데, 바로 이 점이야말로 조각이 회화보다 폭넓은 실험 가능성을 지니고 있음을 말해 주는 것이다.

조각에 금속재가 급격히 대두한 것은 재료 입수의 용이성과 건조(建造)의 용이성에서 그 요인을 찾을 수 있다. 물질문명의 원동력으로서 등장한 금속은 어떤 재료보다도 친근한 재료가 되었으며, 그것의 사용기술이 보편화되었다. 재래의 재료에서 오는 닫힌 기술의 개념은 금속의 자유로운 선택으로 열린 기술의 개념으로 변혁되었다. 바로 그것은 조각개념의 혁신이며 공간개념의 변혁이기도 했다. 허버트 리드가 말한 예술상의 '자유사상'이 가장 짙게 나타난 것이 조각이었으며, 그래서 어떤 운동에도 속하지 않는 다양한 모색으로 점철된 것이 조각이었다.

「현대작가초대전」과 1963년 창립된 「원형회조각전(原形會彫刻展)」은 대체로 1960년대 초반 조각계의 주목할 만한 무대였다.「국전」도 조각부에 있어서 비교적 진취적 경향을 받아들이고 있었다. 이 시기 「현대작가초대전」과 「국전」을 중심으로 활약한 조각가 가운데 대리석의 재료에 주로 동화적 소재를 추구했던 전뢰진의 세계는 이채로웠다. 그러나 재료를 다루는 특이한 기술 속에서 풍부한 내용을 심화시켜 간 그의 세계는, 구조의 유기적인 생성에서 획득된 포름의 자율성보다는 다분히 취미성에 집착하여 소공예(小工藝)로의 위험을 배제하지 못했다.

〈해바라기 가족〉(도판 99) 시리즈로 생성의 내재율을 조형화해 간 김영중은 모뉴망 조각에 더욱 많은 기량을 나타냈으며, 김영학, 전상범은 구성적인 원리를 바탕으로 한 폭넓은 실험을 시도했다. 김찬식은 목재의 재질 탐닉을 통한 단순한 포름을, 윤영자는 인체에 모티프를 둔 유기적인 포름을 각각 추구했다.

99. 김영중 〈해바라기 가족〉 1965.
100. 전뢰진 〈공명〉 1967.

최기원, 김영학, 김찬식, 전상범, 김영중, 이운식(李雲植) 등 여섯 사람으로 출발한 원형회는 이념을 표방한 최초의 조각 그룹이기도 했다. 이 그룹은 다음과 같은 선언을 내걸면서 조형이념에 의한 결속을 다짐했다.

"우리는 새로운 조형행동에서 전위조각의 새 지층을 형성한다. 첫째, 일체의 타협적 형식을 부정하고 전위적 행동의 조형의식을 가진다. 둘째, 공간과 재질의 새 질서를 추구하여 새로운 조형윤리를 형성한다."

다음해 2회전엔 새로이 박종배(朴鍾培), 오종욱, 이승택(李升澤), 조성묵(趙晟默), 이종각(李鍾珏) 등이 가입하고 있다. 이 그룹의 가장 큰 특징은, 앞서 언급한 대로 조형이념을 표방했을 뿐 아니라 대부분이 금속재의 왕성한 실험

101. 전상범 〈유산〉 1963.

을 보여준 것인데, 이는 그들이 밝힌 '공간과 재질의 새 질서'에 답한 것이다. 지금까지 미대파니 홍대파니 하는 출신별 대립을 극복하고 순수한 이념의 동질성에서 결합될 수 있었다는 사실도 이 그룹이 지닌 미술사적 의의의 하나였다. 실상 대한미협이니 한국미협이니 하는 파벌 대립이 혁명 후 한국미술협회로 형식상 재통합되긴 했지만 아직도 기성의 밑바닥에는 고질적인 대립의식이 잠재되어 있었다. 따라서 이러한 헛된 대립의식을 불식하는 것이 새 세대 작가들에게 주어진 과제의 하나였다. 그러나 이 그룹도 1966년의 3회전을 끝으로 와해되어 버리고 말았다.

같은 1963년에 창립된 낙우회(駱友會)는 서울대 미대 조소과 출신의 신진들에 의해 결성된 단체로, 그 회원은 강정식(姜政植), 김봉구(金鳳九), 송계상(宋烓相), 신석필(辛錫弼), 황교영(黃敎泳), 황택구(黃澤九) 등이었다. 이 시기 어느 그룹에도 소속되어 있지 않으면서「국전」과「현대작가초대전」공모부 및 1963년에 창설된「신인예술상전」을 통해 주목을 받았던 신예들로는 최의순(崔義淳), 김청정(金晴正), 남철(南徹), 최병상(崔秉常), 남상교(南相敎), 박석원(朴石元), 주해준(朱海濬), 장상만(張相萬), 김윤신(金允信), 정관모(鄭官謨), 조

성묵(趙晟默), 엄태정(嚴泰丁), 박병욱(朴炳旭) 등을 들 수 있다.

1960년대 초반의 개인전 활동은 1962년의 「김정숙전」과 1963년의 「정관모전」, 「강은엽전(姜恩葉展)」, 1964년의 「김윤신 도불전」, 1965년의 「권진규전(權鎭圭展)」, 「손필영전(孫弼榮展)」, 「심문섭전(沈文燮展)」 등이 기록된다. 김정숙은 1955, 1958년 두 차례에 걸쳐 미국에 유학하고, 1960년엔 빈에서 열린 국제조형협회총회에 참석하고 돌아온 최초의 여류 조각가였다는 점에서 그의 활동은 많은 기대를 모았다. 그는 모교인 홍대에서 처음으로 본격적인 금속재의 기술을 도입, 새로운 재료의 개념 확대에 공헌했을 뿐 아니라, 형태의 환원 작업을 여성 특유의 소재 해석에서 이루어 가려고 노력했다. 〈엄마와 아기〉, 〈포옹〉, 〈누워 있는 여인〉(도판 102) 등 여성 특유의 감성에서 출발하면서 생명주의적·유기적인 포름에의 몰입을 보여주었다. 그러나 이 생명주의적·유기적인 포름의 바닥엔 헨리 무어와 한스 아르프 등 형태의 환원 작업을 시도했던 현대조각가들에 대한 깊은 감명이 흐르고 있음을 감추지 못했다.

1960년대 전반의 기억할 만한 조각계의 사건이라면, 1963년 파리 청년작가 비엔날레에서 최기원의 조각이, 같은 해 「상파울로 비엔날레」에 한용진(韓鏞進)의 조각이 각각 출품되어 국제전에로의 진출이 열렸던 일이다. 최기원은

102. 김정숙 〈누워 있는 여인〉 1959.

103. 최기원 〈태고〉
1965.

철조(鐵彫)에 의한 환상적인 공간 설정을 시도하여, 「파리 청년작가 비엔날레」에서 주목을 받았다. 이후 그는 사보텐과 같은 무수한 침으로 덮인 식물태(植物態)의 변주 속에 자기 세계를 심화시켜 갔다. 4.19 기념비 현상에 관련되어 유망한 조각가로 각광을 받던 차근호가 자살한 것은 이 무렵의 충격적인 사건이었다.

1965년 일본에서 돌아온 권진규의 개인전도 이 무렵 기억할 만한 조각전이었다. 그는 금속재의 재질실험이 왕성하던 시기에 테라코타와 같은 전통적인 방법을 구사한 설화적인 구상조각으로 이채를 띠었다. 그러나 그의 방법정신은 후년에 와서야 인정받기 시작했다.

이 시기 가장 획기적인 사건이라면 아무래도 1965년 「국전」에서 조각이 처

104. 권진규 〈지은의
얼굴〉 1967.

음으로 최고상을 수상한 일일 것이다. 그것이 더구나 추상조각이었다는 점에
서 「국전」의 체질 전환이라는 뜨거운 바람을 불어넣었던 것이다.

　〈역사의 원(原)〉(도판 105)으로 대통령상을 수상한 박종배는 「원형회전」,
「현대작가초대전」 등을 통해 가장 왕성한 활동을 전개해 나간 신진이었으며,
전해 「국전」에서도 국무총리상을 수상한 바 있었다. 벌써 1950년대 후반에서
부터 경직된 아카데미시즘에서 허덕이기 시작한 「국전」 회화 부문에 비한다
면, 조각은 그 출발에서부터 포괄적인 경향을 받아들이고 있었으며 왕성해진
추상 계열의 현저한 진출을 보이고 있었다. 추상조각의 수상은 전체적인 「국
전」의 기류로 보아선 커다란 사건이었으나, 조각 부문 내에서 본다면 오히려
당연한 귀결이었다고 할 수 있다. 회화 부문의 우여곡절에 비하면 조각 부문
에서는 아카데믹한 경향과 새로운 경향은 서로 별다른 마찰없이 공존되어 왔
으며, 그 결과 추상조각에 최초의 대통령상을 가져오게 한 것이었다.

105. 박종배 〈역사의 원〉 1965.

　철판을 절단하고 용접하는 방법은, 재료를 구입하기가 쉽고 재료 자체에 대한 가장 직접적인 수단에의 몰입 때문에 많은 조각가들의 흥미를 끌었다. 〈역사의 원〉은 당시 철조각(鐵彫刻)의 추세를 반영하는 용접조각이었다. 1965년을 전후로 박종배의 작품은 거의 이 방법에 의존한 것이었다. 그러나 그는 철판을 연결하는 구성적 공간 해석이나 선적(線的)인 포름의 추구보다는 물질 자체에서 표현성을 유도해내는 방법을 지속했다. 표면에 무수한 홈집과 응어리를 만들어 설화적인 가치를 부여하려고 했던 그의 방법론은, 결과적으로 동시대의 추상표현주의에 대한 깊은 감화를 나타낸 것이기도 했다.

　1965년에 이어 1966년에도 조각작품이 「국전」 최고상을 타는 이변이 일어났다. 조각의 잇따른 최고상 수상은 빅 뉴스였다. 이는 조각의 활동이 활발했음을 보여주는 것이었다. 1966년 대통령상은 강태성의 〈해율(海律)〉(도판 106)이었다. 지난 해의 추상조각에 대비되는 구상조각이었다. 엄마와 아기가

106. 강태성 〈해율〉 1966.

파도를 타고 있는 장면을 모티프로 한 것이었다. 조탁의 기술적인 면에서 전
뢰진의 방법을 그대로 보이고 있다고 해서 다소의 물의를 자아내기도 했으나,
대리석이라는 재료를 본격적으로 다루었다는 것으로 조각에 있어 재료 극복
과 조각 본질적 형태에의 접근이라는 계기를 만들어 주었다. 즉 철조뿐 아니
라 석조(石彫), 목조(木彫) 등 다양한 재료의 습득과 조형적 극복이 뚜렷한 양
상으로 나타나기 시작한 것이다.

순수 창작 외에 기념 조각상 제작붐도 1960년대 조각의 한 특징으로 꼽을
수 있다. 기념 조각상은 해방 전에도 몇몇 예가 있으나 거의가 흉상이나 두상
에 그치고 있을 뿐이다. 본격적이라 할 수 있는 전신상이 제작되기 시작한 것
은 1950년대에 들어와서이다. 기념조각상은 몇몇 대학 설립자나 총장 등 교육
계 인사들을 기념하기 위한 것을 제외하곤 거의 선열상으로 집중되고 있다.
선열상으로 처음 제작된 것은 1954년 부산 용두산공원에 세워진 김경승 작의
〈이충무공상〉이며, 이어 윤효중에 의해 진해에 역시 〈이충무공상〉이 건립되고
있다.

기념조각상은 4.19 혁명을 지나 군사정권이 들어서면서 1960년대엔 국가지
원사업으로 확장, 수많은 조각상이 세워지고 있다. 김경승의 〈4.19 기념탑〉

(1963), 최기원의 〈강재구소령상〉(1966), 김영중의 〈김성수선생상〉(1966), 최기원의 〈이원등상사상〉(1966), 〈5.16 혁명발상지탑〉(1966), 김경승의 〈조동식선생상〉(1966), 김정숙의 〈이인호소령상〉(1967), 송영수의 〈성무대〉(1967), 최기원의 〈국립묘지현충탑〉(1967), 김세중의 〈이충무공상〉(1968), 김경승의 〈세종대왕상〉(1968), 송영수의 〈사명대사상〉(1968), 윤영자의 〈정다산 선생상〉(1968), 김정숙의 〈율곡선생상〉(1969), 송영수의 〈원효대사상〉(1969), 김경승의 〈김유신장군산〉(1969), 김경승·민복진의 〈김구선생상〉(1969), 최기원의 〈을지문덕장군상〉(1969), 김세중의 〈유관순상〉(1969), 김경승의 〈정몽주선생상〉(1970), 최만린의 〈신사임당상〉(1970) 등이 1960년대를 통해 제작·건립된 대표적인 예들이다.

선열조각상의 갑작스런 제작 열기는 민족기록화 제작과 그 맥락을 같이하는 국가지원사업으로, 군사정권이 들어서면서 강조된 민족정기의 회복을 위한 정책의 일환으로 이룩된 것이었다. 여기엔 쿠데타 정권의 정통성 부여를 위한 방편으로서의 전시적 효과를 노린 일면도 없지 않았다.

민족기록화와 마찬가지로 갑작스런 기념조각상 제작은 조형적 문제와 더불어 고증의 문제, 위치의 문제 등 적지 않은 사항들이 제대로 만족되지 않은 채 급조된 것이어서 이후 줄곧 시비의 대상이 되었다.

39. 개성적인 작업

이미 1920년대부터 사경산수를 시도해 온 이상범, 변관식은 1960년대에 들어오면서 더욱 무르익어 가는 자기 세계의 완숙을 보여주었다. 같은 연배의 허백련, 노수현도 각자 독자적인 관념의 세계를 완성시켜 나갔다. 1950년대 후반 파리로 진출한 이응로는 완전히 대상이 지워진 순수한 추상세계로의 변화를 보여주었으며, 성재휴 역시 표현주의적 수묵을 견지하면서 일관된 구상세계를 지향했다.

1920년대 후반부터 안중식으로부터 이어받은 관념적 산수경에서 벗어나 사경미가 짙은 산수를 시도해 온 이상범은 해방 후로 오면서 잘게 끊어지는 리드미컬한 운필과 주로 야산을 배경으로 한 들녘의 정감 어린 경관을 포착한, 독자의 전형적인 사경산수를 완성해 나갔다. 해방 전 「선전」을 통해 발표된

107. 이상범 〈朝〉 1954.

일련의 작품들은 인적이 드문 황량한 들녘을 소재로 비감한 정취를 자아내게
했으며, 지나치게 일률적인 구도의 매너리즘 때문에 비판이 된 바 있기도 했
다. 해방 후의 작품 경향도 전체적인 시각과 구성이 해방 전의 그것에서 벗어
난 것은 아니나, 훨씬 현실감이 감도는 정취와 경쾌한 운필에 의한 다감한 서
정주의가 짙게 반영되면서 한국 산야의 회화화의 전형화에 도달하고 있다.

이상범과 여러 면에서 대조를 이루고 있는 변관식은 1930년대 한동안 금강
산을 유람하면서 변화가 풍부한 산세를 연구하여 자신의 독자적인 세계로 심
화시켜 나갔다. 변관식 역시 해방 전에는 뚜렷한 자기 세계가 형성되지 않은
채 사경산수에 대한 관심을 지속시킨 작가로 지목되었을 뿐이다. 그 역시 이
상범과 같이 1950년대와 1960년대를 지나면서 독자적인 자기 세계의 완숙에
도달하고 있다. 이상범이 주로 한국의 야산풍경을 다루면서 변화가 많지 않은
고즈넉한 야취를 회화화하고 있는 반면, 변관식은 오랜 금강산 스케치를 바탕
으로 한, 변화가 풍부한 산세의 사경을 주로 추구했다. 실제로 그의 대표적인
작품들은 금강산 명소를 다룬 〈옥류천〉, 〈비룡폭포〉, 〈보덕굴〉, 〈삼선암〉, 〈단발
령〉 등으로 반복되고 있다. 그 외 진주의 촉석루 풍경, 성북동 풍경 등 실경도
많이 남겼으며, 어느 특정한 장소가 지시되지 않은 많은 사경산수를 금강산의
풍부한 구도의 변주로서 추구해 보였다. 이상범이 잘게 끊어지는 경쾌한 필법
을 구사한 반면, 변관식은 옅은 먹에서 점차 진한 먹으로 덮쳐 가는 이른바
적묵법(積墨法)을 구사하여 산세의 입체감을 효과있게 묘출했으며 화면 전체
에 중후한 구성감을 드러내 주었다.

호남에 근거를 두었던 허백련은 연진회를 이끌면서 작품의 세계에서뿐 아
니라 생활에서도 이념적인 세계를 영위했다. 갈필에 가까운 필선을 사용, 소박

한 정취를 자아내는 산수를 경영했다. 일찍이 사경산수와 현실적 모티프를 다룬 바 있는 노수현은 1950년대로 오면서 고아한 풍격의 관념산수를 심화시켜 나갔다. 해방과 더불어 동양화의 현대적 실험이 왕성하게 전개될 무렵부터 자유분방한 묵법과 격정적인 구도의 작품을 시도한 바 있는 이응로는 1960년 파리에 정착하면서 커다란 변화를 보여주고 있다. 종이를 찢어서 풀로 붙여 나가는 일종의 콜라주 작업과, 한자와 한글의 자체를 해체하여 재구성해 가는 구성작업을 펼쳐 나갔다. 1970년대 중반 이후부터 작고할 때까지는 춤을 소재로 한 추상적 묵법의 시리즈를 발표했다. 예술가로서의 명성에 비해 그는 두 차례의 사건(백림사건, 윤정희·백건우 피납사건)에 연루되어 국내에서 작품이 판금되는 등 불행한 삶의 굴절을 겪었다. 이응로의 세계는 동양화라는 전

. 변관식 〈內金剛眞珠潭〉 1960. 109. 노수현 〈溪山情趣〉 1957.

110. 이응로 〈작품〉 1964.

통적인 방법에서 출발하지만 종래는 보편적인 회화로서의 현대화에 도달한 예라고 할 수 있으며, 동양화의 전통적 필묵이 갖는 현대적 감각의 재발견이란 점에서 주목되었다. 이응로와 그 필묵의 구사에서 유사성을 많이 보이는 성재휴는 종래의 남화 계열이 다루었던 소재의 범주를 벗어나지 않았으나 대담한 생략과 분방한 묵법으로 역시 동양화의 현대적 변주를 시도한 예였다.

40. 1950 · 1960년대 판화의 상황

목판의 오랜 전통을 지니고 있으면서도 한국의 현대판화는 1930년대 극소수의 화가들에 의한 개인적 취미에 머물러 있는 수준을 벗어나지 못했다. 최

111. 이항성 〈영상〉
1957.

영림과 최지원이 일본의 「창작판화가협회전」과 「선전」에 각각 입선하고 있으며, 유럽에 유학중이었던 배운성이 「르 살롱」을 비롯 몇몇 전시에 판화로 입선한 기록이 해방 전 판화의 전체적 양상이라고 할 수 있다. 최지원은 일찍 작고하여 그의 판화작업이 지속되지 못했으나, 일본의 판화가 무나가다(棟方志功)에게서 목판수업을 사사한 최영림은 1957년 「국전」에 목판화 〈나체〉, 〈낙(樂)〉을 출품하는가 하면, 이듬해 한국판화가협회 창립에도 가담하는 등 판화 영역에서 지속적인 활동을 보여주었다. 그의 판화는 목판을 위주로, 흑백 대비가 심한 조형성에 설화적인 내용을 담은 것으로, 그의 1960년대 이후 유화작품에 나타나는 강한 민속적 주제로의 심화는 1950년대 목판화에서 이미 발아되기 시작했다고 볼 수 있다.

배운성은 6.25 동란 중 월북하여 이후의 활동은 소상히 알 길 없으나, 북한

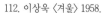

112. 이상욱 〈겨울〉 1958.

113. 김봉태 〈작품 1963 – 6〉 1963.

에서 발간된 각종 미술자료에 세시풍속 등 민속적 소재를 다룬 작품들이 소개
되고 있어 북에서의 그의 활동의 일단면을 엿볼 수 있을 뿐이다.

　해방 후 판화의 활동은 1950년대 후반에 이르면서 놀라울 정도로 개화되고
있는 인상을 주고 있다. 1956년에 정규의 판화전이 열렸으며, 1958년엔 신시
내티 미술관 주최 국제판화비엔날레에 이항성(李恒星), 정규, 김정자, 이상욱,
최덕휴, 김흥수, 유강렬(劉康烈)이 출품하여 이 중 이항성이 수상하는 성과를
올리고 있다. 국제전에서의 수상은 판화 제작의 열기를 더해 주는 계기가 되
었다. 당시 이항성의 작품은 상형문자와 불교적 이미지를 결합시킨 것으로 동
양적 명상의 공간을 펼쳐 보였다. 이 무렵 이항성은 개인출판사를 운영하면서
이를 본거로 판화 제작과 미술출판을 활성화시켜 나갔으며, 이러한 분위기에
서 결성된 것이 한국판화가협회였다.(이항성, 유강렬, 정규, 최영림, 박성삼, 장
이석, 차역, 이규호, 박수근, 이상욱, 임직순, 김정자, 최덕휴, 전상범 등이 창립
회원이었다)

114. 김종학 〈역사〉 1966.

한국판화가협회는, 1960년대에 들어서면서 김봉태(金鳳台), 윤명로(尹明老), 김종학(金宗學), 한용진 등 새로운 회원을 받아들이고 있으며, 1964년에는 신인 발굴을 위한 최초의 공모전을 갖기에 이르렀다. 송번수(宋繁樹), 이승일(李承一), 이용길(李龍吉) 등이 이 공모전을 통해 배출된 판화가들이다.

1950년대의 판화의 주종은 역시 목판으로 최영림, 정규는 뛰어난 목판을 남기고 있다. 이미 「국전」에 판화를 출품한 바 있는 최영림은 흑백의 대비가 강한 조형성 위에 설화적인 이미지를 펼쳐 보였으며, 에로틱한 여체 표현 등에선 무나가다의 영향을 짙게 드러냈다. 모던 아트 계열로 활동했던 정규는 두 번에 걸친 목판화 개인전을 통해 간결하면서도 밀도있는 구성의 세계를 보여주었다. 그의 목판화의 세계는 그대로 유화작품과 1960년대 이후 탐닉되는 도자예술에도 연계되는, 그의 기본적 조형정신을 가장 간명하게 구현해 준 것이었다. 〈곡예〉(도판 115), 〈집〉, 〈산〉 등과 같은 일상에서 취재된 내용과, 〈불상〉,

115. 정규 〈곡예〉 1957.
116. 유강렬 〈구성〉 1963.

〈십자가〉와 같은 종교적 내용을 시적 감수성으로 극화해 주었다.

　미국 록펠러 재단 기금으로 미국에 유학한 유강렬은 초기엔 에칭과 같은 동판 계열의 작품을 주로 다루었으나 귀국 후는 목판화를 많이 다루었다. 나무의 재질을 판화로 수용하면서, 간결한 구성과 화사한 색채로서 밀도높은 조형성을 구사해 보였다. 이미 언급한 바대로 이항성은 석판을 주로 다루면서, 그 내용은 상형문자를 변형시킨 상징적인 운필로서 화면을 구성해 나갔다.

　1960년대에 들어오면서 판화계는 기성작가군과 새롭게 등장한 신인군으로 뚜렷한 구획이 이루어지고 있다. 방법과 의식의 차이는 1960년대에 등장한 젊은 판화가들이 현대미술운동에 적극적으로 참여한 작가들로서, 판화가 회화의 여기나 개인적 취미의 수준에서 다루어지는 것이 아니라 표현방법의 확대, 실험의 또다른 매체로서 적극적으로 수용되었다는 데서 찾을 수 있다. 때를 같이하여 1962년 「현대작가초대전」이 새롭게 판화를 받아들였으며(강환섭, 이상욱, 배륭, 윤명로, 김상유가 초대), 1963년 「파리 비엔날레」엔 김봉태가 판화로

서 참가하고 있는 등 판화활동의 새로운 전기가 마련되고 있다. 판법도, 과거엔 목판 위주에 가끔 석판, 지판, 고무판 등이 다루어졌으며, 지질, 잉크, 그리고 찍어내는 공정 등에서 대단히 질 낮은 수준을 벗어나지 못하고 있었던 점에 비하면, 1960년대 판법은 훨씬 다양한 기술적 면모를 드러내고 있는 편이다. 실크 스크린, 석판, 동판 그리고 혼합기법도 사용되는 등 방법적인 면에서의 다양성과 아울러 기술적 수준의 향상을 보이고 있다.

1960년대 판화의 발전은 판화계 내부의 신장에서도 그 요인이 있지만 서독, 미국, 브라질 등 해외의 판화전이 유치되어 커다란 자극을 주었으며, 무엇보다 다른 조형 영역에 비해 국제전에의 참여 빈도가 훨씬 높아졌다는 점 등이 구체적인 자극원이었다고 할 수 있다. 1963년 「상파울로 비엔날레」에 유강렬이, 1966년 「도쿄 국제판화 비엔날레」에 김종학, 유강렬, 윤명로가, 그리고 1969년 이탈리아 칼피에서 열린 「목판화비엔날레」엔 이성자, 배륭(裵隆), 김상유(金相游), 윤명로, 서승원(徐承元), 유강렬이, 같은 해 부에노스아이레스에서 열린 「국제동판화전」에 강환섭, 김정자, 김종학, 배륭, 윤명로 등이 출품하는 등 국제전 참여의 빈도가 높아졌다. 이 가운데 김종학이 「도쿄 국제판화 비엔날레」에서 가작으로 입상했다. 김종학의 출품작 〈역사〉는 목판으로, 과거 목판이 갖는 대비적인 판법과는 달리 다색에 의한 섬세한 기호적 상형과 여백을 조화시킨 작품으로, 목판의 현대적 가능성을 발휘해 보인 작품이었다.

1960년대를 통해선 배륭, 전성우, 전경자(全京子), 김상유, 강환섭, 김민자(金敏子), 이항성, 김윤신 등의 판화개인전이 열렸으며, 1968년에 현대판화가협회가 새롭게 창립된 것이 특기할 사항이다. 1958년에 창립된 한국판화가협회가 1960년대에 들어오면서 한동안 신인공모전을 갖는 등 열의를 보였으나 점차 많은 회원들이 탈퇴하고 유명무실해진 즈음에, 1960년대 이후 등단한 판화가를 주축으로 현대판화가협회가 결성된 것이다. 회원은 강환섭, 김민자, 김상유, 김정자, 김종학, 김훈, 서승원, 배륭, 유강렬, 윤명로, 이상욱, 전성우 등이었다.

41. 1960년대 조각의 계보

1950년대 후반 회화의 변혁과 더불어 조각 분야에도 반추상적 구성작품과 새롭게 도입된 용접방법이 확대되어 가면서 1960년대는 그 변혁의 추세가 뚜

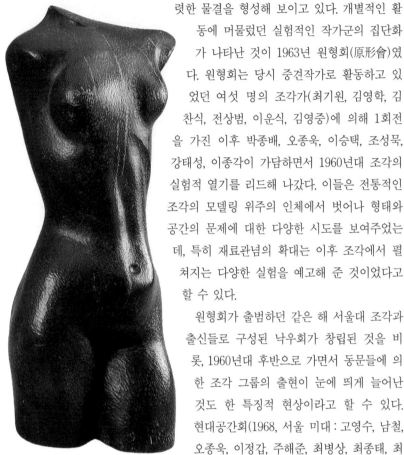

117. 김세중 〈토르소〉 1961.

렷한 물결을 형성해 보이고 있다. 개별적인 활동에 머물렀던 실험적인 작가군의 집단화가 나타난 것이 1963년 원형회(原形會)였다. 원형회는 당시 중견작가로 활동하고 있었던 여섯 명의 조각가(최기원, 김영학, 김찬식, 전상범, 이운식, 김영중)에 의해 1회전을 가진 이후 박종배, 오종욱, 이승택, 조성묵, 강태성, 이종각이 가담하면서 1960년대 조각의 실험적 열기를 리드해 나갔다. 이들은 전통적인 조각의 모델링 위주의 인체에서 벗어나 형태와 공간의 문제에 대한 다양한 시도를 보여주었는데, 특히 재료관념의 확대는 이후 조각에서 펼쳐지는 다양한 실험을 예고해 준 것이었다고 할 수 있다.

원형회가 출범하던 같은 해 서울대 조각과 출신들로 구성된 낙우회가 창립된 것을 비롯, 1960년대 후반으로 가면서 동문들에 의한 조각 그룹의 출현이 눈에 띄게 늘어난 것도 한 특징적 현상이라고 할 수 있다. 현대공간회(1968, 서울 미대 : 고영수, 남철, 오종욱, 이정갑, 주해준, 최병상, 최종태, 최충웅 등), 청동회(1969, 서울 미대 : 김창희, 김태환, 임송자, 조승환, 황하진 등), 제3조형회(1969, 서울 미대 : 장정남, 심문섭, 오세원, 손필영, 전준 등), 현대조각가회(1969, 홍대 : 김찬식, 박석원, 박종배, 이승택, 최기원 등), 홍익조각회(1971, 홍대) 등이 그것이다.

이와 같은 그룹의 출현은 1960년대 이후 조각 인구의 급증 현상을 반영해 주는 사례이기도 한데, 해방 전부터 적어도 1950년대까지 조각 인구는 극히 한정되어 있어 조각가의 활동이 개별 단위로 이루어질 수밖에 없었던 상황에 비추어, 1960년대 이후는 젊은 조각가의 배출이 현저해짐으로써 집단화가 가능할 수 있었기 때문이다. 회화의 개인 발표에 비한다면 조각은 아직도 많은

제한이 있어 자연스레 그룹전을 통한 발표라는 수단
도 여기에 한몫을 한 것이라 볼 수 있다. 또 한편 현
대미술의 두드러진 물질실험이 평면공간이라는 제
한된 회화에 비해 비교적 조각의 영역이 다양한 물
질을 매재로 한 실험이 용이했다는 점도 1960년대
이후 조각의 왕성한 실험적 추세를 뒷받침해 주는 요
건이다. 용접방법에 의한 철조의 유행은 1965년 「국
전」에서 박종배가 〈역사의 원〉으로 대통령상을 수상함
으로써 그 절정을 장식해 준 느낌을 주었다. 1970년대
로 들어오면서 재료의 선택은 더욱 다양해졌는데, 플라
스틱, 스테인리스스틸과 같은 현대적 금속재와 종이, 유
리 등 가변성이 강한 재료들의 원용이 두드러졌다. 재료
는 그것에 가해지는 기술적인 방법과 그 자체의 고유한
속성과 더불어 새로운 형태와 공간의 개념을 유도해냈
다. 1970년대에 특히 눈에 띄는 구조적·건축적인 작품
성향도 재료에서 기인된 특성들이라고 할 수 있다.

　1950년대에서 1970년대에 이르는 조각의 흐름은 아
카데믹한 방법에서 벗어나 다양한 실험적 추세로 진행
된 것이라 할 수 있다. 그러면서 1970년대에 와선 이미
뚜렷한 경향별과 세대에 의한 조각계의 구조가 틀잡히
고 있음을 드러내놓고 있다. 인체 모델링 중심의 아카데
믹한 조각가군으로는 김경승을 중심으로, 백문기, 배형
식, 강태성, 박철준, 전뢰진, 민복진, 권진규, 김창희(金昌
熙), 김수현(金水鉉) 등을 들 수 있다. 1967년 목우회(木
友會)에 조각부가 신설되면서 회원으로 영입되었던 강태
성, 권진규, 배형식, 민복진, 전뢰진, 윤영자, 김행신, 김수
현 등이 대체로 아카데믹한 입장에 있었던 조각가
라고 할 수 있다. 이 그룹에 속하진 않았으나 인
체를 중심으로 온건한 조형방법을 추구했던 작
가들로는 김세중, 이정자(李正子), 고정수(高正
守), 박병욱, 백현옥(白顯鈺), 유영교(劉永敎),

118. 최종태 〈서 있는 여인〉 1970.

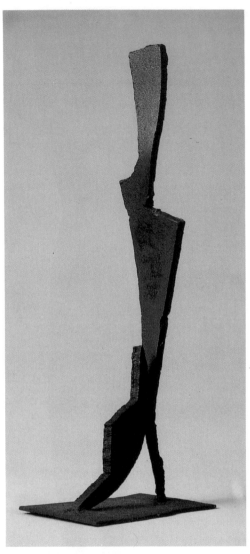

119. 김종영 〈작품 58 – 3〉 1958. 120. 송영수 〈작품〉 1960년대초.

진송자(陳松子), 임송자(林松子) 등을 들 수 있다.

인체에서 출발하면서 유기적인 형태의 발전과 추상화를 꾀하는 일군의 조
각가들은 윤효중의 방법에 크게 감화를 받고 있다고 할 수 있다. 마리노, 만츠
등의 이탈리아 현대조각가들에게서 크게 영향을 받은 윤효중은 한동안 격정

121. 최만린 〈地〉 1965.

적인 생명의식을 구현화한 작품들을 발표하면서 여기에 고유한 정감의 체계를 융화해 가는 시도를 보여주었다. 생명주의적·유기적 형태에다 민족적인 설화의 접목을 시도한 것이었다. 김정숙, 윤영자(尹英子), 김영중, 김찬식, 최기원 등이 윤효중에 이은 생명주의를 대표해 주는 작가군이다.

생명주의와 크게 대조되는 경향으로 구성주의를 들 수 있다. 주로 서울대학의 김종영과 그의 영향을 받은 작가들이 여기에 포함된다. 송영수(宋榮洙), 오종욱, 전상범, 김영학, 최의순, 최만린, 이정갑(李廷甲), 엄태정, 조국정(趙國鉦), 전준(全晙), 심문섭, 강은엽 등이 그 대표적인 예이다. 이들 중 김종영, 송영수는 1950년대 후반 철조에 의한 구성주의적 작업을 시도해 보였으며, 1970년대에 등장한 전준, 심문섭 등에 와선 새로운 금속재에 의한 구성주의적 경향이 더욱 심화된 양상으로 진행되었다.

생명주의와 구성주의 그 어디에도 경사되지 않은 채 이들 두 요소를 적절히 가미하고 있는, 이른바 절충파로는 박종배, 김봉구(金鳳九), 이승택, 김윤신, 박석원, 이종각, 조성묵, 최종태, 정관모, 노재승(盧載昇), 김광우(金光宇), 김청정, 박충흠(朴忠欽), 전국광(全國光) 등이 있다. 1970년대 이후의 경향은 일종의 형태의 환원적 현상과 물질적 확산의 실험이 더욱 고조되면서 다양화로 특징되며, 동시에 조각의 고유한 개념에 대한 검증과 반성이 실험의 근간을 이

122. 김구림 〈현상에서 흔적으로〉 1970.

루어 나갔다. 이 무렵 조각에 대한 개념적 명칭은 회화와 평면과 대응되는 입
체로서 표기되었으며, 이른바 유개념(類槪念)으로서의 오브제를 종래의 조각
과 구분해 주기 위해 입체 2로 표기했다. 물질의 실험은 이미 만들어진 오브제
의 등장과 더불어 순수한 원자재 또는 돌, 모래, 흙, 시멘트, 나무, 물 같은 가
공되지 않은 물질과 원소를 끌어들이는 추세로 진행되었다. 이같은 물질의 실
험은 비단 조각가에만 국한되지 않고 조형 전 영역에 걸친 작가들의 공통된
관심으로 발전되었다. 환경에 대한 관심의 증폭, 닫힌 공간에서 열린 공간으로
나아가려는 현대미술 일반의 추세에 대한 공감대가 형성되면서 물질 실험은
점차 인간과 물질, 인간과 자연, 인간과 환경의 문제라는 보다 생태적이고 사
회적인 문제로 그 폭을 넓혔다. 1969년에 출범하여 1973년까지 지속된 A. G.
그룹이 보여준 '환원과 확장', '현실과 실현', '탈 이미지' 등의 주제는 미술의
개념에 대한 검증작업이면서 가장 진폭있는 매재실험의 장을 마련한 것이었
다. 1970년 김구림(金丘林)에 의한 〈현상에서 흔적으로〉(도판 122)란 행위 역
시 야외공간을 무대로 했다는 점에서 점차 열린 공간으로 진행되는 실험의 추
세를 반영해 주었다.

123. 엄태정 〈절규〉 1967.

이미 언급한 바와 같이 1960년대 조각에 나타나는 가장 주목되는 현상은 재료의 다양화와 이에 수반된 공간개념에 대한 수정과 변혁이라고 할 수 있다. 이미 용접에 의한 철조는 1960년대 조각의 대표적 방법이라고 할 정도로 일종의 유행 현상을 빚기에 이르렀다. 다양한 재료의 확산은 철조에만 국한되지 않는 금속재의 적극적인 원용을 가져왔고, 당연히 재료에 의한 형태의 새로운 문법이 추구되었다.

대학 동문 중심의 그룹들이 속출하는 한편 국제전에의 참가 의욕이 한층 고조되었다. 1963년 「상파울로 비엔날레」와 「파리 청년작가 비엔날레」에 이은 국제전의 진출은 1965년 「파리 청년작가 비엔날레」에 박종배가, 같은 해 「상파울로 비엔날레」에 김종영이 각각 출품했으며, 이후 최만린, 박석원(1967, 파리), 김정숙, 박종배, 송영수, 김영학(1967, 상파울로), 이승택(1969, 파리), 김찬식, 박석원, 최기원, 최의순, 최만린, 이종혁(1969, 상파울로), 김찬식, 엄태정, 최만린(1971, 「인도 트리엔날레」), 이승택, 오종욱, 이종각, 정관모(1971, 상파울로), 심문섭(1971, 파리), 강태성, 김봉구, 김영중, 김윤신, 엄태정, 이운식(1973, 상파울로) 등이 출품하고 있다.

용접 철조는 김종영, 송영수 등에 의해 처음 시도되었으며, 이어 박종배, 박석원, 엄태정, 김청정, 이종각, 최병상, 남철 등에 의해 점차 확대되었다. 김종영은 철조에만 국한되지 않는 폭넓은 재료의 원용을 보여주는 반면, 송영수는 꾸준히 용접에 의한 철조의 방법을 지속해 보였다.

조각에 있어 추상적인 조형성은 재료의 다양한 섭렵에 의해 풍부한 국면으로의 전개를 이끌어냈다. 철조에 의하지 않고 재래의 석조나 목조 또는 기타의 방법을 통해서도 추상적인 조형성의 추구가 지속되었다. 최만린, 김봉구, 김윤신, 전준, 정관모, 이승택 등의 작업은 그 대표적인 경우이다. 상형문자의 간결한 구조를 공간화한 최만린의 〈천지(天地)〉 시리즈와 역시 간결한 구조체의 〈핸들〉 시리즈를 발표한 박석원의 방법이 하나의 주제를 통한 자기방법의 심화라는 측면에서 돋보였다. 현대적 소재와는 거리가 먼 테라코타와 건칠의 방법으로 인물상, 불상 등 역시 재래의 모티프를 주로 다룬 권진규의 존재는 1960년대에 가장 이채를 띠었다. 그는 해방 후 일본에 건너가 스미즈 다가시(淸水多喜示)에게 사사했는데, 스미즈가 부르델의 제자였기 때문에 자연 부르델, 스미즈, 권진규로 이어지는 계보를 지녔다. 특히 형태의 기념비성 같은 조형요소의 창조는 부르델에서 이어지는 조각어법이라고 할 수 있다. 그는 1970년대 한때 왕성한 활동을 보였을 뿐 아니라 불상 제작을 통해 한국 조각의 리얼리즘을 추구하려는 의욕까지 보였다.

42. 구상과 추상의 대립

전후 파리를 중심으로 전개된 바 있는 구상과 추상의 대립[19]은, 1960년대 초반 우리 화단에서도 재연되었다. 시기의 차이는 있으나 이 대립은 전후의 공통된 현상이었다. 한국에서 구상·추상의 대립이 1960년대 초반에 이루어졌다는 것은 시기적으로 보아서 추상의 급격한 대두와 상응되고 있다. 추상 계열의 급속한 세력화를 견제하기 위한 구상 계열의 결속은 한차례 치열한 논쟁의 소용돌이를 몰아왔으며, 이와 같은 현상은 시기와 지역을 달리하는 세계적인 추세였다.

한국에 있어 구상·추상의 대립상이 뚜렷해졌다는 것은, 추상의 대두가 급격해지면서 상대적으로 구상 계열의 견제가 나타나기 시작했다는 것을 시사

하고 있다. 대체로 구상 계열은 「국전」이란 무대를 발판으로 공고한 아성을 구축하고 있었으며, 추상 계열은 재야의 여러 단체를 통해 점차적으로 그 세력을 넓혀 가고 있었다. 1960년대에 들어오면서 추상 계열이 양적으로 비대해지면서 화단의 기류는 점차 추상세(抽象勢)로 잠식되었다. 추상 계열의 양적인 비대의 원인은 1960년을 전후로 배출된 각 미술대학 출신의 신예작가들 태반이 추상을 시도하고 있었다는 데서 찾을 수 있다. 그리고 이들이 미협에 그 세력을 펼쳐 나가면서 어느덧 추상 계열이 화단의 중심적인 세력으로 부상하기에 이르렀다.

이 무렵 활발해지기 시작한 국제전에의 참여는, 자연 추상 계열 작가들에 의해 독점되었다. 그러한 독점화가 두드러졌던 1963년경 구상 계열에 의한 반발이 산발적으로나마 일어났으며, 그것이 때늦게 구상·추상의 논쟁을 야기시켰다. 또다른 측면에서, 1961년 개혁 「국전」이 추상작품을 받아들임으로써 구상 계열의 난공불락의 성이었던 「국전」마저 추상세력에 의해 잠식되었으며, 이로 인해 구상 계열의 심리적인 위축감이 증가되었다고 볼 수 있다.

이 무렵 지상을 통해 산발적으로나마 대립된 논진이 전개되었는데, 그 대표적인 것은 장두건의 「미술에 있어서의 구상과 추상」, 박서보의 「사실(寫實)과 구상」, 이열모의 「현대미술과 전위」, 「추상은 예술이 아니다」 등을 들 수 있다. 이들의 논진을 요약하면, "세계 미술사조가 단연 구상 주류로 흘러가고 있는데 왜 우리만이 추상 위주냐", "우리 화단에 국제시장에 내놓을 떳떳한 구상이 무엇이냐", "시위와 선전뿐인 전위-추상을 어떻게 믿는단 말인가" 등이다. 이 집약된 내용에서도 알 수 있듯이, 이 일련의 논쟁은 구상과 추상의 미학적 탐구에 바탕을 둔 것이 아니라 국제전 참여를 계기로 야기된 화단 기류를 반영한 것이었다는 점에서 단순한 시비의 차원을 크게 벗어나지 못한 인상을 주었다. 사실·구상·비구상·추상 등의 용어의 개념이 명쾌하게 개진되지 못한 것도, 사실과 구상, 비구상과 추상의 무분별한 사용도, 돌이켜보면 구상과 추상의 본질에 대한 논쟁을 치르지 않았었기 때문이라고 할 수 있다.

추상미술의 급격한 세력화는 현대미협과 60년미협전 같은, 주로 2, 30대의 작가들과 이들에 동조하는 같은 세대 작가들의 공감에서 가능했으며, 그 바람은 구상 계열의 일부 중견작가들에게도 공감을 줄 만큼 확대되었다.

구상에서 출발하고 있으면서 점차 조형적 심화와 확대를 통해 비구상에 도달하고 있는 일군의 중견작가들의 등장은, 처음부터 화면과의 뜨거운 대결로

124. 김영주 〈영상〉 1953.

출발한 앵포르멜계의 젊은 작가들과는 대조를 이루면서 한결 풍부한 양식적 전개를 보였다. 대체로 1960년을 전후로 해서 비구상으로 발전해 간 작가들은 류경채, 이준, 이봉상, 고화흠, 한봉덕, 김영주, 장석수, 박석호, 이종무 등이었다. 처음부터 구성주의에 감화를 받아 기하학적 추상을 시도하다 점차 표현적 추이를 보인 김병기도 전체적인 화단 기류로 보아 앵포르멜의 뜨거운 영향을 반영한 경우이다. 이 시기에 젊은 세대의 작가들과 공동의 노선을 펴면서 이론적 지주 역할을 했던 기성세대의 작가는 김영주와 김병기였다. 특히 김영주는 왕성한 작품활동과 비평활동을 병행하여 현대미술운동에 앞장섰다. 그는 〈검은 태양〉, 〈현대의 신화〉, 〈그날은 화요일〉 등 일련의 작품들에서 부조리한 인간 조건에 떠는 인간상에의 지속적인 관심을 보였다. 그의 조형의 바닥엔 언제나 무거운 비전과 양식화에의 지향이 잠재되어 있었다.

125. 정창섭 〈공방〉 1955.

　김병기는 1956년 「한국미협전」에 발표한 〈가로수〉와 같은 작품에서 대상의
구성적 요약과 평면화를 시도해 보였는데, 1960년대 초반의 작품들에선 행위
의 직접적 여과를 앞세우는 액션 페인팅으로 방향을 돌렸다. 그는 작품활동에
서보다는 이론적 전개와 비평활동에 더욱 두드러진 면모를 나타냈다.
　젊은 세대들에 의해 주도되었던 앵포르멜 미학에 공감하면서 독자적으로
활동했던 작가들로는, 김훈, 김상대, 정창섭, 양수아, 이종학, 이일영, 강용운, 이
세득, 이수재 등을 들 수 있다. 이들은 거의 「현대작가초대전」이나 개인전을

통해 작품을 발표했으며, 그룹활동에는 참여하지 않았다.

43. 변혁기의 그룹활동

대체로 미술운동이 가장 활발했던 시기가 1950년대 후반이라고 할 수 있다. 1950년대말에는 이념을 표방한, 또는 구체적인 이념을 제시하지 않았지만 공동의 조형언어의 연대감에서 이루어질 수 있었던 그룹이 등장했던 것으로 보아 이 시기의 미술운동은 그룹을 통한 미술운동이라고 말할 수 있다. 운동이란 어느 특정 개인이나 개별적인 활동으로 이루어지는 것이 아니라, 같은 생각을 갖고 같은 추진방법을 지닌 사람들끼리의 공동보조에 의해 비로소 이루어지는 것이다. 물론 미술운동 그 자체도 시대의 변천에 따라 개념이 수정되긴 하지만, 적어도 1950년대의 미술운동이라면 그룹을 통한 이념적 결속과 그 세력화라고 할 수 있다.

현대미협, 창작미협, 모던 아트, 신조형파가 출발하던 1957년은 미술운동시대의 막이 열리던 해이며, 이 단체들이 다같이 분명한 이념을 표명했는데, 이것은 이때가 우리 화단에서 가장 왕성한 이념의 결속과 대립의 시대였음을 시사하고 있다. 한국 현대미술의 기점을 1957년으로 보는 관념도 이념을 전제로 한 운동 때문이라고 생각할 수 있다.

이 그룹운동이 일어나는 때와 거의 같은 시기에 출발한 「현대작가초대전」은 점차 이 난립된 그룹운동을 포괄하여 재야의식의 집결로서의 구심을 형성하기에 이르렀으며, 현대 내지 전위라는 공동의 명분 아래 그 운동이 순탄하게 이루어질 수 있었다. 그러나 「현대작가초대전」의 권위가 신장될수록 독립된 그룹활동은 자연 위축되는 현상을 보였다. 「현대작가초대전」 자체가 하나의 커다란 그룹이라고 제기하면서, 소그룹의 존속 자체를 부정하는 작가들이 나왔다. 오히려 소그룹의 병존이 대의와 구심점을 흐트려 놓을 수 있다고 이들은 생각했다. 그러나 「현대작가초대전」이 작가 상호간의 이념적 공감 위에서 이루어지는 것이 아니라, 일개 신문사가 연례행사로 치러 나가는 종합전이라는 점에서 회의를 나타낸 이들도 없지 않았다. 그러나 이미 1960년대에 들어오면서부터 1957년에 출발했던 여러 그룹이 열기를 잃어 가기 시작했다. 일년에 두 차례에 걸친 의욕적인 전시 활동과 500호에 가까운 대작을 들고 나

정상화 〈작품 68-7〉 1968.　　　　　　127. 조용익 〈작품 63-713〉 1963.

왔던 현대미협조차 1960년 6회전을 마지막으로 와해되었다. 6회전을 통해 가
입·탈퇴 등 멤버의 이동도 적지 않았으나, 실험적 열기는 비교적 지속적이었
다. 이경성은 6회전 평에서 이 실험의 열기를 이렇게 표현하고 있다.

"새로운 창조를 위해 일체의 전통을 과감하게 단절하고 그 부정의 극한에
서서 생명을 지속시키려는 이 조형적 실험 속에는 예외적이고 격동적이고 마
술적인 방법만이 가능하다. 새 창조를 위하여 일어난 과감한 이 '반예술'의 운
동은 '또 하나의 미학을 거점'으로 미지와 혼돈을 향하여 도전하고 있다."[20]

이 그룹은 1960년에 마지막 전시를 가진 후 단체로서는 해산되었으나, 그
실험의 열기와 이념은 결코 중단된 것이 아니었다. 그것은 1960년에 창립된
1960년미협과의 이념적 동질성을 띤 새로운 그룹의 결속을 가능하게 했다. 악
티엘의 창립이 그것이었다. 정상화, 하인두, 김대우(金大愚), 손찬성(孫贊聖),
전상수, 김종학, 박서보, 김봉태, 김창열, 장성순, 조용익, 윤명로, 이양로 등에
의해 1962년 악티엘 창립전이 개최되었다. 그러나 이미 현대미협과 60년미협

128. 윤명로 〈회화 M10〉
1963.

이 앵포르멜의 미학으로 출발했다가 그 이념에 의해 발전적 해체가 이루어졌
었다면, 1962년에 새로 결속된 단체에서는 앵포르멜 미학을 극복하는 실험적
추진이 따라야 했을 것이다. 그러나 악티엘의 성격은 앵포르멜에서 한발자국
도 벗어난 것이 아니었다. 앵포르멜이 결코 다음 시대를 대변할 수 있는 조형
언어가 되지 못했다. 악티엘이 결속과 동시에 와해될 수밖에 없었던 요인도
여기서 찾아질 수 있다.

앵포르멜 미학이 운동으로서 생명력을 상실하기 시작하자 실험의 종합적인
무대였던 「현대작가초대전」 역시 성격 없는 연례행사로 전락해 갔다. 1963년
7회전엔 일부 구상 계열에까지 초대 범위를 확대하고 있어, 현대와 전위를 표
방했던 애초의 열기는 완전히 식어 버린 인상을 주었다. 당시 『조선일보』에
게재되었던 이경성의 평문은 식어 버린 열기를 이렇게 호도하고 있다.

"결국 우리가 「현대작가초대전」에 기대하는 것은 온갖 표현의 영역 속에서
현대 특히 한국의 현대를 독창적으로, 그리고 가장 개성적으로 표현할 수 있
는 미술작가에게 발전의 기회를 주어 집약된 광장에서 한국 현대미술의 공약

129. 하종현 〈도시계획백서 67 – 8〉 1967.

수를 얻게 되면 그것으로 족하리라고 본다."[21]

　이후 몇 차례 부정기적으로 전시회가 개최되었으나 '한국 현대미술의 공약수'를 얻기엔 너무나 무기력한 행사로 끝나 버리곤 했다.

　「현대작가초대전」에 기대를 걸 수 없었던 일부 중진·중견작가들에 의해 또다른 그룹들이 모색된 것도 이 무렵이었다. 1962년 창립된 신상회는 그 대표적인 것이었다. 신상회는 1950년대 후반의 그룹들과 같은 이념적 결속에 의한 운동체로서의 색채를 띤 것은 아니었다. 결속의 명분과 그 전개 방법이 달라지고 있었다. 이념상의 뚜렷한 집결의식을 내건 것이 아니라, 모여서 이념의 질을 추구하는 방법을 시도했다. 그러니까 처음부터 어떤 기치를 내세우는 것이 아니라, 일단 모여서 공약수를 기대하자는 방법을 채택하고 있는 것이었다. 그러나 여러 속성의 집결에서 약속되는 인화(人和)의 거리를 메우지 못할 때 숱한 가치의 혼란이 따르기 마련으로, 창립 당시부터 진통을 겪지 않을 수 없었다. 회를 거듭할수록 회원의 변동이 심했다. 그러나 특기할 것은 신인공모제를 실시하고 여기 출신들에 회우제(會友制)를 두었다는 점이다. 창립 당시의 회원을 보면, 강록사(姜鹿史), 김종휘, 김창억(金昌億), 문우식, 박석호, 유영국,

130. 이대원 〈녹유동〉 1964.

이봉상, 이대원, 이정규(李正奎), 임완규(林完圭), 정건모, 정문규(鄭文圭), 조병
현, 한봉덕, 황규백, 민복진, 전뢰진 등이었다. 공모제를 통해서는 하종현(河鍾
賢), 이주영(李柱榮), 윤주숙(尹柱淑), 이두식(李斗植) 등이 최고상을 수상하면
서 등단했다.

　창작미협도 1960년을 넘기면서 대부분의 회원들이 탈퇴하고 신진들이 그
자리를 메웠다. 창립회원으로 류경채, 고화흠 등이 남아 있을 뿐 표승현, 정문
현(鄭文鉉), 이기원(李基遠), 정린(鄭麟), 강대운(姜大運), 김순옥(金順玉), 남혜
숙(南惠淑), 하영식(河榮植), 양승권(梁承權), 이남규(李南奎), 조영동(趙榮東)
등이 새로 들어왔다.

　단순한 발표를 위한 친목단체 및 동문들에 의한 단체가 잇따라 출발한 것
도 1960년에 접어들면서였다. 앙가주망회(張旭鎭, 安載厚, 朴光浩, 金瑞鳳, 朴槿
子, 李容煥, 沈竹子, 崔景漢, 崔寬道, 李滿益, 吳天龍), 2·9 동인회(劉永國, 李大

源, 林完圭, 金昌億, 權玉淵, 張旭鎭), 오리진(權寧祐, 金守益, 徐承元, 崔明永, 崔昌弘, 李相樂, 申基玉, 李承祚), 동양화의 청토회(靑土會 : 朴魯壽, 朴世元, 辛永卜, 李建傑, 李烈模, 李永燦 등), 신수회(新樹會 : 趙平彙, 金東洙, 吳泰鶴, 河泰瑢, 崔在宗, 李容徽), 무동인(無同人 : 崔朋鉉, 李泰鉉, 文福喆, 金英子, 石蘭姫 등) 등이 1960년에서 1963년 사이에 등장한 그룹들이었다.

「현대작가초대전」이 저조해짐과 때를 같이하여 등장한 「문화자유초대전」은 소수의 작가들을 초대함으로써 은연중 엘리트 의식을 고취했다. 이 초대전은 세계적인 지성의 모임 세계문화자유회의 한국지부가 주관한 것으로, 그 성격도 지적 움직임을 반영하려고 했다. 1962년 1회전을 연 이후, 1966년 5회전을 마지막으로 문을 닫을 때까지 초대전뿐 아니라 세미나, 토의회 등 다채로운 활동을 벌임으로써 한국 현대미술의 전개에 구심적 역할을 하려고 했다. 1965년 4회전을 기해 발표한 이른바 「1965년 선언」에서도 그러한 의식이 짙게 반영되어 있다.

"지금 우리는 역사 속으로 빛을 잃고 소멸해 가는 뭇 미학들의 재기를 허용할 의사는 없다. 앵포르멜 미학의 국제적인 보편화에 따라 포화에 뒤이은 허탈감이나 권태감이 현상을 지배하고 있는 현재의 혼미 속에서 우리는 또하나의 탈출구를 모색한다. 미학상의 새로운 전개를 수반하지 않는 포말적(泡沫的) 반동현상이나 혹은 시대착오에서 오는 회구주의적(懷舊主義的) 제현상은 창조불능자의 자위려니와, 우리는 이것들의 옹호와 변호를 폐기한다. 우리들의 행위는 하나의 양식에의 통일된 주장이 아니다. 이 공동대화는 현상전환을 추진하고 표면상의 신발견이나 변화가 아닌 오늘의 현실, 한계정세의 재발견을 통해 내면에의 심화를 추진하고 우리들의 독자적인 시각을 형성하여 우리들만의 창조적인 전통확립에 궐기하는 민족적 긍지이다."

매회 초대전마다 주제를 내세운 세미나가 진행되기도 했다. '현대미술의 세계', '미술평론의 기능', '현대예술과 한국 미술의 방향', ' 한국 미술의 현실' 등은 여기서 다루어진 주제들이었다.

2회전 초대작가 중 권옥연, 김종학, 박서보, 정상화 네 사람에 의해 프랑스 파리 랑베르 화랑에서 「한국청년작가전」이 열리게 된 것은 이 초대전의 성과 중 하나이기도 했다.

1회에서 5회까지 초대된 작가는(매회마다 그 명단에 변화가 있었다) 권옥

131. 김구림 〈작품 5 - 68〉 1968.

연, 김기창, 김영주, 김창열, 박래현, 박서보, 서세옥, 유영국, 김종학, 손동진, 윤명로, 정상화, 정창섭, 정영열, 조용익, 최기원, 한용진, 김중업, 전성우, 변종하, 유강렬, 하종현, 박종배, 김형대, 최만린 등이었다.

　엄격히 초대전 형식을 띠면서도 하나의 그룹으로 보이는 이유는 실질적으로 몇몇 중심적인 작가들에 의해 이끌려져 나갔기 때문이었다.

　미술대학을 갓 나온 신인들에 의한 동인체 형식의 그룹이 점차로 많아졌던 것도 1960년대 이후의 한 특징적인 현상이라고 할 수 있을 것 같다. 이미 무(無), 오리진, 낙우회 같은 그룹이 이 범주에 속하고 있다. 이들에 뒤이어 나온 것이 논꼴, 왓트, 투아 등이었다. 그러나 오리진, 낙우회만이 오랜 연륜을 쌓았고, 대부분의 그룹들은 한두 차례 의욕적인 전시를 끝으로 해산되기가 일쑤였다. 방황하던 한 시대의 특징을 가늠해 주는 현상이었다.

132. 이승조 〈핵〉 1977.

　현대미협과 60년미협에 이은 악티엘이 와해되자, 여기에 소속되었던 일부 작가들이 중심이 되어 앵포르멜 이후를 모색한다는 열의로 결속된 것이 신작 가협회(河麟斗, 金丘林, 金相大, 孫贊聖 등)였다. 그러나 화단 전반에 무겁게 깔려 있는 침체현상을 걷어내기에는 이들의 노력은 무력했고 비전이 없었다. 그룹의 이합집산이 두드러지게 눈에 띄는 것도 중심적인 경향이 없었던 시대 의 현상이라고 보아야 할 것이다.

　그런 점에서 1967년은 분명한 변화의 기미를 나타낸 해였다.

　앵포르멜이 십 년을 넘기던 해이기도 했다. 1967년말 세 그룹에 의해 이루 어진 「청년작가연립전」은, 1957년의 현대미협, 창작미협, 모던 아트, 신조형파 가 등장함으로써 한 시대적 획을 그은 것에 못지 않은, 미술사적 의의를 지닌 것이었다. 앵포르멜로 대변되는 추상표현주의가 이들의 행동적 계기에 의해

133. 최명영 〈悟 68 - B〉 1968.

실질적으로 그 오랜 막을 내렸기 때문이다.

「연립전」은 1960년대초에 창립된 무(無), 오리진과 「신전(新展)」(姜國鎭, 梁德洙, 鄭江子, 沈善喜, 金仁煥, 鄭燦昇) 등 세 그룹에 의한 공동발표였다.

세 그룹은 각각 다른 관심을 나타내고 있었으나 대체로 추상 이후의 세계적인 추세에 민감한 반응을 보인 시도적 경향이었다는 점에서 모색기의 공통된 특성을 나타냈다. 옵 아트, 팝 아트, 네오 다다 등 일련의 반미술의 추세가 이들을 강하게 사로잡았다. 이와 거의 때를 같이하여 결성된 것이 회화 68(金丘林, 金次燮, 郭薰, 李慈璟, 河東哲 등)이었다. 이들의 경향도 연립전에 나타난 추세에 직결된 것이었다. 연립전을 모체로 등장한 것이 1969년의 한국아방가르드협회(곽훈, 김구림, 김차섭, 김한, 박석원, 박종배, 서승원, 이승조, 최명영, 하종현, 평론가 李逸, 吳光洙)였다. 뒤이어 1970년, 1971년엔 이승택, 신학철(申鶴徹), 심문섭, 김동규(金東奎), 송번수, 이강소(李康昭), 이건용(李健鏞), 조성묵, 김인환 등이 가입되었다. 또 한편 앵포르멜의 포화 상태는 상대적으로 일체의 구상 계열 작가들에게 자각의 계기를 만들어 주었다. 자연에 바탕을 두

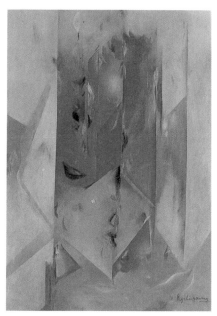

134. 강정완 〈회고〉 1975.

135. 유희영 〈생동〉 1972.

면서 조형질서의 내적 조화를 추구했던 일군의 신구상 계열의 작가들이 스스
로 공동의 발판을 구축하기 위해 「구상전(具象展)」을 발족시킨 것이 1967년이
었다. 이미 창작미협, 신상회 등을 거치면서 그룹활동을 해 온 중견들이 중심
이 되어 극단적 추상과 재현적 사실의 중도에서 풍부한 양식의 개발을 의도하
고 나온 것이었다. 이봉상, 박고석, 정규, 박항섭, 박창돈, 박석호, 박성환, 황유
엽, 정건모, 최영림, 홍종명, 김영덕, 김종휘, 배동신(裵東信), 송경(宋璟), 신석
필 등이 회원으로 참여했다.

전통적 사실주의 계열의 일부도 목우회를 탈퇴하여 새로 사실화가회를 결
성했다. 이종우, 이병규(李昞圭), 박득순, 김인승, 박영선, 손응성, 장이석, 임직
순, 이의주, 김숙진 등이 1970년에 사실화가회 창립전을 가지면서, 전통적인
사실 계열도 양분현상을 빚어냈다.

1968년부터 「국전」은 미술계의 전체적 경향을 참작하여 구상과 비구상으로
나누어 실시하고, 이어 동양화와 조각에도 이 이원적 개념을 적용시켰다. 1960
년대 후반에서 1970년대초에 걸쳐서는 비구상 계열이 국전의 최고상을 잇따라
서 수상하는 등 국전의 비구상 계열 진출이 현저해졌다. 박길웅(朴吉雄), 표승

현, 강정완(姜正浣), 유희영(柳熙永) 등의 비구상 작가들이 대통령상을 수상했다.

1968년 일본 동경국립근대미술관에서 열린 「한국현대회화전」은 일본과의 미술교류를 알리는 첫 신호였다. 변종하, 최영림, 정창섭, 전성우, 하종현, 김훈, 김영주, 권옥연, 이세득, 이수재, 남관, 박서보, 유영국, 이우환(李禹煥), 곽인식(郭仁植), 윤명로, 유강렬, 이성자, 김상유, 김종학 등 스무 명이 여기에 참가했다. 1970년대부터 많은 한국 작가들이 일본에서 개인전을 갖는 등 자못 활동이 활발해졌다. 김구림, 김종학, 박서보, 서승원, 심문섭, 하종현, 윤형근(尹亨根), 김창열 등이 일본에서 개인전으로 주목을 받았으며, 1977년 도쿄에서 열린 「한국 현대미술의 단면전(斷面展)」은 일본 미술계에 한국 현대미술의 이미지를 심어 준 계기가 되었다.

註

1. 『경향신문』 1948. 12. 20.

2. 『경향신문』 1948. 10. 27.

3. 尹喜淳『朝鮮美術硏究』 서울신문사, 1946.

4. 吳之湖「美術界槪觀」『藝術年鑑』 예술신문사, 1947.

5. 吳之湖, 위의 글.

6. 『서울신문』 1957. 3. 24.

7. 朴栖甫『空間』 1966. 11.

8. 위의 책.

9. 1960년에 발족한 젊은 세대의 미술단체로, 덕수궁 담벽에 작품을 전시한 이른바 최초의 壁展을 시도했다. 작품을 통한 현실참여, 행동의 적극성을 띠었다. 동인은 金宗學, 金大愚, 柳榮烈, 金鳳台, 崔寬道, 金應贊, 李柱榮, 金基東, 宋大賢, 朴在坤, 尹明老, 孫贊聖 등 열두 명. 두 번의 전시를 열고는 해체, 현대미협 일부와 합류, 악티엘을 결성했다.

10. 朴栖甫, 앞의 책.

11. 文藝振興院『文藝統鑑』(미술편), 1977.

12. 『조선일보』 1959. 11. 12. - 13.

13. 東洋畵를 주체적인 입장에서 韓國畵로 명명해야 한다는 일부의 주장이 오랫동안 지속되고 있다. 일부 동양화들이 동양화란 명칭 대신 한국화를 사용하고 있으며, 金永基는 「한국화 명칭 사용에 대한 건의문」을 정부 요로에 내어 한국화 명칭을 강력히 주장해 오고 있다. 그러나 한편에선 지나치게 관념적이거나 어느 개인의 구호에 끝나는 것이 아니라 더욱 성숙된 문화토양 위에서만 한국화가 생겨날 수 있을 것이라고 주장하고 있다.

14. 『동아일보』 1954. 12. 15.

15. 『思想界』 1959. 12.

16. 劉槿俊「開化期 - 1975」『文藝統鑑』 文藝振興院, 1977.

17. 『조선일보』 1958. 6. 4. - 6.

18. 李慶成『思想界』 1959. 6.

19. 전후 추상미술의 급격한 대두에 따른 전통적 자연주의 계열의 일부 작가들이 추상과 상대적인 새로운 구상을 지향함으로써 한동안의 대립 양상을 보여주었다. 이것이 이른바 전후의 '구상·추상 논쟁'이다. 1950년대 초반에 등장한 「시대의 증인전」은 구상계의 중심무대였다. 이와 같은 대립 현상은 파리뿐 아니라 다소의 시차를 가진 전 세계적인 현상이기도 했다.

20. 『동아일보』 1960. 12. 14.

21. 『조선일보』 1963. 3. 16.

오늘의 미술의 단면과 상황
1970-2000

44. 1970년대의 상황

1970년대는 1967년 청년작가연립전과 1968년의 회화68의 등장, 그리고 이어 1969년 한국아방가르드협회(약칭 A.G.)의 창립으로 이어지면서 그 막을 열고 있다. 이미 청년작가연립전이나 회화68에서 보아 왔듯이 1960년대를 풍미한 추상표현주의를 벗어나 다양한 방법의 등장과 모색의 열기는 1970년대로 이어지면서 더욱 활기찬 전개의 양상을 드러내고 있다. 잇따른 젊은 세대 작가군에 의한 그룹의 출현도 이같은 시대적 열기를 반영해 주고 있다. 1970년대의 신체제(新體制 : 권순철, 김영배, 강하진, 유기철, 김창진, 이강소, 이주영), 1971년의 S.T.(이건용, 박원준, 김문자, 한정문, 여운), 1972년의 에스프리 (김광진, 김영수, 김태호, 노재승, 양승욱, 이병용, 이일호, 전국광, 황효창) 등이 1970년대초에 등장한 대표적인 젊은 그룹이다. 1972년엔 한국미술협회가 「앙데팡당전」을 신설, 젊은 세대의 실험의 무대를 마련했다. 전국을 무대로 한 대단위 초대전 형식인 현대미술제가 열리기 시작한 것도 1970년대초의 일이다. 1973년 대구현대미술제를 시발로, 서울, 광주, 부산, 춘천, 전주 등지에서 현대미술제가 열렸다. 또 한편 1970년대 초반 주목할 만한 현상은 『한국일보』가 개최한 「한국미술대상전」이 열림으로써 민전시대를 예고했다는 점과, 국제전에 대한 점고하는 관심의 일단이 국내에서의 국제전 출현을 가능하게 했다는 점이다. 『동아일보』가 주최한 「서울 국제판화 비엔날레」가 그것이다. 지금까지 국전이라는 등용의 관문에만 의존해야 했던 신인의 등장이 민전이란 보다 자유롭고 진취적인 전시기구를 통해 가능하게 되었다는 것은 1970년대 미술의 전개에 하나의 커다란 비전을 제시한 것이었다고 할 수 있다. 이에 자극되어 1970년대 후반에 이르러서는 『동아일보』와 『중앙일보』가 각각 「동아미술제」, 「중앙미술대전」을 엶으로써 화려한 민전시대를 맞고 있다.

1970년대 미술의 또하나 두드러진 현상으로는 잇따른 원로작가들의 작고와 과거 미술에 대한 재조명작업이라고 할 수 있다. 허백련, 노수현, 김은호, 변관식, 박승무 등 이른바 6대가로 지칭되는 동양화의 노장들이 잇따라 타계하고, 권진규, 김환기, 박래현, 도상봉 등 대표적인 작가들이 역시 타계했다. 동양화단의 6대가의 타계는 이들로 대표되었던 한 시대가 역사의 뒤안길로 물러나고 해방 후 세대에 의해 화단의 구조가 재편되고 있음을 시사해 주고 있다.

유독 많은 회고전이 열렸다는 것은 작가를 재평가하고 미술사를 정리한다

는 차원에서 그 중요성을 간파하게 했다. 「이봉상 유작전」(1970), 「정규 유작전」(1971), 「이중섭 회고전」(1972), 「이상범 유작전」(1972), 「권진규 1주기전」(1974), 「이종우 회고전」(1974), 「변관식 회고전」(1975), 「박수근 10주기전」(1975), 「김환기 회고전」(1975), 「이인성 유작전」(1977), 「한국 현대미술 20년의 동향전」(1978) 등이 1970년대에 열린 대표적인 회고전으로 손꼽을 수 있다. 특히 이 가운데서도 이중섭, 박수근, 이상범, 변관식의 회고전은 많은 반향을 불러일으켰다. 불우한 삶을 살다간 천재 화가 이중섭에 대한 연민과, 향토적 정취가 강한 박수근의 소박한 예술세계에 대한 새삼스러운 공감이 확산되면서 미술의 대중적 인식에도 크게 공여했다. 이상범과 변관식의 작품세계는 우리의 산야에 대한 새로운 인식을 진작시키면서 40대를 전후로 한 젊은 세대 작가들에게 사경산수의 제작열을 북돋우는 계기를 마련해 주었다.

「한국미술대상전」에서 〈어디서 무엇이 되어 다시 만나랴〉(도판 136)로 대상

136. 김환기
〈어디서 무엇이
되어 다시 만나랴〉
1972.

137. 권옥연 〈사랑〉 1970.

을 수상한 김환기의 작품세계는, 1960년대초까지 보여주었던 향토적 정서의 양식화를 추구했던 경향에서 벗어나 화면 전체를 점획으로 채워 나간 순수한 추상의 세계에 도달했다. 김환기의 뉴욕시대는, 그의 이전의 시대와 크게 대비되면서 무르익어 가는 경지에 이르고 있음을 엿보여 주었다. 그러나 1974년 뉴욕에서 갑작스런 그의 죽음은, 주위의 무관심과 생활고로 스스로 목숨을 끊은 권진규의 죽음과 더불어 많은 사람들의 안타까움을 자아내게 했다.

한 시대의 경향 또는 특정한 전시체제를 회고하는 기획전으로 1972년 명동화랑에서 열린 「추상-상황 및 조형과 반조형전」을 필두로, 1973년 국립현대미술관의 「근대미술 60년전」, 1977년 「역대국전수상작가전」, 1978년의 한국미협과 국립현대미술관의 공동기획인 「한국 현대미술 20년의 동향전」을 들 수 있다. 「추상-상황 및 조형과 반조형전」은 1960년대 추상미술과 1960년대 이후 모색의 경향을 압축한 전시로, 권옥연, 김영주, 김정숙, 김종학, 김찬식, 김창열, 김형대, 남관, 박서보, 박종배, 윤명로, 이종각, 전상범, 전성우, 정창섭, 정영열, 조용익, 최기원, 최만린 등 1960년대 대표적인 작가들과, 이건용, 이동엽, 이반, 이승조, 최명영, 하동철, 하종현, 허황, 권영우, 김구림, 김차섭, 박석원, 서승원,

138. 김형근 〈관혁〉 1970.
「역대국전수상작가전」
출품작.

심문섭, 엄태정, 이강소 등 1960년대 후반경부터 나타난 새로운 실험적 경향의
작가들이 포함되었었다. 국립현대미술관에서 열린 「근대미술 60년전」은 최초
로 근대작품들을 발굴·조사한 전시로서 근대미술에 대한 인식을 새롭게 가
지게 한 계기가 되었을 뿐 아니라, 근대미술사 기술의 기초조사로서의 의미를
띠었다. 「역대국전수상작가전」은 최고상인 대통령상에서 각 부분별 최고상인
문공부장관상 수상작품이 한 자리에 모인 전시로, 역시 자료 정비의 의미를
띤 것이었다. 「한국 현대미술 20년의 동향전」은 1957년을 기점으로 해서 1977
년까지의, 주로 현대미술의 전개 과정을 회고해 본 전시다. 이 전시는 시대별
로 연대 구획과 각 시대별 주요한 물결에 그 초점을 맞춘 것이었다. 제1부는
뜨거운 추상운동의 태동과 전개로 명명되었으며 대체로 1957년 현대미협의
출현 시점에서부터 60년미협과 악티엘의 등장에 그 초점을 맞추면서 뜨거운
추상의 주변에 있었던 작가들을 포괄했다. 박서보, 이명의, 이양로, 이일영, 장

39. 박장년 〈마포〉 1978.

석수, 장성순, 정영열, 김종학, 윤명로, 조용익, 정창섭, 하인두, 김형대, 송수남, 박석원, 전성우, 최만린 등이었다. 제2부는 1966년 무렵부터 1970년에 이르는, 뜨거운 추상 이후의 여러 실험들을 묶었는데, 대표적인 그룹으로는 오리진, 논꼴 등이었다. 여기에 출품 작가는 김구림, 강국진, 최명영, 이승조, 서승원, 김선회, 석난희, 이태현, 하종현, 한영섭, 함섭, 허황 등이었다. 제3부는 1970년에 접어들면서 주로 A.G. 그룹과 S.T. 그룹 등 젊은 의식에 의해 과격하게 추구된 미술에 대한 개념적 검증작업이 그 중심이었다. 이미 1960년대 후반경부터 물질과 상황에 대한 실험을 추진해 왔던 김구림, 강국진, 하종현, 최병소, 최대섭, 이우환, 이상남, 이봉렬, 이동엽, 이강소 등이 여기에 속했다. 제4부는 탈이미지론의 대두와 평면의 회화화로 주로 에콜 드 서울을 중심으로 평면의 환원작업에 치중했던 일군의 작가들이 여기에 포함되었다. 박서보, 하종현, 정창섭, 윤형근, 진옥선, 이우환, 심문섭, 김홍석, 박장년, 김창열, 김진석, 권영우 등이 그들이었다.

개별적으로 왕성한 활동을 보인 이들로는 남관, 이성자, 유영국, 도상봉, 이세득, 최영림, 임직순, 박노수, 오지호, 이응로, 손동진, 이대원 등을 들 수 있다. 이 중 남관, 이성자, 이응로는 파리를 근거로 활동한 작가들이었다. 「망통 비엔날레」에서 회화 1등상을 수상한 남관은 이 무렵부터 서울과 파리를 왕복하면서 왕성한 활동을 펼쳐 보이는데, 파리시대의 어두운 기조에서 벗어나 투명하고도 뉘앙스가 풍부한 기조 위에 상형문자를 해체한 구성의 작품을 발표했다. 1965년 처음 국내전을 가진 이성자는 국내 화단에선 생소한 인물이었다. 그는

140. 도상봉 〈정물〉 1971.

파리로 진출하면서 그곳에서 미술수업을 받았기 때문에 국내 화단에선 전혀
알려지지 않은 편이었다. 1960년대 초반의 작품들은 올과 날의 촘촘한 직조를
연상시키는, 분할적 필촉으로 전면화해 나가는 섬세하고도 서정적인 분위기의
세계였다. 유영국은 1960년대의 유동적인 구성 패턴에서 점차 삼각, 사각, 원
과 같은 기본적인 구성인자에 의한 간결한 구성으로 다시 되돌아간 변모를 확
인시켜 주었다. 아카데믹한 경향의 대표 격인 도상봉은 만년에 이를수록 더욱
완숙한 색감과 차분한 시각의 세계에 도달했다. 오지호는 초기의 인상파풍에
서 발전된 밝은 색채와 분방한 운필로 자유로운 표현의 세계를 펼쳐 주었다.

　기성 화단에 대조되게 젊은 세대를 중심으로 한 현대미술권은 그 어느 때
보다도 자유롭고 열린 실험의 지평에 이른 느낌을 주고 있다. 지금까지 소그
룹 단위의 실험의 장이 대단위 초대전과 「앙데팡당전」 등으로 확대되면서 다
양한 방법의 모색이 전개되기에 이르렀다. 1970년대 초반 실험의 장을 주도한
것은 A.G. 그룹이라고 할 수 있다. 1969년에 출범한 A.G.는 1970년에 오면서
더욱 멤버를 보강하는 한편, 기획전시와 더불어 『A.G.』란 미술잡지를 발행하
는 등 의욕적인 움직임을 보였다. 1970년에서 1972년에 이르는 세 차례의 기

획전과, 이어 1974년「서울 비엔날레」를 개최하는 등 의욕적인 추진을 보였으나 1974년「서울 비엔날레」를 끝으로 해체되기에 이른다. A.G.는 전위를 주도한다는 강한 엘리트의식을 드러냄으로써 이에 대한 상대적 견제가 그룹의 붕괴를 가져온 것이라 할 수 있다. 그러나 A.G.의 엘리트 의식은 1975년 에콜드 서울에 그대로 이어지면서, 1970년대 미술은 일종의 엘리트 중심의 미술로 크게 그 성격이 지어지는 양상을 드러내 놓고 있다.

45. 모노크롬 회화와 그 극복

1970년대 현대미술의 전개 양상은 1974년 A.G.에 의한「서울 비엔날레」개최와 이은 그룹의 해체, 그리고 1975년 에콜 드 서울의 등장이란 일련의 사건을 경계로 해서 전반기와 후반기로 크게 나누어 살필 수 있다. 전반기는 A.G. 그룹과 잇따라 출현한 신체제, S.T., 에스프리 등 그룹, 그리고 대단위 실험무대로서「앙데팡당전」등에 의해 주도된 인상을 주고 있으며 후반기는 점차 회화의 평면구조와 모노크롬이 크게 대두되면서 미술에 있어서 아이덴티티의 문제가 전에 없이 절실한 논의의 중심으로 떠올랐다.

1970년에서 1972년에 이은, A.G. 그룹의 일련의 기획전「확장과 환원의 역학」,「현실과 실현」,「탈관념의 세계」에서 보여주는 것이 다름아닌 미술의 구조적 문제와 이에 동반된 물질의 실험이란 점을 감안할 때, 1970년대 전반기는 그 어느 때보다도 실험의 열기와 방법의 적극성이 두드러졌던 시대로 특징지울 수 있다. 그러면서도 전반기의 실험적 성격이 매재의 확대를 통한 구조적 변혁에 주로 맥락되어 있는 반면, 후반기는 내면적 구조의 문제로 환원되는 검증작업이 심화되었던 시대로 볼 수 있다.

미술개념의 확대는 종래의 형식적 틀인 회화와 조각을 벗어나 단순히 평면과 입체라는 구조적 현상만으로 명명되는, 탈회화화·탈조각화의 기류로 발전되었다. 흙, 종이, 천, 물, 나무, 낙엽, 돌, 횟가루, 로프, 시멘트관과 같은 가변적이고 원초적인 매재의 적극적인 원용과, 공간과 시간, 장소와 환경의 문제, 상황 속에서의 미술의 위상 등 본질적인 물음들이 제기되었다. 메일 아트와 야외공간에서의 작업과 퍼포먼스(대표적인 예로 1970년의 김구림의 〈현상에서 흔적으로〉를 들 수 있다) 등이 활발하게 진작된 것도 같은 맥락에서 파악될

141. 서승원 〈동시성〉 1975.

142. 권영우 〈작품 72 - 40〉 1972.

수 있다.

1970년대 후반기는 회화의 평면화 문제가 더욱 심화되면서 모노크롬 회화가 크게 부상된 시대로 특징된다. 이미 1970년대 전반기에서 시도된 개념화작업은 그리지 않는 회화로서의 방법적 특징을 확대시키는 한편, 평면의 구조적문제와 곁들여 획일적 모노크롬의 유행 현상을 진작시키기에 이르고 있다. 모노크롬 회화의 유행 현상은 국제적으로 미니멀리즘과 맞물리면서 1970년대후반 미술의 표층을 강하게 지배한 느낌을 주고 있다. 모노크롬 회화는 파리에서 활동하고 있었던 김기린(金麒麟)의 흑색 모노크롬 작품의 개인전에 이어, 1975년 일본 도쿄 화랑에서 열린 「한국 5인의 작가-다섯 가지 흰색전」(박서보, 권영우, 허황, 이동엽, 서승원) 등에서 촉발되어 1970년대 후반기 현대미술의 가장 두드러진 경향으로 부상되기에 이르렀다. 모노크롬 회화 가운데서도 유독 백색에 대한 관심의 증대는 금욕주의적인 한국의 정신주의적 성향과 맞물리면서 집단적 개성으로서 독특한 인식을 이끌어냈다. 국제적으로파상 높았던 컨셉추얼 아트 또는 미니멀리즘과 상응되면서 독자적인 정신세계를 구현해 나갔다는 점에서 현대미술에서의 아이덴티티의 문제가 가장 절

실한 명제로서 논의되기에 이른 것이다. 1975년 일본 도쿄 화랑에서 열린 「한국 5인의 작가—다섯 가지 흰색전」 서문에서 이일은 이러한 논의 가운데 하나로 다음과 같이 언급하고 있다.

"요컨대 우리에게 있어 백색은 단순한 하나의 '빛깔' 이상의 것인 것이다. 말하자면 그것은 빛깔이기 이전에 하나의 정신인 것이다. '백색'이기 이전에 '백'이라고 하는 하나의 우주인 것이다. 실제로 우리에게 있어 백색은 그 어떤 물리적 현상으로 받아들여지지 않는다.… 아마도 우리는 빛깔 이전에 자연의 '에스프리'—생명의 입김이라고 하는 그 본래의 뜻에서의 에스프리로 받아들여 온지도 모른다. 그리고 그 입김은 바로 우리들 스스로의 정신 속에 숨쉬고 있으며 그리하여 우리는 자연과 동일한 정신적 공간을 사는 것이 된다. 한 마디로 백색은 스스로를 구현하는 모든 가능의 생성마당인 것이다."

백색 모노크로미즘에 속하는 당시 대표적인 작가들은 권영우, 박서보, 서승원, 김홍석, 이동엽, 허황, 곽남신, 윤명로, 진옥선(秦玉先) 등을 들 수 있으며, 이외 흑색이나 기타의 색채에 의한 모노크롬의 작가들로는 김기린, 정상화, 윤형근, 하종현, 최명영, 김진석, 최대섭, 박장년 등을 대표적인 경우로 꼽을 수

143. 김기린 〈Inside, Outside〉 1987.

144. 박서보 〈描法〉 1978.
145. 김홍석 〈개폐〉

146. 김창열
〈물방울〉 1976.

있다. 이들의 경향에선 특히 텍스처로서의 면과 표현된 면의 일치를 꾀하는 미니멀리즘의 특질을 다분히 드러내고 있다.

모노크롬의 경향에서 가장 왕성한 발표와 이념적 추진을 보여주었던 작가는 '묘법 시리즈'(도판 144)를 발표해 온 박서보였다. 유백색의 톤에 일정한 리듬의 선조를 반복시킨 묘법은 평면의 구조문제와 더불어 그린다는 것에 대한 본질적 물음을 제기해 주었다. 1970년대 후반 드로잉의 방법적 추세는 이미 그의 방법에서 어느 정도 예견되었다고 해도 과언이 아니다. 또한 이 시기 회화의 평면화와 컨셉추얼에 대한 독특한 방법적 대응으로 김창열의 '물방울 시리즈'(도판 146)를 들 수 있다. 정상화의 구조적인 표면의 해석과, 하종현의 캔버스천의 뒷면에서 안료를 앞으로 밀어냄으로써 직조 사이로 흘러나오는 독특한 표현의 구사는 다같이 회화의 평면화에 따른 문제 제기와 검증으로 지적된다. 이외 회화의 평면구조에 대한 지속적인 관심을 보여주었던 작가들로는 서승원, 김태호, 최명영, 이동엽, 김홍석, 정창섭 등을 들 수 있다.

모노크롬이 현대미술의 표층을 형성하고 있는 분위기 속에서 점차 표현의 회복이라는 새로운 기류가 싹트고 있었던 것이 대체로 1978, 1979년경의 1970년대말경이다. 그 구체적인 현상으로서 1978년의 '사실(事實)과 현실' 그룹의

147. 윤형근 〈茶靑 - 77〉 1977.

등장과, 같은 해 『동아일보』가 새로운 형상성을 표방한 「동아미술제」를 개최한 것을 들 수 있다. '사실과 현실'은 당시 미술대학을 갓 나온 신진세대층(金康容, 金容鎭, 徐政燦, 朱允熙, 조덕호, 주태석, 지석철)으로, 비근한 일상의 현실에 눈을 돌리면서 대상을 극도의 사실적 수법으로 묘사해 놓는, 이른바 차가운 리얼리즘의 경향을 추구해 준 그룹이었다. 그 방법적 문맥으로 본다면, 하이퍼리얼리즘 또는 포토리얼리즘에 연계되어 있으며 이들의 의식은 여전히 개념적인 작업의 범주에 머물고 있으나, 이에서 촉발된 현실인식은 점차 수단으로서의 리얼리즘을 넘어 비판적 리얼리즘으로의 이념의 길을 열게 했다. '사실과 현실'에 이어 1981년에 출범한 '시각의 메시지'(고영훈, 이석주, 이승하, 조상현)도 하이퍼리얼리즘의 대표적인 그룹이었다.

「동아미술제」는 말할 나위도 없이 이후 출범한 「중앙미술대전」에서도 이같은 신형상이 압도적인 추세를 보이고 있으며 종래의 묘사적 리얼리즘과는 그 맥을 달리하는 신선한 리얼리즘으로 크게 각광을 받았다.

46. 1970년대 판화

1970년대 한국 판화를 1960년대 이전의 그것과 확연히 구분지을 수 있는 것은 적극적인 국제전의 진출과 더불어 우리 스스로에 의한 국제판화전의 창설이란 사건이 그 분기점이 된다. 『동아일보』가 주최한 「서울 국제판화 비엔날레」의 출범은 현대판화의 역사가 일천한 한국 판화계엔 일대 사건이 아닐 수 없었다. 국제전을 갖는다는 것은 단순히 하나의 행사로서 치부되는 것이 아니라, 국제전을 가질 만큼 국내 미술의 국제적 위상을 가늠하는 일이다. 국제판화전이 열린다는 것은 그만큼 국내 판화의 전반적 수준이 국제전을 열 만한 잠재력을 지녀야 한다는 것이다. 그런데 1970년대초 우리의 판화 수준이 그만한 역량을 갖추고 있었던가는 다소 의심의 여지가 없지 않다. 판화에 대한 전반적인 열기가 상승되고 있긴 했으나 아직도 절대적인 판화인구의 미급, 판화예술에 대한 문화적 인식의 빈곤이 여전히 깔려 있었기 때문이다. 국제판화전이 열렸다는 것은, 어떤 점으로 보면 1960년대 이후 뜨겁게 달아오른 국제전에의 맹목적 열의가 만들어낸 부산물이라고 해도 지나치지 않다. 문화 수준이 낮은 국가들에서의 국제판화전 개최도 고무적인 현상으로 작용되었던 것 같다.

제1회 「서울 국제판화 비엔날레」는 23개국에서 이백여 점이 출품되어 국제판화전으로선 손색 없는 규모를 드러내 놓았다. 당시 대상은 각 지역별로 유

148. 김상유 〈출구 없는 방〉 1970.

149. 김차섭
〈무한간의 삼각〉
1976.

럽권에서 헨리 무어(영국), 북미권에서 앤드류 스타지크(미국), 동남아권에서
타다노리 요쿠(일본), 한국에서 김상유가 각각 수상했다. 한국측 대상의 김상
유는 1963년 동판화 개인전을 비롯 활발한 활동을 전개해 보였다. 수상작 〈출
구 없는 방〉(도판 148)은 1970년대를 전후로 해서 발표한 일련의 상황적·문
명비평적 색채가 짙은 작품 계열의 하나였다. 그는 동판과 목판을 중심적 매
재로 다루다가 1970년대 후반경부터는 목판에 의한 풍속도적인 내용의 작품
을 주로 발표했다.

「서울 국제판화 비엔날레」는 1972년 2회전을 갖고는 주최측의 사정으로 일
시 중단되긴 했으나(1981년에 재개), 해외의 국제판화전 참여와 해외에 진출
하여 판화의 기술을 습득하고 귀국한 작가들의 발표전이 이어지면서 여전히
판화에 대한 관심은 점고 일로에 있었다. 1970년 「도쿄 국제판화 비엔날레」에
김차섭(金次燮), 이우환(李禹煥), 하종현(河鍾賢), 1970년 「베네치아 국제판화
전」에 이성자(李聖子), 윤명로, 1972년 「칼피 국제목판화전」에 이성자, 서승원,
배륭, 윤명로, 1972년 도쿄에 김창열, 김상유, 곽덕준(郭德俊), 1974년 같은 도
쿄에 이우환, 김구림, 정찬승 등이 참여했다.

명동(明東) 화랑이 기획 주관한「현대판화 그랑프리전」은 판화의 신세대를 발굴하는 사업으로서 판화계에 신선한 충격을 주었으며, 비록 사업에 있어선 실패로 끝났으나 중견 판화가 모음집의 발간은 판화의 보급이라는 새로운 진흥과 모색의 차원에서 역시 인상적인 사건으로 기록된다. 1971년 1회「그랑프리전」에선 서승원(금상), 송번수(은상), 김진석(동상), 1973년 2회전에선 정인건(은상), 김진석, 신수구(동상)가 수상했다.

해외에 진출하여 새롭게 판화 영역을 습득한 작가들의 출현은, 판화가 갖는 특수한 기술적 영역에 대한 인식과 더불어 현대회화로서의 판화가 갖는 조형적·매재적 실험의 진폭을 확인시켜 준 일로서 기억된다. 중견작가로서 파리로 건너간 한묵이 헤이타 공방에서 습득한 동판화로 개인판화전(1973)을 가진 것을 필두로, 역시 헤이타 공방에서 판화수업을 받고 다시 뉴욕으로 건너가 정착한 황규백(黃圭伯)의 메조틴트 방법에 의한 동판화전(1973), 동양화의 중견작가로 활약하다 미국에 건너가 동판화의 방법을 습득하고 돌아온 박래현의 귀국판화전은 판화에 대한 인식을 새롭게 일깨운 계기가 되었다. 이외 해외에 나가 판화 수업을 받고 돌아온 이로는 김구림, 한운성(韓雲晟), 정완규(鄭完圭) 등을 꼽을 수 있다.

150. 진옥선 〈응답 78-K〉 1978.

151. 곽남신 〈이미지-E〉 1983.

또 한편 1970년대 괄목할 만한 판화계의 현상으로는 1973년에서 1980년에
걸친 한국현대판화가협회와 미국 로스앤젤레스 판화가협회 간의 교류전과
1970년대 후반에 가면서 그 동안 꾸준했던 국제전 참여가 여러 수상자를 내
면서 그 성과가 현시화되었다는 점이다. 황규백이 「류블리아나 국제판화 비엔
날레」에서 수상한 것을 비롯, 「도쿄 국제판화 비엔날레」에선 이우환, 곽덕준,
진옥선 등이 수상하고 있다.

1980년대는 판화 관계의 공모전과 대단위 기획전들이 열림으로써 판화에
대한 인식을 한층 점고시켰다. 1980년대 초반 가장 주목할 만한 현상으로는
동아미술제가 드로잉·판화부를 두었다는 점, 공간사가 주최하는 국제 소형판
화전이 시작되었다는 점, 거의 십 년간 중단되었던 「서울 국제판화 비엔날레」
가 재개되었다는 점 등을 들 수 있을 것 같다. 「동아미술제」 드로잉·판화부
에선 한운성이 부분별 최고상인 동아미술상을 수상했으며, 제1회 「공간국제판
화대상전」에선 장영숙이 한국 작가로서 대상을 획득했다. 재개된 「서울 국제
판화 비엔날레」에선 전해 「동아미술제」에서 수상한 한운성이 대상을 차지함으
로써 판화계의 새로운 스타로서 각광을 받았다. 한운성 역시 서양화를 본령으
로 하고 있었으나 미국 유학에서 돌아오면서 판화가로서의 활동이 더욱 두드
러졌다. 소비문화, 도시문명을 은유한 소재와 그래픽한 구성력은 판화가 지니

는 메커닉한 조형성을 유감없이 발휘해 준 것이었다.

'작은 것이 아름답다'란 캐치프레이즈를 내걸고 출범한 공간사 주최의 「공간국제판화대상전」은 10×10센티미터 이내 규격의 소형작품만을 수용한 전시로서, 판화가 갖는 수송의 용이점을 최대로 살리면서 국제전으로서의 규모를 유감없이 발휘해 주고 있어, 최소의 여건으로 최대의 효과를 거둔 인상적인 전시체제로 기억되고 있다.

1980년대로 접어들면서 급속한 증가추세를 보이는 판화인구는, 1980년대부터 대학에서 판화수업이 본격화된 데서 그 요인을 찾을 수 있다. 유강렬, 김정자, 김종학, 윤명로 등에서 시작된 대학에서의 판화수업은 해외에서 판화를 수업하고 돌아온 작가들에게로 연계되면서 신진양성의 발판이 더욱 확대되었다. 하동철, 한운성, 장화진(張和震), 신지식(申址湜), 이인화(李仁華), 곽남신 등이 해외에서 판화를 습득하고 귀국, 각 대학에서 판화수업을 맡았다. 성신여대 대학원에 판화과가 신설(1985)된 것을 비롯, 서울대 대학원(1988), 홍익대 미대(1988)가 차례로 판화과를 신설, 학생들을 받았다.

47. 새로운 의식과 기법의 다양화

1970년대 이후 판화계는 1960년대 이후에 등장한 판화가들이 주축이 되면서 여기에 새롭게 가담한 젊은 판화가들로 구성되고 있다. 현대판화가협회가 회원전과 더불어 공모전을 곁들여 유능한 젊은 작가들을 회원으로 수용하면서 판화 인구는 급증되어 갔다. 대체로 1960년대 이전의 판화가들의 성분은 대체로 국내에서 독자적으로 판화방법을 습득한 작가들이었던 점에 비하면, 1960년대 이후는 국내에서 독자적으로 판화수업을 한 작가들보다는 해외에 진출하여 기술을 습득하고 귀국한 이들이 훨씬 많은 분포를 보이고 있다. 따라서 판화의 제작, 잉크, 지질, 인쇄에 따른 매재에 대한 인식, 기술적 과정의 습득 등 전반적으로 미숙했던 기술적 영역들이 많이 해소되었다. 동시에 목판과 같은 비교적 제한된 판법에 의존하던 영역이 다양해졌을 뿐 아니라, 판화가 회화의 여기로서 인식되어 오던 관념이 불식됨은 물론 더욱 적극적으로 판화를 통한 매재와 표현방법의 실험이란 차원으로까지 진행되었다. 1960년대초 현대미술운동의 대열에 적극 참여했던 윤명로, 김종학, 김봉태 등의 일부 작가

152. 송번수 〈동맥〉 1971.

들이 판화의 매체를 통해 현상 극복의 방법을 모색하기 시작한 이후 판화가 현대미술 실험의 주요한 매재로서 수용되기 시작한 것은 잘 알려진 사실이다.

판화는 일반 회화와는 다른 까다로운 매재적 속성과 공정에 따른 기술과 약속 등에서 그 특수성이 내재되어 있다. 일점 회화와는 다른 복수예술이란 형식에서 메커닉한 방법의 철저한 습득은 판화에의 입문이자 이해의 척도가 되고 있음은 물론이다. 1960년대 이후 적지 않은 기성작가들과 신진들이 해외에 나가 판화를 수학하고 돌아오는 경우는 대개 이같은 기술적인 문제의 마스터라고 할 수 있다. 따라서 판화는 먼저 회화로서 접근해 가지 않으면 안 된다는 대전제에도 불구하고 판화만이 지니는 특수한 기술적 요건에 지나치게 집착하게 되는 경우가 적지 않게 된다. 국제적으로도 판화의 복수성에 대한 회의가 검증되고 있는 시점에서도 판화의 고유성에 대한 신뢰가 오히려 판화를 통한 현대미술의 실험에 걸림돌이 되었다는 것은 아이러닉한 일이다. 1983년 「서울 국제판화 비엔날레」에서의 김구림 작품의 철거 소동은, 판화가 갖는 복수성으로서의 조건과 이를 무시한, 판화를 단순히 찍는다는 수단의 확대로

서 판화의 개념에 대한 새로운 해석이 맞선 사태로서, 전반적으로 국제적인 추세의 한 변형으로 기억되고 있다. 이미 1979년「도쿄 국제판화 비엔날레」를 비롯한 몇몇 국제전에서 재래의 복수판화의 제약을 벗어난 단일판 또는 단순히 찍는다는 수단의 확대로서 판화개념에 대체한 추세들이 등장되고 있었음을 감안할 때, 국내에선 이같이 대담한 한계실험을 수용하기엔 역부족이었지 않나 생각된다. 당시 김구림이 제시했던 문제는 찍는다는 행위만을 극대화하여 결과적으로 판화는 무엇인가 하는 방법에의 검증에 관한 것으로, 국제적으로 제기되고 있었던 판화의 본질적인 속성에 대한 전반적인 재검토란 문맥과 궤를 같이한 것이었다.

153. 한운성
〈눈먼 신호등〉
1974.

판화는, 판화만을 중점적으로 다루는 이른바 전문판화가와, 회화 또는 다른 영역을 동시에 다루는 작가군으로 크게 나누어진다. 1950년대의 이항성을 비롯, 1960년대 이후의 배륭, 강환섭, 권영숙, 황규백, 강애란, 이영애, 김상구, 김현실, 김희자, 박광진, 장영숙, 홍재연, 이승일, 이인화 등이 주로 판화만을 전문적으로 다루고 있는 경우이며, 1950년대의 유강렬, 정규, 최영림, 이상욱, 1960년대 이후의 김봉태, 김종학, 윤명로, 이성자, 전성우, 김상유, 김구림, 김차섭, 이자경, 김용철, 김형대, 김태호, 박래현, 서승원, 송번수, 한묵, 한운성, 하동철, 장화진, 윤미란, 강국진, 곽남신, 김정수, 백금남, 이순만 등은 일반 회화 또는 디자인 분야를 겸업하고 있는 작가군이다. 겸업을 하고 있긴 하지만, 정규, 이상욱, 김상유, 김봉태, 송번수 같은 경우는 한동안 판화에만 집중적인 제작열을 보여주었다.

해외에서의 판화수업은 주로 프랑스나 미국으로 국한되고 있으며, 대개 이들이 다루고 있는 판법은 동판과 석판에 집중되어 있는 편이다.

48. 사경산수의 새로운 인식

1970년대에 들어오면서 뚜렷하게 점검되는 동양화단의 현상 가운데 하나는 활발한 세대교체라 할 수 있다. 해방 전 세대는 서서히 무대 밖으로 퇴장하고 해방 후 세대가 그 자리를 메움으로써 화단 구조의 재편이 이루어지고 있음을 목격할 수 있다. 이미 작고했거나 아직 생존하고 있거나 1970년대의 원로 작가들은 현대의 고전으로 평가받기 시작했으며, 이들을 재조명하는 이른바 회고전 형식이 잇달아 열렸다. 1970년대초 동양화단에서 크게 눈에 띄는 사경산수화의 붐은 이같은 원로작가들의 재조명 작업에서 크게 고무된 현상이라고 할 수 있다.

육대가니 오대가니 하는 통칭은, 1940년 조선미술관에서 열린 「십명가산수풍경화전」에 그 연원을 두고 있는데 그 사이 작고한 작가들을 빼고 난 여섯 작가들을 편의상 이렇게 부르고 있다. 「십명가전」에 초대 출품된 작가는 고희동, 허백련, 김은호, 이용우, 이한복, 박승무, 이상범, 최우석, 노수현, 변관식이 그들로 이 중 생존해 있었던 여섯 사람, 즉 허백련, 김은호, 박승무, 이상범, 노수현, 변관식을 육대가로 부르게 된 것이다. 여기서 박승무를 빼고 다섯만을 묶어 오대가란 통칭도 널리 쓰였다.

이들은 경성서화미술원 출신이거나 또는 1920년대부터 활발한 활동을 펴 왔던 작가들로서, 이른바 조선조 이후 배출된 세대를 가리키고 있다. 전통과 변혁의 중간지대에 속하는 세대로, 항상 전승의 매개자로서와 동시에 극복의 전대적 모델로서 그 성격이 부여됐다. 1970년대에 들어오면서 이들이 재조명되고 있는 것은 자기 세계의 완숙으로서 개별적 성과에 대한 평가도 평가려니와 지나친 해외사조의 범람과 실험적 추세가 가져오는 위기의식이 자연 전통에의 회귀와 관심을 촉발했기 때문이라고 할 수 있다. 이들 중 김은호를 제외한 다섯 작가가 산수화 계열이란 점에서 특히 산수화에 대한 인식을 새롭게 한 계기가 되었다. 특히 이상범, 변관식의 우리 고유한 산천을 모델로 한 전형화 작업이 크게 평가되면서, 당시 40대를 전후로 한 일군의 작가들에 의해 사경산수화의 제작열이 한층 고조되었다. 이열모, 이영찬(李永燦), 송영방, 임송희(林頌羲), 조평휘, 송수남, 이종상(李鍾祥), 하태진, 김동수(金東洙), 김철성(金徹性), 박대성(朴大成), 이인실(李仁實), 김정묵(金貞默), 오용길(吳龍吉) 등이 사경산수를 중점적으로 다루었다. 이들에 이은 1980년대의 젊은 세대 작가

154. 이영찬 〈雨鄕〉 1984.

송영방 〈춤추는 산과 들〉 1980.

들 가운데서도 현실에 극한 풍경을 수묵으로 처리하는 경향이 유행했었다.

사경산수(寫景山水)란 관념산수에 대치된 개념으로 현실적 경관을 그리는 영역을 지칭한 것이다. 현실에 극한 경관이라고 하지만 어디까지나 관념산수에 대치된 개념으로 출발하고 있어 산수화의 범주에서 결코 벗어난 것은 아니었다. 일부 작가들이 도시풍경과 일상의 풍경적 단면까지를 사경산수로 포괄하는 경향은 이미 그 본래적인 개념으로 본다면 사경산수의 한계를 벗어난 것이라 할 수 있다. 현실적 풍경 전체를 사경산수로 지칭하는 것은 따라서 편의적인 적용에 지나지 않는다.

49. 1980년대 미술 – 대립과 다원주의

1980년대는 국제적으로 암울한 분위기가 감돌았던 연대로 색채지을 수 있을 것 같다. 이미 1970년대 후반부터 나타나는 월남전 이후의 무기력 상태와 아프간 사태를 통해 나타난 힘과 정의의 불균형, 여기에다 끊임없는 핵공포가 가져오는 심리적 긴장상태가 만연되었던 시대였다. 유럽 제국의 탈미국적 현상이 다른 한편으로 가속되면서 문화에 있어 이른바 다원주의의 꽃을 가꾸기 시작한 시대이기도 했다. 여기에 우리의 정치적·사회적 현실 역시 격변하는 역사의 소용돌이를 겪고 있었다. 박정희 대통령의 시해사건, 뒤이은 신군부에 의한 쿠데타 등 숨가쁜 고비를 맞고 있었다. 억압과 민주화의 열망이 엇갈리면서 긴장상태가 지속되었다.

이와 같은 배경에서 출발한 1980년대 미술은 관념론적인 기존 미술의 체제에 경험론적인 현실인식의 도전이 강화되면서 대립의 구도로 이어졌다. 이미 1970년대 후반부터 서서히 드러나기 시작한 표현의 욕구는 새로운 형상성의 창출과 그러한 형상성을 통해 드러나는 현실 인식의 비판적 시각으로 심화되기에 이르렀다. 표현의 회복은 단순히 이미지의 회복에 국한되는 것이 아니라 그린다는 본질적인 문제를 수반한 드로잉에 대한 새로운 자각과 인식을 가져오게 했다. 회화에 대한 또 하나의 검증의 방법이었다는 점에서 1970년대 표면구조의 평면화 작업과 맥락을 이루었다. 또한 이들 드로잉을 중심적으로 다룬 일군의 작가들에 의해 재발견된 종이—한지—의 정서적 구조 역시 1970년대 평면구조 작업의 연장선상에서 검증되는 현상이다. 1980년 국립현대미술관

이 기획한 「한국 판화·드로잉 대전」과 이어 한·일 양국의 교류전 형식으로 열린 「한·일 종이의 조형전」 그리고 이 전후에 걸친 수많은 종이의 조형전 (work on paper)은 이같은 문맥을 가장 선명히 반영해 주고 있다.

또 한편, 그린다는 것의 회복, 즉 표현의 회복은 신형상으로서의 새로운 이미지의 등장과 1980년대초 암울한 시대적 분위기와 맞물려 현실 고발의 매개로서의 현장주의 미술을 낳기에 이르렀다. 특히 현장주의 미술은 1980년대 전반의 반체제적 기운과 결속되면서 사회구조의 변혁의 수단으로서 강한 추진력을 보였다. 사회적으로 민주화의 욕구가 강하게 일어난 반면 정치적 빈곤과 억압의 구조가 이를 제대로 수용하지 못했다는 점과, 아울러 오랫동안 권위주의와 엘리트주의에 의해 주도되었던 미술계 구조에 대한 불만이 만연되어 있었다는 안팎의 모순이 1980년대 미술의 급격한 변혁의 요인으로 작용하고 있었다. 신진세대에 의한 폭발적인 미술인구의 급증과 다양한 잠재성에 대한 기존 미술계의 수용의 한계가 역시 변혁의 단초가 되었다.

이같은 표현의 회복은 경험적인 사고에 물질의 새로운 존재의미를 추구하는 일련의 물질 실험의 양상으로도 발전되었다. 따라서, 1980년대 미술의 전반의 풍경은 대체로 드로잉에 대한 새로운 인식과 그 발전, 민주화의 열기와 연대된 현장주의 미술의 출현, 표현의 회복으로서 폭넓은 매재의 원용과 실험 등으로 점경(點景)된다. 그러면서도 현장주의로 대변되는 민중미술이 기존의 미술계를 공격의 대상으로 삼아 그 입지를 강화함으로써 이른바 제도권 미술과 민중미술의 대립·갈등이 심화된 시대로 특징지을 수 있다.

1980년대 후반은 이같은 대립구도의 예각화가 다소 둔화되면서 새롭게 포스트 모더니즘이란 다원주의가 거세게 현대미술의 표층을 형성해 가고 있는 국면을 보인다. 따라서 1980년대 후반은 포스트 모더니즘 대 모더니즘 또는 포스트 모더니즘 대 민중미술이란 삼각구도가 형성되고 있는 시대로 특징지을 수 있을 것 같다.

50. 민중미술 또는 민족미술

민중미술은 1980년 '현실과 발언'의 창립에서부터 연원된다고 할 수 있는데, 1982년 '임술년', 1983년 '두렁', 1984년 '삶의 미술전', 1985년 '서울미술

공동체'등 잇따른 후속 그룹에 이어, 1985년 「20대의 힘전」을 계기로 한 압수·구속 사태에 와서 그 절정을 맞이하고 있는 인상을 준다. 이 사건을 계기로 민족미술협의회가 창립되면서 집단적인 결속을 강화하고 있다.

'현실과 발언'은 미술의 소통기능의 회복을 외치면서 현실인식을 이념으로 내세웠다. "…기존의 미술은 보수적이고 전통적인 것이든, 전위적이고 실험적인 것이든 유한층의 속물적인 취향에 아첨하고 있거나 또한 밖으로부터 예술공간을 차단하여 고답적인 관념의 유희를 고집함으로써 진정한 자기와 이웃의 현실을 소외·격리시켜 왔고, 심지어는 고립된 개인의 내면적 진실조차 제대로 발견하지 못해 왔습니다.…"는 창립 취지문에서도 엿볼 수 있듯이 이들이 처음 내건 이념의 색채는 '현실인식의 각도와 비판의식의 심화'였다. 여기에 참여한 작가는 손장섭(孫壯燮), 김경인(金京仁), 주재환(周在煥), 김정헌(金正憲), 임옥상(林玉相), 심정수(沈貞守), 민정기(閔晶基), 노원희(盧媛姬), 백수남(白秀男), 신경호(申炅浩), 김건희(金健熙), 오윤(吳潤) 그리고 비평가로서 원동석(元東石), 최민(崔旻), 성완경(成完慶), 윤범모(尹凡牟)였다. '현실과 발

156. 손장섭 〈중앙청〉 1984.

157. 민정기 〈포옹〉 1981.

158. 임옥상 〈보리밭〉 1983.

159. 오윤 〈원귀도〉 1984.

언'은「도시와 시각전」,「행복의 모습전」 등 민중의 삶에 그 모티프를 둠으로써 삶에 기여하는 미술 실천을 추구해 나가는 한편, 「6.25전」,「한반도는 미국을 본다」 등의 역사적 현실을 주제화함으로써 민족의 현실에 대한 비판적 시각을 견지하려고 했다.

'현실과 발언'에 고무되어 잇따라 등장한 후속부대는 '임술년', '두렁', '서울미술공동체', '광주자유미술인회' 등이었으며, 각 지방에서도 유사한 단체들이 출현했다. 후속의 젊은 세대층은 미술의 민주화 실천을 위한 여러 수단으로서 시민미술학교, 민속교실, 판화교실, 대중판화연구소 같은 기구들을 운영하면서 새로운 장르로서 깃발그림, 걸개그림, 이야기그림, 그림놀이 등을 개발·발표했다. 이들은 또한 민중에 접근하는 미술 외적인 수단으로서 탈춤, 마당극, 풍물, 굿 등을 적극적으로 활용하기도 했다. 개인과 집단의 문화적·사회적 삶의 소통을 추구한다는 이념의 발전은 역사적으로 민중을 통해 형성된 자생적 문화에 대한 가치의 발견으로 이어지면서, 민화, 불화, 부적 같은 민중회화의 변주작업이 활발히 전개되기도 했다. 공동 제작을 주장한 '두렁'과 같은 그룹이 보여준 집단화의 색채는 특히 이같은 민중회화 형식을 그대로 재현해 놓은 대표적인 것이라 할 수 있다.

민중미술은 1985년 민족미술협의회를 발족시키면서 소그룹을 연대하는 집결체로 강화되는 한편 지금까지의 민중을 민족으로 개칭하면서 민족통일을 이념적 주제로서 표방했다. "미술운동이 인간해방 운동으로서 민주화, 민족통일이라는 대과제의 바탕이 되어야 한다"는 그들의 주장의 일면에서도 이 점을 엿볼 수 있다. 그러나 1980년대 후반기로 접어들면서 모험적 진보사상을 드러

내는 등 일부 젊은 그룹의 과격한 노선으로 인해 내부적 갈등을 빚어내기도 했다. 원동석은 「1980년대 미술운동의 반성과 1990년대의 과제」란 글 속에서 "정치적 변혁의 이념틀에 창조활동의 예술적 사고를 종속"시킨다고 지적하고 있는데, "노동자 계급의 당파성에 복무하여 현실 변혁의 유효한 무기가 되어야 한다"는 일부 젊은 층의 과격한 노선에 대한 비판적 언급이라고 하겠다. 미술운동을 계급투쟁의 무기로서 인식하려는 과격한 모험주의는 정치적·사회적 정서에 크게 어긋남으로써 스스로 그 발판을 상실해 갔다고 할 수 있다.

1980년대를 통한 민중미술의 등장과 활동은 다양한 매체의 개발과 활용이라는 평가와 더불어 상아탑 속의 미술을 벗어나 미술의 민주화에 대한 인식을 높였다는 측면들이 지적되고 있다. 그러나 이에 못지 않게 지나친 메시지 위주와 미술의 도구화라는 부정적인 비판도 간과될 수 없다. 운동으로서의 과격한 추진력은 보여주었지만 예술작품으로서의 형식적 요건들을 갖추고 있지 못했기 때문에 자칫 미술의 민주화가 미술의 저질화라는 인상도 배제할 수 없게 하고 있다. 사진 몽타주 기법으로 역사적 현실을 비판적으로 구현해낸 신학철(申鶴徹)과 민화적 소재를 목판으로 재구성해낸 오윤, 종이 릴리프의 독특한 매재에 의한 현실풍경화의 임옥상 등이 민중미술 계열에서 가장 돋보이는 방법을 내보였다. 이 외 이 계열의 작가로는 김경인, 김정헌, 정복수(丁卜洙), 박불똥, 안창홍(安昌鴻), 민정기, 이흥덕(李興德), 노원희, 손장섭 등을 대표적으로 들 수 있다.

51. 포스트 모더니즘의 추세

제도권과 민중권이란 대립구도가 강화되는 한편에서 탈모던의 문화개념을 표방한 또하나의 기운이 싹터나고 있었으니 포스트 모더니즘으로 포괄할 수 있는 다원주의의 출현이 그것이다. 1985년 '난지도'(金洪年, 朴芳永, 申永成, 尹命在, 李尙石)와 같은 해의 'META-VOX'(金讚東, 安元燦, 吳相吉, 河敏洙, 洪承逸)의 등장은 앞서 출현한 '사실과 현실', '시각의 메시지'와 더불어 모더니즘 내부에서의 변혁을 도모한 그룹이라고 할 수 있다. 1970년대 후반부터 암시적으로 나타났던 포스트 모더니즘의 증후는 1980년대 후반에 와서 뚜렷한 양상으로 그 모습을 드러내 놓기 시작했다고 할 수 있다. 포스트 모더니

160. 황주리 〈추억제〉 1985.

즘의 급격한 추세는, 민중미술이 나타낸 현실의 감응과는 또다른 후기산업사
회의 물질주의, 정신의 퇴폐, 도덕성의 타락과 같은 현대사회에 대한 비판과
반영의 구조를 띠면서 적극적인 상황으로서의 장을 열어 보였다. 「물(物)의
신세대전」, 「엑소더스전」, 「해방전」, 「한국 현대미술의 최전선전」, 「포스트 모더
니즘에 있어서 물질과 정신」 등은 포스트 모던의 경향을 대변해 온 전시로서
기록되고 있다. 특히 이들의 표현의 방법은 재래의 관념적 틀을 벗어나 장소,
상황, 시간 등 새로운 체험을 동반한 다양한 발표의 형식을 띤 것이었다. 평면
과 입체에만 머물지 않고 일회적인 성격의 인스톨레이션과 퍼포먼스 등의 활
용은 기존의 미술형식에 대한 고정관념을 허물어뜨리는 적극성을 드러냈다.
이른바 탈장르의 현상은 여기서 비롯된 것이라 할 수 있다. 이미 장르 상호간
의 침투현상은 1970년대 미술에서도 뚜렷하게 나타나는 것이긴 하지만, 1980
년대 탈장르 현상은 더욱 과격하고 적극적인 속성을 띠고 있다는 데에 그 특
성을 발견할 수 있다. 탈장르 현상은 맹목적인 장르의 타파라기보다는 표현의
확대 현상에서 나타난 결과로 볼 수 있다.

　이들 그룹에는 속하지 않았으나 모조고고학적 경향의 김관수, 정수모의 작
품도 탈장르의 같은 맥락에 포함할 수 있다.

　'사실과 현실', '시각의 메시지'를 중심으로 한 일상적 일루전의 작업과 상

161. 한만영 〈시간의 복제〉 1984.

162. 고영훈 〈石〉 1986.

163. 백남준
〈다다익선〉 1988.

황에 대한 새로운 인식체제는 '난지도'와 '메타 복스'와는 다른 측면에서 후
기산업사회의 내면적 풍경을 추구해 주었다. 이석주(李石柱), 주태석(朱泰石),
고영훈(高榮勳), 지석철(池石哲), 한만영(韓萬榮), 김홍주(金洪疇), 안병석(安炳
奭), 한운성(韓雲晟) 등의 작품이 이 경향에 속하며, 보다 현실적인 인간의 상
황을 표명해 주고 있는 작가들로는 황주리(黃珠里), 유연희(柳燕姬), 오원배
(吳元培), 권순철(權純哲), 이은산(李恩珊), 정일(鄭一), 김용철(金容哲), 김영원
(金永元), 도학회(都學會), 유인(柳仁) 등을 꼽을 수 있다. 물질실험은 앞서의
'난지도'와 '메타 복스' 멤버 외에 하용석(河龍石), 정덕영(鄭德永), 박은수(朴
恩洙), 양주혜(梁朱蕙), 문범(文凡), 김관수(金錧洙), 김수자(金守子), 김성배(金

164. 석난희 〈자연 86 - 31〉
1986.

165. 이강소 〈무제 89012〉 1988.

166. 김태호 〈형상〉 1985.

167. 하동철 〈빛〉 1985.

168. 황용엽 〈인간〉
1976.

成培), 조성무(趙成武) 등의 작가들에 의해 왕성하게 추구되었다.

표현의 확대 현상은 닫힌 전시 공간을 벗어나 자연에로 향하는 열린 공간 개념을 가져오기도 했다. 1981년 경기도 가평 북한강 변에서 펼쳐진 「겨울대 성리전」은 그 대표적인 야외발표장으로 오랫동안 지속되면서 많은 젊은 작가 들의 호응을 얻었으며, 이에 자극된 지방의 야외발표가 잇따라 열려, 야외미술 관의 신축과 더불어 예술품과 자연과의 관계, 미술품과 도시환경과의 관계에 대한 관심을 점고시키기에 이르렀다. 매체의 확대는 비디오, 홀로그램, 컴퓨터 등 실험으로도 나타났다. 비디오 아트는 1984년 백남준(白南準)에 의한 〈굿모 닝 미스터 오웰〉의 우주중계와 잇따른 국내 전시로 크게 자극받은 바 되었다. 이미 1970년대 후반부터 일부 작가(박현기)에 의해 비디오 아트가 선보이기 시작했으나 여러 기술적 문제와 경제적 문제가 해결되지 않아 그 실험적 추세 는 대단히 미진한 편이었다. 1980년대 후반 일부 젊은 작가들에 의해 비디오 아트가 발표되기는 하나 아직도 작품의 수준이나 수용의 인식이 대단히 낮은

169. 이만익 〈흥보가〉 1979.

단계를 못 벗어나고 있다.

표현의 회복과 더불어 추상표현주의 이후의 추상표현적 경향이 1980년대 후반 다시 강한 추세를 보였는데, 이 경향의 작가들이 이미 1960년대 추상표현주의에서 출발했거나 그 영향을 짙게 받고 있다는 점에서 추상표현주의의 후기적 현상이라고 보는 것이 타당할 것 같다. 그러나 1960년대 추상표현주의가 표현의 방법에 있어 제스처와 추상성을 공통분모로 하고 있는 편에 비하면, 1980년대 후반, 후기적 현상은 단순히 그린다는 행위의 검증양식으로 선의 반복이나 전면화를 보이는 경우(邢鎭植, 李健鏞, 李正枝, 李鳳烈, 朴承圭), 선조의 구성과 화면의 깊이를 추구해 가는 경우(石蘭姬, 李斗植, 洪紀子), 이미지와 상징공간을 드러내는 경우(吳受桓, 李明美, 李康昭) 등 다양한 방법적 편차를 보이고 있다. 이 외 색면을 통한 추상적 풍경을 시도해 보이고 있는 홍정희(洪貞憙)가 역시 이 계열에 포함된다.

새로운 차가운 추상으로서 네오 지오 역시 기하학적 추상의 후기적 양상이라 할 수 있는데, 여기엔 단순한 색면 중심의 추상과 기하학적 구성 패턴을 중심으로 한 추상을 포괄할 수 있다. 색면 추상의 경향으로는 유희영(柳熙永), 장화진, 윤형재(尹炯才) 등을 들 수 있고, 기하학적 패턴의 구성 중심으로는 김태호(金泰浩), 이형우(李亨雨), 김희성(金熙成), 김진영(金鎭英), 김재권(金在權),

하동철(河東哲), 우제길(禹濟吉), 윤미란(尹美蘭), 이태현(李泰鉉) 등이 있다.

이미 1970년대부터 개별적으로 꾸준한 작업을 지속해 온 몇 개의 특징적인 경향군으로는 인간을 중심으로 개인적 설화나 상황적 풍경을 추구한 황용엽(黃用燁), 권순철, 이상국(李相國), 박권수(朴權洙), 오세열(吳世烈), 이만익(李滿益), 정문규(鄭文圭)와, 초현실적 심상풍경을 주로 다룬 강광(姜光), 김선회(金鮮會), 이반(李盤), 배동환(裵東煥), 오경환(吳京煥), 새로운 서정주의를 추구한 정건모(鄭健謨), 김애영(金愛榮), 황영성(黃榮性), 신양섭(申養燮) 등이다.

52. 1980년대 동양화단, 수묵화운동과 그 이후

1980년대 초반 동양화단에서의 가장 두드러진 양상이라면 일부 수묵 계열 작가들에 의해 주도된 이른바 수묵화운동이라고 할 수 있을 것이다. 1980년대 초반 수묵화운동은 1965년 해체된 묵림회가 펼쳐 보였던 동양화의 적극적인 조형실험 이후에 나타난 가장 괄목할 만한 현상이었다. 묵림회를 중심으로 한 1960년대 동양화의 실험적 추세가 동양화의 관념의 탈피와 동양화의 양식의 한계실험이라고 할 정도로 매재의 확대와 의식의 변혁을 내세운 것이라면, 1980년대의 수묵화운동은 수묵을 통한 고유한 정신세계로의 환원을 그 바탕에 깐 것으로, 어떤 의미에서 본다면 그 동안 실험을 통해 퇴색해 가기 시작한 동양화의 본래적인 정신을 수묵이라는 순수한 매재를 통해 검증한다는 움직임으로 파악된다.

이 운동은 주로 홍익대 동양화과 출신들이 그 중심체가 되면서 왕성한 기획 전시를 지속시킨 바 있다. 「수묵의 시류전」, 「한국화·새로운 형상과 정신」, 「묵·젊은 세대의 흐름」, 「지묵의 조형전」, 「현대운필전」, 「오늘의 한국화·수묵전」, 「묵의 형상」, 「수묵의 현상」 등 수묵을 표방한 많은 전시들이 이어졌다. 국립현대미술관에서 1981년에 기획한 「한국현대수묵화전」은 우리 고유한 매재인 수묵이 갖는 독특한 의식과 조형의 가능성을 타진한 전시로, 크고 작은 수묵화 실험전이 이어진 것은 이를 전후로 한 시기에 집중되고 있다. 이 운동의 중심권에 있었던 작가로는 송수남(宋秀南), 홍석창(洪石蒼), 이철량(李喆良), 신산옥(申山沃), 박인현(朴仁鉉), 이윤호(李潤浩), 김호석(金鎬碩), 문봉선(文鳳宣) 등이며, 이 운동에 직접적으로 관여하지 않았으나 이 시대 수묵화의

다양한 실험적 의식에 공감대를 형성하고 있었던 이들로 김병종(金炳宗), 김호득(金浩得), 이영석(李英石), 이길원(李吉遠), 이왈종(李曰鍾), 오숙환(吳淑煥) 등을 들 수 있다.

수묵화운동은 1980년대 중반을 넘기면서 운동으로서의 열기를 잃어 가고 있는데, 수묵이라는 제한된 매재와 그것이 갖는 고답적인 표현의 세계를 과연 젊은 세대의 작가들이 얼마나 구사해낼 수 있을 것인가가 어쩌면 이 운동이

170. 홍석창 〈풍년〉 1983.

171. 신산옥 〈동리〉 1985.

갖는 한계였을지도 모른다.

수묵화 외에 꾸준히 채색 위주의 경향을 지속해 온 원문자(元文子), 이숙자(李淑子), 김진관(金鎭冠), 김천영(金天榮), 서정태(徐政泰), 김보희(金寶喜), 차영규(車榮圭) 등과, 1980년대 중반 채색과 수묵의 적극적인 융합을 꾀한 이른바 채묵화의 경향으로는 황창배(黃昌培), 이경수(李炅洙), 이영수(李寧秀), 장혜용(張惠容), 전래식(全來植), 박남철(朴南哲), 백순실(白純實), 이철주(李徹周), 이윤희(李允姬), 변상봉(卞相奉), 홍순주(洪淳珠), 한풍열(韓豊烈), 장상의(張相宜), 차명희(車明憙), 심경자(沈敬子), 선학균(宣學均), 곽석손(郭錫孫) 등을 들 수 있다.

안상철(安相喆)의 영향을 받아 적극적인 매재의 확대를 시도해 보인 박선희(朴宣姬), 이설자(李雪子), 성창경(成昌慶), 김수철(金守哲) 등 다소 예외적인 작가군과, 전통적인 묵법에 사경과 현실 풍경을 구사하는 일군의 작가들이 또 한쪽에 자리잡고 있다. 김동수(金東洙), 박대성(朴大成), 김원(金垣), 문장호(文章浩), 이인실(李仁實), 송계일(宋桂一), 김아영(金雅映), 오용길(吳龍吉), 이정신(李正信), 조평휘(趙平彙), 이열모(李烈模), 이영찬(李永燦), 하태진(河泰瑨), 임송희(林頌羲), 정명희(鄭冀熙), 정승섭(鄭承燮), 홍용선(洪勇善), 한진만(韓陳萬) 등이 그들이다.

53. 해외의 한국 미술가들

해외의 한국인 또는 한국의 국적을 가지고 있는 작가들을 우리 미술에서 어떻게 다루어야 할 것인가는 대단히 까다로운 문제임에 틀림없다. 해외에서 활동하는 한국인 또는 한국적(韓國籍) 미술가들의 성분은 다양하게 분류해 볼 수 있는데, 예컨대 이민 2세나 3세 또는 이에 해당되는 오랜 해외체류자가 있는가 하면, 국내에서 성장하긴 했으나 미술수업과 미술활동이 전적으로 해외에서 이루어지고 있는 이들이 있다. 또 국내에 성장 기반과 미술가로서의 활동기반을 지니고 있는 작가의 해외 장기체류가 있다. 이 후자의 경우는 우리 미술 속의 한 인자로 볼 수 있는 근거가 분명하지만, 앞서의 경우, 즉 해외에서 출생했거나 해외에서 미술수업을 거쳐 그곳에 기반을 갖고 있는 작가들의 경우, 단순히 한국적 또는 한국인이란 이유만으로 우리 미술에 포괄할 수 있을 것인가, 미술활동 자체가 하나의 문화활동이므로 그가 속해 있는 문화권과 그 정신적 지배를 문제삼지 않을 수 없게 하고 있다. 가장 대표적인 예로서 백남준을 들 수 있을 것이다. 적어도 1980년대초까지만 하더라도 백남준의 이름은 극히 몇몇의 제한된 미술가들 외에는 알려지지 않았다. 그도 그럴 것이 그의 본격적인 예술가 수업은 해외 여러 지역(일본, 독일)에서 이루어졌을 뿐 아니라 예술가로서의 활동 역시 독일을 중심으로 한 유럽과 미국 등에서 이루어졌기 때문이다. 그의 예술세계가 국내에 소개되기 시작한 것은 1980년대에 들어와서의 일이고 그것도 본격적으로 알려진 것은 1984년 우주위성중계와 1986년 아시안 게임을 전후로 한 시기였다. 그리고 여러 형태의 국내 발표가 주로 1980년대 후반에 집중되어 있는 편이다. 비디오 예술의 창시자로서 국제적으로 명성을 획득한 백남준의 예술세계는 정작 그가 태어난 국내와는 아무런 관계도 없는, 유럽 사회와 그 토양에서 성립된 것이라 할 수 있다. 이 경우에 있어 그는 분명 한국인이지만 그의 예술세계는 국내 미술의 일정한 역사라는 틀 속에는 쉽게 편입될 수 없는 거리감을 나타내고 있음이 분명하다. 한국의 미술이란 역시 한국의 사회와 문화라는 특수한 환경 속에서 생성된 정신의 결정체라는 점에서 본다면, 그의 예술은 확실히 이질감을 드러내 놓고 있음을 부정할 수 없다. 그러나 그가 1980년대 이후 적극적으로 국내와의 유대를 형성하려는 노력을 경주해 오고 있음은 물론, 자신의 고유한 정신의 혈맥을 추적하는 강한 관심을 자신의 작업 속에 지속적으로 반영해 줌으로써 스

172. 방혜자 〈새벽〉
1978.

스로 한국 문화 속에 편입하려는 의식을 드러내고 있다는 점은 또한 쉽게 그
를 한국의 문화권 밖으로 밀어낼 수도 없게 하고 있다. 말하자면 백남준의 경
우는 먼저 국제화가 되고 다시 국내로 되돌아오는 예라고 할 수 있으며, 대부
분의 미술가들이 국내에서 국제화로 진행하는 과정을 역으로 이루어 놓은 특
수한 예라고 할 수 있다. 그러나 이민 2세나 3세는 비록 이들의 피가 한국인
의 것임엔 틀림없으나 문화적으론 한국인으로 분류하기엔 어렵게 하고 있다.
이들이 스스로 한국의 정신과 문화에 깊은 애착을 갖고 이에 대한 유대관계를
자신의 주요한 창작의 의의로 추구해 나가지 않는 한, 이들의 미술을 한국 미
술 속에 편입하기는 어려운 일이다.

　해외에서 성장한 작가로서 활동하고 있는 경우보다는 국내에서 일정한 작
가로서의 기반을 지니고 있으면서 국제적인 발돋움으로 해외진출을 꾀하는
경우가 단연 우세한 편이다. 이미 1950년대부터 일부 중견작가들의 파리 진출
이 현저해지면서 1970년대에 오면서는 미술수업을 위한 해외유학이 크게 늘
어나고 있는 추세다. 해외유학의 경우는 대개 일정한 수학기간을 끝내고 돌아
오는 것이 태반이지만, 국제적인 진출을 목표로 해외에 진출한 중견작가들의
경우는 장기 체류가 태반이다. 현재 유럽, 미국, 일본에 나가 있는 한국 미술가

173. 김원숙 〈달밤의 체조〉 1979.

들의 분포를 보면, 프랑스의 이성자, 한묵, 김창열, 정상화(鄭相和), 방혜자(方惠子), 김기린(金麒麟), 손동진(孫東鎭), 진유영(秦唯英), 이종혁(李鍾赫), 오천룡(吳天龍), 조돈영(趙敦瑛), 이자경(李慈璟), 신성희(申成熙), 강정완(姜正浣), 독일의 노은임(盧恩任), 차우희(車又姬), 미국의 백남준, 한용진(韓鏞進), 문미애(文美愛), 김원숙(金元淑), 김웅(金雄), 임충섭(林忠燮), 김병기(金秉騏), 김차섭(金次燮), 존 배, 박종배(朴鍾培), 이병용(李秉瑢), 최분자(崔粉子), 곽훈(郭薰), 정연희(鄭蓮姬), 노정란, 유영준, 그리고 일본의 이우환(李禹煥), 곽덕준(郭德俊) 등이다. 그리고 1980년대에 작고한 이응로와 곽인식(郭仁植)이 각각 프랑스와 일본에서 장기 체류했다. 이들은 그곳에서의 활동에 못지 않게 국내에서도 활발한 발표를 지속적으로 보이고 있음으로써 국내에 단단한 작가적 기반을 유지하고 있다.

　이들 가운데서 국내 화단과 긴밀한 유대관계를 유지하면서, 어느 일면 국내 현대미술의 동향에 많은 자극과 영향을 준 작가들로는 김창열, 정상화, 김기

린, 이우환, 곽인식, 곽덕준 등을 들 수 있다. 김창열, 정상화, 김기린은 1970년대를 풍미한 모노크롬과 직접적인 관계에 있으면서 자신들의 독특한 방법을 천착해 보이고 있는 대표적인 경우이며, 이우환, 곽인식, 곽덕준은 오히려 일본의 현대미술에 강한 영향력을 행사하면서 동시에 한국의 현대미술에도 적지 않은 감화를 주었다.

54. 1990년대 미술의 상황

1990년대 미술의 상황은 1980년대 후반기를 통해 급격히 드러나기 시작한 사회, 경제적 변화의 상황과 연계해서 보지 않으면 안 된다. 1980년대를 거치면서 눈부신 경제 발전, 과학기술의 진전, 대중 소비사회의 만연이란 변화된 환경이 1990년대 미술의 상황을 배태한 결정적 요인으로 파악된다. 1980년대 중반부터 주로 문학 분야에서 활발히 논의되기 시작한 포스트모더니즘은 미술 분야에 이르러 구체적인 작품의 양산으로 이어졌다고 해도 과언이 아니다. 포스트모더니즘의 특징인 탈중심화 현상, 탈장르 현상이 두드러지기 시작한 것이 1980년대 중반에서 1990년대로 이어진 시기로 볼 수 있다. 탈중심적 현상은 중심과 주변, 고급과 저급을 구분짓는 경계의 붕괴로 나타나고 있으며, 이는 국제적으로 동서 냉전체제의 와해와 때를 맞춰 급속히 대두된 서구 지배 이데올로기의 퇴조와 이에 따른 국제적 정서의 재편성과 깊은 관계를 갖는다. 장르 파괴 현상은 이미 1960년대까지 거슬러 올라갈 수 있으나, 보다 적극적이고 본격적인 파괴의 양상은 1980년대 중반 이후 1990년대로 이어지면서 왕성하게 펼쳐진다. 장르 상호간의, 일종의 퓨전 현상은 믹스드 미디어(mixed media), 매체예술이란 기존 형식의 해체와 표현의 확대로 이어지고 있다. 장르 파괴 또는 침투 현상은 비단 미술 영역에 국한되지 않고 예술과 생활의 경계를 허무는 양상으로도 발전되고 있다.

한국사회는 1986년 아시안게임, 1988년 하계올림픽을 거치면서 후기산업사회의 중심으로 급속히 이동된 느낌을 준다. 무엇보다도 도시 중심의 생활권이 확립되고 풍요로운 물질로 대변되는 대량소비사회의 경향이 두드러지기 시작한 것도 1980년대 후반에서 1990년대로 이어지는 시점이다.

표현 영역의 확대 현상으로 먼저 꼽을 수 있는 것이 물성 표현 또는 즉물적

174. 정종미 〈종이 부인〉 1997.

성향이다. 메타 복스, 난지도와 같은 단체들이 보여준 물질 해석은 지금까지의 수단으로서의 매개가 아닌 그 자체가 목적으로서의 자기현현을 시도함에서 두드러진 특징을 보인다. 일종의 물성 표현으로 구현되는 이 경향은 혼합재료 (믹스드 미디어)라는 새로운 추세로 확대되면서 1990년대 미술의 가장 중심적인 방법으로 자리잡는다. 장(場)의 확대와 연극적 요소로서의 행위가 첨가된 인스톨레이션은 자유로운 표현의 구현이라는 1990년대 미술의 특징을 가

장 잘 드러내고 있다. 이에 연루된 다원적 매체―사진, 비디오, 컴퓨터, 홀로그램 등―의 확대도 1990년대 미술의 두드러진 특징으로 꼽을 수 있다.

　장르 파괴 현상은 장르 상호간의 침투 현상이라고 표현하는 것이 더 어울릴 듯하다. 기존의 영역 관념을 타파하고 새로운 표현의 장을 확대했다는 점에서 역시 1990년대 미술의 풍요로움을 대변해 주고 있다. 장르 상호침투 현상으로 두드러지는 것은 순수미술과 기능미술의 경계 타파라 할 수 있다. 기존의 생활기물로서의 도자기나, 역시 생활과 밀접한 섬유가 순수한 조형으로서 대두되고 있음이 그것이다. 도자조각 또는 소프트 스컬프처(soft sculpture)로 불리는 섬유조각은 애초의 기능성을 탈피하여 그 자체 목적으로서의 조형으로 구현된 대표적인 예이다. 이는 금속공예, 목칠공예의 영역에도 미치고 있다. 대표적인 작가로는 도자조각의 신상호(申相浩), 섬유조각의 정경연(鄭璟娟), 차계남(車季南)을 꼽을 수 있다. 회화적 조각, 조각적 회화란 말은 이미 1970년대 미술에도 나타난 현상이다. 이른바 평면화의 탈출 또는 입체물의 평면화 현상이 여기에 해당하는데, 회화나 조각이 지닌 근원적 틀의 타파를 시도함으로써 회화와 조각의 새로운 개념에 대한 모색이 가속화하고 있는 현상

175. 김수자 〈보따리〉 1996.

176. 조수진 〈모든 것은
존재에서 태어난다〉 2000.

으로 보아야 할 것이다. 평면에서의 자유로운 오브제 도입과 입체에서의 서술적 표현형식은 단순한 회화와 조각의 파괴 현상이라기보다는 보다 풍요로운 표현의 확대 현상으로 보는 것이 타당할 듯하다. 그러는 한편, 내용이나 재료의 확대가 작품의 몰개성화, 작품 고유의 아우라를 거부하는 천박한 대중주의로 흐르는 폐단도 없지 않다. 지나치게 대중에 영합한 키치의 범람은 조형의 근간을 흔드는 또 하나의 부정적 요소로 인식되고 있기도 하다.

두 차례의 국제 스포츠 행사를 거치는 과정에서 두드러지게 부상한 것은 무엇보다 야외조각장, 야외조각공원이다. 올림픽 주경기장에 인접한 몽촌토성 일대에 조성된 올림픽 조각공원은 올림픽 문화예술행사의 하나로 추진된 것으로, 국제적인 조각가들의 심포지엄과 우리나라를 비롯한 각국의 우수한 조각가들의 참여로 만들어진, 규모 면에서나 내용 면에서 세계적이라 할 만한 야외미술관이다. 야외조각은 조각 자체의 대형화 추세와 환경 속의 조각이란 새로운 개념에서 빚어진 것으로, 대체로 1970년대 이후의 국제적 동향 가운데 하나로 꼽을 수 있다. 올림픽 조각공원의 조성과 더불어 서울을 비롯한 여러 지역에 다양한 유형의 조각공원이 만들어지기 시작했다. 제주, 통영, 경주, 김해 등지에 세워진 조각공원들이 그 대표적인 예이다.

또한 1990년대는 국제전과 미술관 건설 붐을 통한 미술 인프라 구축이 활발했던 시대로 특징지을 수 있다. 1995년 광주 비엔날레 개최에 이어, 2000년

대로 오면서 미술계의 가장 두드러진 현상 가운데 하나로 국제전 개최 붐을 꼽을 수 있다. 부산 바다미술제가 부산 비엔날레로 발전하는가 하면, 서울에선 미디어 비엔날레라는 영상매체 국제전이 열리기도 했다. 이 외에 군소 국제전의 출현과 몰락은 국제전에 대한 열망이 얼마나 고조되어 있었는가를 반영한다. 밖으로 향하던 국제전 참여의 열망이 국내에 많은 국제전이 개최되는 형국으로 발전되었다고 할 수 있다. 국제전은 다양한 국가, 다양한 작가들의 참여로 이루어지는 상호교류의 마당으로, 우리 미술에 풍요로운 자양을 제공해 주는 공급처로서의 기능과 역할을 먼저 떠올릴 수 있다. 그런 한편, 국제전을 열기 위해서는 국제미술을 이끌어 갈 수 있는 국내 미술의 역량을 먼저 염두에 두지 않으면 안 된다. 단순히 행사에 머무는 것이 아니라, 행사를 치르는 그 나라의 미술 역량이 어느 수준인가가 가늠되기 때문이다.

1990년대에서 2000년대로 이어지는 시점에 두드러지는 또 하나의 현상은 미술관 건립이라고 할 수 있을 것이다. 1980년대 후반 과천에 세워진 국립현대미술관에 이어 서울시립미술관, 광주시립미술관, 부산시립미술관, 대전시립미술관, 경남도립미술관, 전북도립미술관 등 국공립미술관과, 환기미술관, 일민미술관, 성곡미술관, 금호미술관, 삼성리움미술관 등 사설미술관이 속속 문을 열면서 미술 발표의 마당과 향수권이 그만큼 확대되었다고 볼 수 있다. 앞으로도 전국 각지에 걸친 국공립미술관과 사설미술관의 활발한 건설이 미술 인프라 구축에 크게 기여할 것임은 의심의 여지가 없다.

IV부
북한의 미술

55. 북한 미술의 시대적 변천

북한의 미술은 그들 독자의 체제에 부응한 예술양식으로, 남한에서 전개된 순수한 미술의 활동 양상과는 크게 다른 면모를 지니고 있다. 따라서 북한의 미술을 이해하기 위해서는 그들의 예술정책과 시대별 미술의 변천 과정, 그리고 북한 미술의 인적 구성과 창작활동을 살펴보아야 한다. 북한의 예술정책은 김일성의 교시에 명시된 바 있는 '형식은 민족적이고 내용은 사회주의'에 입각해 있다. 민족적 형식이란 고유한 미술양식을 지칭하는 것인데 여기에 해당되는 것이 조선화이다. 사회주의적 내용은 사회주의적 혁명・이데올로기를 강조하고 진작시키는 것을 말하는데, 여기에 첨부되는 것이 당성・계급성・인민성의 강조이다. 즉 혁명의 이익과 당 노선을 견지하되 노동계층을 공산주의적 혁명으로 교양시키는 내용이어야 한다는 것이다.

이같은 예술정책은 1932년 소련에서 제창된 사회주의 리얼리즘에 그 모델을 두고 있는바, 김일성의 교시 가운데 보이는 "…인민적이고 혁명적인 미술 창작을 위해서는 사회주의적 사실주의 수법에 튼튼히 서서 여러 가지 형식을 통해 현실을 여러 모로 진실하게 그려내는 것이 중요하다"는 대목에서의 사회주의적 사실주의 수법 운운이 이를 반영해 주고 있다. 민족적 형식으로서 조선화가 곧 사회주의적 사실주의로 정비되지 않으면 안 된다는 논거가 숨어 있다. 사회주의적 내용은 시대에 따라 다소의 편차는 있으나, 6.25 동란 이후 복구기에서부터 최근에 이르기까지의 중심적 내용은 다음 몇 가지 유형으로 압축되고 있다. 김일성의 항일투쟁과 민족전쟁에서 보여준 영웅적 모습, 김일성을 비롯한 혁명투사들의 역사적 사건, 노동계급의 혁명의식・계급의식을 고양시키는 내용, 사회주의 체제하에서의 인민의 행복한 생활상 등이며, 1980년대 이후로 오면서 남한에서의 반정부 시위를 주제화한 내용의 등장도 눈에 띈다.

북한 미술의 전개 양상은 크게 네 개의 시대로 나누어 살필 수 있다. 6.25 동란 전, 6.25 동란 후 전후복구기, 1960년대의 천리마운동시기, 1970년대 이후의 주체미술시대가 그것이다. 6.25 동란 전의 북한의 미술은 소련에서의 사회주의 리얼리즘이 도입되면서 이에 대한 강습이 이루어진 시기이나, 아직 뚜렷한 성과는 없고 해방 전의 미술양식이 그대로 유지되고 있었다고 할 수 있다. 미술활동에 있어서도 순수한 창작보다는 주로 선전선동활동을 목적으로 한 것으로 집약되고 있다. 벽화, 포스터, 만화 등 대중에 직접 전달이 가능한

174. 김용준 〈춤〉 1957.

매체가 크게 활용되었으며, 공산지도자의 초상화로서 레닌, 스탈린, 김일성의 초상화가 역시 집중적으로 그려졌다. 전후복구기엔 주제에 있어 사회주의적 내용이 두드러지게 추구되는 반면 아직 형식으로서의 조선화의 성격은 뚜렷하게 형성되고 있지 못하다. 이 시기엔 인민대중에 대한 당정책의 효율적 선전이 절실했던 때로, 6.25 동란을 조국해방전쟁 승리로 부각시키는 한편, 전후복구를 독려하는 건설적인 주제들이 많이 다루어졌다. 그들이 대표작으로 꼽

고 있는 것이 조선화 부분에서 김용준의 〈춤〉, 림자연의 〈형제폭포〉, 정동여의 〈굴진〉, 리석호의 〈해바라기〉, 유화 부분에서 림병삼의 〈아버지의 후회〉, 문학수의 〈첫돌〉, 정관철의 〈혁명투사 박달동지의 초상〉, 선우담의 〈아들이 돌아오다〉, 유환기의 〈전선을 시찰하시는 김일성〉 등이다.

1960년대 천리마운동시기는 천리마 기수들의 투쟁 모습을 다룬 내용과 점차 김일성의 혁명투쟁을 형상화하는 내용이 급증되는 현상을 보인다. 형식으로서의 조선화가 틀잡히고 있는 시기이기도 하다. 즉 조선화가 채색화로서 형식을 가다듬은 시기이다. 또한 집체작이라는, 공동제작의 특수한 방법이 등장된 시기이기도 하다. 이 무렵 대표작으로 꼽고 있는 것은 조선화에서 김용준의 〈강선제강소를 지도하시는 김일성〉, 유화에서 양재혁의 〈반일부대와 담판하시는 김일성〉, 조각에서 집체작으로 〈천리마기념비 동상〉 등이다.

1970년대는 이른바 주체미술시기로서 이에 부응된 각종 기념탑, 출판화 등이 양산되고 있다. 주체미술은 "새로운 시대에는 거기에 합당한 새로운 예술을 요구한다. 주체적 예술은 자주성의 시대의 요구를 반영해서 출현된 새로운 예술"로서 정의되는바, 주로 내용상에서의 개인우상화가 크게 강조되고 있다. 즉 김일성의 항일유적지를 성역화하는 작업, 김일성 가계를 극화하는 작업 등이다. 이 시기 대표작으로 꼽고 있는 것으로 조선화의 집체작 〈회사즈거우 밀영에서 정치공작원들을 국내에 파견하시는 김일성〉, 〈녀성 고사종수들 속에 계시는 김일성〉, 조각의 집체작 〈조선혁명박물관의 동상과 기념탑〉, 〈보천보전투 승리 기념탑〉, 평양지하철의 벽화와 조각 등이다. 김일성 개인의 우상화는, 1961년 기록에 나타나는 당시 전체 작품의 70 퍼센트가 천리마기수들을 형상화한 작품인 데 반해 1970년대 이후는 70 퍼센트 이상이 김일성에 관한 주제로 확대되고 있음에서 파악된다.

56. 북한 미술의 조직과 작가들

북한 미술의 조직은 1946년 북조선 문학예술총연맹 산하에 미술가 동맹이 결성됨으로써 드러났다. 이후 1949년에 확대 개편의 과정을 거쳤으며 1953년에 문예총이 해체되고 다시 조선미술가동맹으로 재출범하고 있다. 미술가동맹의 조직은 상부에 중앙위원회를 두고 그 산하에 유화분과, 조선화분과, 무대미

175. 리석호 〈소나무〉 1966.

술분과, 조각분과, 공예분과, 출판화분과, 평론분과 등 일곱 개 분과를 두고 각 도에 도 지부를 두는 편성으로 이루어져 있다.

미술가를 양성하는 교육기관으로는 평양미술대학에서 1949년 국립미술학교로 발족한 4년제 미술대학 내에 학부와 전문부를 두었는데, 학부는 여덟 개, 전문부는 여섯 개 학과로 이루어져 있다. 미술학교를 나온 전문가들은 주로 창작실에 배속되거나 지방의 미술창작실 지도에 임한다.

창작은 당에서 요구하는 일정한 과제를 수행하는 것으로 이루어지는데, 개인에게 부과되는 과제가 있는가 하면, 집체작의 과제를 받아 공동제작에 임하기도 한다. 특히 1960년대 후반 이후 집체작이 양상되는데, 공동제작을 통해

176. 정종녀 〈비파와
밀화부리〉 1979.

더욱 효과적인 제작과 상호보완의 능률을 획득할 수 있다고 주장되고 있다.
창작실 외는 현지, 즉 근로·노동 현장에 파견되어 현장지도 또는 그들의 노
력을 고무 진작하는 임무를 수행하게 된다.

북한 미술의 인적 구성은, 해방 후 고향을 북에 두고 있었던 일부 작가들—
정관철, 문학수—과 1946년부터 6.25 동란을 거치는 동안 자진 월북 또는 납
북된 남한의 미술가들에 의해 이루어졌다. 북한 미술은 이들에 의해 그 토대
가 잡혔으며, 이들 기성작가군에 의해 배출된 세대의 등장은 1960년대 후반경
에 와서 두드러지기 시작한다. 남쪽에서 월북한 대표적인 경우로는, 1947년 월
북하여 평양미술학교 교장에 취임한 김주경을 비롯, 월북하여 인민대의원을
지낸 길진섭 등을 들 수 있다.

대부분 자진 월북한 미술가들은 남한에서 결성된 조선미술가동맹의 핵심
멤버들이었으며, 이에 동조한 좌익 계열의 작가들이었다. 한동안 좌익 계열에

서 이탈, 전향한 작가들도 다시 6.25 인민군의 남침으로 그들에 휩쓸리지 않을 수 없었다. 자진 월북이 아닌 상당수의 작가들은 이같은 상황에 희생된 경우이다.

6.25를 전후 월북 또는 납북된 작가로는 김용준, 김만형, 최재덕, 이팔찬, 이쾌대, 정종녀, 정온녀, 엄도만, 임군홍, 정현웅, 배운성, 이여성, 윤자선, 이국전, 조규봉, 선우담, 이건영, 리석호 등이 그 대표적인 예인데, 이들 가운데 1970년대 이후까지 활동상이 기록되고 있는 경우는 김용준, 정종녀, 리석호 정도이다. 그 외 대부분은 숙청되었거나 중앙활동무대에서 제거되었거나 또 일찍 작고한 것으로 추측된다.

유화 부분에서 두드러진 활동을 보인 이로는 미술가동맹의 위원장을 지낸 정관철과, 1930년대 후반 일본의 자유미전을 통해 진취적인 경향을 추구해 보였던 문학수를 들 수 있다. 그러나 1970년대로 오면 이미 지적한 바대로 해방 후 세대에 의해 거의 전면적인 구조의 재편성이 완료되고 있음을 엿볼 수 있다.

57. 조선화의 양식화

조선화에 대한 양식적 발전이 논의되기 시작한 것은 1954년 김일성의 '조선화를 발전시킬 데 대한 강령적 교시'로부터이다. 이 무렵부터 조선화의 제작이 급증하고 미술의 중심 장르로서 조선화가 부상되기에 이른다. 그러나 1950년대의 조선화의 양식적 특성은 아직도 전래적인 것에서 크게 벗어나고 있지 않다. 1956년 『중앙연감』이 밝히고 있는 일 년간의 가장 우수한 조선화로 꼽히고 있는 김용준, 림자연 등의 작품이 아직도 문인화 계열일 뿐 아니라, 1957년의 대표작으로 내세우고 있는 김용준의 〈묘향산〉, 차대도의 〈묘향산 천신표〉, 림자연의 〈봄소식〉, 리석호의 〈모란〉 등이 한결같이 산수화 계열이 아니면 화조화 계열로 방법에 있어서도 전래적인 양식적 특성을 그대로 드러내고 있다. 또 전후시기에 거둔 성과로서 내세우고 있는 김용준의 〈춤〉, 림자연의 〈형제폭포〉, 차대도의 〈매화〉, 리석호의 〈해바라기〉, 정종녀의 〈굴진〉 등의 작품들도 대체로 앞서의 작품들과 대등하다. 수묵과 수묵담채의 산수와 문인화풍이 여전히 대표적인 작품의 서열에 들고 있다. 아울러 같은 무렵 유화도

선우담의 〈저녁의 대동강〉, 이쾌대의 〈농악〉, 길진섭의 〈종달새 운다〉, 윤자선의 〈꽃〉, 박광진의 〈계곡〉 등이 전래의 소재적 범주에서 벗어나지 못하고 있음을 보여주고 있다. 사회주의적 내용의 작품들을 압도해서 여전히 전래의 방법이 통용되고 있었음을 파악할 수 있다.

1960년대로 오면서 사정은 급격히 달라지는데, 전통적인 방법으로서 묵화의 배척이 두드러진 변화의 내역을 시사해 주고 있다. 김일성은 묵화는 인민의 생활감정과 정서에 맞지 않을 뿐 아니라 묘사 대상을 진실하게 보여줄 수 없다면서, "지난날의 화가들이 그린 그림을 보면 채색화는 얼마 없고 거의 다 먹으로 그린 그림입니다. 이것은 지난날 조선화가 가지고 있던 주요한 결함의 하나…"라고 말하고 있다. 수묵과 수묵담채 및 필법이 민족적인 형식의 기본적 요건이라고 하던 1950년대 초반까지의 입장이 김일성의 교시를 계기로 크게 변화를 맞고 있음을 목격하게 된다. 김일성은 미술창작실을 방문한 자리에서 "원래 조선사람은 연하고 부드러운 것, 자극성이 심하지 않는 고상한 색채를 좋아한다"고 언급한 바 있는데, 조선화가 채색화를 본령으로 발전하게 되는 계기가 여기서 마련되고 있다. 그리고 1965년 조선화를 채색화로 발전시켜야 한다는 김일성의 교시가 나오고 있다.『조선문학 예술사전』에 의하면 "조선화는 동양화의 고유한 미술형식으로서 힘있고 아름답고 고상한 것이 특징"이라고 기술되고 있으며 이를 실현하기 위해서는 "뚜렷한 형태, 사물의 본색 위주, 맑고 연하고 부드러운 특징, 간결 집약"의 방법을 구사해야 한다는 것이다. 필선과 수묵을 근간으로 하는 수묵 및 수묵담채화가 배척되면서 자연 묵선은 배격되며 대신 색채에 의한 몰골법이 장려되고 있다. 예컨대 다음과 같은 논조 "조선화에서 꼭 선을 넣어야 한다는 것은 전통에 대한 왜곡이다.… 우수한 작품은 선을 쓰지 아니하였고 진정한 채색화는 주로 몰골이었다. 즉 몰골진채가 우리의 전통이다."로의 발전이다. 채색화를 강조한 나머지 동양화의 기본적 요소가 되는 필법과 준(皴)을 도식적인 틀로 규정하기에 이른다. 리수현이 그의 체험담에서 현실의 다양성과 풍만성에 비해 수묵, 담채는 제한이 많으며 준과 필법을 과대시하면 도식화에 빠져 조형미가 상실되고 있다고 한 것도 그 한 예이다.

또한 채색화가 시대적 요청이라고 한 것은 사회주의 사회상의 긍정적인 부각과 상응되는 대목이라고 할 수 있다. 황선영이 "조선화라고 해서 눈에 거슬리게 먹을 많이 섞어서 써야 할 필요는 없는 것이다. 산에 가면 황금산, 들에

가면 황금벌이라고 불리는 우리의 현실과 자연을 보다 더 화려한 풍경화로써 반영하여야 할"것이라고 한 언급도 여기에 상응된다.

조선 미술의 발전은 조선화를 토대로 하여야 한다는 김일성의 교시는 조선화를 중심으로 한 채색화의 발전을 더욱 급속화시키고 있다. 모든 장르의 회화가 조선화를 닮아야 한다는 강령은 단순한 채색 중심이란 한계를 벗어나서 각 장르가 지니고 있는 고유한 회화적 특성을 무화시키는 단계에까지 이르고 있다. 예컨대 문학수는 유화에서 조선적인 바탕을 수립함에 있어서 조선화의 특징을 수용해야 한다고 역설하면서 다음과 같이 구체적인 방법적 제안을 하고 있다. 첫째, 유화에서 색이 밝아져야 한다. 과거 유화에서 보이는 어둡고 칙칙한 색조를 버려야 한다는 것이다. 둘째, 심한 대비를 배제해야 한다. 이는 김일성의 교시에서 언급된바 자극성이 심하지 않은 것에 준하는 것이라 할 수 있다. 셋째, 소잡(騷雜)한 화면의 배제, 즉 두꺼운 마티에르와 격한 필치를 제거해야 한다는 것이다. 넷째, 손으로 쓸어 보아도 걸리는 데가 없고 부드럽게 색층이 정리되어야 한다. 이 역시 세번째 항과 맞물리는 것으로 유화의 두터운 마티에르를 제거하고 될 수 있는 한 묽고 연하게 색채를 피워 나가야 한다는 논지다. 다섯째, 색의 생동감, 형태의 정확성, 윤곽의 명료성에서 특히 조선화에서 많은 것을 배워야 한다는 것이다. 이는 곧 유화란 재료를 사용하되 방법과 효과는 조선화를 그대로 닮아야 한다는 것을 말한다.

모든 장르의 회화가 조선화를 모델로 해야 한다는, 조선화 중심의 체제는 종래 각 회화 장르가 지니는 고유한 특성을 탈각시키는 데 이르고 마는데, 그 가장 심한 경우가 유화라고 할 수 있다. 유화는 원래 기름안료 특유의 끈적끈적한 물성과 거기서 유발되는 재질감으로서 마티에르·광택 등이 주요한 방법적 요건으로 작용하고 있음에도 이를 애써 제거시킨다는 것은 유화 자체의 질료적 특성과 그 회화적 효과를 무화시킨다는 것과 진배없다. 따라서 우리가 도판으로 보는 북한 미술의 작품들이 조선화니 유화니 하는 명시가 없다면 어떤 장르의 그림인지를 구분할 수가 없는 경지에 이르러 있다.

1970년대까지만 해도 채색 위주에 일체의 수묵이 용납되지 않았으나, 1980년대 이후에 와선 부분적으로 수묵이 적용되고 있으며 필선에 의한 발묵의 효과 등도 적극적으로 수렴하고 있는 걸 보면 훨씬 방법적인 다양성이 추구되고 있음을 시사받는다. "구륵법(勾勒法)의 특징을 이용하면서 거기에 몰골법과 보카시법 등의 기법을 배합한다면, 섬세하고 현실감이 있는 생생한 조형적 형

상을 창조할 수가 있다"는 언급에서도 몰골법만을 내세웠던 1970년대까지의 방법이 지양되고 있음을 엿볼 수 있다.

　조선화에서 특징되는 채색의 본령은 "선명하고 간결한 화법과 부드럽고 담백하면서 명료한" 것으로 요약할 수가 있다. 그래서 여기서 나타나는 효과가 "힘있고 아름답고 고상한 특징"이라는 것이다. 이와 같은 특징은 "표현수단의 기능과 역할에 있어서, 또 모든 형상요소의 동일적인 조화에 있어서 나타난다"고 말하며, 이같은 통일적인 조화는 집약과 강조, 생략법 등을 통해 획득될 수 있다고 한다. 조선화에 나타나는 이 모든 특징과 방법을 요약해 보면, 밝고 투명한 색채를 구사하되 리얼리즘에 입각한 대상의 본색에 따라야 하며, 전체적으로 거칠고 대비적인 요소가 제거된, 부드러운 통일감을 지향한다는 것이다. 이같은 조선화의 방법적 특징을 모범으로 모든 회화가 여기에 틀지어져야 한다는 것이, 이른바 조선화를 채색화로 발전시키는 과제에 이어 미술의 발전을 조선화에 토대 두어야 한다는 강령의 골자다. 따라서 조선화로 명명되고 있는 저들의 민족적 형식이란 채색을 근간으로 한 몰골기법으로 특징된다고 할 수 있다. 여기에 첨부된 여러 회화적 수법과 그 효과는 하나의 양식으로서 조선화의 성립을 완성시키게 하고 있다. 이 점에 있어선 남한 쪽의, 아무런 양식적 특수성이나 이에 따른 연구와 논의가 없이 단순히 주체성이란 수사에 걸맞는 용어로서 차용되고 있는 한국화와는 퍽 대조적인 면을 엿볼 수 있다. 과연 채색화가 우리 본래의 전통적 양식인가에 대한 논의와, 화사하고 부드럽고 고상한 색조만이 전래로 한국인이 좋아하는 색채 체계인지에 대한 검증은 일단 차치해 놓고, 또 여기다 내용에 있어 천편일률적인 개인우상화로 집약되는 경직성에도 불구하고, 하나의 양식으로서 조선화를 성립시키고 있다는 점은 긍정적인 한 단면이라고 하지 않을 수 없다.

왜 현대미술사인가

1995년 개정판 서문

'현대미술사는 가능한가?'라는 질문은 현대가 역사 기술로서의 대상이 될수 있는가란 문제에서 비롯된다고 할 수 있다. 현재 생성되고 전개되는 상황을 이미 완료되고 평가되는 역사적 관점으로 기술할 수 있을까란 점에서 의문이 제기되고 있는 것이다. 미술의 역사 역시 일반적인 역사 기술과 그 방법을 같이한다는 입장에서 볼 때 현대미술은 존재하지만 역사 기술로서의 현대미술사란 가능하지 않다는 결론에 이르게 된다. 그런데도 군이 현대미술사라고 한 데는 다음과 같은 논거에 근거한다. 현대란 어휘 개념을 단순히 오늘, 지금이란 의미의 contemporary로 제한하지 않고, 보다 폭넓은 시간 개념으로 modern을 포괄했을 때 미술사의 기술은 가능하게 된다. contemporary는 시간 개념이기보다는 상황 개념으로 파악되어야 하며 그러기 때문에 story of contemporary art는 성립될 수가 없지만, 시간 개념으로서 modern일 경우, story of modern art는 성립된다. 그렇다면 군이 현대라고 할 필요 없이 근대로 표기하면 그만 아닌가 할 수 있다. 여기서 까다로운 번역의 문제가 제기될수 있는데, 즉 modern을 단순히 근대로 번역할 것인가 아니면 지금, 현재를 포괄한 시간띠의 개념으로 번역할 것인가가 그것이다. 단순히 어휘로만 따졌을 때는 modern을 근대로 국한하는 데 별 이의가 없지만, 그것이 가치 개념으로 어떤 지속성을 갖고 있을 때 어느 시점에서 완료된 시간 개념으로 제한한다는 것은 무리가 아닐 수 없다. 예컨대 뉴욕의 MOMA(Museum of Modern Art)나 퐁피두 센터의 Musée d'Art Moderne와 같은 대표적인 현대적 성격의 미술관이 한결같이 Modern으로 표기하고 있으면서도 그 내용은 어느 시점까지를 제한하지 않고 20세기초에서부터 지금, 현재 일어나고 있는 미술까지를 포괄하고 있다. 오늘의 현대적 성격의 미술관이란 과거의 미술사

미술관으로서의 개념을 벗어나고 있음이 사실이다. 현재 생성되고 있는 미술이 미술사적인 가치판단을 받기에는 상당한 시간이 지나고서야 가능한 일이다. 일정한 시간을 견디고 살아 남을 수 있는 작품이라야 미술사적인 가치로 평가되는 것이다. 이러한 관점에서 보았을 때 오늘날 현대적 성격의 미술관들이 지닌 기능은 과거의 창고나 유물보관소의 역할을 훨씬 벗어난 것이 된다.

MOMA나 퐁피두가 Modern으로 표기하면서 오늘 생성되고 있는 미술까지를 포괄하고 있는 것은 Modern을 단순히 시간 개념의 근대로 해석하지 않고 상황 개념까지를 포괄한 현대로 해석하고 있음을 반영하는 것이다. 즉 과거 어느 시점에서부터 아직도 끝나지 않고 지속되는 연장 개념으로서 말이다. 이 경우에 있어 Modern은 근대보다는 현대로 표기해야 더욱 타당하다. 또 그들이 Modern을 사용하면서 아무런 불편 없이 현재 진행되고 있는 것까지를 포괄할 수 있다는 것은 오늘이 가까운 어제와 긴밀히 연계되어 있다는 역사 인식에서 가능한 것으로 보인다.

그런데, 우리의 경우는, 근대에 대한 분명한 한계 개념도 도출되지 않은 채 군이 Modern을 근대로 표기하는 데 집착하고 있음을 엿볼 수 있다. 과거의 국립현대미술관이 National Museum of Modern Art로 표기되었던 것을 나중에 Contemporary로 고친 것이 그 대표적인 예라 하겠다. MOMA나 퐁피두가 그대로 Modern으로 표기하면서 오늘 진행되고 있는 미술까지를 수용하고 있는 경우에 대응시킨다면, 군이 contemporary로 바꾸어야 할 이유가 없는 것이다. 문화적 인식의 차이에서 빚어진 현상이라고도 볼 수 있으며, 지나친 어휘 개념의 속박의 결과로 볼 수밖에 없다. Modern으로 표기하면서 오늘의 미술을 수용하는 것은 연장 개념으로서 수긍이 가능하다. contemporary로 표기하면서 과거 어느 시기에 끝난 미술을 끌어들인다는 것은 스스로 모순을 자초하고 있는 경우라 할 수 있다. 군이 contemporary로 고집한다면 그 내용에 있어 오늘 움직이는 미술에 국한된 것으로 전면적인 수정을 가하지 않으면 안 된다. 이런 현상이야말로 갓 쓰고 자전거 타는 꼴이다.

모던이란 말은 중세에서 르네상스에 이르는 기간에 이미 쓰이기 시작했다. 모던에 해당되는 모더뉘스(modernus)는 형용사 내지 명사로서 사용되었는데, 그 어원은 부사 모도(modo), 즉 '현재, 바로 지금'이라는 의미에서 파생된 것이다.[1] 17세기에 와서는 사회생활과 사회구조의 양식 전반에 지칭된 개념으로

과거와는 다른 새로운 오늘의 양식이란 말로 널리 통용되었음을 엿볼 수 있다. 모던, 또는 모더니티가 다분히 유동적인 개념이었다는 것은 19세기 보들레르가 모던의 속성을 순간성(le transitoire), 우연성(le contingent), 덧없음(le fugitif)에 둔 관점에서 분명히 파악된다. 그는 역사적인 과거에 대한 상대적인 개념으로서 모던을 정의했고, 오늘·지금은 결정되지 않은 유동성에서 바라보려고 했다. 그에게 있어 모던과 컨템퍼러리는 굳이 구획할 필요성을 갖지 않았다.[2]

현대로서의 컨템퍼러리란 말은 극히 최근에 들어와서 널리 통용되고 있으며, 모던과 애써 구획하려는 관점은, 모더니즘이 어느 역사적 시간대에 편입되고 있다는 포스트 모더니즘 또는 포스트 모더니티의 입장에서 나온 것으로 볼 수 있다. 후기 산업사회(post-industrial society), 후기 자본주의(post-capitalism)와 같은 일련의 후기적 양상과 대립된 개념으로 파악하려는 문화사적 인식에서 비롯된 것이기도 하다. 모더니즘의 일련의 후기적 양상은 모더니즘의 계승이냐 극복이냐라는 논의와는 상관없이 이미 모더니즘을 역사 속으로 편입시키려는 기도가 숨어 있다고 할 수 있다. 말하자면, 지금 진행되고 있는 오늘에 대한, 이미 끝난 오늘로서 말이다. "모던을 온건한 현대(moderate modern)로 보고 컨템퍼러리를 급진적 현대(radical modern)"[3]로 보려는 관점도 이와 일치한다. 온건한 현대이든 급진적 현대이든 모던을 현대라는 입장에서 포괄적으로 사용하는 데 불편함을 보이지 않는 것이 서양에서의 관점이다.

한국 현대미술사는, 따라서, 모던과 컨템퍼러리를 포괄한 내용일 수밖에 없으며, 20세기 이후 한국 미술의 역사적 전개의 기술이자 동시에 상황으로서 미술의 점검이 된다. 후반으로 올수록 일종의 화단사의 일면을 나타내게 되는 기술상의 한계도 상황으로서의 의미가 그만큼 강하게 반영되기 때문에서이다.

한국의 현대미술은 서양의 새로운 양식이 전파되기 시작한 20세기초로부터 출발한다고 보는 관점이 지배적이다. 그러나 시기적으로는 20세기인데도 양식적으론 19세기나 그 이전의 것이 포괄되어 있는 것이 우리 미술의 특수한 사정이다. 주지하다시피 우리의 서양화 수업이 인상주의로부터 시작되고 있어, 19세기에 이미 끝난 양식이 이 땅에선 20세기에 이르러서야 전개되고 있음이다. 모던을 근대로 해석하는 관점은 상황으로서 현대이지만 양식적으로 근대

적인 것을 답습하고 있음에서 기인된 것이 아닌가 생각된다. 이 점은 서양의 문물을 적극적으로 유입하고 있는 일본의 사정과도 일치한다. 따라서 우리의 현대미술은 근대적 양식과 현대적 의식이 공존하고 있는 특수한 사정에서 벗어나지 못하고 있는 실정이다. 이와 같은 사정은 계기적(繼起的)인 역사 발전으로서의 연대 편성에 대단한 어려움을 제기하고 있는 터이다. 항상 상황으로서의 시대란 특수한 관점에서 우리의 현대미술을 보지 않으면 안 되는 이유가 여기에 있다.

이같은 사정을 감안하여 기술상 Ⅰ, Ⅱ, Ⅲ부로 크게 나누고, Ⅰ부를 20세기 초두인 1900년대를 기점으로 서양 미술의 도입과 여기에 대응된 전통적인 미술양식의 변모의 양상을 살피고, 이어 서양 미술의 토착화 과정과 새로운 사조의 이입을 다루는 데 할애했다. 그 하한 시기를 1945년 해방까지로 본 것은 통상적인 시대 구분으로서 1945년이 일반적인 역사 기술에서뿐 아니라 미술사 기술에서도 구획점으로 적용되고 있기 때문에서이다. Ⅱ부는 1945년에서 1970년, Ⅲ부는 1970년에서 1990년까지로 묶고 대체로 그 내용은 상황 중심의 현대미술의 양상과 그 의식의 변모를 추적하는 것으로 성격지었다.

오늘날 미술사 기술이 어느 특정한 이즘과 운동에 관심을 집중시킬 뿐 아니라 사조 중심으로 짜이는 경향을 대하게 된다. 당연히 이즘과 운동에 따른 어느 지배적 경향 또는 몇몇 국한되는 미술가들에게만 초점이 맞추어지는 이른바 천재 중심, 엘리트 중심의 미술사 기술이란 한계를 벗어나지 못하고 있는 일면도 대하게 된다. 물론 한 시대의 미술은 몇몇 천재들에 의해 주도되었다는 사실이 전혀 근거 없는 이야기는 아니다. 허버트 리드는 그의 『현대회화약사』 첫머리에 불꽃과 그 주위를 에워싸는 불똥으로 이를 비유하고 있다. 한 시대를 통해 수많은 미술가들이 활동하고 있는 것은 사실이지만 이들이 다 미술사에 기록되는 것은 아니고 극히 제한된 몇 사람의 천재들만이 남아나게 되는데, 그 외 많은 당대의 미술가들은 이들 몇 사람의 천재들을 에워싸는 들러리에 지나지 않는다는 것이다. 어차피 미술사는 정선된 자료에 의한 평가요 검증이기 때문에 한 시대의 미술이란 극히 제한된 몇몇 미술가나 몇몇 사조에 의해 구현될 수밖에 없는 터이다. 예컨대 19세기 후반 수많은 인상파 화가들이 활동했지만, 우리들 기억에 남아 있는 것은 초기 인상파 그룹에 참여했던 몇 사람의 대표적인 화가들뿐이다.

그러나 오늘의 미술 상황은 그 어느 시대보다도 미술의 민주화가 소리 높

게 주장되고 있다. 몇 사람의 엘리트보다 이들을 에워싸고 있는 들러리들이 아직 더 많은 후광을 발휘하고 있는 시점이기도 하다. 따라서 여기서는 일반적인 엘리트 중심의 미술사란 인식을 벗어나기 위해 될 수 있는 한 한 시대의 전체상을 평준하게 조망해 보는 시점을 견지하려고 노력했으며, 그러한 측면에선 사료사로서 일면도 벗어날 수 없는 한계가 있음을 인지한다. 될 수 있는 한 보다 많은 유보를 상정해 둠으로써 지나친 독단적 평가나 해석을 피하려고 한 점도 이같은 관점에서다.

초판의 기술이 1960년대로 하한되어 있어 개정판에선 이후 1970년대, 1980년대의 상황을 첨부했다. 내용 중에서도 미진했던 부분이나 그 동안 새롭게 밝혀진 부분은 수정·보완했다. 끝 부분에 북한 미술을 한 파트로 넣은 것은, 우선 한반도에서 일어나고 있는 미술의 전체상이란 점에서 당연히 북한에서 전개된 미술도 우리 미술로 포괄하지 않으면 안 된다는 인식에서이며, 아울러 어느 시점에서의 통일을 예비한 사전작업으로서 북한 미술에 대한 개괄적 인식이 필요하다는 측면에서였다. 물론 북한의 미술양식이나 체제는 이쪽의 미술 상황과는 엄청난 격차를 보여주고 있음이 사실이며, 이쪽의 관점과 척도로선 이해·수용되지 않는 부면이 너무나 많은 것도 사실이다. 그러나 그것이 엄연한 현실이고 보면 이에 대한 대응의 태세는 일단 갖추어야 현명하지 않을까 생각된다. 그러면서도 흥미로운 것은 미술이라고 하는 하나의 정신작업이 이데올로기를 달리하는 상황에서 어떻게 존재되며 그것의 역할과 기능, 또 그것의 문화사적 의의는 무엇인가 하는 본질적인 물음에 직면한다는 것이다. 이러한 점에서도 북한 미술은 우리에게 좋은 교훈을 줄 것으로 생각된다.

북한 미술에 대한 자료는 통일원에 소장되어 있는 북한의 『예술연감』, 『문학예술사전』 등을 주로 참고했음을 밝혀 둔다.

1995년 7월
오광수

1. Matei Calinescu, *Five Faces of Modernity*, Duke Univ. Press, 1987, p.14.
2. Matei Calinescu, 앞의 책, p.86.
3. Frederick R. Karl, *Modern & Modernism*, Atheneum, New York, 1985, p.14.

한국현대미술사 연표

1900-2006

국내	국외
1900 주한 프랑스 공사 콜랭드 플랑시의 주선으로 서울에 공예미술학교 설립차 프랑스의 도자기 전문가 레미옹을 초빙했으나, 이 계획은 실현되지 못함.(일설에는 레미옹이 철도원 측량기사로 초청되어 와 궁중 및 상류사회에서 초상화를 그렸다고 함) 전해에는 미국인 화가(일설에는 네덜란드 화가) 보스가 고종의 초상화를 그렸음	쇠라 회고전. 「프랑스 미술 100년」전. 피카소 청색시대 시작. 로트렉 사망.(1901)
1902 小琳 趙錫晋, 心田 安中植이 고종과 왕세자의 어진을 奉寫.	로트렉 기념전. 고갱, 피사로 사망.(1903) 「살롱 도톤느」창립.(1903) 세잔느 사망.(1906) 피카소 〈아비뇽의 처녀들〉시작.(1906) 뉴욕 291 화랑(뉴욕 다다의 중심지) 개설.(1906)
1907 官立工業傳習所 발족. 일종의 공예공업학교로, 염직, 도기, 금공, 목공, 응용화학, 토목 등 6개의 전문과를 둠.	세잔느 회고전. 표현파그룹인 다리파 1회전. 브라크, 칸바일러 화랑에서 개인전.(입체파 작품 발표)
1909 高羲東이 최초로 渡日, 다음해에 東京美術學校 油畵科에 입학함.	마리네티 「미래파 선언」발표. 뮌헨 신예술가협회 창립. 칸딘스키, 최초의 추상화 발표(1910) 및 『예술에 있어서 정신적인 것에 대하여』출간.
1911 京城書畵美術院 창립. 書科와 畵科에 3년 과정을 둔 書畵美術會 강습소를 열고 학생을 모집함. 교수진은 趙錫晋, 安中植, 丁大有, 金應元, 姜璡熙, 姜弼周, 李道榮 등. 金觀鎬, 두번째로 東京美術學校 油畵科에 입학함.	뮌헨에서 청기사 1회전. 밀라노에서 미래파 1회전.

일본인 山本梅涯가 京城 호텔에서 최초의
洋畵畵塾을 엶.

1912　金瓚永 세번째로 東京美術學校 油畵科에
　　　입학.

피카소와 브라크, 종합적 큐비즘시대 돌입.
(파피에 콜레 수법 시도)
베를린에서 「폭풍」전.
미래파, 파리에서 최초의 전시.

1913　羅蕙錫, 東京女子美術專門學校에 입학. 한국
　　　여성으로는 최초로 서양화 전공.
　　　書畵美術會 작품전.(교수, 학생 작품)
　　　金圭鎭, 상업화랑 古今書畵를 개설.
　　　일본인 高木背水 평양에 거주하면서 작품
　　　활동.(내한한 최초의 본격적인 洋畵家 나중
　　　에 서울 왕십리에 화실을 열고 학생들을
　　　지도함)

뉴욕에서 「아모리 쇼」.
라이오노프, 光線主義 선언.

1914　書畵美術會 1회 졸업생 배출.(李用雨,
　　　吳一英)

뒤샹, 최초의 레디 메이드 발표.
막케, 전장에서 전사.

1915　총독부 共進會 미술관에 한국인 서화가들
　　　출품.
　　　日人 洋畵家들에 의한 朝鮮美術協會 발족.
　　　書畵美術會 2회 졸업생 배출.(金殷鎬)
　　　金圭鎭에 의한 書畵硏究會 발족. 書畵美術院
　　　과 대등한 서화가 양성소로, 書科와 畵科를
　　　두고 학생 모집.
　　　高羲東, 東京美術學校를 졸업하고 귀국.

뒤샹과 피카비아, 미국으로 건너감.
전위잡지 『291』 발간.
뒤샹, 변기에 의한 작품 발표.
말레비치 「절대주의 선언」 발표.
아르프, 콜라주에 의한 작품 발표.

1916　金觀鎬, 東京美術學校를 졸업, 졸업 작품
　　　〈해질녘〉이 「文展」에서 특선.
　　　이해 귀국한 金觀鎬, 평양에서 油畵個人展을
　　　가짐.
　　　金殷鎬, 창덕궁 이왕전하의 어진을 奉寫.

취리히의 카바레 볼테르에서 다다운동 점화.
『카바레 볼테르』 발간.
마르크 전사.
르동 사망.

1917　金瓚永, 東京美術學校를 졸업.

『데 스틸』지 창간.
피카비아, 바르셀로나에서 『391』 창간.
차라 『다다』 기관지 발간.
드가, 로댕 사망.

1918　羅蕙錫, 東京女子美術專門學校를 졸업하고
　　　귀국.
　　　李鍾禹, 東京美術學校 油畵科에 입학.

오장팡, 잔느레에 의한 순수파 선언.(『큐비즘
이후』 출간)
아폴리네르 사망.

288

書畵美術會 4회 졸업생 배출.(李象範, 盧壽
鉉, 崔禹錫)
書畵硏究會 1회 졸업생 배출.(李秉直)
최초의 한국인 미술단체인 書畵協會가 발
족.(발기인은 趙錫晋, 安中植, 丁大有, 吳世昌,
金圭鎭, 玄采, 金應元, 金敦熙, 丁學秀, 姜璡
熙, 姜弼周, 李道榮, 高羲東, 회장에 安中植,
총무에 高羲東)

모딜리아니, 최초의 개인전.

1919　한국인 畵學徒들의 그룹인 高麗畵會가 발족.
회원은 朴榮來, 姜振九, 金昌燮, 安碩柱, 李濟
昶, 李承萬 등.(高羲東, 일본인 화가 山本梅
涯, 高木背水 등이 지도강사)
心田 安中植 타계.(59세)
書畵硏究 전람회.
書畵美術會 강습소가 8년 만에 문을 닫음.

몬드리안, 추상회화를 지향.
다다 대종합전.
바이마르에서 바우하우스 조직.
르느와르 사망.

1920　小琳 趙錫晋 타계.(68세)
일본인 화가 高木背水, 洋畵同志會를 결성하
고 기념전을 엶. 이 무렵을 전후하여 일본인
화가들의 모임인 서울畵會, 虹原社 등이 발
족되고 있음.
金復鎭, 東京美術學校 彫刻科에 입학.

오장팡, 잔느레에 의해 잡지『에스프리
누보』창간.
모딜리아니 사망.
몬드리안『신조형주의』출간.
모스크바에서 구성주의 종합전.

1921　羅蕙錫, 서울에서 油畵個人展.
제1회「書畵協會展」(약칭 協展) 개최.
趙錫晋 1주기 추도회 및 유작전.
書畵協會 최초의 미술잡지『書畵協會報』를
발간.
조선총독부「朝鮮美術展覽會」(약칭 鮮展)
규약 발표.

칸딘스키, 러시아를 떠나 다시 독일로 나옴.
만 레이, 레이요그램 수법 창시.

1922　2회「협전」개최,『서화협회보』2호 발간.
총독부 주최 제1회「선전」개최.(東洋畵, 西
洋畵, 書 및 四君子의 3部制에 심사위원은
東洋畵 川合玉堂, 李道榮, 西洋畵에 岡田三
郞助, 高木背水, 書 및 四君子에 川合玉堂,
李完用, 朴泳孝, 金敦熙) 東洋畵의 許百鍊이
2등상을 수상함.
許百鍊 개인전.

파리에서 다다이스트 국제전.
칸딘스키, 바우하우스 교수로 초빙.
들로네 대회고전.
루오〈미제라블〉연작.

1923　동양화 그룹 同硏社 발족.(李象範, 盧壽鉉,
卞寬植, 李用雨)

모홀리 나기, 바우하우스 교수에 초빙.
베를린에서 클레 회고전.

安碩柱, 金復鎭에 의한 土月美術會 발족,
남녀 학생들 지도.
서양화 그룹 高麗美術會 발족.(姜振九, 金奭
永, 金明燁, 丁奎益, 羅蕙錫, 李載淳, 朴榮來,
白南舜, 李淑鍾) 이어서 高麗美術院으로 개
칭하고 연구회를 운영함. 실기강사로 동양화
는 金殷鎬, 서양화는 李鍾禹가 담당.
2회「선전」, 3회「협전」개최.
昌新書畵硏究會 발족. 동 연구회에서
「규수화가전」을 개최.
書畵協會에서 서화학원을 설치. 과목에
東洋畵, 書, 西洋畵, 교수에 李道榮, 金敦熙,
高義東 등.
盧壽鉉, 李象範 2인전.

피카소 고전주의시대 시작.
뒤샹, 회화를 단념.

1924 4회「협전」, 3회「선전」.
丁奎益 유화 개인전.
金復鎭, 일본「帝展」에 조각이 입선.
金復鎭, 東京美術學校 彫刻科를 졸업하고 귀국.

앙드레 브르통「쉬르레알리슴 선언」발표.
샤갈, 브라크 개인전.

1925 평양의 塑星會 발족.(동양화에 金允輔, 金度
植, 서양화에 金觀鎬, 金瓚永이 지도, 나중에
李鍾禹가 서양화 지도)
5회「협전」.
4회「선전」. 이때 조각부가 신설.
서울 YMCA 청년회관이 미술과를 신설. 동
양화, 서양화, 조각을 지도.(동양화에 李漢福,
서양화에 金昌燮, 조각에 金復鎭이 강사)
李鍾禹, 서양화 수업을 위해 渡佛.
金觀鎬, 카프에 관련되어 투옥.
張勃, 東京美術學校를 거쳐 미국 콜롬비아
대학 미학과를 졸업하고 귀국.
丁奎益 요절.(30세)
동경 유학생들에 의한 조선미술협회 조직.

몬드리안『새로운 구성』출간.
오장팡과 잔느레『현대미술』출간.
파리에서「쉬르레알리슴」전.
에른스트, 프로타주 수법 창시.

1926 6회「협전」, 5회「선전」.
평양에서 塑星會 1회전.
金殷鎬와 卞觀植 수학차 渡日.
金殷鎬와 金復鎭, 일본「帝展」에 입선.

바우하우스, 데사우로 이전.
칸딘스키『點, 線, 面』출간.
모네 사망.

1927 7회「협전」, 6회「선전」.
姜信鎬 요절(24세, 東京美術學校 재학중).
이해에 유작전이 열림.

말레비치『비구상의 세계』출간.
그리 사망.

파리 유학중인 李鍾禹 「살롱 도톤느」에
〈某婦人像〉〈인형 있는 정물〉로 입선.
都相鳳, 東京美術學校에 입학.
蒼光會 발족.(金昌燮, 安碩柱, 金復鎭, 林學善,
申用雨, 俞京穆, 李承萬 등이 동인)
金殷鎬·孫一峰 일본 「제전」에 입선.
羅蕙錫, 남편인 金雨英을 따라 歐美 여행.

| 1928 | 8회 「협전」, 7회 「선전」. | 그로피우스, 바우하우스를 떠남. |

1928 8회 「협전」, 7회 「선전」. 그로피우스, 바우하우스를 떠남.
李鍾禹, 파리에서 귀국. 「살롱 도톤느」 입선 드랭, 카네기상 수상.
작을 포함한 30여 점으로 귀국 개인전. 달리, 파리에 나와 쉬르레알리스트들과
綠鄕會 발족.(沈英燮, 張錫杓, 朴慶鎭 등이 회동.
동인)

1929 羅蕙錫, 세계일주 끝내고 귀국. 귀국 개인전. 브르통 「쉬르레알리슴 제2선언」 발표.
卜觀植 개인전. 브루델 사망.
綠鄕會 1회 동인전. CIAM 결성.
9회 「협전」, 8회 「선전」.

1930 任用璉·白南舜 부부, 파리에서 귀국. 귀국전. 브르통 『혁명에 봉사하는 쉬르레알리슴』
대구에서 서양화 단체 鄕土會 창립.(徐東辰, 창간.
崔華秀, 朴命祚, 李仁星 등이 발기) 파리에서 국제 추상미술전 개최.
10회 「협전」, 9회 「선전」. 파스킨 자살.
白蠻會 발족.(具本雄, 李馬銅, 金應璡 등이 레핑 사망.
동인)
「東美展」(東京美術學校 조선인 동창회전)
개최.

1931 11회 「협전」, 10회 「선전」. 칼더, 최초의 '모빌' 창안. 파리에서 최초의
2회 「녹향회전」, 2회 「동미전」. 개인전.
具本雄 개인전.
金鍾泰 개성에서 스케치전.

1932 金殷鎬와 許百鍊, 2인전. 파리에서 '추상·창조' 그룹 창립.(브랑쿠시,
11회 「선전」, 3회 「鄕土會展」. 칸딘스키, 칼더 참여)
李象範, 李忠武公 영정 제작. 바우하우스, 베를린으로 이전.

1933 12회 「협전」, 12회 「선전」. 나치에 의해 바우하우스 폐쇄.
金圭鎭(66세), 李道榮(50세) 타계. 독일 내에 자유주의 미술가 탄압 시작.
靑邱會 창립.(都相鳳 등 조선인과 일본인 CIAM에서 「아테네 헌장」 발표.
화가들의 모임)
靑田畵塾 개설.
4회 「鄕土會展」.

1934	牧日會 창립.(具本雄, 李鍾禹, 金瑢俊, 任用璉, 白南舜, 李昞圭, 黄述祚, 吉鎭燮, 張勃, 李馬銅, 洪得順, 申鴻休, 宋秉敦 등이 동인) 13회「선전」, 13회「협전」. 5회「鄕土會展」, 2회「靑邱會展」.	피카소, 스페인 여행 〈투우〉 시리즈 제작. 뉴욕 현대미술원에서 「기계예술」전 개최.
1935	14회「선전」, 14회「협전」. 羅蕙錫 소품전, 金鍾泰 유작전. 일본에서 귀국한 李仁星, 「선전」에서 〈경주의 계곡에서〉로 최고상(창덕궁상) 수상.	달리 '편집광적 비판적 방법'을 이론화한 『비합리의 정복』 출간. 시냑, 말레비치 사망.
1936	金煥基, 東京 天城 화랑에서 개인전. 金煥基, 吉鎭燮, 鶴見武長, 菅能由爲子 등에 의한 아방가르드 단체 白蠻會가 동경서 발족. 許百鍊, 金殷鎬, 朴廣鎭, 金復鎭이 중심이 된 조선미술원(본격적인 미술학교 체제)이 창립. 그러나 얼마 지속되지 못하고 문을 닫음. 15회「선전」. 15회「협전」, 15회를 끝으로 중단. 金殷鎬 문하생들에 의한 後素會가 창립되고 그 1회전이 열림. 綠果會 창립(宋政勳, 崔奎晚, 韓弘澤, 嚴道萬, 林水龍 등이 동인), 1회전. 李象範, 일장기 말소사건에 연루되어 옥고를 치름.	런던에서 「국제 쉬르레알리슴」전. 소비에트에서 예술위원회가 창립. 뉴욕 현대미술관에서 「큐비즘과 추상회화」전. 파리의 「레알리테 누벨」전에 세계 17개국에서 700점의 추상회화가 출품.
1937	金煥基・劉永國, 일본「自由展」에 참여. 1회「牧時會展」.(牧日會가 명칭을 바꾸었으며 회원은 전과 같음) 16회「선전」.	피카소, 〈게르니카〉 발표. 나치에 의해 「퇴폐예술전」 개최. 많은 자유주의 미술가들이 독일을 탈출. 모홀리 나기, 시카고에서 뉴 바우하우스 창립.
1938	2회「牧時會展」, 17회「선전」. 李仁星 개인전, 沈亨求 개인전. 吳之湖와 金周徑, 2인화집 발간. 洋畵 9인전.(牧時會 회원이던 李鍾禹, 具本雄, 任用璉, 李馬銅, 吉鎭燮, 洪得順, 李昞圭, 孔鎭衡, 白南舜이 출품)	키르히너 자살. 파리에서 「국제 쉬르레알리슴」전. 루오, 뉴욕에서 대대적인 판화전.
1939	金復鎭, 報恩 法住寺 시멘트조각 미륵존상 착수, 그러나 다음해인 1940년 金復鎭의 작고로 미완. 東京 유학생들의 在東京 조선미술협회전 개최.(沈亨求, 金仁承, 趙炳悳, 尹承旭 등이 출품)	파리에서 「레알리테 누벨」전. 피카소, 뉴욕과 런던에서 개인전. 칼더, 움직이는 조각 분야 개척. 미국 각지에서 브라크 회고전. 뉴욕 현대미술관에서 피카소 예술 40년전.

2회 「後素會展」. 18회 「선전」.
「鮮展特選作家展」.
鍊眞會 창립.

1940 19회 「선전」. 몬드리안, 뉴욕에서 〈부기우기〉 제작.
 在東京 조선미술협회 서울전. 레제와 달리, 미국에 건너감.
 日本「自由展 서울전」.(金煥基, 劉永國, 李揆 클레 사망.
 祥, 安基豊 등 조선인 화가 출품) 헤이터, 뉴욕에 건너가 '아틀리에 17' 개설.
 조선미술관 주최 「十名家山水風景畵展」(高義
 東, 許百鍊, 金殷鎬, 朴勝武, 李漢福, 李象範, 崔
 禹錫, 盧壽鉉, 卞觀植, 李用雨)
 전해에 작고한 黃述祚 유작전.
 2회 「선전특선작가신작전」.
 金仁承, 沈亨求, 李仁星 3인전.
 3회 「後素會展」.
 裵雲成, 독일에서 귀국.
 金煥基 개인전, 高義東 개인전.

1941 국민총력 조선연맹 산하에 朝鮮美術家協會 파리에서 「프랑스 전통 청년화가」전 개최.
 가 발족. 이로써 미술계에도 이른바 美術報 브르통, 뒤샹, 에른스트, 샤갈, 미국에 건너가
 國의 전시체제로 돌입. 일시 활동.
 20회 「선전」, 4회 「後素會展」. 들로네, 야올렌스키 사망.
 3회 「선전특선작가신작전」. 달리, 뉴욕 현대미술관에서 회고전.
 「新美術家協會展」.(동경 유학생들의 단체로
 李仲燮, 洪逸杓 등이 출품)

1942 卞觀植 개인전(개성), 李用雨 개인전, 許百鍊 뉴욕에서 「국제 쉬르레알리슴」전.
 개인전, 盧壽鉉 개인전. 달리, 자서전 출판.
 「東京帝國美術學校同窓展」. 곤잘레스 사망.
 2회 「靑田畵塾展」, 21회 「선전」.
 5회 「後素會展」. 5회를 끝으로 일시 중단.
 「蒼龍社展」 발족.(李鳳商 외 일본인 화가들
 의 모임)
 4회 「선전특선작가신작전」.
 「九晨會展」.(선전 추천작가 모임)
 1회 「朝鮮南畵연맹전」.
 조선미술협회 주최, 총독부정보과와 국민총
 력 조선연맹 후원의 「半島銃後美術展」 개최,
 戰時를 강조하는 전시체제로 1944년까지 3
 회 계속됨.

1943 22회 「선전」, 2회 「銃後美術展」. 수틴과 슬렘머 사망.
 在東京 조선미술협회 서울전.

1944	「丹光會展」(金仁承 외 일본인 화가들의 모임) 23회 「선전」, 마지막 전시가 됨. 3회 「銃後美術展」. 裵雲成 귀국전.	마이욜, 뭉크, 마리네티, 칸딘스키, 몬드리안 사망.
1945	해방과 더불어 조선문화건설 중앙협회가 발족하고 그 산하에 조선미술건설본부가 결성됨. 檀丘美術院 창립.(李應魯, 裵濂, 張遇聖, 金永基) 좌익계 미술가들에 의한 조선 프롤레타리아 미술동맹 조직. 조선미술건설본부 주최의 「해방기념 미술전」 개최. 조선미술건설본부가 해체되고 이를 모체로 한 우익 미술가들에 의한 조선미술협회가 발족. 이화여대에 미술과 창설.	파리에서 「살롱 드 메」 1회전. 뉴욕 현대미술관에서 몬드리안 회고전. 포트리에 「인질」전. 뒤뷔페 「오테 파테」전. 파리 드루앙 화랑에서 「구체예술」전. 추상 작가들만의 「레알리테 누벨」전 결성. 뉴욕에서 몬드리안 회고전.
1946	獨立美術協會 창립. 좌익계 미술가들에 의한 조선미술가동맹 발족. 조형예술동맹 발족, 기관지 『예술동맹』 발간. 「조선미술협회회원전」. 「檀丘美術院展」. 조선조각협회, 조선공예가협회, 조선상업미술가협회, 조선산업미술가협회가 잇따라 창립. 서울대학교 예술대학 미술학부 창설. 미술가동맹과 조형예술동맹 연합전.	모홀리 나기 사망. 미국에서 샤갈 회고전. 뉴욕에서 헨리 무어 회고전. 브라크, 당구대를 테마로 한 연작 시작. 암스테르담에서 몬드리안 회고전.
1947	좌익계 미술가단체인 미술가동맹과 조형예술동맹이 조형미술동맹으로 통합. 순수조형단체를 표방한 美術文化會 발족.(李揆祥, 金仁承, 洪逸杓, 金在善, 孫應星, 林完圭, 申鴻休, 朴泳善, 趙炳悳, 李鳳商, 李海晟, 南寬, 林群鴻, 李仁星, 朴性圭, 韓弘澤, 李快大, 嚴道晩), 작품전 개최. 조선미술협회, 남산회관에 조선미술연구원을 개설. 순수조형단체를 표방한 新寫實派 발족.(창립동인 金煥基, 劉永國, 李揆祥) 미술동맹에서 탈퇴한 일부 미술가들에 의해 製作洋畵協會가 조직되고 창립전을 엶.	파리에서 현대미술관 개관. 뷔페 개인전. 폰타나 「공간주의 제1선언」 발표. 보나르와 마르케 사망. 암스테르담과 런던에서 샤갈 회고전.
1948	정부 수립과 동시에 조선미술협회가 대한미술협회로 개칭. 「정부수립기념전」 개최.	「베네치아 비엔날레」에서 브라크, 모란디가 회화상, 헨리 무어가 조각상, 샤갈이 판화상

李用雨 개인전.
서울대학교 예술대학 미술학부 학생작품전.
「新寫實派展」.

을 각각 수상.
데 쿠닝 뉴욕에서 최초의 개인전.
슈비터스와 고르키 사망.
구겐하임 소장품 유럽 순회전.

1949 이화여대 미술과 출신들의 모임인 綠美會
　　　창립전.
　　　제1회 「大韓民國美術展覽會」(약칭 國展) 개최.

코브라 창립.
마티스, 방스 교회당 장식 제작.
뒤뷔페 「살아 있는 예술」전.

1950 1950년 미술가협회 발족.
　　　홍익대학에 미술과 창설.
　　　6.25 동란으로 미술계 마비.

「베네치아 비엔날레」에서 포비즘, 큐비즘,
미래파, 청기사 회고전.
벡크만 사망.

1951 정훈국 소속의 종군화가단 결성, 전선 취재.

파리에서 「격정의 대결」전.
폰타나 「공간주의 기술선언」 발표.
파리에서 「코브라」전.
「상파울로 비엔날레」 국제전.

1952 李用雨 타계.(49세)
　　　文總 주최 「3.1기념미술전」.
　　　「종군화가단 미술전」.
　　　「後半期 동인전」.

타피에스, 앵포르멜을 조직.
「앵포르멜이 의미하는 것」전.
해롤드 로젠버그 '액션 페인팅'을 명명.
파리에서 루오 대회고전.
미국에서 칸딘스키 회고전.
존 케이지, 블랙 마운틴 화랑에서 이벤트.

1953 具本雄 타계.(48세)
　　　국립박물관 주최 「現代美術作家展」 초대전」.

파리 현대미술관에서 「미국현대미술전」 개최.
피카소, '전쟁과 평화'를 주제로 한 작품
발표.
뒤피, 피카비아, 키슬링 사망.
'뜨거운 추상'과 '차가운 추상'의 논쟁 시작.

1954 국립박물관 주최 「한국현대회화 특별전」.
　　　金重鉉, 具本雄, 李仁星 3인 유작전.
　　　南寬 渡佛展, 金興洙 渡佛展, 大韓美協展,
　　　金煥基展.
　　　홍익대 미술학부 1회 학생전.
　　　金基昶, 예수의 일대기 다룬 聖畵展.
　　　尹仲植展.

파리에서 「앵포르멜」전.
에스티엔느, 타시즘 주장.
드랭, 마티스 사망.
베네치아에서 국제조형예술회의 발족.
피카소 〈알제의 여인들〉 연작 시작.

1955 工藝作家同人會 발족.(朴星三, 朴呂玉,
　　　趙貞鎬, 金在變, 朴鐵柱, 劉康烈, 白泰元)
　　　「白友會展」.(東京帝國美術學校 동문전)
　　　李仲燮展.

카셀에서 「도쿠멘타」전 개최.
레제, 위트릴로, 탕기, 바우마이슈터 사망.
파리 현대미술관에서 「현대미국미술전」.

1956	大韓美協에서 탈퇴한 일부 미술가들에 의해 韓國美協 발족, 그 1회전.	마리 로랑생, 잭슨 폴록 사망.

1956 大韓美協에서 탈퇴한 일부 미술가들에 의해
 韓國美協 발족, 그 1회전.
 國展 분규, 大韓美協과 韓國美協의 알력이
 한층 고조됨.
 李仲燮 요절.(41세)
 金煥基 渡佛展, 金鍾夏 渡佛展, 張斗建
 渡佛展.
 水彩畵家協會 발족.(高和欽, 崔德休, 李景熙,
 任直淳, 李鍾武, 張利錫, 柳景埰, 李俊)
 金忠善, 金永煥, 文友植, 朴栖甫, 4인전.

 마리 로랑생, 잭슨 폴록 사망.
 레제 회고전.
 새로운 구상을 표방한「시대의 증인」전.
 파리 현대미술관에서 스타엘, 마티스 회고전.
 영국 화이트 채플 화랑에서 최초의 팝전인
 「이것이 내일이다」전 개최.

1957 創作美術協會 발족.(柳景埰, 高和欽, 李鳳商,
 朴昌敦, 朴恒燮, 崔榮林, 黃瑜燁, 李俊, 張利
 錫)
 모던 아트 협회 발족(朴古石, 李揆祥, 劉永
 國, 韓默, 黃廉秀), 1회 및 2회전.
 現代美術家協會 발족(金昌烈, 金永煥, 金靑
 罐, 文友植, 李哲, 趙東勳, 金鍾輝 趙鏞珉, 河
 麟斗, 張成旬, 金忠善, 羅丙宰, 金瑞鳳), 1회
 및 2회전.
 국립박물관에서「미국 현대작가 8인전」.
 新造形派 발족.(邊熙天, 趙炳賢, 孫啓豊,
 邊永園, 金寬鉉, 李商淳, 黃圭伯)
 벨기에의 만국박람회에 張旭鎭, 李揆祥,
 文學晋의 유화 출품.
 샌프란시스코「東洋美術展」에 출품.(趙炳悳,
 李東勳, 張旭鎭, 柳景埰, 李馬銅, 金仁承, 李鳳
 商, 許百鍊, 李象範, 裵濂, 高羲東, 張遇聖, 李
 惟台)
 白陽會 창립.(金基昶, 李惟台, 李南鎬, 張德, 朴
 崍賢, 許楗, 金永基, 金正炫, 千鏡子, 趙重顯)
 高羲東畵業 50년전.
 千鏡子 개인전, 咸大正 도불전, 李大源
 개인전.
 6회「국전」, 3회「白友會展」.
 조선일보 주최「現代作家招待展」.

 브랑쿠시, 리베라 사망.
 「東京 국제판화 비엔날레」개최.
 파리에서 다다 회고전.
 재스퍼 존스, 성조기를 작품화.

1958 뉴욕 월드하우스 갤러리에서「한국현대미술
 전」.(高羲東, 李象範, 李應魯, 都相鳳, 金煥基,
 南寬, 咸大正, 張旭鎭, 崔榮林, 朴壽根, 金秉
 騏, 金永周, 金興洙, 劉康烈, 柳景埰, 金薰, 文
 學晋, 金基昶, 朴崍賢, 千鏡槿, 丁昌燮, 卞鍾
 夏, 李世得, 安榮一, 張善栢, 金相大, 文友植

 런던에서 슈비터스 회고전.
 앨런 카프로, 해프닝을 시작.
 루오, 블라맹크 사망.
 피카소〈라스 메니나스〉연작 시작.
 이브 클라인〈靑〉연작 시작.
 재스퍼 존스, 뉴욕에서 최초의 개인전.

朴栖甫)
신시내티 미술관의 국제판화전에 출품.(劉康
烈, 李相昱, 金靜子, 崔德休, 李恒星)
「한국 판화협회전」, 2회 「現代作家招待展」
「新紀會展」.(미술교사 그룹)
木友會 발족.(李鍾禹, 李昞圭, 都相鳳, 李東勳,
孫應星, 任直淳, 金鍾夏, 金亨球, 沈亨求, 金仁
承, 朴得錞, 朴商玉, 李鍾武, 崔德休, 朴喜滿,
羅喜均, 朴洸眞, 趙炳悳)
3, 4회 「현대미협전」.
3, 4회 「모던 아트 협회전」.
2회 「신조형파전」, 2회 「창작미협전」.
丁圭 목판화 개인전.
2회 「백양회전」, 7회 「국전」.
李應魯 도불전, 李世得 개인전, 羅喜均 개인
전, 朴魯壽 개인전, 任直淳 개인전, 金永周
개인전, 尹仲植 개인전, 洪鍾鳴 개인전.

1959 3회 「現代作家招待展」.
3회 「創作美協展」, 8회 「國展」.
5회 「모던 아트 협회전」, 2회 「木友會展」.
5회 「現代美協展」.
「製作同人展」(成百胄, 李哲, 金永悳, 鄭文圭)
鄭健謨 개인전, 韓奉德 개인전, 鄭文圭 개인
전, 李俊 개인전, 金煥基 귀국전, 孫東鎭 체
불작품전, 咸大正 체불작품전, 金薰 도미전,
張遇聖·金鍾瑛 2인전, 卜鍾夏 개인전, 李壽
在 개인전, 千鏡子 개인전, 朴商玉 개인전,
羅喜均 개인전.

1960 4회 「현대작가초대전」.
4회 「창작미협전」.
6회 「모던 아트 협회전」.
9회 「국전」.(최초로 추상미술이 참여, 제도개
혁 등 혁명 이후 새로운 기운이 진작)
젊은 미술가들의 모임인 1960년 미술협회와
壁同人들에 의한 가두전 개최.(덕수궁벽)
「베네치아 비엔날레」 한국관 건립기금 모금
을 위한 6회 「현대미협전」.
현대작가의 사회참여와 작가의 권익옹호를
위한 現代美術家聯合이 결성, 그러나 구체적
인 활동은 이루어지지 않았음.
白陽會 해외전.(대만, 홍콩)

브뤼셀 만국박람회에서 「모던 아트 50년전」.
피네, 마크 등에 의한 '그룹 제로' 결성,
기관지 『제로』 창간.

「파리 청년작가 비엔날레」 1회전.
카프로 〈6개의 파트와 18개의 해프닝스〉를
개최.
오스트리아에서 「현대조각 심포지움」 개최.
뉴욕 현대미술관에서 「아르 누보」전.
라이트, 구겐하임 미술관 설계.
로젠버그 『새로운 것의 전통』 출간.
파리에서 시각미술연구회 발족.
파리에서 「쉬르레알리슴 국제전」.
뒤셀도르프에서 다다 회고전.
딘켈리 〈자동데생機〉 발표.

레스타니 「누보 레알리슴 선언」 발표.
미국에서 네오 다다 운동 전개.
캘리포니아에서 마크 토비 대회고전.
취리히에서 「키네틱 아트」전.
뉴욕에서 「기계」전.

墨林會 발족.(朴世元, 徐世鈺, 張雲祥, 閔庚甲,
崔鍾傑, 南宮勳, 全榮華, 張善栢, 權純一)
4월혁명 학생위령탑 현상모집 작품전.
이 현상에 관련, 조각가 車根鎬 자살.
權玉淵 귀국전, 張斗建 귀국전, 韓默 도불전,
鄭圭 도자기전, 韓奉德 개인전.
국제조형예술가회의(빈)에 金仁承, 金貞淑,
鄭寅國, 姜明求 참가.
국제미술교육협의회(마닐라)에 金源,
李恒星, 羅相紀 참가.

1961 5회「현대작가초대전」.(초대전과 곁들여 공 암스테르담과 스톡홀름에서「키네틱 아트
 모전 신설) 대종합전」.
 2회「60년미협전」, 60년미협·현대미협 연립 뉴욕 현대미술관에서「앗상블라주」전.
 전,「自由美展」, 10회「국전」, 앙가주망 창립전. 파리에서 모로 회고전.
 金興洙 귀국전, 金興洙 5월문예상 수상, 뒤셀도르프의 전위그룹인 제로 그룹에 의한
 개인 화집 발간. 시위.
 金煥基 개인전, 李壽在 개인전, 朴成煥 개인전. 파리에서「20세기의 원천」전.
 2회「파리 청년작가 비엔날레」에 출품.(金昌 뉴욕에서 미래파 50주년 기념전.
 烈, 丁昌燮, 張成旬, 趙容翊)

1962 6회「현대작가초대전」. 팝 아트 전개.
 6회「創美展」.(創作美術協會의 개칭) 뉴욕에서「뉴리얼리스트」전.
 無同人 創立展(崔朋鉉, 李泰鉉, 文福喆, 金英 파리에서 미로, 브라크 회고전.
 子, 石蘭姫) 이브 클라인, 페브스너 사망.
 世界文化自由會議 한국본부 주관의「世界文 런던 테이트 갤러리에서의 베이컨 회고전.
 化自由招待展」.(權玉淵, 金基昶, 金永周, 金昌 뉴욕의 光線銃劇場에서 해프닝.
 烈, 朴峽賢, 朴栖甫, 徐世鈺, 劉永國)
 현대미협과 60년미협의 발전적 해체와 더불
 어 새롭게 구성된 단체 악티엘이 발족, 그
 창립전.(金鳳台, 金大愚, 金昌烈, 金宗學, 李亮
 魯, 朴栖甫, 鄭相和, 張成旬, 趙容翊, 羅丙宰,
 田相秀, 尹明老, 宋贊聖, 河麟斗)
 프랑스 귀국 작가전, 7월회 창립전.
 「2.9 동인전」.(二高普 동문들에 의한 그룹, 權
 玉淵, 劉永國, 李大源, 林完圭, 張旭鎮, 金昌億)
 11회「국전」.
 新象會 창립전.(姜鹿史, 金鍾輝, 金昌億, 文友
 植, 朴錫浩, 劉永國, 李鳳商, 李大源, 李正奎,
 林完圭, 鄭健謨, 鄭文圭, 趙炳賢, 韓奉德, 黃圭
 伯, 閔福鎮, 田礏鎮)
 한국현대미술가 유작전.(金龍祚, 李仁星,
 李仲燮, 金重鉉, 咸大正, 黃述祚 등)

金煥基, 달을 주제로 한 전시회.
李應魯 국내전, 金貞淑 조각전, 朴栖甫 原型質展, 朴錫浩 개인전, 鄭文圭 개인전, 鄭相和 개인전, 孫東鎭 개인전, 李鳳商 개인전, 朴恒燮 개인전, 李鍾武 개인전, 李世得 개인전, 金基昶·朴峽賢 부부전.
沈亨求, 강원도에서 수영 중 심장마비로 별세(55세), 유작전.

1963	2회「新象會展」.

2회「新象會展」.
2회「文化自由招待展」.(權玉淵, 金基昶, 金永周, 金宗學, 金昌烈, 朴峽賢, 朴栖甫, 孫東鎭, 劉永國, 尹明老, 鄭相和, 丁昌燮)
「상파울로 비엔날레」(7회) 출품.(커미셔너 金煥基, 출품작가 劉永國, 金永周, 金煥基, 金基昶, 徐世鈺, 劉康烈, 韓鏞進)
「상파울로 비엔날레」와 「파리 청년작가 비엔날레」를 앞두고 작가 선정에 상당한 물의가 있었음.
「파리 청년작가 비엔날레」(3회) 출품.(커미셔너 金昌烈, 출품작가 朴栖甫, 尹明老, 金鳳台, 崔起源)
오리진 창립전.(權寧祐, 金守益, 徐承元, 崔明永, 崔昌弘, 李相樂, 申基玉, 李承祚)
1회 木友會 공모전.
「駱友會彫刻展」.(서울미대 彫塑科 동문전, 姜政植, 金鳳九, 宋桂相, 辛錫弼, 黃敎泳, 黃澤九)
李恒星·鄭圭 판화전, 金宗學 개인전, 金昌烈 개인전, 李揆祥 개인전, 金永周 개인전, 千鏡子 개인전, 金相游 판화전, 金基昶·朴峽賢 부부전.
12회「국전」.
原形會 창립전.(金泳仲, 金永學, 金燦植, 李雲植, 田相範, 崔起源)
靑土會 창립전.(朴魯壽, 朴世元, 辛永卜, 李健傑, 李烈模, 李永燦 등)
新樹會 창립전.(趙平彙, 金東洙, 吳泰鶴, 河泰瑢, 崔在宗, 李容徽)
「한국청년작가전」.(파리 랑베르 화랑, 權玉淵, 金宗學, 朴栖甫, 鄭相和)

파리 현대미술관에서 마튜 회고전.
독일에서 「움직이는 예술의 동향」전.
비용, 브라크 사망.
포슈렐, 기관차와 자동차의 충돌에 의한 데콜라주 발표.
암스테르담에서 「문자와 회화」전.
「아모리 쇼」 복원전.
니스에 마티스 미술관 개관.

1964	2회 악티엘전, 이를 끝으로 해체.

「베네치아 비엔날레」에서 라우션버그 수상.

13회 「국전」, 사진부가 신설.
白陽會 1회 공모전 실시.
3회 「新象會展」.
프랑스 귀국작가 미술전.
3회 「文化自由招待展」.(權玉淵, 金基昶, 金永
周, 金昌烈, 朴栖甫, 劉永國, 鄭永烈, 趙容翊,
崔起源, 韓鏞進, 金重業)
「木友會 自畵像展」, 2회 「原形會 조각전」, 劉
永國 작품전, 金耕 작품전, 任直淳 개인전,
尹明老 판화전.
李達周 작고, 추모전.

포트리에, 아르키펭코 사망.
파리에서 「쉬르레알리슴 국제전」.
로스앤젤레스에서 「포스트 앱스트랙션」전.
피카소, 파리에서 〈사빈느의 약탈〉과 〈화가
와 모델〉 연작을 발표.

1965 新作家協會 창립전.(金丘林, 河麟斗, 崔寬道,
李鍾學, 孫贊聖, 申榮憲 등)
논꼴 창립전.(崔台新, 梁哲模, 金仁煥, 정찬승,
韓永燮, 姜國鎭)
4회 「文化自由招待展」(權玉淵, 全晟雨, 劉永
國, 卞鍾夏, 朴栖甫, 金永周, 劉康烈, 尹明老,
崔起源, 河鍾賢, 朴鍾培)
「파리 청년작가 비엔날레」(4회) 출품.(커미
셔너 朴栖甫, 출품작가 李亮魯, 鄭相和, 鄭永
烈, 河鍾賢, 金宗學, 朴鍾培, 崔滿麟)
「상파울로 비엔날레」(8회) 출품.(커미셔너
金秉騏, 출품작가 李應魯, 李世得, 權玉淵, 丁
昌燮, 金昌烈, 朴栖甫, 金鍾瑛)
워싱턴 현대미술관장 브리스킨 여사에 의한
「한국현대작가 7인전」.(金興洙, 朴栖甫, 金永
周, 劉永國, 崔起源, 權玉淵, 全晟雨)
全晟雨 귀국전, 李聖子 국내전, 金炯大 개인
전, 鄭健謨 개인전, 權鎭圭 조각전, 尹仲植
개인전, 金棒琪 도미전, 千鏡子 개인전, 李大
源 개인전, 金仁承 개인전.
14회 「국전」, 「한국미협전」.

뉴욕 현대미술관에서 「응답하는 눈」전.
(옵 아트 등장)
파리에서 「현대미술에 있어서 설화적 구상」전.
파리에서 「쉬르레알리슴 국제전」.
베른, 브리셀에서 「빛과 운동」전.
라인하르트, 세 화랑에서 모노크롬 회화 발표.
라우션버그, 뉴욕에서 해프닝 전개.
필라델피아에서 위홀 회고전.
르 코르뷔지에 사망.
런던에서 「시와 회화의 사이」전.

1966 新世界 주최 「한국현대회화전」.(權玉淵, 金宗
學, 朴栖甫, 卞鍾夏, 劉永國, 尹明老, 李世得,
全晟雨, 崔榮林)
5회 「文化自由招待展」.(全晟雨, 丁昌燮, 鄭相
和, 金炯大, 崔滿麟)
신세계 주최 「한국현대서양화전」.
10회 「현대작가초대전」, 15회 「국전」, 5회
「新象會展」.
劉永國 작품전, 權寧禹 작품전, 裵隆 판화전.

라우션버그, EAT(예술과 테크놀로지의
실험)를 조직.
브르통 사망.
네덜란드 「예술·빛, 예술」전.
뉴욕에서 「프라이머리 스트럭처」전.
구겐하임 미술관에서 「구조적 회화」전.
쟈코메티 사망.
아르프 사망.
런던에서 파괴예술 심포지움.

南寬 국내전, 孫東鎭 작품전, 朴魯壽 작품전,
金興洙 개인전, 李馬銅 개인전, 金耕 유작전,
朴商玉 개인전, 許百鍊 작품전.
「東京 국제판화 비엔날레」출품.〔尹明老, 劉
康烈, 金宗學(가작 입상)〕

폰타나 사망.
테이트 갤러리에서 뒤샹 회고전.

1967 ISPAA 국제전.(한국 및 태평양지구의 여러
나라 작가의 모임)
韓國畵會 창립.
「民族記錄畵展」, 新世界 주최「韓國繪畵
10인전」.
「파리 청년작가 비엔날레」(5회) 출품.(커미
셔너 趙容翊, 출품작가 金次爕, 林相辰, 全晟
雨, 崔明永, 朴石元, 崔滿麟)
「상파울로 비엔날레」(9회) 출품.(커미셔너
金仁承, 출품작가 南寬, 文學晋, 朴峨賢, 朴錫
浩, 柳景埰, 尹明老, 李俊, 鄭相和, 鄭永烈, 趙容
翊, 河鍾賢, 金貞淑, 金永學, 宋榮洙, 朴鍾培)
「청년작가연립전」.(無, 新展, 오리진) 이 전시
를 계기로 최초의 해프닝이 시도, 이후 10여
차례의 해프닝이 있었음.
「What展」창립전, 신세계 주최「한국동양화
10인전」, 신세계 주최「한국서양화 10인전」.
文信 도불전, 金丘林 개인전, 鄭相和 개인전,
孫東鎭 개인전, 都相鳳 개인전, 鄭官謨 조각
전, 李鳳商 개인전.
張遇聖 미국에서 활약하다 귀국, 귀국전.
「具象展」창립.(金永悳, 金鍾輝, 朴錫浩, 鄭健
謨, 朴恒爕, 朴昌敦, 李鳳商, 鄭圭, 朴古石, 崔
榮林, 洪鍾鳴, 黃瑜燁)
「東京 비엔날레」출품.(커미셔너 徐世鈺, 출
품작가 金永周, 金宗學, 宋秀南, 劉永國, 鄭晫
永, 黃用燁)

로스앤젤레스에서 60년대 미국 조각전 개최.
뉴욕에서「환경 속의 조각」전.
파리 시립미술관에서「빛과 운동」전.
백남준, 오페라「섹스트로닉스」발표.
캘리포니아 대학 부속 미술관에서
「핑크 아트」전.
앤트워프에서「조각 비엔날레」개최.
뉘른베르크에서「환상미술」전.

1968 회화 68 창립전.(郭薰, 金次爕, 李慈璟, 金丘
林, 河東哲, 劉富江, 鄭熙子)
日本 東京 現代美術館에서 해방 후 최초로
「한국현대회화전」(출품작가 20명)이 열림.
조각단체 現代空間會 창립전.(高永壽, 南徹, 吳
宗旭, 李廷甲, 朱海濬, 崔秉尙, 崔鍾泰, 崔忠雄)
「한국판화협회 공모전」, 「新象會展」, 「具象展」,
方惠子展, 朴吉雄展, 金寅中 도불전, 全晟雨
展, 權玉淵展, 劉永國展, 金炯大展, 朴恒爕展.

미국의 화랑주인인 시지로트에 의한
개념예술전.
파리 현대미술관에서「팽창하는 구조」전.
뉴욕 현대미술관에서「실존의 예술」,
「언어와 이미지」전.
뒤샹 사망.
뉴욕에서「창조적 매체로서의 TV 아트」전
개최.
뉴욕 두완 화랑에서「대지예술」전.

吳民子展.
17회「국전」, 이해부터「국전」의 주무부처가
文敎部에서 文公部로 옮겨졌음.
「국전」추천작가단에 의한 건의서 제출.(寫
實과 抽象의 분리. 추천작가 5회 이상 출품
자 중에서 심사위원 선정 등이 골자)
「東京 국제판화 비엔날레」(6회) 출품.(裵隆,
徐承元, 安東國)

1969 조각단체 靑銅會 창립전.(金福順, 金昌熙,
金峙煥, 林松子, 趙丞煥, 黃河進)
現代空間會 경복궁에서 야외전.
「現代版畵 10년전」.(한국판화협회 주최)
한국현대조각회 창립전.(金燦植, 朴石元, 朴
鍾培, 李升澤, 崔起源)
조각단체 第3造形會 창립전.(金世經, 張正男,
沈文燮, 吳世元, 張道洙, 孫弼榮, 全畯, 安聖福)
18회「국전」.(서양화 부분을 구상과 비구상
으로 분리 심사, 추천작가를 다시 초대와 추
천으로 구분)
「파리 청년작가 비엔날레」(6회) 출품.(커미셔
너 趙容翊, 출품작가 徐承元, 尹明老, 李升澤)
「상파울로 비엔날레」(10회) 출품.(커미셔너
金世中, 출품작가 孫東鎭, 尹亨根, 李壽在, 崔
明永, 河麟斗, 郭仁植, 李禹煥, 安東淑, 千鏡子,
閔庚甲, 李奎鮮, 金燦植, 朴石元, 李鍾赫, 崔起
源, 崔滿麟, 崔義淳)
「칸 국제회화제」(1회) 출품.(徐世鈺, 金永周,
朴栖甫, 趙容翊, 丁昌燮)
南寬 체불작품전, 梁承權 작품전, 河麟斗展,
成在烋展, 宋秀南展.
朴商玉 별세, 유작전.
한국아방가르드협회(A.G.) 창립, 기관지
『A.G.』 발간.
국립현대미술관 발족.

1970 A.G. '확장과 환원의 역학'을 주제로 한
전시.(金漢, 朴石元, 朴鍾培, 徐承元, 李承祚,
李升澤, 崔明永, 申鴻徹, 沈文燮, 河鍾賢)
한국일보사 주최「한국미술대상전」.(대상에
金煥基의 〈어디서 무엇이 되어 다시 만나
랴〉가 수상)
동아일보 주최 1회「서울 국제판화 비엔날레」.

「인도 트리엔날레」 발족.
뉴욕에서「다다/쉬르레알리슴과 그 유산」
전.

뉴욕 메트로폴리탄 미술관 주최「뉴욕의
회화·조각 1940-1970」전.
그로피우스, 미스 반 데어 로에 사망.
그리스토, 시드니 근교 만 전체를 포장하는
계획을 실현.
쾰른에서「랜드 아트」전.
뉴욕 현대미술관에서 올덴버그 회고전.
뉴욕 구겐하임 미술관에서 리히텐슈타인
회고전.

뉴욕에서「컨셉추얼 아트와 컨셉추얼
아스펙트」전.
로스코 자살.
토리노에서「컨셉추얼 아트 / 알데포에라 /
랜드 아트」전.
암스테르담에서「콘크리트 포에트리」전.
바네트 뉴만 사망.

「한・일교류 일본 현대판화전」.
19회 「국전」.(건축과 사진부를 별도로 전시하기로 하고, 동양화, 서양화, 조각의 3개 부문을 具象과 非具象으로 각각 분리, 이때부터 대학생 출품을 억제)
新體制 창립전.(강하진, 권순철, 김영배, 김정헌, 김창진, 박희자, 박수남, 이강소, 이주영, 조용각, 차명희, 최상철, 하동철)
국립현대미술관 주최 「한국현대조각연합전」.(駱友會, 原形會, 現代彫刻會, 第3造形會)
신세계 화랑 주최 「한국현대조각전」.
金丘林 〈현상에서 흔적으로〉란 이벤트 발표.
李聖子 작품전, 南寬展, 李相昱展, 權玉淵展, 劉永國展, 姜泰成 조각전, 朴栖甫 遺傳質展, 朴魯壽展, 吳之湖展, 都相鳳展.
李鳳商 별세(55세), 유작전.

1971 2회 「한국미술대상전」.
표현그룹 창립전.
2회 「현대판화 그랑프리전」.(명동화랑 주최)
S.T. 창립전.(李健鏞, 박원준, 김문자, 한정문, 여운)
A.G. 「現實과 實現展」.
「상파울로 비엔날레」(11회) 출품.(커미셔너 李逸, 출품작가 徐承元, 鄭暐永, 表丞鉉, 郭德俊, 金次燮, 吳宗旭, 李升澤, 李鍾珏, 鄭官謨, 金相游)
「파리 비엔날레」(7회) 출품.(커미셔너 崔滿麟, 출품작가 金漢, 宋繁樹, 沈文燮, 李禹煥, 金丘林, 河鍾賢)
「인도 트리엔날레」(2회) 출품.(커미셔너 徐世鈺, 출품작가 權寧禹, 宋秀南, 宋榮邦, 辛永常, 李基遠, 河麟斗, 金燦植, 嚴泰丁, 崔滿麟)
「칸 국제회화제」(3회) 출품.(출품작가 朴峽賢, 尹明老, 李林, 崔明永, 河麟斗)
石蘭姫 귀국전, 金鳳台 판화전, 金煥基 근작전, 金貞淑 조각전, 方惠子 작품전, 李升澤 작품전.
鄭圭 타계(48세), 유작전.
金炯董 도불전, 權鎭圭 조각전, 崔郁卿 귀국전.
20회 「국전」.

1972 에스프리 창립전(김광진, 김명수, 김태호, 노

앤디 워홀, 런던과 파리, 뉴욕 등지에서 순회전.
보스턴에서 「흙, 공기, 물─미술의 요소」전.
로스앤젤레스 카운티 미술관에서 「예술과 테크놀로지」전.
파리에서 피카소 대회고전.
포토리얼리즘, 래디칼 리얼리즘 등장.
마드리드에서 현대미술 국제심포지움.

독일 카셀에서 「도쿠멘타」.

재승, 양승욱, 이병용, 이일호, 전국광, 황효창)
「創作美協 한일교류전」.
한국미협주관 1회 「앙데팡당전」.
「칸 국제회화제」.(4회, 출품작가 金基昶,
南寬, 柳景琛, 李世得)
A.G. 「탈관념의 세계전」.
「독일현대회화전」, 「越南戰記錄畵展」.
「스페인 비엔날레」(5회) 출품.(출품작가
金鍾一, 李原和, 金東圭, 朴元俊, 金泰浩,
李蕃, 金鍾浩)
「東京 국제판화 비엔날레」(8회) 출품.
(출품작가 郭德俊, 金相游, 金昌烈)
李仲燮 유작 작품전.
李象範 별세.(75세)
동아일보사 주최 李象範 유작전 및 화집 발간.
崔起源 조각전, 徐承元展, 南寬展, 李禹煥展,
宋繁樹 판화전.

1973 제3그룹 창립전.(金京仁, 민정기, 朴在浩, 吳
京煥, 유인수, 이근, 임정기, 임옥상, 조정송,
조용각, 이동진, 이병석, 이재호, 이정수, 문종
복, 나영삼, 권승연)
2회 「앙데팡당전」.
「상파울로 비엔날레」(12회) 출품.(커미셔너
李世得, 출품작가 權寧禹, 宋秀南, 全晟雨, 鄭
健謨, 鄭相和, 金昌烈, 金丘林, 李禹煥, 金宗
學, 宋繁樹, 姜泰成, 金鳳九, 金泳仲, 金允信,
嚴泰丁, 李雲植)
「파리 비엔날레」(8회) 출품. 이해부터 커미
셔너 제도가 없어지고 지역별 코레스퐁당
제도가 채용.(출품작가 沈文燮, 李健鏞)
朴栖甫, 東京 村松畵廊에서 개인전.
金丘林, 일본 東京 시로다 畵廊에서 개인전.
이 무렵부터 한국 현대작가들의 일본 개인
전이 증가되고 있음.
尹亨根展, 韓雲晟 도미전, 韓默 체불판화전,
黃用燁展, 李承祚展, 吳之湖 近作展, 李滿益
도불전.
여류화가회 창립전.
22회 「국전」, 2회 「S.T.전」.
국립현대미술관 주최 「한국근대미술 60년전」.
무한대 그룹 창립전(姜國鎭, 金基東, 金貞洙, 李
泰鉉, 崔朋鉉, 韓永燮, 李苗春, 全昌雲, 鄭燦昇)

「베네치아 비엔날레」에서 「20세기 회화의
걸작, 1900-1945」전.

피카소 사망.
가포그로시 사망.
니스에 샤갈의 성서적 메시지의 미술관 개관.
뉴욕 구겐하임 미술관에서 뒤뷔페 대회고전.
파리 비엔날레 체제 개편, 각 지역별 연락원
에 의한 작가 추천제.
파리에서 인상파 100주년기념 각종 행사—
회고전, 재평가작업 활발.

1974 한국 新美術會 창립전.(朴得鎮, 金昌洛, 金瑞鳳, 朴錫煥, 金淑鎭, 張斗建, 趙炳憲)
構造展 창립전.(金正淑, 金惠淑, 申一根, 安炳爽, 崔昶赫, 朴城男, 咸連植, 金在寬)
국립현대미술관 주최 「元老作家招待展」.
A.G. 주최 「서울 비엔날레」.
「칸 국제회화제」(6회) 출품.(커미셔너 朴栖甫, 출품작가 李東熀 , 河鍾賢, 許楑)
23회 「국전」.(이해부터 국전 운영위원회 제도가 신설되고 봄과 가을로 분리, 봄국전은 동양화·서양화·조각의 비구상과 공예·사진·건축, 가을국전은 구상·서예·사군자)
「대구현대미술제」 개최.
서울 70 창립전.(尹明老, 丁昌燮, 趙容翊, 崔滿麟, 金次燮, 嚴泰丁, 元承德, 李雲植, 李春基, 林相辰, 張成旬, 全昌雲)
韓國美術靑年作家會 창립, 기관지 『청년미술』 발간.
미술회관 주최 「지방작가초대전」.
「현대판화협회전」.
郭德俊展, 權寧禹展, 李聖子展, 河鍾賢展, 黃圭伯 판화전, 朴石元 조각전, 河麟斗展, 南寬展, 朴魯壽展, 朴崍賢 귀국 판화전, 權鎭圭 1주기 추모전.
동아일보사 주최 李鍾禹 회고전 및 화집 발간.
1회 「여류조각가회전」.

1975 일본 東京畵廊 주최 「한국 5인의 작가 다섯가지의 흰색」전.(李東熀, 徐承元, 朴栖甫, 許楑, 權寧禹)
25회 「국전」.(이해부터 공개심사제 채택)
「서울 현대미술제」 개최.(이후 각 지방 단위의 현대미술제가 속출. 현대미술의 지방 확대가 이루어짐)
「에콜 드 서울」전, 오리진 2기전, 2회 「여류조각가회전」.
韓雲晟 귀국 판화전, 田璣鎭 조각전, 朴壽根 10주기념전, 具本雄·李仁星·李仲燮 유작전, 金鳳九 조각전, 李壽在 작품전, 卞鍾夏展, 鄭文主 「이브展」, 劉永國展, 河鍾賢展, 河麟斗展.
동아일보 주최 卞寬植 회고전 및 화집 발간.
국립현대미술관 주최 金煥基 회고전 및

파리에서 클레 대회고전.
미국 위트니 미술관에서 「아메리칸 팝 아트」전.
뉴욕 구겐하임 미술관에서 쟈코메티 대회고전.
파리 국립현대미술센터에서 「뉴욕의 하이퍼리얼리즘과 유럽의 리얼리스트」전.
시케이 로스 사망.

헤프워드 사망.
파리 그랑 팔레에서 밀레 사후 100년 기념 대회고전.
파리 비엔날레 컨셉추얼 아트의 집중적 전시.
미국 메트로폴리탄 미술관에서 프란시스 베이컨전.
뮌헨에서 에곤 쉴레 대회고전.
미국 구겐하임 미술관과 파리 그랑 팔레에서 에른스트 대회고전.
바르셀로나 미로 미술관 개관.
뉴욕 위트니 미술관에서 아메리카 모던 아트 회고전.
르앙에서 「액자 없는 회화전」 개최.

화집 발간.
「파리 비엔날레」(9회) 출품.(출품작가 沈文
燮, 李康昭)
「상파울로 비엔날레」(13회) 출품.(커미셔너
金貞淑, 출품작가 金容翼, 金宗根, 金漢, 金洪
錫, 朴栖甫, 尹亨根, 李聖子, 李沃蓮, 韓永燮,
金光宇, 朴鍾培, 沈文燮, 嚴泰丁, 韓默, 金宗
學, 宋正氣, 鄭燦昇)
「칸 국제회화제」(7회) 출품.(커미셔너 鄭永烈,
출품작가 金東奎, 李承祚, 李香美, 崔大燮)
1회 「공간미술대상전」.(河鍾賢 대상 수상)

1976 「한국현대동양화 대전」.
한국현대판화가 협회 미국전.
『계간미술』 창간.
한국화랑협회 창립.(초대회장 金文浩)
「현대차원전」.
「金永基 회고 40년전」, 동아일보 주최
朴勝武 회고전.
朴崍賢 · 卞寬植 별세.

1977 「한국현대서양화대전」, 「역대국전수상작품전」.
월간 『미술과 생활』 창간.
한국 구상조각회 창립전.
「한국 현대미술의 단면전」.(일본 東京 센트
럴 미술관)
李仁星 유작전.
동앙일보 주최 朴泳善 회고전.
「서울 11인의 방법」전.(美國鎭, 金鮮, 金貞洗,
金容哲, 金珠暎, 金漢, 金洪疇, 成能慶, 申鶴
徹, 李建鏞, 黃孝昌)
都相鳳 · 許百鍊 별세.

1978 「한국 현대미술 20년의 동향」전, 「한국 현대
판화가 협회전」 및 「서울 국제판화교류전」.
「사실과 현실」전.(金康容, 金容鎭, 徐貞燦, 朱
兌熙, 趙德浩, 朱泰石, 池石哲)
동아일보 주최 「동아미술제」 개최, 새로운
형상성을 주제로 제시.
중앙일보 주최 「중앙미술대전」 개최.
한국 현대전통회화 유럽 4개국 순회전.
(李象範, 卞寬植, 金基昶, 千鏡子, 徐世鈺)
「新寫實派回顧展」.(金煥基, 劉永國, 李揆祥,

조셉 보이스 〈궤도와 중단〉 인스톨레이션
발표.(「베네치아 비엔날레」)
뉴욕 P.S.I. 미술관 개관.

카셀 「도쿠멘타 6」 '예술과 미디어'.

張旭鎭, 李仲燮)
朴崍賢 유작전, 劉康烈 유작전, 裵濂 회고전.
「국전」 이동 전시중(대전) 도난사건 발생.
盧壽鉉 별세.

1979 「현대미술 1950년대 서양화」전, 「한국의
 자연」전, 「한국 미술 오늘의 방법」전.
 「한국 현대미술 4인의 방법」전.(尹亨根,
 朴栖甫, 金昌烈, 李禹煥)
 以堂 金殷鎬 기념관 개관.(인천)
 「東京 국제판화 비엔날레」에서 秦玉先 수상.
 「류블리아나 국제판화 비엔날레」에서
 黃圭伯 수상.
 金興洙 회고전.
 金殷鎬 별세.

1980 「한국 현대미술 1950년대 동양화」전, 「서울 바젤 미술관에서 「20세기 조각」전.
 80전」, 「한국 판화·드로잉 대전」, 「국제소형 파리 시립현대미술관에서 「프랑스 미술의
 판화전」(공간사), 「오늘의 작가」전 동향」, 「일본의 비디오 아트」전.
 「프로세스」전.(金昌珍, 李周永, 崔相哲, 河東哲) 빈 근대미술관에서 「물의 매혹」전.
 金鍾瑛 회고전, 金基昶 회고전
 현실과 발언 창립전.(金健熙, 申㦱浩, 沈貞守,
 金正憲, 吳潤, 閔晶基, 白秀男, 成完慶, 林玉
 相, 金龍泰, 周在煥, 盧媛喜, 孫壯燮)
 朴勝武 별세.

1981 「국전」 30회로 폐지. 런던 왕립 미술아카데미에서 「회화에 있어
 「한국 현대수묵화대전」, 「한국 미술·한국 판 새로운 정신」전.
 화대전」, 「청년작가전」, 「한국 현대드로잉전」, 파리 시립현대미술관에서 「독일 미술의 오
 「시각의 메시지」전.(高榮勳, 李石柱, 李承夏, 늘」전.
 曺尙鉉) 스톡홀름 왕립미술관에서 「프랑스 현대미술
 「서울 국제판화 비엔날레」 재개, 23개국 참가. 의 동향」전.
 李象範 회고전, 李用雨 회고전. 퐁피두 센터에서 「파리＝파리」, 「1959년 이
 李鍾禹, 李馬銅, 趙重顯, 張雲祥 별세. 후의 이탈리아 미술」전.
 뉴욕 위트니 미술관에서 「현대조각의 전개」전.

1982 「대한민국미술대전」 개최. 로마 뮤라아우렐리아나에서 「아방가르드-트
 「서울 국제 Mail 아트」전. 란스 아방가르드」전.
 호암미술관 개관. 암스테르담 시립미술관에서 「60-80 태도 /
 「종이의 조형·한국과 일본」, 「재외작가초대 개념 / 이미지」전.
 전」, 「임술년전」, 「한국 현대미술 20인의 여 독일 카셀에서 「도쿠멘타 7」.
 류전」, 「한국 현대미술 위상」전, 「묵, 그리고 밀워키 미술관에서 「미국의 새로운 구상」전.
 점과 선」전. 쾰른 예술협회에서 「독일의 비디오 아트

金壯燮, 한국 미술평론가상 수상.
吳之湖 별세.

63-82」전.

1983 「한국 현대미술 70년대 후반의 한 양상」전
(일본 순회), 「국제 현대수묵화 연맹전」, 「한
독 수교 100주년기념 독일 현대전」, 「실천그
룹전」.
「한국 현대미술 7인의 작업전」.(權寧禹, 金麒
麟, 金昌烈, 朴栖甫, 尹亨根, 李禹煥, 丁昌燮)
두렁 창립.

오타와에서 「국제 비디오 페스티발」.
뉴욕의 구겐하임 미술관에서 「최근의 유럽
회화」전.
베를린 미술관에서 「프랑스 미술의 20년」전.
뉴욕 신미술관에서 「언어, 드라마, 원천, 시
각」전.

1984 白南準, 위성 TV쇼 〈굿모닝 미스터 오웰〉.
한국화랑, FIAC에 최초로 참가.
워커힐 미술관 개관.
『미술세계』 창간.
「한국 근대미술자료전」, 「삶의 미술전」, 「거대
한 뿌리」전, 「60년대의 한국 현대미술 · 앵포
르멜과 그 주변」전, 「한국 현대미술 70년대
의 조류」전.
金煥基 10주기전

뉴욕 신미술관에서 「예술과 이데올로기」전.
뉴욕 현대미술관에서 「20세기 프리미티비즘」전.
뉴욕 위트니 미술관에서 「새로운 아메리카의
비디오 아트―역사적 개관 1967-1980」전.
뒤셀도르프 현대미술협회 견본시장에서 「현
재에서」전.

1985 「한국 미술 20대의 힘전」(아랍문화회관),
전시작품 일부 철거 및 작가 구속 사건.
이를 계기로 민족미술협의회 발족.
「난지도전」(金洪年, 朴芳永, 申永成, 尹命在,
李尙石), 「META-VOX전」金讚東, 安元燦,
吳相吉, 河룡洙, 洪承逸)
「한국 현대미술 40년」전, 「한국 양화 70년」
전, 「한국 현대판화 어제와 오늘」전, 「物의
체험」전, 「극소화와 극대화」전, 「한국화 채묵
의 집」전.
朴壽根 20주기 회고전.
朴崍賢 회고전, 崔榮林 회고전.
崔榮林 · 朴生光 별세.

파리 그랑 팔레에서 「파리 신 비엔날레」.
퐁피두 센터에서 「비물질」전.
런던 테이트 갤러리에서 「퍼포먼스 예술과
비디오 인스톨레이션」전.
크리스토에 의해 퐁 뇌프 포장됨.

1986 국립현대미술관 과천 신축 건물로 이전.
화랑미술제.
白南準 〈바이바이 키플링〉 위성중계.
「한불수교 100주년 기념 서울 · 파리전」,
「한국화 100년」전, 「로고스와 파토스」전.
李仲燮 30주기전, 朴生光 유작전, 李馬銅
회고전.
金世中, 吳潤 별세.

런던의 테이트 갤러리에서 「현대미술의
40년 1945-1985」전.
퐁피두 센터에서 「현대조각이란 무엇인가
1900-1970」전.
시카고 현대미술관에서 「예술에서의 정신적
인 것―추상회화 1890-1985」전.
조셉 보이스 사망.

1987 현대화랑, 최초로 시카고 아트 페어에 참가.
「한국근대회화 100년」전, 「한국 현대미술에
서의 흑과 백」전, 「한국 인물화」전, 「기하학
이 있는 추상」전, 「여성과 현실」전, 「레알리
테 서울」전.
成在然 회고전, 朴商玉 유작전.
許健 별세.

독일 카셀에서 「도쿠멘타 8」.
옥스포드 근대미술관에서 「80년대 영국의
회화와 조각」전.
바젤 미술관에서 「조셉 보이스」전.
L.A. 주립미술관에서 「사진과 미술」전.
앤디 워홀 사망.

1988 서울 시립미술관 개관.
올림픽 조각공원 개관.
납북·월북 미술인 해금 조치.
「현대한국회화전」, 「서울올림픽 기념 국제미
술전」 및 「한국현대미술전」, 「30대전—포스
트 모던에 있어서의 물질과 정신」.
郭仁植, 李相昱 별세.

워싱턴 내셔널 갤러리에서 「근대조각의
1세기」전.
루이지애나 미술관에서 「미술과 만화」전.
보르도 현대미술관에서 「미술과 언어」전.
베를린 말틴 그로피우스 바우에서 「20세기
베를린의 미술」전.
이사무 노구치 사망.

1989 「산수화 4대가전」.(許百鍊, 盧壽鉉, 李象範,
卞寬植)
黃用燁, 李仲燮 미술상(조선일보 주관) 수상.
「현대수묵전」.
李應魯展, 전시 중 파리에서 작가 별세.
朴恒燮 유작전.
金昌洛, 河麟斗 별세.

뉴욕 위트니 미술관에서 「이미지 세계·예
술과 미디어 문화」전.

1990 예술의 전당 미술관 개관.
「근대유화 명작전」, 「해금작가 유화전」,
「젊은 모색 90—한국화의 새로운 방향」전.
河麟斗 유작전, 柳景琛 회고전.
李承祚, 南寬, 朴得錞, 張旭鎭 별세.

시카고 현대미술관에서 「컨셉추얼리즘 – 포스
트 컨셉추얼리즘, 1960년대에서 1990년대」전.
몬트리올 현대미술관에서 「인스톨레이션 예
술」전.
파리 시립현대미술관에서 「개념예술—하나
의 회고전」.
런던의 인스톨레이션 미술관 개관.
뉴욕 현대미술관에서 프란시스 베이컨전.
퐁피두 센터에서 앤디 워홀 회고전.

1991 천경자 〈미인도〉 진위 시비.
선재 현대미술관 개관.
「한국 현대미술의 한국성 모색」전, 「한국화의
오늘과 내일」전, 「한국 현대회화 유고 순회
전」, 「미술과 테크놀로지」전, 「반아파르트 헤
이트전」.
李承祚 유작전, 南寬 유작전, 李快大展,
朴栖甫 회화 40년전.

피츠버그에서 「카네기 국제전」.
크리스토, 〈우산, 일본-미국, 1984-1991〉 발표.
「고급문화와 저급문화」전, 뉴욕 현대미술관
과 시카고 아트 인스티튜트, L.A. 현대미술
관 순회 전시.
베를린 국립미술관에서 「안셀름 키퍼」전.

1992	「도쿠멘타」에 陸根丙 참가. 환기미술관 개관. 「창작과 인용」전, 「선묘와 표현」전, 金殷鎬 탄생 100주년 기념전, 「한국현대미술전」. 李相昰 유작전.	독일 카셀에서 「도쿠멘타 9」. 뉴욕 프랭클린 푸크나스아키브에서 「플럭서 스—개념적 작업」전. 필라델피아 미술관에서 「조셉 보이스」전.
1993	「한국 현대판화 40년」전, 「한국 현대미술 격정과 도전의 세대」전. 金基昶 팔순기념 회고전, 金煥基 탄생 80주 기전, 孫東鎭 회고전, 郭薰 회고전, 金昌烈 회고전, 丁昌燮전. 安相喆, 李南奎, 金洪錫 별세.	뉴욕 구겐하임 미술관에서 「위대한 유토피 아—러시아 및 소비에트 아방가르드」전. 런던 하워드 갤러리에서 「엄숙과 우아—변 모하는 조각의 조건」전.
1994	金基昶 전작도록 발간. 「민중미술 15년」전, 「현대미술 40년의 얼굴」전. 金煥基 20주기전, 李禹煥 회고전.	
1995	1회 서울판화미술제. 「1회 광주비엔날레」. 張旭鎭 유작전. 朴壽根 30주기전. 「46회 베니스 비엔날레」 한국관 개관, 全壽 千 특별상 수상. 전국민족미술인연합 결성, 초대의장 金潤洙, 金永周, 柳景垛, 文信 별세.	白南準·하케, 베니스 비엔날레 독일관 국가 상 수상.
1996	崔郁卿 유작전. 「90년대 한국미술」전.(일본) 吳潤 추모전 판화 위작 논란. 成在烋, 任直淳 별세.	
1997	李象範 탄생 100주기 기념전. 「李升澤 실험미술 50년」전. 한국예술종합학교 미술원 개원. 「47회 베니스 비엔날레」 한국관 姜益中 특 별상.	독일 카셀에서 「도쿠멘타」. 빌바오 구겐하임 미술관 개관. 폴게티 미술관(로스앤젤레스) 개관.
1999	「1회 청주국제공예비엔날레」. 한국미술 50년 1, 2, 3부. 포스코빌딩, 프랭크 스텔라의 〈아마벨〉 철거 결정 논란. 가나아트센터, 서울경매주식회사 설립.	

2000　「백남준의 세계」전.
　　　「한국현대미술의 시원 1950-60」전.
　　　「1회 서울국제미디어아트비엔날레」(미디어
　　　시티서울).
　　　학예사 자격제 도입 시험 첫 시행.
　　　서울대미술관, 서울올림픽미술관 건립 마찰.
　　　서울미술관 구명탄원 불발.

2001　「1980년대 리얼리즘과 그 시대」전.　　　　　　「요코하마 트리엔날레」개막.
　　　「사실과 환영-극사실 회화의 세계」전.
　　　「1회 세계 도자기엑스포 2001 경기도」.
　　　「한중일 현대 수묵화」전.
　　　金基昶, 金仁承, 林應植 별세.

2002　「1회 한국국제아트페어」(KIAF) 부산 개최.
　　　「한국근대회화 100선」전.
　　　都相鳳 탄생 100주년 기념전.
　　　서울시립미술관(옛 대법원), 김종영미술관,
　　　박수근미술관 개관.
　　　창동미술스튜디오, 가나아틀리에 등 개관.
　　　劉永國, 朴古石 별세.

2003　權鎭圭 30주기전.
　　　미술품 양도소득에 대한 종합소득세법안 폐지.
　　　미술인회의 발족.

2004　朴生光 탄생 100주년 기념전.
　　　李應魯 탄생 100주년전.
　　　삼성리움미술관, 서울올림픽미술관, 전북도
　　　립미술관 개관.

2005　「한국미술 100년」전.
　　　高羲東 40주기전.
　　　미술은행제도 시행.
　　　미학미술사학자 高裕燮 탄생 100주년 행사.
　　　중국 베이징에 '아라리오 베이징' 개관.
　　　서울옥션 경매, 李仲燮 작품 위작 논란.
　　　張遇聖, 李大源, 金泳仲 별세.

2006　卞寬植 작고 30주기전.
　　　「한국미술 100년」전 2부.
　　　국립현대미술관 책임운영기관 제도 도입.
　　　白南準 별세.

참고문헌

계간미술 편 『韓國의 抽象美術』 1979.

국립현대미술관 『한국판화·드로잉 대전』 1980.

　　『한국현대판화 40년』 1993.

金潤洙 『韓國現代繪畵史』 한국일보사, 1975.

金殷鎬 『書畵百年』 中央日報社, 1977.

김주영 「한국에 있어서 西洋畵技法의 導入에 관한 研究」 弘大 석사학위논문, 1975.

석남고희기념논총간행위원회 『한국현대미술의 흐름』 일지사, 1988.

吳之湖 『現代繪畵의 根本問題』 藝術春秋社, 1968.

劉槿俊 『韓國現代美術史』 (彫刻篇) 국립현대미술관, 1974.

李慶成 『韓國近代美術研究』 同和出版公社, 1974.

　　『近代韓國美術家論攷』 一志社, 1974.

　　『近代韓國美術의 狀況』 一志社, 1972

李龜烈 『韓國近代美術散考』 乙酉文化社, 1972.

　　『韓國現代美術史』 (東洋畵篇) 국립현대미술관, 1976.

李承萬 『風流歲時記』 中央日報社, 1977.

이일·서성록 『북한의 미술』 고려원, 1990.

한국근대미술연구소 『국전 30년』 수문서관, 1981.

한국미술평론가협회 엔솔러지 3집 『현대미술의 전개와 비평』 미진사, 1988.

洪以燮 『韓國近代史의 性格』 한국일보사, 1975.

『空間』 (1-140호) 空間社, 1966-1979.

『文藝總鑑』 (美術篇) 文藝振興院, 1977.

『新美術』 (1-4) 文化敎育出版社, 1956-1958.

『李鳳商畵集』 韓國文化社, 1972.

『李象範畵集』 東亞日報, 1972.

『李仁星畵集』 韓國美術出版社, 1972.

『李鍾禹畵集』 東亞日報社, 1974.

『李仲燮畵集』 現代畵廊, 1972.

『朝鮮美術展覽會圖錄』 (1-19) 朝鮮總督府, 1922-1940.

『韓國美術全集』 (近代美術篇) 同和出版公社, 1973-1975.

『韓國藝術總覽』 (資料篇) 藝術院, 1965.

『韓國의 近代美術』 (1-4) 近代美術研究所, 1974.

『韓國現代美術全集』 (1-20) 한국일보사, 1977-1979.

『현실과 발언』 열화당, 1985.

河北倫明 『近代日本美術의 研究』 二玄社, 1969.

佐佐木靜一 『近代日本美術史』 有斐閣, 1977.

和田八千穗 外 『朝鮮의 回顧』 近澤書店, 1945.

小倉忠夫 『日本洋畵의 道標』 京都新聞社, 1992.

南時雨 『主體藝術論』

찾아보기

굵은 숫자는 도판이 실린 페이지임.

ㄱ

간노우 유이(管能由爲子) 98
강광(姜光) 257
강국진(姜國鎭) 216, 227, 241
강대운(姜大運) 212
강록사(姜鹿史) 149, 211
강만길(姜萬吉) 15
강세황(姜世晃) 17, 19;
　〈영통동구(靈通洞口)〉 **18**
강신호(姜信鎬) 49, 50;
　〈광주리를 가진 남자〉 50; 〈꽃〉 50;
　〈미수(微睡)의 상(像)〉 50; 〈악기〉 50;
　〈의자〉 50; 〈자백(自白)의 어느 촌〉 50;
　〈작품 제9〉 50; 〈작품 제7〉 50;
　〈정물〉 **49**, 50; 〈진주 풍경〉 50
강애란(姜愛蘭) 241
강영재(姜永財) → 강록사
강용운(姜龍雲) 149, 207
강은엽(姜恩葉) 201
「강은엽전」 184
강정식(姜政植) 183
강정완(姜正浣) 217, 218, 262;
　〈회고〉 **217**
강진구(姜振九) 33
강진희(姜璡熙) 32, 35
강태성(姜泰成) 177, 187, 198, 199, 203;
　〈해율(海律)〉 187, **188**
강필주(姜弼周) 32, 35
강하진(姜夏鎭) 223
강환섭(姜煥燮) 196, 197, 241
강희언(姜熙彦) 17, 19;
　〈인왕산도(仁旺山圖)〉 **18**, 19
『개자원화전(芥子園畵傳)』 22
〈거리의 황혼〉 75
「겨울대성리전」 255

경남도립미술관 267
경복궁미술관 102, 173
경성서화미술원(京城書畵美術院) 32, 242
『경성일보(京城日報)』 51
고가 쓰게오(古賀祐雄) 21
고갱 160
고구려 벽화 96, 97
고려미술원(高麗美術院) 33, 53
고려미술회 33
고바야시 만고(小林萬吾) 29, 44
고영수(高永壽) 198
고영훈(高榮勳) 234, 251, 252;
　〈석(石)〉 **251**
고정수(高正壽) 199
고화흠(高和欽) 142, 206, 212
고희동(高羲東) 24, 25, 27, 28, 32, 34-36,
　39, 45, 46, 48, 53, 62, 83, 85, 101, 117,
　124, 242;
　〈자매〉 **25**, 27, 28, 45; 〈자화상〉 **27**, 83;
　〈정원〉 45, **46**; 〈정원에서〉 83
「공간국제판화대상전」 238, 239
공진형(孔鎭衡) 28, 32, 36, 64
곽남신(郭南信) 231, 238, 239, 241;
　〈이미지-E〉 **238**
곽덕준(郭德俊) 236, 238, 262, 263
곽석손(郭錫孫) 259
곽인식(郭仁植) 218, 262, 263
곽훈(郭薰) 216, 262
관념산수(觀念山水) 24, 56-60, 67, 244
광주비엔날레 267
광주시립미술관 267
광주자유미술인회 248
구경서(具京書) 65
구로다 세이키(黒田淸輝) 29, 31, 44, 81;
　〈조장도(朝妝圖)〉 31

구륵법(勾勒法) 278
구메 게이치로(久米桂一郎) 81
구본웅(具本雄) 33, 64, 92, 93;
　〈인형 있는 정물〉 63, **95**
「구상전(具象展)」 217
구상조각 187
구성주의 169, 170, 176, 201, 206
구신회(九晨會) 65, 102
구철우(具哲祐) 89
국립현대미술관 21, 28, 68, 154, 225, 226,
　244, 267
「국전」 116-119, 123-125, 127-132, 134,
　135, 142-144, 149-154, 162, 164,
　166-169, 173, 175, 177, 180, 181, 183,
　185-187, 193, 195, 199, 205, 217
국제조형협회총회 184
「국제현대조형예술전」 158
국화(國畵) 39, 40
권순일(權純一) 163
권순철(權純哲) 223, 252, 257
권영숙(權寧淑) 241
권영우(權寧禹) 116, 149, 168, 169;
　〈동이 틀 때〉 169;
　〈바닷가의 환상〉 169, **171**;
　〈섬으로 가는 길〉 169;
　〈폭격이 있은 후〉 169;
　〈화실별견(畵室瞥見)〉 169
권영우(權寧祐) 213, 225, 227, 230, 231;
　〈작품 72-40〉 **230**
권옥연(權玉淵) 132, 154, 160, 213, 218,
　225;
　〈고향〉 152; 〈사랑〉 **225**; 〈양지〉 152;
　〈절규〉 **158**; 〈푸른 언덕〉 152
권진규(權鎭圭) 185, 199, 204, 223, 225;
　〈지은의 얼굴〉 **186**
「권진규 1주기전」 224
「권진규전」 184
〈그늘〉 75
그레코(E. Greco) 174
「그룹 운동의 의의」 126
「근대미술 60년전」 225, 226
금동원(琴東媛) 150, 173
금호미술관 267
기다하스(北蓮藏) 30

「기조전(其潮展)」 120
길진섭(吉鎭燮) 33, 36, 64, 98, 119, 275;
　〈종달새 운다〉 277
김강용(金康容) 234
김건희(金健熙) 246
김경(金耕) 120, 144, 147, 149;
　〈정립〉 **147**
김경승(金景承) 54, 101, 173, 188, 189,
　199;
　〈김유신장군상〉 189;
　〈김활란박사상(金活蘭博士像)〉 177;
　〈더글라스 맥아더 장군상〉 177;
　〈목동〉 **54**; 〈4.19 기념탑〉 188;
　〈세종대왕상〉 189; 〈안중근의사상〉 177;
　〈이충무공상〉 177, 188; 〈인촌(仁村)
　김성수선생상(金性洙先生像)〉 177;
　〈정몽주선생상〉 189;
　〈조동식선생상〉 189
김경원(金景源) 60, 65
김경인(金京仁) 246, 249
김관수(金輨洙) 250, 252
김관현(金寬鉉) 143
김관호(金觀鎬) 28-32, 34, 46, 48, 53, 85;
　〈해질녘〉 **26**, 83; 〈호수〉 **30**, 45, 83
김광우(金光宇) 201
김광진 223
김교홍(金教洪) 179
김구림(金丘林) 214-216, 218, 202, 225,
　227, 229, 236, 237, 240, 241;
　〈작품 5-68〉 **214**;
　〈현상에서 흔적으로〉 **202**
김권수(金權洙) 60
김규진(金圭鎭) 33, 35, 55
김기린(金麒麟) 230, 231, 262, 263;
　〈Inside, Outside〉 **231**
김기창(金基昶) 65, 69, 73, 87, 88, 101,
　117, 162, 164, 165, 214;
　〈가을〉 **73**; 〈구멍가게〉 164;
　〈복덕방〉 **164**
김남진(金南枃) 173
김대우(金大羽) 209
김돈희(金敦熙) 35
김동곤(金東坤) 89
김동규(金東奎) 216

김동수(金東洙) 172, 213, 242, 259
김두일(金斗一) 54, 173
김두환(金斗煥) 109
김령교(金昤敎) 120
「김만술전」 180
김만형(金晩炯) 65, 119, 276
김명제(金明濟) 173
김명화(金明嬅) 33
김문자 223
김민자(金敏子) 197
김병기(金秉騏) 95, 100, 124, 144, 148,
 149, 206, 207, 262;
 〈가로수〉 207
김병종(金炳宗) 258
김보희(金寶喜) 259
김복진(金復鎭) 33, 52-54, 64, 74, 75;
 〈나체습작〉 54;〈삼 년 전〉 52, 54;
 〈여(女)〉 54
김봉구(金鳳九) 183, 201, 203, 204
김봉태(金鳳台) 195, 196, 209, 239, 241;
 〈작품 1963-6〉 194
김상구 241
김상대(金相大) 149, 207
「김상대전」 138
김상유(金相游) 196, 197, 218, 236, 241;
 〈출구 없는 방〉 235, 236
김서봉(金瑞鳳) 140
김석영(金奭永) 33, 45;
 〈오렌지색의 토담〉 45;〈정물〉 45
김선회(金鮮會) 227, 257
김성배 252
김세중(金世中) 177, 189, 198, 199;
 〈유관순상〉 189;〈이충무공상〉 189;
 〈토르소〉 198
김수자(金守子) 252;
 〈보따리〉 265
김수철(金守哲) 259
김수현(金水鉉) 199
김숙진(金叔鎭) 132, 135, 217
김순옥(金順玉) 212
김아영(金雅映) 259
김애영(金愛榮) 257
김영기(金永基) 111, 115, 117, 162;
 〈향가일취(鄕家逸趣)〉 115

김영덕(金永悳) 144, 217
김영배(金榮培) 223
김영수(金永壽) 223
김영언(金暎彦) 150
김영원(金英元) 252
김영자(金英子) 213
김영주(金永周) 125, 126, 144, 148, 149,
 206, 214, 218, 225;
 〈검은 태양〉 206;〈그날은 화요일〉 206;
 〈영상〉 206;〈현대의 신화〉 206
「김영주전」 138
김영진(金容鎭) 234
김영중(金泳仲) 177, 181, 182, 198, 201,
 203;
 〈김성수선생상〉 189;
 〈해바라기 가족〉 181, 182
김영학(金永學) 177, 179, 181, 182, 198,
 201, 203
「김영학전」 180
김영환(金永煥) 129, 140, 143, 149
김옥균 15
김옥진(金玉振) 172
김용선(金鎔善) 140
김용준(金瑢俊) 33, 37, 64, 74, 111, 116,
 119, 167, 276;
 〈강선제강소를 지도하시는 김일성〉
 273;〈묘향산〉 276;〈춤〉 272, 273, 276
김용진(金容鎭) 55
김용철(金容哲) 241, 252
김웅(金雄) 262
김원(金垣) 259
김원(金源) 65, 102, 135
김원세(金元世) 172
김원숙(金元淑) 262;
 〈달밤의 체조〉 262
김원진(金源珍)→김원(金源)
김윤민(金潤玫) 120
김윤신(金允信) 183, 197, 201, 203, 204
「김윤신 도불전」 184
김은호(金殷鎬) 33, 34, 55, 60, 61, 65,
 69-71, 86, 87, 89, 101, 102, 116, 117, 124,
 153, 162, 223, 242;〈간성(看星)〉 71;
 〈걸음마〉 69;〈궐어(鱖魚)〉 69;
 〈미인승무도(美人僧舞圖)〉 69;

〈부감(俯瞰)〉 69, **70**; 〈부엉이〉 70;
〈부활 후〉 69, 70;
〈북경소견(北京所見)〉 69, **71**;
〈수습계(愁濕鷄)〉 69;
〈아가야 저리 가자〉 69; 〈연못〉 70
김응원(金應元) 32
김응진(金應瑨) 64
김인승(金仁承) 75, 77, 101, 102, 109, 111,
　120, 124, 135, 217; 〈나부(裸婦)〉 **76**, 77;
　〈독서〉 77; 〈문학소녀〉 77
김인환(金仁煥) 216
김일성(金日成) 271-273, 276-278
김일청(金一淸) 150
김재권(金在權) 256
김재배(金裁培) 87
김정묵(金貞默) 242
김정수(金丁秀) 173, 241
김정숙(金貞淑) 177, 189, 201, 203, 225;
　〈누워 있는 여인〉 **184**;
　〈엄마와 아기〉 184; 〈율곡선생상〉 189;
　〈이인호소령상〉 189; 〈포옹〉 184
「김정숙전」 184
김정자(金靜子) 132, 197, 239
김정헌(金正憲) 246, 249
김정현(金正炫) 162
김정희(金正喜) 23, 24
김종영(金鍾瑛) 111, 173-175, 201, 203,
　204;
　〈꿈〉 176; 〈나상(裸像)〉 174;
　〈모뉴망 습작〉 176; 〈모자〉 176;
　〈생성〉 176; 〈얼굴〉 176;
　〈여인 입상〉 176; 〈작품 58-3〉 **200**;
　〈전설〉 176, **178**; 〈청년〉 176
「김종영전」 180
김종찬(金宗燦) 65
김종태(金鍾泰) 75, 91, 92;
　〈노란 저고리〉 93; 〈비파와 포도〉 94;
　〈아이〉 **92**; 〈오수(午睡)〉 **92**, 93;
　〈잠자는 소년〉 93; 〈정물〉 50, 94;
　〈포즈〉 93, **94**; 〈흰 항아리와 튤립〉 93
김종하(金鍾夏) 65, 135, 154, 161
「김종하 도불전」 137
김종학(金宗學) 195, 197, 209, 213, 214,
　218, 225, 227, 239, 241;

〈역사〉 **195**, 197
김종휘(金鍾輝) 140, 150, 211, 217
김주경(金周經) 33, 83, 84, 89, 119, 275;
　〈가을의 자화상〉 83
김중업(金重業) 214
김중현(金重鉉) 65, 73, 90, 91;
　〈무녀도〉 **91**
김진관(金鎭冠) 259
김진석(金鎭石) 227, 231, 237
김진영(金鎭英) 256
김진우(金振宇) 33
김차섭(金次燮) 216, 225, 236, 241, 262;
　〈무한간의 삼각〉 **236**
김찬동(金讚東) 249
김찬식(金燦植) 177, 181, 182, 198, 201,
　203, 225
「김찬식전」 180
김찬영(金瓚永) 28, 31, 32, 48, 53, 85
김창락(金昌洛) 132; 〈사양(斜陽)〉 **132**
김창섭(金昌燮) 32, 64; 〈성당〉 45
김창억(金昌億) 211, 213
「김창억전」 138
김창업(金昌業) 17
김창열(金昌烈) 140, 150, 209, 214, 218,
　225, 227, 233, 236, 262, 263;
　〈물방울〉 **233**
김창진 223
김창희(金昌熙) 198, 199
김천영(金天榮) 259
김철성(金徹性) 172, 242
김청관(金靑鱹) 140
김청정(金晴正) 183, 201, 204
김충선(金忠善) 129, 140, 143, 149
김태호(金泰浩) 223, 233, 241, 256;
　〈형상〉 **254**
김태환 198
김학수(金學洙) 87
김학준(金學俊) 65, 102
김한(金漢) 216
김한영(金漢永) 87
김행신 199
김현실 241
김형구(金亨球) 135
김형근(金炯菫) 〈관혁〉 **226**

김형대(金炯大) 214, 225, 227, 241
김호득(金浩得) 258
김호석(金鎬祏) 257
김흥년(金洪年) 249
김홍도(金弘道) 19;
 〈맹견도(猛犬圖)〉 19
김홍석 227, 231, 233;
 〈개펴〉 **232**
김홍주(金洪疇) 252
김화경(金華慶) 87
김환기(金煥基) 95, 97-99, 100, 109, 111,
 120, 124, 137, 138, 144, 154, 155, 158,
 223-225;
 〈구름과 항아리의 구도〉 154;
 〈론도〉 **98**; 〈산(山)〉 154;
 〈산월(山月)〉 154;
 〈삼각산(三角山)〉 154;
 〈섬의 이야기〉 98; 〈새〉 154;
 〈어디서 무엇이 되어 다시 만나랴〉 **224**;
 〈여(麗)〉 98; 〈여섯 개의 흰 항아리의
 구도〉 155; 〈영원의 노래〉 **155**;
 〈A〉 154; 〈창(窓)〉 98;
 〈항공표식(航空標識)〉 98;
 〈항아리〉 154; 〈항아리를 든 여인〉 154;
 〈향(響)〉 98
「김환기 귀국전」 138
「김환기 도불전」 137
「김환기 회고선」 224
김훈(金薰) 138, 149, 197, 207, 218
「김훈 도미전」 138
김흥수(金興洙) 81, 132, 149, 152, 154,
 157, 160, 194;
 〈구성 A〉 **157**; 〈군동〉 152
김희성(金熙成) 256
김희자 241

ㄴ
나가사와 히로미츠(中澤弘光) 30
나가하카 코우타로우(長原孝太郎) 29, 44
〈나무그늘〉 75
나병재(羅丙宰) 140, 149
나부영(羅富榮) 172
나상목(羅相沐) 173
나수연(羅壽淵) 35

나혜석(羅蕙錫) 28, 31, 33, 46, 47, 53, 62,
 78;
 〈가을의 뜰〉 46;
 〈낭랑묘(娘娘廟)〉 46; 〈봄은 오다〉 45;
 〈농가(農家)〉 45; 〈봉황산〉 46;
 〈봉황성(鳳凰城)의 남문(南門)〉 45, 46;
 〈중국인촌〉 46, **47**;
 〈초하(初夏)의 오전〉 46;
 〈천후궁(天后宮)〉 46
나희균(羅喜均) 135
「낙선작품전」 153
낙우회(駱友會) 183, 198, 214
난지도 249, 252, 264
남관(南寬) 109, 110, 154, 158, 160, 218,
 225, 227;
 〈푸른 구성〉 **156**
「남관전」 109
남궁훈(南宮勳) 163
남상교(南相敎) 183
남종화 23
남철(南徹) 183, 198, 204
남혜숙(南蕙淑) 212
남화(南畵) 53, 59, 67, 88, 116, 192
남훈조(南薰造) 45
낭만주의 82
네오 다다 216
〈녀성 고사종수들 속에 계시는 김일성〉
 273
『노가재연행록(老稼齋燕行錄)』 17
노수현(盧壽鉉) 33, 59, 60, 65, 67, 68, 87,
 101, 102, 189, 191, 223, 242;
 〈고산유수(高山流水)〉 **57**;
 〈계산정취(溪山情趣)〉 **191**
노원희(盧媛姬) 246, 249
노은임(盧恩任) 262
노재승(盧載昇) 201, 223
노정란 262
노진식(盧辰植) 87
녹과회(綠果會) 65
녹향회(綠鄕會) 64, 74
논꼴 214, 227
누드화 31
〈늦은 봄〉 75

ㄷ

다가무라 토요치카(高村豊周) 44
다데하라 우사부로우(伊原宇三郞) 44
다베 타카츠구(田邊孝次) 44
다카키 하이쓰이(高木背水) 21, 85
단광회(丹光會) 65, 102
단구미술원(檀丘美術院) 162
대구미술협회 86
대구현대미술제 223
대원군(大院君) 20
대전시립미술관 267
「대한미술전」 134
대한미술협회 109, 120, 123, 124, 126, 173,
 183
「대한미협전」 121, 124, 125, 130, 164, 177
「대한민국건축전」 153
「대한민국미술대전」 154
「대한민국미술전람회」 117
「대한민국사진전」 153
덕수궁미술관 140
데포르마시옹(déformation) 175
도상봉(都相鳳) 28, 32, 36, 117, 123, 124,
 135, 223, 227, 228;
 〈정물〉228
「도시와 시각전」, 248
도쿄국제판화비엔날레 197, 236, 238, 241
도학회(都學會) 252
도화교실(圖畵敎室) 33
도화서(圖畵署) 32
독립미술협회 108
「독립미협전」 108
「독립전」 95
동경국립근대미술관 218
동경미술학교 25, 27-33, 44, 53, 62, 64, 69,
 81, 85, 94, 102, 116
동경여자미술전문학교 31
「동광회전(東光會展)」 110
「동기창(董其昌」 23
「동미전」 74
동미회(東美會) 64
「동아미술제」 223, 234, 238
『동아일보』 40, 74, 123, 223, 234, 235
「동양화론(東洋畵論)」 40
동연사(同硏社) 87

두렁 245, 248
〈뒷길〉 75

ㄹ

라샤벨르 155
라파엘 코랑 29
랑베르 화랑 213
레닌 272
레미옹 20
「레알리테 누벨전」 161
류경채(柳景琛) 131, 143, 206, 212;
 〈뒷산〉 152; 〈산길〉 152;
 〈폐림지(廢林地) 근방(近傍)〉118, 119,
 151
류블리아나국제판화비엔날레 238
「르 살롱」 193
리드(H. Read) 181
리석호(李碩鎬) 276;
 〈모란〉 276; 〈소나무〉274;
 〈해바라기〉 273, 276
리얼리즘 90, 151, 152, 234, 271, 279
릴리프 99
림병삼 〈아버지의 후회〉 273
림자연(林子然) 276;
 〈봄소식〉276; 〈형제폭포〉273, 276

ㅁ

마리네티 140
마리노 마리니 174, 175, 200;
 〈기마(騎馬)〉 시리즈 175
마리아 헨더슨 여사 150, 179
마에다 렌조우(前田廉造) 44
만츠 200
망통비엔날레 227
『매일신보(每日申報)』 28, 51
매체예술 263
메일 아트 229
메조틴트(mezzotint) 237
메타 복스(Meta-Vox) 249, 252, 264
명동(明東) 화랑 225, 237
모노크롬 229, 230, 233
모뉴망 177
모더니즘 128, 139, 144, 146, 148, 245
모던 아트 128-130, 138, 142, 143, 208,

318

모던 아트 협회 100, 127, 144, 148, 149
「모던 아트 협회전」 146
모리구치 타리(森口多里) 37
모티프 97, 181, 188, 204
목시회(牧時會) 64
목우회(木友會) 127, 142, 199, 217
목일회(牧日會) 93
목판화비엔날레 197
몰골법 60, 168, 277-279
몰선채화(沒線彩畵) 116
몽롱체(朦朧體) 71, 116
무나가다 시코(棟方志功) 193
무동인(無同人) 213
무라이 99
무어(H. Moore) 184, 236
「묵·젊은 세대의 흐름」 257
묵림회(墨林會) 163, 168, 171, 172, 257
「묵의 형상」 257
문미애(文美愛) 262
문범(文凡) 252
문복철(文福喆) 213
문봉선(文鳳宣) 257
문석오(文錫五) 54, 173
문신(文信) 120, 144, 154
문예총 273
문우식(文友植) 129, 140, 149, 211
문은희(文銀姬) 172
문인화 23, 41, 116, 167, 168, 276
문장호(文章浩) 259
「문전(文展)」 28, 29, 40, 44, 45, 48, 53, 77,
 78, 97, 110, 118, 130
문학수(文學洙) 65, 95, 97, 100, 275, 276,
 278:
 〈첫돌〉 273
문학진(文學晋) 132, 149
「문화자유초대전」 213
문화학원 94, 95
「물(物)의 신세대전」 250
미국 로스앤젤레스 판화가협회 238
미나미 쿤조우(南薰造) 44
미니멀리즘 230, 233
미디어비엔날레 267
미래파 91

미산(米山) 89
「미술가동맹 소품전」 108
「미술가동맹과 조형예술동맹의 합동전」
 108
미술문화협회 108, 109
「미술에 있어서의 구상과 추상」 205
「미술이라는 말」 37
「미술인의 양식에 호소함」 125
믹스드 미디어(mixed media) 263
민경갑(閔庚甲) 163, 170
민복진(閔福鎭) 177, 189, 199, 212:
 〈김구선생상〉 189
민상호(閔商鎬) 21
민영익(閔泳翊) 23
민정기(閔晶基) 246, 247, 249:
 〈포옹〉 **247**
민족미술협의회 248
민중미술 245, 249
민화 15

ㅂ

〈바람부는 날〉 75
바우하우스 144
박고석(朴古石) 110, 120, 144, 148, 217:
 〈여수〉 **148**
박광조(朴光祚) 54
박광진(朴廣鎭) 64
박광진(朴洸眞) 132, 135, 241, 277:
 〈계곡〉 277
박광호(朴光浩) 212
박권수(林權洙) 257
박근자(林槿子) 212
박길웅(朴吉雄) 217
박남철(朴南哲) 259
박노수(朴魯壽) 116, 167, 168, 171, 213,
 227:
 〈선소운(仙蕭韻)〉 167, **168**
박대성(朴大成) 242, 259
박득순(朴得錞) 120, 135, 217
박래현(朴崍賢) 117, 162, 164, 165, 214,
 223, 237, 241:
 〈노점(露店)〉 164, **165**:
 〈이른 아침〉 164: 〈화장〉 164
박명조(朴命祚) 64, 86

박방영(朴芳永) 249
박병욱(朴炳旭) 184, 199
박봉수(朴奉洙) 150
박불똥 249
박상옥(朴商玉) 81, 90, 102, 132, 134, 135；
　〈시장소견(市場所見)〉133；
　〈한일(閑日)〉151
박생광(朴生光) 149
박서보(朴栖甫) 127, 161, 225-227,
　230-233；
　〈묘법(描法)〉232；
　〈원형질 1-62〉161
박석원(朴石元) 183, 198, 201, 203, 204,
　216, 225, 227
박석호(朴錫浩) 206, 211, 217
박선희(朴宣姬) 259
박성삼(朴星三) 194
박성환(朴成煥) 120, 143, 217
박세원(朴世元) 163, 171, 213
박수근(朴壽根) 90, 136, 150, 194；
　〈절구질하는 여인〉135
「박수근 10주기전」224
박승규(朴承圭) 256
박승무(朴勝武) 33, 56, 59, 65, 68, 101,
　102, 223, 242；
　〈현욕(幽谷)의 가을〉56
박영래(朴榮來) 33
박영선(朴泳善) 65, 108, 109, 120, 154,
　160, 217；
　〈파리의 곡예사〉157
「박영선 체불작품전」138
박원서(朴元緖) 172
박원준 223
박은수(朴恩洙) 252
박인경(朴仁景) 150
박인현(朴仁鉉) 257
박장년(朴庄年) 227, 231；
　〈마포〉227
박정희 244
박제가(朴齊家) 17
박종배(朴鍾培) 182, 187, 199, 201, 203,
　204, 214, 216, 225, 262；
　〈역사의 원(原)〉186, **187**, 199
박지원(朴趾源) 17

박창돈(朴昌敦) 120, 142, 152, 217；
　〈성지〉**152**
박철준(朴哲俊) 177, 179, 199
박충흠 201
박항섭(朴恒燮) 120, 142, 217；
　〈포도원의 하루〉152
박현기 255
박희만(朴喜滿) 135
방혜자(方惠子) 262；
　〈새벽〉**261**
배동신(裵東信) 217
배동환(裵東煥) 257
배렴(裵濂) 65-68, 167, 169；
　〈요원(遼遠)〉66
배륭(裵隆) 196, 197, 236, 241
배명학(裵命鶴) 86
배운성(裵雲成) 101, 109-111, 119, 193,
　276
배정례(裵貞禮) 87
배형식(裵亨植) 177, 179, 199
백금남(白金男) 241
백남순(白南舜) 33, 62, 64
백남준(白南準) 252, 255, 260-262；
　〈다다익선〉**252**；
　〈굿모닝 미스터 오웰〉255
백림사건 191
백만회(白蠻會) 64, 98
백묘화(白描畵) 61
백문기(白文基) 177, 179, 199
백색 모노크로미즘 231
백수남(白秀男) 246
백순실(白純實) 259
백양회(白陽會) 117, 162
백영수(白榮洙) 109, 120
백우회(白牛會) 64, 65, 102, 127
백윤문(白潤文) 65, 69, 73, 87；
　〈가두소견〉**72**
백현옥(白顯鈺) 199
백화파(白樺派) 44
베네지트 154
「베네치아 국제판화전」236
변관식(卞寬植) 58-60, 65, 67, 68, 87, 89,
　101, 102, 153, 189-191, 223, 224, 242；
　〈내금강진주담(內金剛眞珠潭)〉**191**；

〈단발령〉 190；〈보덕굴〉 190；
〈비룡폭포〉 190；〈삼선암〉 190；
〈옥류천〉 190；〈추(秋)〉 **58**；
〈추산모연(秋山暮煙)〉 60
「변관식 회고전」 224
변상봉(卞相奉) 259
변영로(卞榮魯) 40
변영원(邊永園) 143, 149
변종하(卞鍾夏) 132, 154, 160, 214, 218；
〈동 키호테〉 **160**
「변종하전」 138
변희천(邊熙天) 143, 149
보카시법 278
보자르(les beaux-arts) 37
보스(H. Vos) 20, 21
〈보천보전투 승리 기념탑〉 273
봉황산(鳳凰山)〉 45
부르델(E. A. Bourdelle) 204
부산바다미술제 267
부산비엔날레 267
부산시립미술관 267
북조선 문학예술총연맹 273
『북학의(北學議)』 17
북화(北畵) 61
분할묘법 83, 84
브르통(A. Breton) 140
〈빈촌의 봄〉 75

ㅅ
사경산수(寫景山水) 24, 56, 59, 65, 67, 68,
 73, 88, 167, 189, 224, 242, 244
사군자 55
『사상계』 180
사실(事實)과 현실 233, 234, 249, 250
「사실(寫實)과 구상」 205
사실주의(寫實主義) 53, 82, 134, 217, 271
사실화가회 217
「사인전(四人展)」 129, 130
산수화(山水畵) 17, 39, 58
「살롱 도톤느」 62, 161
「살롱 드 메」 158
삶의 미술전 245
삼성리움미술관 267
상파울로비엔날레 184, 197, 203

생명주의 175, 176, 201
서동진(徐東辰) 64, 86
서부(書部) 41
서성찬(徐成贊) 120
서세옥(徐世鈺) 116, 149, 163, 168, 170,
 214；
 〈꽃장수〉 116, 168；
 〈운월(暈月)의 장(章)〉 168, **169**
서승원(徐承元) 213, 225, 227, 230, 231,
 233, 236, 237, 241；
 〈동시성〉 **230**
서양화연구소 21
서울국제판화비엔날레 223, 235, 236, 238,
 240
「서울미대학생전」 173
서울미술공동체 246, 248
서울시립미술관 267
『서울신문』 126
서정찬(徐政燦) 234
서정태(徐政泰) 259
서화미술원(書畵美術院) 37-39, 56, 59, 61
서화연구회(書畵研究會) 33, 38
서화협회(書畵協會) 28, 35, 38, 39, 42, 55
「서화협회전」 34
석난희(石蘭姬) 75, 213, 227, 253, 256；
 〈석양의 뒷거리〉 75；〈석양 풍경〉 75；
 〈자연 86-31〉 **253**
선우담(鮮于澹) 276；
 〈아들이 돌아오다〉 273；
 〈저녁의 대동강〉 277
「선전(鮮展)」 22, 31, 36, 37, 40-45, 47-51,
 53-57, 59, 62-65, 67-71, 73-75, 77-80,
 83, 85, 86, 88, 90, 92, 94, 97, 100-102,
 107, 110, 116-119, 130, 131, 136, 143,
 164, 166, 170, 173, 174, 189, 193
선학균(宣學均) 259
성곡미술관 267
『성경도설(聖經圖說)』 19
성백주(成百胄) 144
성완경(成完慶) 246
성재휴(成在烋) 150, 189, 192
성창경(成昌慶) 259
세계문화자유회 213
소림(小琳) 33, 101

소성회연구소(塑星會硏究所) 33, 34, 85
소재주의 74, 151
소치(小癡) 89
소현세자(昭顯世子) 16
손계풍(孫啓豊) 143
손동진(孫東鎭) 138, 154, 214, 227, 262
「손동진 채불작품전」 138
손응성(孫應星) 108, 120, 124, 134, 135,
 217;
 〈소금항아리〉 134;
 〈부녀보감(婦女寶鑑)〉 **134**
손일봉(孫一峰) 47-49;
 〈풍경〉 **49**
손장섭(孫壯燮) 246, 249;
 〈중앙청〉 **246**
손재형(孫在馨) 123, 124
손찬성(孫應星) 120
손찬성(孫應聖) 209, 215
손필영(孫弼榮) 198
「손필영전」 184
송경(宋璟) 217
송계상(宋桂相) 183
송계일(宋桂一) 259
송번수(宋秉敦) 64, 195, 216, 237, 240,
 241;
 〈동맥〉 **240**
송수남(宋秀南) 171, 172, 227, 242, 257;
 〈한국 풍경〉 **172**
송영방(宋榮邦) 163, 171, 172, 242,;
 〈춤추는 산과 들〉 **243**
송영수(宋榮洙) 177, 189, 200, 201, 203,
 204;
 〈작품〉 **200**; 〈사명대사상〉 189;
 〈성무대〉 189; 〈원효대사상〉 189
송정훈(宋政勳) 65
송혜수(宋惠秀) 65, 95, 97
「수묵의 시류전」 257
「수묵의 현상」 257
수묵화운동 257
쉬르리얼리즘 선언 140
스미즈 다가시(淸水多嘉示) 204
스탈린 272
시각의 메시지 234, 249, 250
시로다키 이쿠노스케(白瀧幾之助) 29

시루 나가(汁永) 44
시미즈 토우운(淸水東雲) 21
신감각운동 144
신감각주의 65, 67, 68, 73, 88
신경호(申炅浩) 246
신고전주의 82
신구상 217
신기옥(申基玉) 213
신미술(新美術) 91
『신미술』 125
신미술가협회 65
신사실파 108, 109, 129, 144
「신사실파전」 146
신산옥(申山沃) 257, 259;
 〈동리〉 **259**
신상호(申相浩) 265
신상회(新像會) 211, 217
신석필(辛錫弼) 150, 183, 217
신성희(申成熙) 262
신수구 237
신수회(新樹會) 172, 213
신양섭(申養燮) 257
신영복(辛永卜) 173, 213
신영상(辛永常) 163, 171, 172
신영성(申永成) 249
신용우(申用雨) 64
「신인예술상전」 183
신인회(新人會) 127
신작가협회 215
「신전(新展)」 216
「신제작파전(新制作派展)」 120
신조형파(新造形派) 127, 128, 138, 140,
 142-144, 149, 208, 215
신지식(申址湜) 239
신철기시대(新鐵器時代) 181
신체제(新體制) 223, 229
신학철(申鶴徹) 216, 249
신홍휴(申鴻休) 64, 109
심경자(沈敬子) 259
심문섭(沈文燮) 184, 198, 201, 203, 216,
 218, 226, 227
「심문섭전」 184
심선희(沈善喜) 216
심영섭(沈英燮) 36, 37, 64, 74

심인섭(沈寅燮) 55
심전(心田) 33, 59, 101
심정수(沈貞守) 246
심죽자(沈竹子) 212
심형구(沈亨求) 65, 75, 77, 78, 101, 102,
　109-111, 135;
　〈물가〉 77, **78**
「십가산수풍경화전(十名家山水風景畵展)」
　101, 242
쓰루미 다케나가(鶴見武長) 98

ㅇ

아르프(H. Arp) 184
아리시마 이쿠마(有島生馬) 44, 45
아마기(天城) 99
아마쿠사 신라이(天草神來) 21
아방가르드 179
아방가르드 미술연구회 98
아카데미시즘 186
아카데미즘 152, 153, 179
아폴리네르(G. Apollinaire) 140
악티엘 209, 210, 215, 226
안규응(安奎應) 54
안동숙(安東淑) 87, 163, 170, 172;
　〈환상 I〉 **172**
안병석(安炳奭) 252
안상철(安相喆) 168-171, 259;
　〈청일(晴日)〉 169, **170**
안석주(安碩柱) 33, 64
안영목(安泳穆) 150
「안영일전(安榮一展)」 138
안원찬(安元燦) 249
안재후(安載厚) 140, 212
안중식(安中植) 24, 32, 35, 55, 56
안창홍(安昌鴻) 249
앙가주망회 212
「앙데팡당전」 223, 228, 229
액션 페인팅 207
앤드류 스타지크 236
앵포르멜 148, 149, 160, 161, 163, 206, 207,
　210, 213, 215, 216
야마모토 모리노스케(山本森之助) 30
야마모토 바이가이(山本梅涯) 21
야수파 90, 91, 93, 97, 148

야스이 소우타로우(安井曾太郎) 44
야자와 히로가쯔(矢澤弦月) 44
양달석(梁達錫) 90;
　〈거리의 예술가들〉 90;
　〈전원의 사랑〉 90;〈풍년제〉 90
양덕수(梁德洙) 216
양수아(梁秀雅) 149, 207
양승권(梁承權) 212
양승욱 223
야자키 치오니(矢崎千代二) 30
양재혁 273;
　〈반일부대와 담판하시는 김일성〉 273
양주혜(梁朱蕙) 252
「양화초기(洋畵初期)」 50
양희문(梁熙文) 54
엄도만(嚴道晩) 65, 109, 119, 276
엄태정(嚴泰丁) 184, 201, 203, 204, 226;
　〈절규〉 **203**
S. T. 그룹 223, 227, 229
에스프리 223, 229
『A. G.』 228
A. G. 그룹 202, 227-229
에콜 드 서울 227, 229
에콜 드 파리 156
「엑소더스전」, 250
여운(呂運) 223
「역대국전수상작가전」 225, 226
「연립전」 216
연진회(鍊眞會) 88, 190
『열하일기(熱河日記)』 17
염태진(廉泰鎭) 54
영과회(0科會) 86
오경환(吳京煥) 257
오광수(吳光洙) 216
「오늘의 한국화·수묵전」 257
오리진 213, 214, 216, 227
오브제 202
오상길(吳相吉) 249
오세열(吳世烈) 257
오세원 198
오세창(吳世昌) 35
〈오수〉 75
오수환(吳受桓) 256
오숙환(吳淑煥) 258

오승우(吳承雨) 132
오용길(吳龍吉) 242, 259
오원배(吳元培) 252
오윤(吳潤) 246, 248, 249;
　〈원귀도〉 **248**
오일영(吳一英) 33
오종욱(吳宗旭) 177, 201, 203
오지호(吳之湖) 82-84, 89, 112, 114, 227,
　228;
　〈교외의 잔설〉 83; 〈사과밭〉 **82**
오천룡(吳天龍) 212, 262
오카다 사부로우쓰케(岡田三郎助) 29, 44
오태학(吳泰鶴) 172, 213
올림픽 조각공원 266
옵 아트 216
옹방강(翁方綱) 23
와다 에이사쿠(和田英作) 29, 44
「완당(阮堂) 바람」 23
왓트 214
외광파(外光派) 28, 29
우메하라 류자부로(梅原龍三郎) 45
우성회(尤聲會) 71
우제길(禹濟吉) 257
운필(運筆) 168
원동석(元東石) 246, 249
원문자(元文子) 259
원체풍(院體風) 61
원형회(原形會) 198
「원형회전」 186
「원형회조각전」 181
「월남미술인전(越南美術人展)」 120
유강렬(劉康烈) 194, 196, 197, 214, 218,
　239, 241;
　〈구성〉 **196**
유경목(兪京穆) 64
유근준 178
유기철 223
유아사 이치로(湯淺一郞) 29
유연희(柳燕姬) 252
유영교 199
유영국(劉永國) 95, 97, 99, 100, 109, 144,
　145, 147, 149, 211, 212, 214, 227, 228;
　〈산〉 **145**; 〈역정(歷程) 2〉 99;
　〈작품 4〉 **99**

유영준 262
유영필(柳榮泌) 135
유우기(結城素明) 69, 71
유인(柳仁) 252
유지원(柳智元) 172
유한원(劉漢元) 177, 179
유환기 273;
　〈전선을 시찰하시는 김일성〉 273
유희영(柳熙永) 217, 218, 256;
　〈생동〉 **217**, 218
60년미협 139, 209, 215, 226
60년미협전 205
「6.25전」 248
윤명로(尹明老) 195-197, 209, 210, 214,
　218, 225, 227, 231, 236, 239, 241;
　〈회화 M10〉 **210**
윤명재(尹命在) 249
윤미란(尹美蘭) 241, 257
윤범모(尹凡牟) 246
윤수용(尹壽容) 87
윤승욱(尹承旭) 54, 65, 111, 173;
　〈피리 부는 소녀〉 **53**
윤영(尹暎) 150
윤영기(尹永基) 32, 38
윤영자(尹英子) 181, 189, 199, 201;
　〈정다산선생상〉 189
윤자선(尹子善) 65, 119, 276, 277;
　〈꽃〉 277
윤정희·백건우 피납사건 191
윤주숙 212
윤중식(尹仲植) 120, 131, 132, 134, 137;
　〈소년과 정물〉 **131**
「윤중식전」 137
윤형근 218, 227, 231;
　〈다청(茶靑)-77〉 **234**
윤형재(尹炯才) 256
윤효중(尹孝重) 54, 111, 123, 124, 173,
　174-178, 188, 200;
　〈갑오(甲午)〉 174; 〈구혼(救魂)〉 174;
　〈민충정공상(閔忠正公像)〉 177;
　〈십자가〉 175, **176**;
　〈우장춘박사상(禹長春博士像)〉 177;
　〈이대통령송수탑(李大統領頌壽塔)〉 177;
　〈이승만박사상(李承晚博士像)〉 177;

〈이충무공상〉 177, 188 ; 〈조(朝)〉 174 ;
　〈피리〉 175, **176** ; 〈합창〉 175 ;
　〈현명(弦鳴)〉 **174** ; 〈희망(希望)〉 174
윤희순(尹喜淳) 75, 112, 114
이강소(李康昭) 216, 223, 226, 227, 253,
　256 ;
　〈무제 89012〉 **253**
이건걸(李建傑) 171, 213
이건영(李建英) 68, 117, 119, 216, 223,
　225, 276
이건용(李健鏞) 256
이경성(李慶成) 15, 129, 180, 209, 210
이경수(李炅洙) 172, 259
「이과전(二科展)」 93, 98
이과회(二科會) 45
2·9 동인회 212
이국전(李國銓) 54, 119, 173, 276
이규상(李揆祥) 97, 100, 109, 144-147 ;
　〈콤포지션〉 **145**
이규선(李奎鮮) 172
이규옥(李圭鈺) 87
이규호(李圭皓) 194
이기원(李基遠) 212
이기지(李器之) 17
이길원(李吉遠) 258
이남규(李南奎) 212
이남호(李南鎬) 87, 162
이달주(李達周) 133, 134 ;
　〈귀로(歸路)〉 **133**
이대원(李大源) 212, 227 ;
　〈녹유동〉 **212**
이도영(李道榮) 35, 36, 55
이동엽(李東熀) 225, 227, 230, 231, 233
이동주(李東洲) 23
이동훈(李東勳) 135
이두식(李斗植) 212, 256
이마동(李馬銅) 33, 64, 124, 135
이만익(李滿益) 212, 256, 257 ;
　〈흥보가〉 **256**
이명미(李明美) 256
이명의(李明儀) 140, 149, 226
이반(李盤) 225, 257
이범재(李範載) 89
이병규(李昞圭) 28, 32, 36, 64, 117, 135,
　217
이병삼(李炳三) 54
이병용(李秉瑢) 223, 262
이병직(李秉直) 33
이봉렬(李鳳烈) 227, 256
이봉상(李鳳商) 81, 90, 97, 102, 109, 120,
　124, 137, 141, 143, 206, 212, 217, 224 ;
　〈아침〉 **141**
「이봉상전」 137
「이봉상 유작전」 224
이상국(李相國) 257
이상남(李相男) 227
이상락(李相樂) 213
이상범(李象範) 33, 59, 65, 67, 70, 73, 87,
　101, 102, 111, 117, 124, 169, 189, 242 ;
　〈소슬(蕭瑟)〉 60 ; 〈조(朝)〉 **190**
「이상범 유작전」 224
이상순(李商淳) 143
이상석(李尙石) 249
이상우(李商雨) 140
이상욱(李相昱) 143, 194, 196, 197, 241 ;
　〈겨울〉 **194**
이상재(李常宰) 172
이석구(李錫九) 172
이석주(李石柱) 234, 252
이석호(李碩鎬) 87, 119
이설자(李雪子) 259
이성자(李聖子) 154, 161, 197, 218, 227,
　236, 241, 262
이세득(李世得) 109, 138, 144, 148, 149,
　154, 159, 161, 207, 218, 227 ;
　〈녹음〉 **138** ; 〈전화(寅話)〉 **159**
「이세득 도불전」 138
이수재(李壽在) 132, 138, 207, 218
「이수재전」 138
이수헌(李樹軒) 140
이숙자(李淑子) 259
이숙종(李淑鍾) 33
이순석(李順石) 124, 241
이승만(李承萬) 36, 50, 64 ;
　〈경성 풍경〉 50 ; 〈꽃〉 50 ;
　〈라일락꽃〉 50, **51** ;
　〈삼괴(三槐) 풍경〉 50 ; 〈4월 풍경〉 50 ;
　〈신학교 입구〉 50 ; 〈이른 봄의 나의

보금자리〉50;〈S씨의 초상〉50;
〈정물〉50;〈8월의 풍경〉50;〈풍경〉50
이승일(李承一) 195, 241
이승조(李承祚) 213, 216, 225, 227;
〈핵〉 **215**
이승택(李升澤) 182, 198, 201, 203, 204,
216
이승하 234
이시다 토미조우(石田富造) 21
「20대의 힘전」 246
이양로(李亮魯) 140, 149, 209, 226
이여성(李女星) 276
이열모(李烈模) 172, 205, 213, 242, 259
이영석(李英石) 258
이영수(李寧秀) 172, 259
이영애 241
이영일(李英一) 60, 61, 65, 67-70, 101;
〈농촌의 소녀들〉 67-69;
〈백매(白梅)에 주수괘구(珠數掛鳩)〉 68;
〈응추치도(鷹追雉圖)〉 68;
〈추응(秋鷹)〉 68;
〈포유(哺乳)의 휴식〉 68, **69**;
〈화단일우(花壇一隅)〉 68
이영찬(李永燦) 163, 171, 213, 242, 259;
〈우향(雨鄉)〉 **243**
이완용(李完用) 32
이왈종(李曰鍾) 258
이왕직(李王職) 30
이용길(李龍吉) 195
이용우(李用雨) 33, 55, 59, 60, 87, 101,
242;
〈실제(失題)〉 60;〈작품 제7〉 **59**, 60;
〈하산(夏山)〉 60;〈흙의 훈기〉 60
이용환(李容煥) 140, 212
이용휘(李容徽) 172, 213
이우환(李禹煥) 218, 227, 236, 238, 262,
263
이운식(李雲植) 182, 198, 203
이유태(李惟台) 65, 87, 88, 162
이윤호(李潤浩) 257
이윤희(李允姬) 259
이은산(李恩珊) 252
이응로(李應魯) 111, 117, 149, 189, 191,
192, 227, 262;

〈작품〉 **192**
이의주(李義柱) 132, 217;
〈온실의 여인〉 132
이인성(李仁星) 64, 75, 77-81, 84, 86, 89,
102, 108-110, 117, 119;
〈가을 어느 날〉 **79**, 80, 86;〈경주의
계곡에서〉 **79**;〈경주의 산곡에서〉 80;
〈곡진(谷津) 유원지 일우〉 80;
〈여름의 오후〉 86;
〈초하(初夏)의 빛〉 80;〈풍경 A〉 86
「이인성 유작전」 224
이인실(李仁實) 242, 259
「이인전(二人展)」 175
이인화(李仁華) 239, 241
『이인화집(二人畵集)』 83
이일(李逸) 142, 216
이일영(李逸寧) 149, 207, 226
이일호 223
이자경(李慈璟) 216, 241, 262
이재순(李載淳) 33
이재호(李在鎬) 172
이정갑(李廷甲) 198, 201
이정구(李柾九) 179
이정규(李禎奎) 212
이정신(李正信) 259
이정자(李正子) 199
이정지(李正枝) 256
이종각(李鍾珏) 182, 198, 201, 203, 204,
225
이종무(李鍾武) 135, 206
이종상(李鍾祥) 242
이종우(李鍾禹) 22, 28, 31, 32, 34, 37, 47,
48, 50, 53, 61, 62, 64, 85, 101, 117, 124,
135, 217;
〈모부인상(某婦人像)〉 **61**, 62;
〈인형 있는 정물〉 **61**, 62;〈추억〉 47, **48**
「이종우 회고전」 224
이종학(李鍾學) 149, 207
「이종학전」 138
이종혁(李鍾赫) 203, 262
이주영(李柱榮) 212, 223
이준(李俊) 120, 132, 142, 206;
〈만추〉 151
이중섭(李仲燮) 65, 92, 95-97, 100, 109,

120, 136:
〈망월(望月)〉 95, **96**: 〈황소〉 **136**
「이중섭 회고전」 224
이창호(李昌浩) 87
이철(李哲) 140, 143, 144
이철량(李喆良) 257
이철이(李哲伊) 143
이철주(李徹周) 259
이쾌대(李快大) 65, 108, 111, 119, 276,
 277:
〈농악〉 277
이태현(李泰鉉) 213, 227, 257
이팔찬(李八燦) 119, 276
이하응(李昰應) 23
이한복(李漢福) 55, 60, 61, 101, 242:
〈엉겅퀴〉 **60**
이항성(李恒星) 194, 196, 197, 241:
〈영상〉 **193**
이현옥(李賢玉) 65, 67, 68, 172
이형우(李亨雨) 256
이흥덕(李興德) 249
이희세(李喜世) 150
인물화 39, 70, 71, 167
인상주의 29, 81-84
인상파 29, 46, 48, 50, 77, 78, 80, 85, 89, 90,
 110, 114, 147, 148, 228
인스톨레이션 250
일민미술관 267
일본미술학교 94
일본화(日本畵) 39, 40, 55, 56, 58, 60, 61,
 65, 67, 68, 71, 88, 112, 116, 164
임군홍(林群鴻) 109, 119, 276
임송자 198, 200
임송희(林頌羲) 172, 242, 259
임수용(林水龍) 65
임순무(林淳茂) 54
임술년 245, 248
임옥상(林玉相) 246, 247, 249:
〈보리밭〉 **247**
임완규(林完圭) 65, 109, 212, 213
임용연(任用璉) 36, 62, 64, 119
임응식(林應植) 124
임직순(任直淳) 132, 134, 194, 217, 227:
〈좌상〉 132

임충섭(林忠燮) 262
임학선(林學善) 64
임호(林湖) 120
입체파 91-94, 147, 148, 160

ㅈ
자연주의 71, 100, 160
자유미술협회 97
「자유전」 95-100
자파(紫派) 29
장기남(張基男) 54
장덕(張德) 87, 162
장두건(張斗建) 154, 161, 205
「장두건전」 137
장발(張勃) 28, 32, 36, 62-64, 101, 111,
 117, 122-124, 178:
〈김콜롬비아와 아그네 형제〉 **63**
장상만(張相萬) 183
장상의(張相宜) 259
장석수(張石水) 150, 206
장석표(張錫豹) 64
장선백(張善栢) 163, 171
장성순(張成旬) 139, 140, 150, 209, 227:
〈0의 지대〉 **139**
장영숙 241
장우성(張遇聖) 65, 69, 87, 88, 111, 114,
 116, 124, 166, 167, 175:
〈군상도〉 116:
〈성모자(聖母子)〉 **114**, 116:
〈취우(驟雨)〉 **167**
장욱진(張旭鎭) 109, 124, 136, 137, 144,
 212, 213:
〈가족도〉 137: 〈모기장〉 137:
〈자상(自像)〉 **137**
장운봉(張雲鳳) 87
장운상(張雲祥) 116, 163, 168, 169:
〈설화〉 **163**: 〈잔설(殘雪)〉 169:
〈정(靜)〉 169: 〈청일(晴日)〉 169
장이석(張利錫) 120, 132, 134, 194, 217:
〈그늘의 노인〉 **132**, 134:
〈복덕방 주인〉 134
장석수 227
장정남 198
장혜용(張惠容) 259

장화진(張和震) 239, 241, 256
재동경미술학우회(在東京美術學友會) 64
재동경미술협회(在東京美術協會) 65
재동경조선미술협회 102
적묵법 190
전경자(全京子) 197
전국광(全國光) 201, 223
전국미술인대회 108
전기(田琦) 23
전래식(全來植) 259
전뢰진(田礌鎭) 177, 179, 181, 199, 212;
　〈공명〉 **182**
전변지(田邊至) 45
전봉래(田鳳來) 45, 46, 54;
　〈뜰〉 45, 46; 〈발(髮)〉 54
전북도립미술관 267
전상범(田相範) 177, 179, 181-183, 194,
　198, 201, 225;
　〈유산〉 **183**
전상수(田相秀) 140, 209
전성우(全晟雨) 197, 214, 218, 225, 227,
　241;
　〈회전만다라 #1〉 **161**
「전시미술전(戰時美術展)」 120
전영화(全榮華) 163, 171
「전일본수채화회전(全日本水彩畵會展)」
　86
「전쟁기록화전」 120
전준 198, 201, 204
정강자(鄭江子) 216
정건모(鄭健謨) 140, 143, 212, 217, 257
「정건모전」 138
정경연(鄭璟娟) 265
정관모(鄭官謨) 183, 184, 201, 203, 204
「정관모전」 184
정관철(鄭寬徹) 273, 275, 276;
　〈혁명투사 박달동지의 초상〉 273
정규(鄭圭) 144, 146, 147, 149, 194-196,
　217, 241;
　〈곡예〉 195, **196**; 〈교회〉 **146**;
　〈불상〉 195; 〈산〉 195; 〈십자가〉 196;
　〈집〉 195
「정규 유작전」 224
정규익(丁奎益) 33, 45;

〈서재(書齋)의 여인〉 45;
　〈폐허의 봄〉 45
정대유(丁大有) 32, 35
정덕영(鄭德永) 252
정도화(鄭道和) 87
정동여 〈굴진〉 273
정두원(鄭斗源) 16
정린(鄭麟) 212
정명희(鄭莫熙) 259
정문규(鄭文圭) 144, 212, 257
정문현(鄭文鉉) 212
정복수(丁卜洙) 249
「정부수립기념전람회」 173
정상호(鄭相浩) 89
정상화(鄭相和) 140, 150, 209, 213, 214,
　231, 233, 262, 263;
　〈작품 68-7〉 **209**
정소산(丁小山) 89
정수모 250
정승섭(鄭承燮) 259
정연희(鄭蓮姬) 262
정영열(鄭永烈) 214, 225, 227
정온녀(鄭溫女) 119, 276
정완규(鄭完圭) 237
정완섭(鄭完燮) 87
정용희(鄭用姬) 65, 67
정운면(鄭雲勉) 59, 65, 67, 89
정인건 237
정일(鄭一) 252
정자옥(丁子屋) 화랑 99
정점식(鄭点植) 144, 147, 150;
　〈부덕을 위한 비〉 **147**
「정점식전」 137, 138
정정희(鄭晶姬) 177
정종녀(鄭鍾汝) 119, 275, 276;
　〈굴진〉 276; 〈비파와 밀화부리〉 **275**
정종미 264;
　〈종이 부인〉 **264**
정준용(鄭駿溶) 149
정찬승(鄭燦昇) 216, 236
정찬영(鄭粲英) 65, 73
정창섭(丁昌燮) 132, 149, 207, 214, 218,
　225, 227, 233;
　〈공방〉 **207**

정탁영(鄭晫永) 163, 171, 172
정하경(鄭夏景) 172
정학교(丁學敎) 23
정학수(丁學秀) 35, 59
정현웅(鄭玄雄) 119, 276
정홍거(鄭弘巨) 87
제국미술학교(帝國美術學校) 65, 94, 102
제3조형회 198
「제5회 국전 보이코트에 관한 해명서」
 123
조국정(趙國禎) 201
조규봉(曺圭奉) 54, 119, 173, 276
조덕호 234
조돈영(趙敦瑛) 262
조동훈(趙東薰) 140
조방원(趙邦元) 173
조병덕(趙炳惪) 65
조병현(趙炳賢) 143, 149, 212
「조병현전」 137
조봉진(趙鳳珍) 60
조상현 234
조석진(趙錫晋) 24, 32, 35, 55, 56
『조선문학 예술사전』 277
조선문화건설중앙협의회 107
조선미술가동맹 108, 273, 275
조선미술가협회 101
조선미술건설본부 107, 108, 173
「조선미술계(朝鮮美術界)의 회고(回顧)」
 21
조선미술관 101
조선미술동맹 108
『조선미술연구』 112
조선미술원(朝鮮美術院) 111, 173
「조선미술전람회」→「선전(鮮展)」
조선미술협회 21, 108, 109, 111, 173
「조선미술협회 회원전」 108
「조선미전평」 74, 75
조선서화협회 39
조선실업구락부(朝鮮實業俱樂部) 87
『조선일보』 74, 179, 210
조선조각가협회 173
조선조형예술동맹 108
조선 프롤레타리아 미술동맹 108
〈조선혁명박물관의 동상과 기념탑〉 273

조선화 271-273, 276-279
조선화를 발전시킬 데 대한 강령적 교시
 276
조성무(趙成武) 255
조성묵(趙晟默) 182, 183, 198, 201, 216
조수진 266;
 〈모든 것은 존재에서 태어난다〉 266
조승환 198
조영동(趙榮東) 212
조용면(趙鏞眠) 140
조용승(曺龍承) 87
조용익(趙容翊) 140, 209, 214, 225, 227;
 〈작품 63-713〉 209
조중현(趙重顯) 65, 87, 88
조태하(趙泰河) 150
조평휘(趙平彙) 172, 213, 242, 259
조희룡(趙熙龍) 23
존 배(John Pai) 262
종군화가단 120
주경(朱慶) 65, 102
주악비천상(奏樂飛天像) 175
주윤희(朱允熙) 234
주재환(周在煥) 246
주태석(朱泰石) 234, 252
주해준(朱海濬) 183, 198
「중앙미술대전」 223, 234
『중앙연감』 276
『중앙일보』 223
중앙학교(中央學校) 33, 36
「지묵의 조형전」 257
지석철(池石哲) 234, 252
진경산수 15
진송자 200
진옥선(秦玉先) 227, 231, 237, 238;
 〈응답 78-K〉 237
진환(陳瓛) 65
진유영(秦唯英) 262

ㅊ
차계남(車季南) 265
차근호(車根鎬) 177, 185
차대도 276;
 〈매화〉 276; 〈묘향산 천신표〉 276
차명희(車明憙) 259

차역 194
차영규(車榮圭) 259
차우희(車又姬) 262
차주환(車珠煥) 150
창광회(蒼光會) 64
창룡사전(蒼龍社展) 65, 102
창작미술가협회 127, 128, 130, 138, 142,
 143, 208, 212, 215, 217
「창작미술가협회전」 100
창작미협→창작미술가협회
「창작판화협회전」 193
천경자(千鏡子) 117, 162, 171;
 〈생태(生態)〉 **166**
1950년미술가협회 108, 109, 126
「1965년 선언」 213
「1980년대 미술운동의 반성과 1990년대의
 과제」 249
〈천리마기념비 동상〉 273
천병근(千昞槿) 149
청년작가연립전 215, 223
청동회 198
청전(靑田) 167
청토회(靑土會) 171, 213
초상화 17, 19-21, 31
「총후미술전(銃後美術展)」 101
최경한(崔景漢) 212
최관도(崔寬道) 212
최규만(崔奎晩) 65
최기원(崔起源) 177, 179, 182, 184, 198,
 201, 203, 214, 225;
 〈강재구소령상〉 189;
 〈국립묘지현충탑〉 189;
 〈5.16 혁명발상지탑〉 189;
 〈을지문덕장군상〉 189;
 〈이원등상사상〉 189; 〈태고〉 **185**
최대섭(崔大燮) 227, 231
최덕휴(崔德休) 135, 194
최만린(崔滿麟) 177, 189, 201, 203, 204,
 214, 225, 227;
 〈신사임당상〉 189; 〈지(地)〉 **201**;
 〈천지(天地)〉 204; 〈핸들〉 204
최명영(崔明永) 213, 216, 225, 227, 231,
 233;
 〈오(悟) 68-B〉 **216**

최민(崔旻) 246
최병상(崔秉常) 183, 198, 204
최병소(崔秉昭) 227
최분자(崔粉子) 262
최붕현(崔朋鉉) 213
최영림(崔榮林) 120, 142, 149, 192-195,
 217, 218, 227, 241;
 〈나체〉 193; 〈낙(樂)〉 193
최우석(崔禹錫) 33, 60, 61, 65, 71-73, 101,
 153, 242;
 〈고운선생(孤雲先生)〉 71;
 〈을지문덕(乙支文德)〉 73;
 〈이충무공상(李忠武公像)〉 71, **72**;
 〈포은공(圃隱公)〉 71
최의순(崔義淳) 183, 201, 203
최재덕(崔載德) 65, 119, 276
최재종(崔在宗) 172, 213
최종걸(崔鍾傑) 163
최종태(崔鍾泰) 177, 198, 199, 201;
 〈서 있는 여인〉 **199**
최지원 193
최창순(崔昌順) 33
최창홍(崔昌弘) 213
최충웅(崔忠雄) 198
최한영 89
최화수(崔華秀) 64
추사(秋史)→김정희
「추상-상황 및 조형과 반조형전」 225
「추상은 예술이 아니다」 205
추상표현주의 140, 142, 144, 146, 158, 187,
 223, 256

ㅋ
「칼피국제목판화전」 236
컨셉추얼 아트 230
콜라주 191
쿠르베(G. Courbet) 58
큐비즘 148, 149

ㅌ
타다노리 요쿠(尾忠則) 236
탈이미지 202
「탈관념의 세계」 229
탈이미지론 227

태서법(泰西法) 19, 22
태평양미술학교 94, 110
테라코타 185, 204
토벽동인전(土壁同人展)」 120
토월미술연구회(土月美術研究會) 33, 53
「퇴폐예술전」 101
투시법(透視法) 17
투아 214

ㅍ

파리비엔날레 196
파리청년작가비엔날레 184, 185, 203
파리청년작가회의 161
파묵(破墨) 170
파인 아트(Fine arts) 38
파치니 174
판화가협회 127
팝 아트 216
『패문재서화보(佩文齋書畵譜)』 22
퍼포먼스 250
평양미술대학 274
평양미술학교 120, 275
〈폐허의 봄〉 75
포름 175, 181, 184, 187
포스트모더니즘 245, 249, 263
「포스트모더니즘에 있어서 물질과 정신」
 250
포토리얼리즘 234
표승현(表丞鉉) 212, 217
표현주의 163
표현파 90-93, 96, 97
풍경화 31
풍속화 15
피카소 140;
 〈아비뇽의 처녀들〉 140

ㅎ

하동철(河東哲) 216, 225, 239, 241, 257;
 〈빛〉 254
하민수(河敏洙) 249
하영식(河榮植) 212
하용석(河龍石) 252
하이퍼리얼리즘 234
하인두(河麟斗) 140, 150, 209, 215, 227

하종현(河鍾賢) 212, 214, 216, 218, 225,
 227, 231, 233, 236;
 〈도시계획백서 67-8〉 211
하태진(河泰瑨) 172, 213, 242, 259
『한국근대미술연구』 15
「한국근대미술자료전」 28
『한국근대사』 15
한국미술가협회 109, 122
「한국미술대상전」 223, 224
한국미술협회 123-126, 154, 183, 223, 225
한국미협→한국미술협회
「한국미협전」 124, 125, 130, 177, 207
한국수채화협회 127
한국아방가르드협회 223
「한국 5인의 작가—다섯 가지 흰색전」
 230, 231
『한국일보』 223
「한국청년작가전」 213
한국판화가협회 193, 194, 195, 197
「한국 판화·드로잉 대전」 245
「한국 현대미술의 단면전(斷面展)」 218
「한국 현대미술 20년의 동향전」 224-226
「한국 현대미술의 최전선전」 250
「한국현대수묵화전」 257
한국현대판화가협회 238
「한국현대회화전」 129, 218
「한국화·새로운 형상과 정신」 257
한국화회(韓國畵會) 172
한만영(韓萬榮) 252;
 〈시간의 복제〉 251
한묵(韓默) 120, 144, 241, 262;
 〈작품〉 146
「한반도는 미국을 본다」 248
한봉덕(韓奉德) 149, 206, 212
「한봉덕전」 137
한영섭(韓永燮) 227
한용진(韓鏞進) 184, 195, 214, 262
한운성(韓雲晟) 237-239, 252;
 〈눈면 신호등〉 241
한유동(韓維東) 65, 69, 87
「한·일 종이의 조형전」 245
한정문 223
한진만(韓陳萬) 259
한풍열(韓豊烈) 259

한홍택(韓弘澤) 65, 109
함대정(咸大正) 144, 148, 154, 161 ;
　〈소〉 159
「함대정 도불전」 137
함섭(咸燮) 227
「해방기념미술전람회」 108
「해방전」 250
〈해질녘〉 28-30, 46, 75
「행복의 모습전」 248
향토회(鄕土會) 64
허건(許楗) 65, 67, 162, 173 ;
　〈박모(薄暮)〉 66
허민(許珉) 65, 87
허백련(許百鍊) 55, 65, 88, 89, 101, 102,
　173, 189, 190, 223, 242 ;
　〈모추(暮秋)〉 56
허유(許維) 23
허정두(許正斗) 89
허행면(許行冕) 59, 89
허황(許槐) 225, 227, 230, 231
헤이타 공방 237
현대공간회 198
「현대미술가초대전」 120
현대미술가협회 127, 149
「현대미술과 전위」 205
현대미술제 223
현대미협 128, 130, 138-140, 205, 208, 209,
　215, 223, 226
「현대운필전」 257
「현대작가초대전」 138, 139, 142, 149, 150,
　154, 177, 179-181, 183, 186, 196, 207,
　208, 210, 211, 213
현대조각가회 198
「현대판화그랑프리전」 237
현대판화가협회 197, 239
〈현상에서 흔적으로〉 229
현실과 발언 245, 246, 248
「현실과 실현」 229
형진식(邢鎭植) 256
「협전(協展)」 36, 37, 42, 47, 51, 63, 64
홍기자(洪紀子) 256
홍득순(洪得順) 64
홍석창(洪石蒼) 172, 257 ;
　〈풍년〉 258

홍순경(洪淳慶) 54
홍순주(洪淳珠) 259
홍승일(洪承逸) 249
홍용선(洪勇善) 172, 259
홍익조각회 198
홍일표(洪逸杓) 65, 97
홍재연 241
홍정희(洪貞憙) 256
홍종명(洪鍾鳴) 120, 143, 217 ;
　〈낙랑으로 가는 길〉 143
「홍종명전」 138
화조화 40, 68
「확장과 환원의 역학」 229
환기미술관 267
황교영(黃敎泳) 183
황규백(黃圭伯) 143, 149, 212, 237, 238,
　241
황선영 277
황술조(黃述祚) 64
황염수(黃廉秀) 120, 144, 148
황영성(黃榮性) 257
황용엽(黃用燁) 150, 257 ;
　〈인간〉 255
황유엽(黃瑜燁) 120, 143, 217
황주리(黃珠里) 252 ;
　〈추억제〉 250
황창배(黃昌培) 259
황택구(黃澤九) 183
황하진 198
〈황혼녘〉 75
황효창(黃孝昌) 223
〈회샤즈거우 밀영에서 정치공작원들을
　국내에 파견하시는 김일성〉 273
「후반기동인전(後半期同人展)」 120
후소회(後素會) 87, 88, 162
후지시마 타케지(藤島武二) 29, 44
〈휴식〉 75
히에 마모루(日吉守) 21

오광수(吳光洙)는 1938년 부산 출생으로, 홍익대학교 미술학부에서 회화를 수학하고, 1963년 동아일보 신춘문예 미술평론 부문 당선을 통해 데뷔했다. 『공간』 편집장을 거쳐, 「한국미술대상전」「동아미술제」「국전」 등의 심사위원과, 상파울루 비엔날레(1979), 칸 국제회화제(1985), 베니스 비엔날레(1997)의 한국 커미셔너, 광주 비엔날레(2000)의 전시 총감독을 맡은 바 있다. 홍익대, 이화여대, 중앙대 대학원에서 한국 근현대미술사를 강의했으며, 환기미술관장, 국립현대미술관장, 한국문화예술위원회 위원장, 뮤지엄 산 관장을 역임했다. 현재 이중섭미술관 명예관장으로 있다. 저서로 『한국근대미술사상 노트』(1987), 『한국미술의 현장』(1988), 『한국현대미술의미의식』(1995), 『김환기』(1996), 『이야기 한국현대미술, 한국현대미술 이야기』(1998), 『이중섭』(2000), 『박수근』(2002), 『21인의 한국현대미술가를 찾아서』(2003), 『김기창·박래현』(2003) 등 다수가 있다.

한국현대미술사
1900년대 도입과 정착에서 오늘의 단면과 상황까지

오광수

초판 1쇄 발행 1979년 9월 10일
개정판 1쇄 발행 1995년 8월 25일 개정 2판 1쇄 발행 2000년 6월 1일
증보판 1쇄 발행 2010년 1월 1일 증보 2판 2쇄 발행 2023년 10월 15일
발행인 李起雄 발행처 悅話堂
경기도 파주시 광인사길 25 파주출판도시 전화 031-955-7000 팩스 031-955-7010
www.youlhwadang.co.kr yhdp@youlhwadang.co.kr
등록번호 제10-74호 등록일자 1971년 7월 2일 인쇄 제책 (주)상지사피앤비
ISBN 978-89-301-0696-2 03600

The History of Korean Modern Art © 1979, 1995, 2010, Oh Kwang-su

Published by Youlhwadang Publishers.
Printed in Korea.

* 이 책은 '열화당 미술선서'로 1979년 초판, 1995년 개정판 발행 후 2000년 '열화당미술책방' 시리즈로 옮겼고, 2010년 증보판을 거쳐 2021년 표지를 새롭게 바꿔 단행본으로 발간했습니다.